文獻研究叢書・圖書文獻學叢刊

歐陽脩集古錄跋尾所記
金石碑帖書法之研究

戴一目署

李憲專——著

目次

表目次

序

幾十年來，臺灣書法學術界研究成果公開出版的書籍不少，而針對歷史上的碑帖名品一一

作學術性的個別論述不多，就個人寓目所及，以蔡崇名的《書法及其教學之研究》、張光賓的

《中華書法史》、黃宗義的三書《歐陽詢書法研究》、《顏真卿書法研究》、《褚遂良楷書風

格研究》等諸書爲傑作。蔡、張兩書是中國書法史的碑帖作品「點到爲止」的論述，張書尤

然，黃氏三書則爲書家作品的個別深入分析，周至而完整。

近見李憲專撰寫的《歐陽詢「集古錄跋尾」所記金石碑帖書法之研究》論著，允爲繼蹤上

述諸人的力作。李氏論述歐陽詢所記碑帖金石而迄今尚可得見的拓片影本，就北宋以來千年之

間的歷世論者載記，按其時序先後，扼要撿出一一羅列而據以條分縷析，且所附圖版皆擇清晰

可賞而詳記出處者。李憲專此書是周秦至宋初的中國書法史的碑帖作品「點到爲止」的論述，

諸作，論述深邃可讀。久不讀論書文章，讀來倍感快悅。

此書標舉「書法之研究」，然對碑帖內容史實的考索著力尤多，知其來歷、知其所記，是

根本的探究、淵源的追索，例如《後漢脩孔子廟器碑》（通稱〈禮器碑〉），歐陽詢對其文辭

內容有深入的敘說，而就碑主「韓勑」之名「勑」的討論，歐氏有疑，李憲專援引宋、明、清

歷代論者釋之。又如顏真卿撰書〈顏勤禮神道碑〉（簡稱〈顏勤禮碑〉），歐陽脩從碑文中論及唐人姓名與字號的命取，應有理路可循，而謂其中闕疑不少。其後趙明誠記述此碑在北宋末淪為亭榭基石，「銘文」已磨失，繼而埋入土中八百餘年，至一九二二年重現天日。李憲專詳敘其經歷過程。又如顏真卿撰書〈顏氏家廟碑〉（又稱〈顏惟貞碑〉），歐陽脩僅簡述顏氏父子關係而已；此碑唐末傾倒，宋初移立，清初以來遂有「宋人重刻」的訛傳，李氏就所見資料詳加敘述。以「尋根振葉，索源觀瀾」而言，李憲專此書是值得揄揚的。

歐陽脩〈題雜法帖〉說：「學書不必儦精疲神於筆硯，多閱古人遺蹟，求其用意，所得宜多。」李憲專研究《集古錄跋尾》所記金石碑帖書法，正是「多閱古人遺蹟」，雖未論及後世出土的甲骨、秦漢簡牘、魏晉殘紙等，然與歐公所閱正同。學書、論書，要能廣聞博見確為不二之路，非僅舞筆於墨池而已！

李憲專學書於林進忠先生，時在一九八〇年代初，當時初親筆硯，其後漸及碑帖印本的藏弆，搜羅既多，腹笥漸富。二〇〇〇年以後，以近知命之年負笈上庠，專意書法創研；遂執此而往攻讀碩士，終以專論歐陽脩所見金石碑帖的書法而取得博士學位，年垂耳順而精進如此！

唯李氏意猶未盡，今將增修之博論付梓，繼續探求書學之隱微，抉發書道之幽光。我與李憲專早年即為至交，其論著問世，宜作引言如此。

李郁周

第一章　緒論

金石之學始於宋代，蔡絛《鐵圍山叢談》曾述及金石古器自古有因得寶鼎而更其年元者，亦有在上者不大以爲事者，獨宋代漸漸地珍重之：

獨國朝來寖乃珍重，始則有劉原父侍讀（公）爲之倡，而成於歐陽文忠公，又從而和之，則若伯父君謨、東坡數公云爾。初原父號博雅，有盛名，襄時出守長安，長安號多古籩敦鏡獻尊彝之屬，因自著一書，（號《先秦古器記》，而文忠公喜集往古石刻，遂又著書，）名《集古錄》，咸載原父所得古器銘欵，由是學士大夫雅多好之，此風遂一煽矣。（註一）

宋代之古器研究始於劉原父，可惜其《先秦古器記》已佚，而隨後歐陽脩之《集古錄》，遂引起一股好古之風。歐陽脩於其所收金石碑刻後題有跋文，本書即以其所撰《集古錄跋尾》所記碑帖中書法相關論述爲論。

第一節　研究動機與目的

歐陽脩（一〇〇七～一〇七二）收集鐘鼎銘文、碑石刻拓、墓誌法帖等金石文字拓本，以為《集古錄》，其自序云：

予性顓而嗜古，凡世人之所貪者，皆無欲於其間，故得一其所好，於斯好之已篤，則力雖未足猶能致之。故上自周穆王以來，下更秦、漢、隋、唐、五代，外至四海九州、名山大澤、窮崖絕谷、荒林破塚、神僊鬼物、詭怪所傳莫不皆有，以為《集古錄》。（註二）

其所收羅對象涵蓋時間既長，出處範圍亦廣，收錄數量更有上千卷之盛。而集錄時間亦長達十八年，其〈與蔡君謨求書集古錄序書〉記有集錄起迄年分：

曩在河朔不能自閑，嘗集錄前世金石之遺文，自三代以來古文奇字莫不皆有，中間雖罪戾擯斥，水陸奔走，顛危困踣兼之，人事吉凶，憂患悲愁，無聊倉卒，未嘗一日忘也。

蓋自慶曆乙酉迄嘉祐壬寅十有八年，而得千卷，顧其勤至矣，然亦可謂富哉。（註三）

《集古錄》始於慶曆乙酉即宋仁宗慶曆五年（一〇四五），至嘉祐壬寅乃宋仁宗嘉祐七年（一〇六二），歷時十八年，其間面對各種困境，而終得千卷。

《集古錄》既成之八年，乃命其子歐陽棐（一〇四七～一一一三）整理成《集古錄目》，依歐陽棐〈錄目記〉所述：

《集古錄》既成之八年，家君命棐曰：「吾集錄前世埋沒缺落之文，獨取世人無用之物而藏之者，豈徒出於嗜好之僻，而以為耳目之玩哉，其為所得亦已多矣。故嘗序其說而刻之，又跋於諸卷之尾者二百九十六篇，序所謂可與史傳正其闕謬者已粗備矣，若撮其大要別為目錄，則吾未暇，然不可以缺而不備也。」棐退而悉發千卷之藏。（註四）

歐陽脩《集古錄》未見著錄於宋《藝文志》，蓋元時已佚矣，幸而散見於宋陳思（生卒年不詳）《寶刻叢編》、宋洪适（一一一七～一一八四）《隸釋》、南宋王象之（一一六三～一二三〇）《輿地紀勝》。清人黃本驥（一七八一～一八五六）自《寶刻叢編》輯得五百二十六篇，而目前所見《集古錄目》是清繆荃孫（一八四四～一九一九）依此再從《隸釋》、《輿地

紀勝》搜輯，共得六百一十二首，合歐陽有跋者《集古錄原目》一百二十七首，共得七百三十九首。（註五）

一九八五年，河南辛鄭縣辛店鄉歐陽寺村出土了《宋朝請大夫管具南京鴻慶宮歐陽公墓誌》（圖1-1），誌中載有歐陽棐著作目十七種，《宋史‧藝文誌》均未載，其中有《集古錄目》二十卷。

歐陽脩《集古錄》是宋代最早的金石著作，宋朱熹嘗謂：「集錄金石於古初無，蓋自歐陽文忠公始。」（註六）既成之後，歐陽脩陸續跋其尾，跋文紀年最早有宋仁宗嘉祐三年（一○五八），主要多跋於嘉祐八年（一○六三）與治平元年（一○六四），最遲者跋於宋神宗熙寧五年（一○七二）四月，《集古錄跋尾》中主要以金石碑版為據，對照史傳文書考證校正，其序云：

乃撮其大要，別為錄目，因並載夫可與史傳正其闕謬者，以傳後學，庶益於多聞。（註

七

但是其中之金石、碑刻、法帖都與書法具直接關係，是書法史上之寶貴資料，而歐陽脩所處年代，距今有千年之遠，其所見碑帖狀況必多倍優於今世。其所見所聞，及心得見識之抒發，必

定是具有相當值值之史料，值得進一步爬梳探索，吸收其精華。

郁周師於明道大學國學研究所博士班開有「碑學專題研究」課程，以《集古錄跋尾》為主要探討對象，筆者修習後，因思透過《集古錄跋尾》將眼光投射至千年前之宋代，藉由歐陽脩之引導，更理解碑帖之歷史及特色。期能有助於學術之研究及書法之創作。

《集古錄跋尾》既為集錄金石之始，本書欲由其跋文對後世金石學家之影響，探討其貢獻及其歷史價值。並以《集古錄跋尾》所錄金石、碑刻、法帖，目前得見搨本書蹟者，參酌歷代金石學家之說，逐篇探索其源流及書法藝術特質，兼而探討《集古錄跋尾》之碑帖鑑賞與書家品評。

集古錄目二十卷　考諱脩　歐陽公諱棐字叔弼甫

圖1-1-1　〈宋朝請大夫管句南京鴻慶宮歐陽公墓誌〉局部
圖片來源：中國文物研究所、河南文物研究所：《新中國出土墓誌·河南〔壹〕上冊》，（北京市：文物出版社，1994年10月），頁三七一。

第二節　研究範圍

目前所見歐陽脩所撰《集古錄》十卷，共有四百三十一篇跋文。是南宋慶元中，周必大（一一二六～一二〇四）率領丁朝佐、曾三異、羅泌等學者，整理校勘《歐陽脩文集》時，依據世傳《集古跋》十卷四百餘篇的集本，和方崧卿所刻「真蹟」，整理編定而成。其〈歐陽文忠公集古錄後序〉對此有具體說明，並對編集體式作說明猶如該書之「凡例」：

集古碑千卷，每卷碑在前跋在後，銜幅用公名印，其外標以細紙束，以縹帶題其籤，曰某碑卷第幾，皆公親蹟，至今猶存者，按公嘗自云四百餘篇有跋，今世所傳本是也。其間如〈唐鄭權碑〉，乃熙寧辛亥歲跋，又至明年正月方跋〈鄧艾碑〉、〈李德裕山居詩〉，四月題〈前漢雁足鐙銘〉，後數月而公薨，殆集錄之絕筆也。方崧卿裒聚真蹟刻板，盧陵得二百四十餘篇以校集本，額有異同疑真蹟一時所書，集本後或改定，今於逐篇各注何本，若異同不多，則以真蹟為主，而以集本所改注其下，或繁簡遒絕則兩存之，如〈後漢樊常侍碑〉真蹟作永壽四年四月，而集本改作二月，訪得古碑，二月為是，至於以始元為漢宣帝號，又稱後周大統十六年，唐大足二年之類，乃一時筆誤不及

有所更改。

集古跋既刻成，方得公子叔弼目錄二十卷，具刻碑之歲月雖朝代僅差一二，而紀年先後頗有顛倒，已具其下。（註八）

至於方崧卿裒聚眞蹟刻板，周必大也有〈題方季申所刻歐陽文忠公集古跋眞蹟〉述及：

其未獲者纔百餘篇，指授點畫殆類親筆，非石刻比也。（註九）

復訪求集跋眞蹟，擇良工摹刻之，日聚月裒，旁搜遠取，凡得二百五十餘篇以較印本，

另外又於〈歐陽文忠公集古錄序〉中指出排序方式：

世傳《集古跋》十卷四百餘篇，而棐乃謂二百九十六篇，雖是時公尚無恙，後三年方薨，然續跋纔十餘耳，不應多踰百篇，得非寫本誤以三百爲二百，或棐記在熙寧之前耶。……而自周秦至於五季，皆隨年代爲之序，庶幾時世先後秩然不紊，間有書撰出於一手，其歲月相通則類而次之，又於每卷之末備存當時卷帙之次第，既以便今亦不失其初云。（註一〇）

歐陽脩自序指出《集古錄跋尾》中時代最早的是〈周穆王刻石〉，而其題跋時間是在治平甲辰

秋分，即治平元年，題跋順序並非最早，實際則在錄目序刻石之後，又得周武王三年（前一一

二二）之〈古敦銘〉。自序云：「有卷帙次第，而無時世之先後，蓋其取多而未已，故隨其所

得而錄之。」所以其順序並非按立碑先後，而是隨其所得而錄之。可見目前所見乃周必大略依

時世先後編排付梓，（註一一）並非歐陽脩原意，明毛晉（一五九九～一六五九）對於周益公作

此編排順序，大背歐陽脩之意，頗有微詞：

據文忠公自序云：「上自周穆王以來。」當以〈周穆王刻石吉日癸巳〉一篇爲卷首，又

據〈古敦銘〉跋云：「作序目後復得毛伯敦、龔伯彝、伯庶父敦三銘具列於左。」則此

三銘疑在卷末矣！況自序又云：「有卷帙次第，無時世先後。」即公子棐亦未敢妄爲詮

次，茲本乃周益公所編，但列時世之先後，不大背文忠公取多未已之意邪。（註一二）

然而周必大依立碑時代序之編排，實利於讀者，方便閱讀及研究。本書即據此周必大版本，依

北京商務印書館於二〇〇六年出版之《文津閣四庫全書》第六八〇冊，頁五五九至六九七，所

載歐陽脩《集古錄》十卷中，目前有圖版傳世者，或雖未見圖版，而其跋文言及書法相關議題

觀點者，參以歷代金石學家之說爲論。

既以立碑時代序編排，本書乃依時代序，及金石、碑刻、法帖之性質分類論述，於第一章

緒論之後，第二章爲周秦器銘及石刻跋文析論，第三章則探討漢代金石碑刻跋文，第四章針對三國至隋代碑刻與魏晉唐法帖跋文作研究。由於唐代碑刻跋文篇數幾乎居《集古錄跋尾》之半，因此依篇幅考量，分爲兩章論述，第五章唐高祖至肅宗時期碑刻跋文，第六章唐代宗至宋太祖時期碑刻跋文。

注釋

註　一　（宋）蔡絛，《鐵圍山叢談》，《文津閣四庫全書‧第一〇四一冊，頁五五五～六三三》（北京市：商務印書館，二〇〇六年），頁六〇七。（）內爲抄書遺漏者。

註　二　歐陽脩，《六一題跋》（臺北市：廣文書局，一九七一年十二月初版），序頁二一。

註　三　歐陽脩，《歐陽文忠集》（臺北市：臺灣中華書局，一九七〇年六月臺二版）。卷六十九，外集卷第十九之六。

註　四　歐陽脩，《六一題跋》，〈錄目記〉，頁三。

註　五　繆荃孫跋，見歐陽棐，《集古錄目》，輯入《叢書集成續編‧九一》（臺北市：新文豐出版公司，一九八九年七月臺一版），頁五一〇。

註　六　朱熹，〈題歐公金石錄序眞蹟〉，見朱熹，《朱文公文集》（臺北市：臺灣商務印書館，一九六五年），頁一四八一。

註　七　歐陽脩，《六一題跋》，序頁二。

註 八　周必大，〈歐陽文忠公集古錄後序〉，《文忠集·卷五十二（平園續稿卷十二）》，《文津閣四庫全書·第一一五一冊》（北京市：商務印書館，二〇〇六年），頁三三八。

註 九　周必大，〈題方季申所刻歐陽文忠公集古跋眞蹟〉，《文忠集·卷十九（省齋文藁卷十九）》，《文津閣四庫全書·第一一五一冊》（北京市：商務印書館，二〇〇六年），頁五。

註一〇　周必大，〈歐陽文忠公集古錄序〉，《文忠集·卷五十二（平園續稿卷十二）》，《文津閣四庫全書·第一一五一冊》，頁三三七～三三八。

註一一　此書依朝代序編排，然同一朝代中之各碑，卻並未全按立碑時間先後編排。

註一二　歐陽脩，《六一題跋》，卷之十一，頁二十四。

第二章 周秦器銘及石刻跋文析論

中國書法史上，甲骨文未發現之前，古文字資料幾乎全賴商周青銅器上銘文之保留，方得以傳世，風格更因施工方式不同而琳琅滿目，或鑄或刻，或以設計造形，或具書寫筆意。稀珍的寶藏中蘊含浩瀚的書法元素及養分，任君遨遊探索。而時代稍晚的石刻文字，是另一彌足珍貴的系列，其藝術特質及規模深深影響著後世篆書風格的發展。《集古錄》收有周秦器銘十三篇及石刻八篇，茲分爲周秦器銘、周秦石刻二節逐篇參酌歷代金石學家之說，析論歐陽脩跋文。

第一節　周秦器銘

商代作爲祭祀禮器，或鐘磬樂器之青銅鑄器，多鑄有族徽圖騰、祭祀銘文、受賞銘紀等。周代則更見祭祀、頌功甚至訓令誥命等長篇鑄銘金文，風格或凝重莊嚴，或素樸古拙，或疏朗典雅，或自然多姿，或秀麗規整，這光輝燦爛的青銅文化，爲書法史留下了豐碩的資產。戰國

中期以後除了鑄銘以外，猶見刻銘文字，有設計規劃精密細緻的中山國諸器銘，或有兵器上自然質樸饒富書寫筆意之刻銘文字。而秦代器銘則多屬權量、符節、兵器、鐘磬等，鑄刻互見。

《集古錄》有周代器銘十一篇，秦代器銘二篇，本節分別就其跋文內容逐篇探究。

一 周代器銘

《集古錄》共有十一篇周代器銘跋文，所述器物則有二十一件，包括〈古敦銘〉有毛伯敦、襲伯彝、伯庶父敦等三件，〈古器銘〉有鍾銘二、缶器銘一、甗銘二、寶敦銘一等六件，〈敦匜銘〉有周姜寶敦及張伯煮匜二件，〈敦夫銘〉有伯冏敦、張仲夫二件，〈張仲器銘〉則有四器同文。其中〈古器銘〉前後共有三次題跋，於此一併討論。

〈終南古敦銘〉未見圖檔，亦未見其他諸家論及，因此略而不論。而〈敦夫銘〉包括〈伯冏敦〉和〈張仲夫〉二器，跋文後署歐陽脩記，未署時日，只稱嘉祐六年（一○六一）原父在長安多藏古器，模其銘刻以遺，可見此跋當在嘉祐六年之後。而跋文約同於〈古敦銘〉與〈敦匜銘〉、〈張仲器銘〉，懷疑此跋是整理時重複之篇，故略而不論。

《集古錄》周代器銘十一篇，〈古器銘〉三篇合爲一篇，〈終南古敦銘〉、〈敦夫銘〉兩篇略而不論，因此分爲七篇論述。

（一）〈古敦銘〉（毛伯敦、龔伯彝、伯庶父敦）

《集古錄》〈古敦銘〉跋文提到毛伯敦、龔伯彝、伯庶父敦三個器銘，皆得自劉敞（一〇一九～一〇六八），嘉祐中，劉敞於長安任永興軍路安撫使，因地利之便，常得出土古器而購藏之，每有所得必摹其銘文以遺歐陽脩。

一　〈毛伯敦〉

《毛伯敦銘》（圖2-1-1）乃摹自劉敞得於扶風之敦蓋，劉據《史記》考按其事，定為武王時器：

此敦原父得其蓋於扶風而有此銘，原父為予考按其事云：《史記》武王兄商尚父牽牲，毛叔鄭奉明水，則此銘謂鄭者毛叔鄭也，銘稱伯者爵也，史稱叔者字也。敦乃武王時器也，蓋余集錄最後得此銘。當作錄目序時，但有〈伯冏銘〉〈吉日癸巳〉字最遠，故敘言自周穆王以來，敘已刻石始得斯銘，乃武王時器也。（註一）

依跋文所言，此銘為《集古錄》最後所得，序言刻石後方得此銘，因此《集古錄》所收最古者非序文所述周穆王，此銘既為武王時器，比穆王時更上溯一百餘年。龔伯彝、伯庶父敦則不知

圖2-1-1 《集古錄》〈毛伯敦銘〉
圖片來源：（宋）歐陽詢：《集古錄》，《文津閣四庫全書·第六八○冊，頁五五九～六九七》（北京市：商務印書館，二○○六年），頁五六一。

何人也，難得的是三器銘文皆完備可識。

「敦」，蓋「殷」字之誤，殷或作簋。《集古錄跋尾》〈毛伯敦銘〉作殷，《考古圖》摹本作［字形］，從皀從殳，前者雖傳抄略有誤差，亦不離其形。殷，甲骨文作［字形］（甲七五二）、［字形］（甲一九七一），金文作［字形］（頌簋）。敦，金文作［字形］（齊侯敦）、［字形］（陳獻釜）。《集古錄跋尾》〈毛伯敦銘〉及《考古圖》摹本所作，顯然是殷，而非敦。蓋宋人對於古文字之識讀能力不足所致，今為敘述方便，且忠實節錄跋文，仍沿用其「敦」字為說。

宋呂大臨（一○四四～一○九一）《考古圖》載有二敦銘（圖2-1-2、3），銘文內容皆與《集古錄》〈毛伯敦〉同，呂氏跋曰：

右二敦得於扶風，惟蓋存，藏於臨江劉氏。後又得一敦，敦蓋具全，藏於京兆孫氏，制度欵識悉同。（註二）

呂氏並詳載尺寸，稱「銘皆百有七字」，此處所載二敦一蓋，若以劉敞得一蓋而有銘文，又言「制度欸識悉同」，理應有銘文三篇，或僅銘於蓋，或敦、蓋皆有銘，未見呂氏說明。呂氏以🔲敦名此二敦，蓋劉敞釋爲毛叔鄭之「鄭」，呂氏釋爲🔲，並謂「🔲，周大夫也」，且以銘文中之「宣榭」爲宣王之廟，認爲此爲宣王時器，謂《集古錄》稱武王時器，非也。

董逌（生卒年不詳）《廣川書跋》〈毛伯敦銘〉亦對釋「鄭」及「🔲」之說存疑：

圖2-1-2　《考古圖》〈🔲敦銘1〉
圖片來源：（宋）呂大臨：《考古圖》，《文津閣四庫全書‧第八四二冊，頁七十一～二五三》（北京市：商務印書館，二○○六年），頁一一一。

圖2-1-3　《考古圖》〈🔲敦銘2〉
圖片來源：（宋）呂大臨：《考古圖》，《文津閣四庫全書‧第八四二冊，頁七十一～二五三》（北京市：商務印書館，二○○六年），頁一一一。

劉原父以毛伯爲毛卞鄭，歐陽永叔書以爲據。楊南仲、呂大臨以鄭爲[圖]，《說文》「卞」作[圖]，因以爲證，古字繁省雖不可盡考，然鄭則從奠不應至此，而卞不從臼，其文異甚，不知何以信之。（註三）

又以此器爲成王時器：

銘曰：「乃惟商亂」，知周之冊也，周之商亂其在成王世三監之變矣。（註四）

而宋薛尚功（生卒年不詳）《歷代鐘鼎彝器欵識法帖》載有[圖]敦銘文四篇，其一注曰：「〈先秦古器記〉，劉原父所藏」，其二注曰：「考古云藏京兆孫氏。」，載有銘文兩篇，其三注曰：「古器物銘」，薛氏跋文以籀文之「卞」考[圖]字，認同呂氏之說：

以愚考之，此字從卞從邑，卞字史籀作[圖]，而此敦口[圖]則謂之[圖]無疑。（註五）

餘皆轉載《集古錄》及《考古圖》跋文，未有其他意見表達。前已述及董逌稱：「鄭則從奠不應至此，而卞不從臼。」今試著將《集古錄》〈毛伯敦銘〉所謂「鄭」字，及《考古圖》〈[圖]

敦銘〉之 ⟨字，與金文及戰國文字作比較（表2-1-1），由表中所示「鄭」，甲骨文未見，金文所作皆同奠，楚文字亦作奠或從奠從邑。「弁」則無上方之雙爪。釋爲鄭或 皆可謂之牽強。

表2-1-1 「鄭」、「弁」形體比較表

《集古錄》〈毛伯敦銘〉		《考古圖》〈 敦銘〉	鄭		弁	
3例			說文		說文	
1例			曾侯乙墓	金文	說文籀文	說文或體
1例			包山楚簡		金文	
1例					曾侯乙墓	信陽楚簡

二 〈伯庶父敦〉

〈伯庶父敦〉，《集古錄》曰：「其一亦得扶風，曰伯庶父，作舟姜尊敦，皆不知為何人也。」且附有銘文（圖2-1-4）及釋文。（註六）《考古圖》亦載有〈伯庶父敦〉（圖2-1-5），且注明藏於臨江劉氏，亦即劉敞所藏，乃《集古錄》所述之器，目前所見兩者所載銘文相同，而章法有別，應為後世傳抄所致。呂氏跋文詳述尺寸、容積並對身分作註解，正可作為《集古錄》之補充：

圖2-1-4　《集古錄》〈伯庶父敦銘〉
圖片來源：（宋）歐陽脩：《集古錄》，《文津閣四庫全書‧第六八〇冊，頁五五九～六九七》（北京市：商務印書館，二〇〇六年），頁五六二。

圖2-1-5　《考古圖》〈伯庶父敦銘〉
圖片來源：（宋）呂大臨：《考古圖》，《文津閣四庫全書‧第八四二冊，頁七十一～二五三》（北京市：商務印書館，二〇〇六年），頁一一三。

右得於扶風，徑六寸，深四寸，容六寸有半，銘十有九字。按此器稱王姑舟姜，稱姑婦辭也，王姑夫之母也。作器者乃庶父未詳，或謂王姑者王父之姊妹，然王父姊妹當從人，否則有歸宗及殤祔祭可也，亦不容制器以祭。（註七）

呂氏所注正呼應《集古錄》所謂「皆不知爲何人也」，文中對於銘文內容略作身分之考究，然仍不知其爲何人也。《歷代鐘鼎彝器欵識法帖》亦載有〈伯庶父敦〉其跋文不過節錄《集古錄》、《考古圖》，只是釋文「王姑周姜尊」之「周」與《集古錄》、《考古圖》作「舟」有別。（註八）《廣川書跋》有〈伯庶父尊鼎銘〉，對「周」、「舟」作出注解：

劉原父得古敦，其銘曰：「伯庶父作王姑舟姜尊敦」，世或疑舟爲丹，又以爲井者，其文可考。朱鮪集字舟爲古文周字，顧野王謂舟爲周，詩言舟人之子則周也。古文不一其體，減增上下，隨其形異，不能盡以點畫挍也，如伯庶父、伯郭父鼎，上下二體文皆異也，此猶可以參考。（註九）

董逌舉顧野王（西元五一八～五八一年）等人之說，以舟、周爲同文，又認爲庶父爲名矣：

至寧爲丁，丁爲丁，省文示意，豈可盡求於點畫間耶。庶父知爲名矣，以尊敦求其制，其爲有蓋飾者，豈庶臣得用哉。（註一〇）

以其制非庶臣得用，而知庶父爲名也。接著針對「姜」亦作出考釋：

知周無丹氏、井氏，列於侯國者舟也。齊在周爲大國，世與姬爲媾，以國聘者在名則爲太姜、少姜，在諡則爲文姜、宣姜、穆姜，在國則爲齊姜、晉姜、衛姜。蓋以國繫姓者，不特諸侯之國，其在大夫以采地著者，猶得稱之，然則其謂周姜者，可以知也。周之世諸侯無以周爲諡者，王畿周公則得號之，其他非王子弟，母妻則其君王后也。（註一一）

此外又對「王姑」作了一番探討：

伯庶父於書不可考，然謂吾之姑者，知其爲姪矣。禮有王父母，無王姑，其以大稱者，或得號而兼之，知伯庶父爲齊子也。或疑爲王之姑者，則以周爲諡矣。若王之姑姊妹則爲姬氏，或疑以異性爲姑姊媚者，又非周制也。（註一二）

董遹列出各種可能性，惟此器失其蓋，無法確定其形制，以作判斷：

尊敦失其蓋，不知形制所本，然文飾備盡，至于揜也。尊敦上分趾皆作獸形，此其爲有飾者也，惟諸侯則得用之。（註一三）

至少由其文飾知爲諸侯得用之，

三　《龔伯彝》

〈龔伯彝〉，《集古錄》稱：「一得醫屋，曰〈龔伯尊彝〉」，（註一四）且附銘文（圖2-1-6）及釋文。《考古圖》則曰〈龔敦〉，注曰臨江劉氏，即《集古錄》所載劉敞所藏之器，載有圖檔、銘文、釋文並跋，述及尺寸並稱銘四十字，而且考究器名及身分：

圖2-1-6　《集古錄》〈龔伯彝銘〉
圖片來源：（宋）歐陽脩：《集古錄》，《文津閣四庫全書‧第六八〇冊，頁五五九～六九七》（北京市：商務印書館，二〇〇六年），頁五六二。

按此器乃敦，而銘云鼎彝，鼎彝者舉器之總名，故不言敦。𣪘，必大夫也，祭及四世，則知古之大夫惟止三廟，而祭必及高祖。武伯、龔伯其祖考之爲大夫者，以諡配字如文仲穆伯之類，益公、文公其曾高祖之爲諸侯者，大夫祖諸侯，末世之僭亂也。（註一五）

呂大臨認爲𣪘是大夫，此器當是大夫之器，而且是屬敦器。宋王黼（一〇七九～一一二六）《重修宣和博古圖》亦作〈𣪘敦〉（圖2-1-7），載有圖檔及銘文並作跋，跋文所述尺寸、容積、重量及外觀，較《考古圖》詳盡，又稱「三足闕蓋，銘三十九字」，細數該銘文有三十七字，其中有三個重文，內容應共有四十字，《考古圖》即作此數，爲何王氏稱三十九字，令人費解。跋文中以𣪘爲諸侯，亦有別於《考古圖》之大夫說：

按此器乃敦，而銘文謂之彝者，舉器之總名，故不言敦。𣪘，必諸侯也，故祭及四世，蓋以古之諸侯有五廟，大夫有三廟，而傳言學士大夫則之尊祖，謂過祖則無及矣。武柏、龔伯以諡配字爲言，如文仲穆

圖2-1-7 《博古圖》〈𣪘敦銘〉
圖片來源：（宋）王黼：《重修宣和博古圖》，《文津閣四庫全書·第八四二冊，頁三五一一～八六六》（北京市：商務印書館，二〇〇六年），頁七二四。

伯之類，益公、文公則言其爵，蓋不沒其實也，如周有天下，至於不窋古公，亦或不以

爵稱，又況於諸侯哉。（註一六）

而《集古錄》與《考古圖》的銘文釋文稍有差異，分別是懿、益、尊、熙、霝、令，其

中「令」字，前者作「始」，顯然是抄錄時的筆誤。（註一七）《重修宣和博古圖》〈冥敦銘〉

之銘文釋文則從《考古圖》，《歷代鐘鼎彝器欵識法帖》亦從之，跋文僅節錄之，未見意見表

述。

《廣川書跋》〈龔伯尊彝銘〉則考於禮書詳論諸侯、大夫等各階層之器物形制，亦認定此

器為大夫器：

　　龔伯尊彝考於禮，則大夫制也。其稱益公，原父以為非諡所見，且古文益作坎卦，自隸

　　書始變，而今文或異，然古諡為益，自當以古文定也。冥，顧野王曰大也，乙憲翻篆文

　　與冥顧同，古文作醜，自當從篆。（註一八）

宋王俅（生卒年不詳）《嘯堂集古錄》〈周冥敦〉亦載有銘文及釋文，但無跋文。

《集古錄》中關於此器僅言及出處，又稱銘文完可識，而之後諸家之探究補述，讓此器形象更

趨明顯具體。

王國維（一八七七～一九二七）《觀堂集林》〈說彝〉指出尊、彝皆禮器之總名：

尊、彝皆禮器之總名也，古人作器，皆云寶尊彝，或云作寶尊，或云作寶彝。彝則為共名而非專名。然尊有大共名之尊，有小共名之尊，又有專名之尊。彝則為共名而非專名。（註一〇）

彝為共名，凡鼎、甗、尊、卣……等等皆為彝也。

（二）〈韓城鼎銘〉

《集古錄》〈韓城鼎銘〉跋文載有銘文（圖2-1-8），後有劉敞釋文，另有楊南仲（生卒年不詳）釋文及作注，而兩者時有不同：

右原甫既得鼎韓城，遺余以其銘，而太常博士楊南仲能讀古文篆籀，為余以今文寫之，而闕其疑者。原甫在長安所得古奇器物數十種，亦自為〈先秦古器記〉，原甫博學無所不通，為余釋其銘以今文，而與南仲時有不同故併著二家所解，以竢博識君子。（註一一）

圖2-1-8　《集古錄》〈韓城鼎銘〉
圖片來源：（宋）歐陽脩：《集古錄》，《文津閣四庫全書·第六八○冊，頁五五九～六九七》（北京市：商務印書館，二○○六年），頁五六二～五六三。

爲勝。隨後又載有蔡襄（一○一二～一○六七）題跋：

楊南仲釋注後又有跋文云：

謹按其銘蓋多古文奇字，古文自漢世知者已稀，字之傳者賈逵、許慎輩多無其說，蓋古之事物有不與後世同者，故不能盡通其作字之本意也。其不傳者今或得於古器，無所依據難以臆斷。（註二二）

楊氏雖言無所依據難以臆斷，卻仍盡力釋出其文並作注。較之劉敞有二十餘字無法釋出，當

嘗觀〈石鼓文〉愛其古質，物象形執有遺思焉，及得原甫鼎器銘，又知古之篆字或多或省或移之左右上下，惟其意之所欲，然亦有工拙，秦漢以來裁歸一體，故古文所見者止此，惜哉。（註二三）

蔡襄以〈石鼓文〉及此銘而理解古文形體之多樣，又以所見止為此為憾。而《考古圖》載有〈晉姜鼎〉，注曰：「集古作韓城鼎，臨江劉氏。」可見此為《集古錄》所載《韓城鼎銘》無誤。

《考古圖》載有器物圖形，及銘文圖檔兩篇（圖2-1-9、10）及釋文，其中一篇特別注記集古本，並附劉敞釋文，後又轉載楊南仲釋文及注釋，最後載明得於韓城，徑尺有七寸四分，高尺有二寸半，深七寸六分，容四斗二升，銘百有二十一字。（註一四）

《重修宣和博古圖》〈周晉姜鼎〉，亦載有器形及銘文圖檔（圖2-1-11）、釋文，跋文述

圖2-1-9　《考古圖》〈晉姜鼎〉
圖片來源：（宋）呂大臨：《考古圖》，《文津閣四庫全書・第八四二冊，頁七十一～二五三》（北京市：商務印書館，二〇〇六年），頁七十八。

圖2-1-10　《考古圖》〈晉姜鼎〉（集古本）
圖片來源：（宋）呂大臨：《考古圖》，《文津閣四庫全書・第八四二冊，頁七十一～二五三》（北京市：商務印書館，二〇〇六年），頁七十九。

圖2-1-11　《重修宣和博古圖》〈周晉姜鼎〉
圖片來源：（宋）王黼：《重修宣和博古圖》，《文津閣四庫全書·第八四二冊，頁三五一～八六六》（北京市：商務印書館，二○○六年），頁三八七。

及尺寸、容積、重量、形制：

右高一尺三寸，耳高一寸二分，闊二寸，深七寸七分，口徑一尺四寸七分，腹徑一尺五寸，容四斗一升，重七十七斤二兩，三足，銘有一百二十有一字。

相較於《考古圖》所載，此跋所述更爲詳盡，徑、高、深、容之外，尚有耳高、闊、腹徑、重、三足等等，但是唯有銘文字數相同，其餘尺寸皆稍有出入，未見契合，著實令人懷疑是否同一器物。跋文另論及「晉姜」、「三壽」等，又以「欵識條理，有周書誓誥之辭，而又字畫妙絕，可以爲一時之冠。」對文辭字畫讚譽有加。（註一五）文中未提及是否爲劉敞所藏之器，唯觀諸銘文形構及章法，又幾無二致。

《廣川書跋》卷三亦見〈晉姜鼎銘跋〉有文無圖，未見尺寸、形制之描述，董逌考究「晉姜」知爲晉鼎，可見晉人亦尊王正：

今晉人作鼎則曰王矣，是當時諸國皆以尊王正爲法，不獨魯也。（註二六）

《歷代鐘鼎彝器欵識法帖》亦有〈晉姜鼎〉，載有銘文及釋文，跋文僅節錄《重修宣和博古圖》及劉敞《先秦古器記》，薛氏並未有意見表達。（註二七）

（三）〈商雒鼎銘〉

《集古錄》〈商雒鼎銘〉跋於治平元年（一○六四）中伏日，有跋無圖，跋文云：

原甫在長安時得之上雒，其銘曰……（銘文略），雒公不知爲何人？原甫謂古「丁」、「寧」通用，蓋古字簡略以意求之則得爾。而蔡君謨謂十有四月者何？原甫亦不能言也。（註二八）

歐陽脩提出疑問「雒公不知爲何人？」蔡襄則謂「十有四月者何？」《考古圖》有〈公諓鼎〉（圖2-1-12），注曰：「臨江劉氏，集古作商雒鼎」，知爲《集古錄》所述〈商雒鼎銘〉，此處載有器形、銘文搨本、釋文、尺寸、容積、銘文字數等，可窺得其貌及器物大小，又對蔡襄疑問提出說明：

右得于上雒，徑尺有七分，高八寸八分，深五寸八分，容斗有八升，銘四十有一字。

按惟王十有四月，古器多有是文，或云十有三月，或云十有九月，疑嗣王居憂，雖踰年未改元，故以月數也。（註二九）

《重修宣和博古圖》有〈周雔公緎鼎〉（圖2-1-13），亦載有器物圖形、銘文搨本、釋文、尺寸、容積、重量、形制等資料：

圖2-1-12　《考古圖》〈公緎鼎〉
圖片來源：（宋）呂大臨：《考古圖》，《文津閣四庫全書・第八四二冊，頁七十一～二五三》（北京市：商務印書館，二〇〇六年），頁八十。

圖2-1-13　《重修宣和博古圖》〈周雔公緎鼎〉
圖片來源：（宋）王黼：《重修宣和博古圖》，《文津閣四庫全書・第八四二冊，頁三五一～八六六》（北京市：商務印書館，二〇〇六年），頁四〇〇。

右高八寸九分，耳高二寸三分，闊一寸九分，深六寸，口徑一尺三分，腹徑一尺五分，容一斗七升八合，重十八斤有半，三足，銘四十一字。（註三○）

觀其器物圖形與《考古圖》同，銘文內容、章法相同，若干形體稍有差異。尺寸容積等記載較之《考古圖》尤為詳盡，惟兩者略有出入，是同一器物或同形的兩個器物，因目前所見揚本皆為後世傳抄，無法定奪。其跋文主題則同：

曰惟十有四月者，古器多有是文，疑嗣王居憂，雖踰年未改元，故以月數也。昔歐陽脩謂雍公不知何人，而曰十四月亦未有定論，又疑其惟十有四者，書其年月，既死霸，記其日也，觀其腹出雲氣，足著饕餮，制甚古而韻不凡，非周室無以作此。（註三一）

王黼認為惟十有四月，可能是書其年月，蓋指十年四月。

《歷代鐘鼎彝器款識法帖》有〈公緘鼎〉亦有銘文及釋文，針對惟十有四月，乃依《考古圖》之說，更舉出實例以證：

惟十有四月，古器多有是文，圓寶鼎云十有三月，已酉戌命尊云十（有）九月，方寶甗

亦云十有三月。（註三一）

《金石錄》有〈商洛鼎銘〉，趙氏於此則持反對意見：

余常考之古人君即位明年稱元年，蓋無踰年不改元之事，又余所藏〈牧敦銘〉有云：惟王十有三月，以此知呂氏之說非是，蓋古語有不可曉者，闕之可也。（註三二）

趙氏以呂氏之說爲非，卻也承認古語有不可曉者。《廣川書跋》亦有〈商洛鼎銘〉，對此亦提出註解：

其曰十四月者，蔡君謨嘗疑之，此蓋自王之即位通數其月爾，或謂周之十四月爲夏之二月，元命苞曰夏以十三月爲正，故管子有十三月，今人之魯二十四月，魯梁之民歸齊二十八月，萊苦之君請復之語，如此自是古人書時不必月，嗣君未改年以月數計之，刑子才曰四十二月之科，一依恆式，彼自其君即位後以月爲數，其時則已再改年矣。蓋循用古制服制小傳盡書以月，此正未成君之制，故昔人謂時王未改年者，其說得之。（註三四）

（四）〈古器銘〉（〈鍾銘〉二、缶器銘一、甗銘二、寶敦銘一）

《集古錄》〈古器銘〉跋於嘉祐八年（一〇六三）六月十八日，包含鍾二、缶一、甗二、敦一等六個古器銘文。鍾，《說文·十四篇上》：「鍾，酒器也。從金重聲。」（註三五）而鐘，《說文·十四篇上》：「鐘，樂鐘也，秋分之音萬物種成，故謂之鐘，從金童聲。」（註三六）鍾為酒器，鐘為樂器，兩字除讀音相同外，其形義皆有別，《集古錄跋尾》及其他金石學家論述，則常見混用誤書。本書為敘述方便，引用《集古錄跋尾》等之跋文時，依其原跋用字，而論述時則以正字為用。

歐陽脩僅見過一甗一鐘，跋文略述甗獲於耕地之由來及其形制，又言及以古鐘見證今法之事：

右古器銘六，余嘗見其二，曰甗也、寶蘇鍾也。太宗皇帝時，長安民有耕地，得此甗，初無識者……學士句中正工於篆籀，能識其文，曰甗也，遂藏於祕閣，余為校勘時，常閱於祕閣下，景祐中，修大樂，冶工給銅更鑄編鍾，得古鍾有銘於腹，因存而不毀，即寶蘇鍾也。（註三七）

依跋文「修大樂」，知此器為鐘，非鍾也。歐陽脩並未談及此甗究為何甗，僅稱句中正（西元

九二九～一○○二年）能識其文，而銘文則未見，《重修宣和博古圖》載有甗器若干，雖外形

與《集古錄》所述形似，亦有銘文，然無法比對，難以確認是否歐陽脩所見之甗。《集古錄》

隨後又有一跋談及綏和林鍾、寶盉、寶敦等器，並記下楊南仲所釋之銘文，此跋書於治平元年

（一○六四）七月十三日，後署：「以服藥假家居書」：

（八）

右古器銘四，尚書屯田員外郎楊南仲爲余讀之，其一曰綏和林鍾，其文磨滅不完，而字

有南仲不能識者。其二曰寶盉，其文完可讀，曰伯玉般子作寶盉，其萬斯年子子孫孫其

永寶用。其三其四皆曰寶敦，其銘文亦同。惟王四年八月丁亥，散季肇作朕王母弟姜寶

敦，散季其萬年子子孫孫永寶。蓋一敦而二銘，余家集錄所藏古器銘多如此也。（註三）

事隔二年，治平三年（一○六六）七月二十日又題跋感嘆懷念好友：

自余集錄古文，所得三代器銘，必問於楊南仲、章友直，暨集錄成書，而南仲、友直相

繼以死，古文奇字世罕識者，而三代器銘亦不復得矣。（註三九）

《集古錄》此二跋共提到十個古器，若欲就其跋文探得究竟，並非都是有跡可尋，僅有數器可得其脈絡，茲略述之：

一　〈寶龢鍾〉

〈寶龢鍾〉，《集古錄》跋文僅稱「有銘於腹」，並未詳載銘文。而《考古圖》見有〈走鐘〉，載有一器形圖、銘文（圖2-1-14）、釋文，跋文稱：「右五鐘不知所從得，其銘同文皆二十有二字。」又分別詳載五鐘之形制，後並轉載《集古錄》中〈寶龢鍾〉之跋文。（註四〇）

其銘文可見「寶龢鐘」三字，「鐘」作从金从童之「鐘」，應即是《集古錄》所載之〈寶龢鍾〉無誤，至於是否爲這五器中之一，則無法證實。

《重修宣和博古圖》則有〈周寶和鍾〉三器（圖2-1-15、16），分別載有鍾形、銘文、釋文、形制，三器中之第二器圖形與《考古圖》所繪形似，三器尺寸不一，皆小於《考古圖》，可見非同一器物，而銘文形體雖有異，內容則相同。並附跋文考定銘文內容：

右三器皆銘曰：「走」，夫走，自卑之辭，如司馬遷所謂牛馬走是也，且孤寡不穀侯王自稱之耳，曰文考者如曹、楚、晉、衛，或侯或王皆以文稱。蓋以德立國者，必曰文，以功立國者，必曰武，是則稱文者特不一也，然此鐘制樣皆周物，豈以追享文王而作

圖2-1-16　《重修宣和博古圖》〈周寶和鐘〉三
圖片來源：（宋）王黼：《重修宣和博古圖》，《文津閣四庫全書・第八四二冊，頁三五一～八六六》（北京市：商務印書館，二〇〇六年），頁八二三。

圖2-1-15　《重修宣和博古圖》〈周寶和鐘〉一
圖片來源：（宋）王黼：《重修宣和博古圖》，《文津閣四庫全書・第八四二冊，頁三五一～八六六》（北京市：商務印書館，二〇〇六年），頁八二一。

圖2-1-14　《考古圖》〈走鐘〉
圖片來源：（宋）呂大臨：《考古圖》，《文津閣四庫全書・第八四二冊，頁七十一～二五三》（北京市：商務印書館，二〇〇六年），頁一九八。

歟？在周之時，於后稷曰思文，於文王曰文考，於太姒曰文母，是皆稱其德也，今曰皇祖文考則宜在成康之後，作樂以承祖宗時耳。（註四一）

王黼考證鐘主身分，以走爲自謙，又以皇祖文考認定是成康之後。《廣川書跋》亦載有〈寶盉鍾銘〉及〈寶穌鍾〉兩篇跋文，所述有三器皆同制，尺寸則不同，且皆有異於《考古圖》、《重修宣和博古圖》所載之器，而跋文稱「祕閣寶穌鍾」，莫非即爲《集古錄》所述之器。董逌認爲「走」稱自謙，「自

漢如此，周人未嘗有此，嘗考之作宗器薦之祖廟，宜刻名以自列，……況於子孫其可以名廢

耶。」，對於「皇祖文考」也有不同看法：

禮官曰銘稱皇祖文考，謂祖文王也，世數雖遠，蓋推本原不然，昔人衛莊公曰皇祖文王，烈祖康叔，文祖襄公，古人稱文祖文考，不必舉諡。如襄公曰文祖，則可以孝矣，豈必文王之子，而謂文考。以其皇祖稱考，又不可附其說。古器刻銘若虜作文考尊，師餘作文考彝，戟作文考敦，豈皆以文王享乎。且諸侯不可得通天子，其得通天下而享之，非周制也。（註四二）

《金石錄》亦見〈寶龢鐘銘〉，略述景祐中李照修雅樂之事，並以此銘文字皆古文，爲周以前所作無疑，其餘未有其他表述。（註四三）《嘯古集古錄》〈周寶和鐘〉亦載有三篇銘文及釋文，並無跋文。（註四四）

諸家敘述或稱鐘，或稱鍾，其實皆鐘也。

二 〈寶敦〉

如前述，《集古錄》有〈寶敦〉二器，其銘文相同，而《考古圖》有〈散季敦〉，載有

圖2-1-17　《考古圖》〈散季敦銘〉
圖片來源：（宋）呂大臨：《考古圖》，《文津閣四庫全書‧第八四二冊，頁七十一～二五三》（北京市：商務印書館，二〇〇六年），頁一〇八。

敦及蓋圖形、銘文搨本二篇、釋文及形制（圖2-1-17），並注曰：「京兆呂氏」，銘文內容與《集古錄》〈寶敦〉僅有此微差異，如「初吉」下注曰：「集古無初吉二字」，「叔」下注曰：「集古作弟」。其所記形制如下：

右得於乾之永壽，高六寸，深四寸，徑六寸三分，容九升三合，蓋高五寸，銘

三十有二字。（註四五）

較之《集古錄》既可略窺其貌又可得其大小，呂氏又以太初曆推之，認為惟王四年蓋武王也，而武王時「散氏惟聞散宜生，季疑其字也。」又自《禮記》探究敦之禮，以本器「其文猶有可以容玉飾者，蓋玉敦也。」接著將敦按其形制大略分類：

此圖所載敦形制不一，有如鼎三足，腹旁兩耳，大腹而卑，耳足皆有獸形，其蓋有圈

足，卻之可置諸地者，如散季敦、邿敦、伯庶父敦、周敦、雁侯敦之類。有如尊而夾腹兩耳圈足者，伯百父敦是也。有如盂而高圈足無耳者，戠敦是也。有略如散季敦而圈足，足下又連一圈高三寸許者，牧敦是也。豈古人制器自爲規摹，皆在法度之中，亦容有小不同，抑世衰禮壞僭偪不常，未可考也。（註四六）

《金石錄》亦見〈散季敦銘跋〉，趙氏對呂氏之說則深不以爲然：

右〈散季敦銘〉，藏長安呂微仲丞相家，底蓋皆有銘。《考古圖》以太初曆推之爲武王時器，未知是否，又云武王時散氏惟有宜生，季疑其字者，亦何所據哉，士大夫於考證前代遺事，其失常在於好奇，故使學者難信，孔子曰：「君子於其所不知，蓋闕如也。」（註四七）

呂氏此跋既考究敦之禮，又歸納敦之形制，乃該書敦器之總結。

《重修宣和博古圖》、〈周散季敦〉亦載有敦及蓋圖形、器蓋銘文揚本二篇（圖2-1-18）、釋文及形制，釋文內容同《考古圖》，銘文章法亦同，文字形體則略有差異，器物圖形相同，認爲此器斷爲武王時器，證據力不足，不足信也。

圖2-1-18　《重修宣和博古圖》〈周散季敦蓋銘〉

圖片來源：（宋）王黼：《重修宣和博古圖》，《文津閣四庫全書·第八四二冊，頁三五一～八六六》（北京市：商務印書館，二○○六年），頁七○五。

惟尺寸卻有異：

右通蓋高八寸四分，深四寸一分，口徑七寸三分，腹徑九寸一分，容六升七合，共重十有三斤二兩，兩耳有珥，三足，蓋與器銘共六十六字。

（註四八）

按據書中所載銘文器、蓋各三十二字，應共六十四字，此作六十六字，敢是傳抄之訛，《考古圖》亦作銘三十有二字。《重修宣和博古圖》〈周散季敦〉所述形制較之《考古圖》更為詳盡，前者深及徑皆略高於後者，容量卻是六升七合，明顯少於後者之九升三合，令人費解，難道又是抄書者所誤？而兩器尺寸之差異，是否即為《集古錄》所得之「其三其四皆曰寶敦」二器，而王氏考其銘乃散季為王母叔姜作也，尤肯定屬武王時器。

《歷代鐘鼎彝器欵識法帖》卷十四〈散季敦〉，則摹寫銘文兩篇，跋文則轉載《重修宣和博古圖》及《考古圖》，薛氏僅整理轉錄，並未有其他意見表達。（註四九）《嘯堂集古錄》

《周散季敦》載有蓋、器各一篇銘文及釋文，無跋語。（註五〇）

三 〈寶盂〉

《集古錄》另提及〈寶盂〉其文完可讀，《考古圖》有〈伯玉𣪘盂〉（圖2-1-19），同樣載有器形圖樣、銘文搨本、釋文、形制，觀其釋文：「伯玉𣪘作寶盂，其萬年子孫永寶用。」與《集古錄》〈寶盂〉釋文大多相同，僅有「般」與「𣪘」、「萬斯年」與「萬年」及「子孫」無重文號之別，前者乃注釋之差異，後兩者則可能是抄書者之誤，兩器應屬同一銘文無誤，至於是否同一器物，則因《集古錄》未見圖形及形制說明，而《考古圖》〈伯玉𣪘盂〉跋文雖載有形制，仍無法做比較判斷。《考古圖》跋文對「盂」字作出註解：

右得於京兆，高五寸八分，深四寸，徑五寸二分，容三升四合，銘十有四字。按盂不見於經，《說文》曰：「盂，調味也。」蓋整合五味以共調也。洛陽匠獲一器，形制類此，名曰

圖2-1-19 《考古圖》〈伯玉𣪘盂〉

圖片來源：（宋）呂大臨：《考古圖》，《文津閣四庫全書·第八四二冊，頁七十一～二五三》（北京市：商務印書館，二〇〇六年），頁一八五。

單欒，作從彝，蓋爲彝陪設，是器已附見於彝屬。（註五一）

《歷代鐘鼎彝器欵識法帖》卷十五亦見〈伯王盂〉，載有摹寫銘文、釋文，跋曰：

銘云伯王□，作寶盂，《考古》云按盂不見於經，《說文》云調味也。蓋整合五味以共

調也。伯者尊稱之，王其姓也，□乃名耳。（註五二）

認爲「伯王□」是姓名。而《廣川書跋》〈盂銘〉則主要探討盂究爲何器？功能爲何？

伯王□字作寶盂，其制異哉，禮學未嘗考也，昔許愼以盂爲調味器，顧野王直以盂爲

味，陸澧言以盂爲調五味鑊，蓋自周官儀禮寰失本文，後俗襲誤，莫知所本也。……古

之饗祭，爨在廟門之東，故初陳鼎於盂西，後陳鼎於阼階，爨爲竈，盂即煮薦體之器

也。（註五三）

《重修宣和博古圖》雖載有盂器數只，惜未見〈寶盂〉，但載有〈盂總說〉一篇，詳述「盂」

名之由來，以及器物之特質：

今考其器，或三足而奇，或四足而耦，或腹圓而扁，或自足而上，分體如股膊，有鋬以提，有蓋以覆，有流以注，其款識或謂之彝，則以法所寓也，或謂之尊，而以器可尊也，或謂之卣，則又以其至和之所在也。（註五四）

依王黼之說，可更瞭解盉之功能及特性。而《集古錄》另談及〈綏和林鍾〉稱其文磨滅不完，而字有南仲不能識者，則無有蛛絲馬跡可尋，諸家皆未見論及。

盉，王國維《觀堂集林》〈說盉〉以為和水於酒之器：

諸酒器之外惟有一盉，不雜他器，使盉謂調味之器，則宜與鼎、鬲同列，今　於酒器中，是何說也，余謂盉者，蓋和水於酒之器，所以節酒之厚薄者也。（註五五）

王國維又以禮制及器用，解說其功能，證明以盉為調味之器則失之遠矣。

（五）〈叔高父煮簋銘〉

《集古錄》〈叔高父煮簋銘〉（圖2-1-20）跋於治平元年（一〇六四）六月二十日，述及銘文與形制：

圖2-1-20　《集古錄》〈叔高父煮簋銘〉
圖片來源：（宋）歐陽脩：《集古錄》，《文津閣四庫全書·第六八○冊，頁五五九～六九七》（北京市：商務印書館，二○○六年），頁五七六。

右〈煮簋銘〉曰：「叔高父作煮簋，其萬年子子孫孫永寶用。」原父在長安得此簋於扶風，（註五八）原甫曰：「簋容四升，其形外方內圓，而小楕之，似龜有首有尾有足有甲有腹。」今禮家作簋，以外方內圓，而其形如桶，但於其蓋刻爲龜形，與原甫所得眞古簋不同。君謨以爲禮家傳其說不見其形制，故名存實亡，原甫所見可以正其謬也，故并錄之。以見君子之於學，貴乎多見而博聞也。（註五七）

由於未載器物圖形，無從確切得知其形。幸有《考古圖》刊有〈叔高父旅簋〉，注曰：「臨江劉氏，『旅』集古作『者』」，知爲《集古錄》所述之〈叔高父煮簋銘〉無誤。載有器物圖形、銘文（圖2-1-21）、釋文、形制…

圖2-1-21　《考古圖》〈叔高父旅簠〉
圖片來源：（宋）呂大臨：《考古圖》，《文津閣四庫全書・第八四二冊，頁七十一～二五三》（北京市：商務印書館，二〇〇六年），頁一二四。

右得於扶風，縮五寸，衡六寸九分，深二寸八分，容三升有半，底蓋有銘皆十有六字。（註五八）

《集古錄》〈叔高父煮簠銘〉跋文稱「簠容四升」，此云「三升有半」，未知孰是，呂氏跋語探究簠與簠之別及容量，亦對此容量有別提出質疑。

《廣川書跋》有〈叔郭父簠銘〉跋文：

（註五九）

臨江劉原父得銅簠，考其識曰：「叔高父作煮簠」，余按古文高當作郭，煮當作旅。

依此董逌所述即爲《集古錄》之器，而其釋郭、旅二字，當爲勝。《廣川書跋》跋文又論及形制、容量，指出：

古人制器隨時則異，後世偶得一物即據以爲制，不知三代禮器蓋異形也。又諸侯之國得自爲制，豈必盡合禮文哉。（註六〇）

若依目前可見之《集古錄》及《考古圖》銘文，皆作「叔郭父作旅簠」，應無疑義。

（六）〈敦匜銘〉（周姜寶敦、張伯煮匜）

《集古錄》〈敦匜銘〉未載跋時日，注曰：「周姜寶敦、張伯煮匜。」未載器物圖形、銘文搨本，僅有跋文一篇，文中提到〈伯冏敦〉及〈張伯煮匜〉。

一 〈伯冏敦〉

《集古錄》跋文一開始就述及〈伯冏敦〉銘文：

右〈伯冏敦銘〉曰：「伯冏父作周姜寶敦，用夙夕享，用蘄萬壽。」（註六一）

《考古圖》有〈伯百父敦〉，注曰：「臨江劉氏」，載有器物圖形、銘文搨本兩篇（圖2-1-22）、釋文、形制，銘文曰：「伯百父作周姜寶敦，用夙夕享，用蘄萬壽。」與《集古錄》

圖2-1-22　《考古圖》〈伯百父敦〉
圖片來源：（宋）呂大臨：《考古圖》，《文津閣四庫全書‧第八四二冊，頁七十一～二五三》（北京市：商務印書館，二○○六年），頁一一七。

〈伯冏敦〉僅有「冏」與「百」之別，「百」下注曰：「《集古》作冏」，（註六一）知爲應同屬一器。跋文：

右得於驪山白鹿原，皆徑六寸五分，深三寸，容二升半，銘十有六字。按此敦與諸敦形制全異，底一作冏，蓋一作目，皆當作百字。

《集古》云：「尚書冏命序曰穆王命伯冏爲周太僕正，則此敦周穆王時器也。」（註六二）

《集古錄》〈伯冏敦〉不但稱此敦爲穆王時器，又以古器銘與石鼓比較，殘損狀況相對較爲完整，所以古之君子器必用銅。

《重修宣和博古圖》有〈周姜敦〉，載有器物圖形、銘文搨本（圖2-1-23）、釋文，銘文作「伯百父」，釋文卻作「伯景父」，跋文亦以伯景父爲論，並載有形制：

右高四寸，深三寸，口徑六寸七分，腹徑六寸七分，容二升五合，重二斤有半，兩耳圜

圖2-1-23　《重修宣和博古圖》〈周姜敦〉

圖片來源：（宋）王黼：《重修宣和博古圖》，《文津閣四庫全書‧第八四二冊，頁三五一～八六六》（北京市：商務印書館，二○○六年），頁七一二。

足，銘一十六字。（註六四）

所述尺寸、容量與《考古圖》〈伯百父敦〉大致相同，而敘述更為詳盡。其餘跋文則轉載自《集古錄》。《廣川書跋》亦有〈周姜敦銘〉稱：

伯百父作周姜尊敦，其器無文飾，則自命士以上得用，殆與秦漢間器無以異也。周之世齊姓重天下，故當時語曰：「姬姜」，觀原父所得敦三皆為姜氏，則世以為貴姓。（註六五）

董逌主要考釋此器主之階層。

《歷代鐘鼎彝器款識法帖》亦載有〈伯卭父敦〉摹寫銘文，跋文則轉載《集古錄》及劉原父〈先秦古器記〉。（註六六）《金石錄》〈周姜敦銘〉僅提出《集古錄》及《考古圖》「卭」、「百」之別，云皆未詳：

右〈周姜敦銘〉本二器，其一原父以遺歐陽公，伯下一字《集古錄》讀爲同，曰此書所

載伯同周穆王時人也。而呂氏《考古圖》訓做百，皆未詳。 （註六七）

《嘯堂集古錄》亦見〈周姜敦〉，載有銘文及釋文無跋文。 （註六八）

原父也。 （註六九）

二 〈張伯煮匜〉

《集古錄》〈敦匜銘〉跋文最後述及〈張伯煮匜〉，並載有銘文內容，且指出二銘皆得之

張伯匜銘曰：張伯作煮匜，其子子孫孫永寶用。 （註七○）

僅有內容未見銘文搨本，而《考古圖》有〈弫伯旅匜〉，注曰：「臨江劉氏」，載有器物圖

形、銘文搨本 （圖2-1-24） 、釋文、形制：

右得於藍田，徑四寸有半，深二寸七分，容二升，銘十有二字。按弫字依前弫仲簠當作

張，匜，余支、移爾二切，左傳奉匜沃盥，盥，器也。說文杯匜有柄。 （註七一）

銘文當為十三字，此稱十有二字，《集古錄》〈張伯煮〉所載亦十三字。又依跋文所述，「鉅」當作「張」，而「煮」與「旅」之別，亦見於《集古錄》〈叔高父煮簋銘〉與《考古圖》〈叔高父旅簋〉，所以兩者可能是同器，至少是同銘無誤，由於《集古錄》無器物圖形及銘文搨本，無法比對難以確認。

《重修宣和博古圖》亦見〈周鉅伯匜〉，分別載有器物圖形、銘文搨本（圖2-1-25）、釋文、形制：

右高四寸三分，深二寸八分，口徑長八寸，闊四寸五分，容二升一合，重二斤十有四兩，有流有鋬，四足，銘十有三字。曰鉅伯者恐其姓與諡也，然有鉅仲作寶簋，則又知

圖2-1-25　《重修宣和博古圖》〈周鉅伯匜〉
圖片來源：（宋）王黼：《重修宣和博古圖》，《文津閣四庫全書・第八四二冊，頁三五一～八六六》（北京市：商務印書館，二〇〇六年），頁七九五。

圖2-1-24　《考古圖》〈鉅伯旅匜〉
圖片來源：（宋）呂大臨：《考古圖》，《文津閣四庫全書・第八四二冊，頁七十一～二五三》（北京市：商務印書館，二〇〇六年），頁一九〇。

距之一族爾，此稱伯彼稱仲昆季之序也。（註七一）

形制之描述詳盡，尺寸與《考古圖》〈距伯旅匜〉僅有些微差異，應屬誤差之內，器物圖形亦幾乎相同，因此兩者或屬同一器物，或屬同銘而形似之兩器。跋文稱距者姓也，伯則長幼排序之稱。

《廣川書跋》載有〈旅匜銘〉，僅有跋文考其銘文：

此器類觚，但容受勝爾，孫炎翻字作移，价隋韻，始爲頤音，古今之言異也。昔人得於萬年澗中，歐陽文忠釋其文曰：「距伯作煮匜」，考之於字，煮當作旅。（註七三）

《集古錄》釋爲「煮」字者，董逌亦釋爲「旅」，當爲正，跋文並考釋匜字及其器用。《金石錄》〈匜銘〉則稱：

右匜銘，劉原父既以前一簠爲張仲所作，又以此匜爲張伯器，曰仲之兄也，尤無所據，原父於是正之，學號稱精博，惟以意推之，故不能無失爾。（註七四）

〈匜銘〉雖無器物名稱，但以跋文所述稱「張伯器」，當為《集古錄》〈張伯煮[匜]〉無誤，趙氏尤以劉敞稱〈張仲器銘〉器主為周宣王時人張仲，仲既為人名，何以又稱此「伯」曰仲之兄也，前後矛盾。《歷代鐘鼎彝器款識法帖》亦見〈張伯匜〉，載有摹寫銘文、釋文，跋文則轉述劉原父〈先秦古器記〉之說：

按劉原父〈先秦古器記〉云：按其銘曰：「張伯作旅匜」，張伯不知何世人，似亦張仲昆弟矣。匜者盥器，其形至可以把，可以寫，足以效其用。贊曰伯也，何人不見詩書，仲友其兄此之謂，與矯矯寶臣龍角虎軀禮之象類，可得求諸。（註七五）

《嘯堂集古錄》亦見〈周虢伯匜〉，僅載銘文及釋文，無跋文。（註七八）另有〈虢伯旅匜〉亦載有銘文及釋文，內容相同，形體些微差異，惟其中「子」、「孫」未作重文號。（註七七）

（七）〈張仲器銘〉

《集古錄》〈張仲器銘〉載有銘文兩篇（圖2-1-26、27），編者分注釋文於其下，未載書跋時間，跋文中見有「嘉祐中，原父在長安，獲二古器於藍田。」當在嘉祐中以後所跋，跋文部分同於〈古敦銘〉與〈敦[匜]銘〉：

圖2-1-26　《集古錄》〈張仲器銘〉之一
圖片來源：（宋）歐陽脩：《集古錄》，《文津閣四庫全
書·第六八〇冊，頁五五九～六九七》（北京市：商務印書
館，二〇〇六年），頁五六七～五六八。

圖2-1-27　《集古錄》〈張仲器銘〉之二
圖片來源：（宋）歐陽脩：《集古錄》，《文津閣四庫全
書·第六八〇冊，頁五五九～六九七》（北京市：商務印
書館，二〇〇六年），頁五六八。

張仲器銘四，其文皆同，而轉注偏旁左右或異，蓋古人用字如此爾。……張仲孝友，蓋

周宣王時人也，距今實千九百餘年，……君子之於道，不汲汲而志常在於遠大也。原父

在長安得古器數十，作〈先秦古器記〉，而張仲之器，其銘文五十有一，其可識者四十

一，具之如左，其餘以俟博學君子。（註七八）

《考古圖》亦見〈弡中〉，載有器物圖形、銘文搨本三篇，其中兩篇標注集古本（圖

2-1-28、29）、釋文、形制：

雖言器銘四，惟僅載銘文兩篇，形體略有差異，歐陽脩稱古人用字如此，此器銘文五十一字，

劉敞釋出四十一字，而器主張仲孝友亦見於〈張猛龍碑〉：「周宣時，□□張仲，詩人詠其孝

友。」

右得於藍田，形制皆同，縮七寸有半，衡九寸有半，深二寸，容四升，唇蓋有銘，銘皆

五十有一字。按原父新得者蓋二器四銘，字有不同，今附於前。（註七九）

二器四銘，銘雖四而文則一，文雖一，形體則略有差異，不知是二器有別，或一器中之二銘亦

有差異，未見說明。而《歷代鐘鼎彝器欵識法帖》載有摹寫銘文四篇，分別稱〈張仲簠一、

二、三、四〉，形體篇篇互有差異，即二器四銘形體各具其象，跋文則轉載〈先秦古器記〉及

圖2-1-28 《考古圖》〈虘中匜〉
圖片來源：（宋）呂大臨：《考古圖》，《文津閣四庫全書‧第八四二冊，頁七十一～二五三》（北京市：商務印書館，二〇〇六年），頁一二九。

圖2-1-29 《考古圖》集古本〈虘中匜〉之一
圖片來源：（宋）呂大臨：《考古圖》，《文津閣四庫全書‧第八四二冊，頁七十一～二五三》（北京市：商務印書館，二〇〇六年），頁一三〇。

《集古錄》。（註八〇）

《廣川書跋》有〈弢仲寶医銘〉、〈弢仲寶医銘〉兩篇跋文，〈弢仲寶医銘〉稱：「惟其銘曰：『弢仲作寶匜』劉原父釋曰：『寶医』。」故知此處所言當指《集古錄》〈張仲器銘〉，跋文以「医」應釋爲「医」：

> 医於禮爲櫝，所以盛弓弩矢也。而方（按應爲匚）中矢字又不與古文合，不知何據而言也。今考篆文集字當作医，其書尚與篆合。……弢之忍翻訓曰弓強也，余以自漢以後諸書考之，集古以爲張仲，誤也。（註八一）

董逌不但認爲医該作医，而且古文医不從竹，又否定《集古錄》釋器主爲張仲。另一篇跋文〈弢仲寶医銘〉文雖不同，大抵亦論及医與匜之事，又稱簠、簋古人共用：

> 上方所藏旅簋至眾，獨無旅簠，呂氏考古圖所載備矣，大抵皆簠也，昔嘗考其銘，竊有疑於此矣，簠、簋古人共用之器也。（註八二）

對於是否爲張仲之器，《金石錄》〈簠銘〉也提出存疑：

右簠銘，本兩器底蓋皆有銘文悉同，其一原父以遺歐陽公，案集古錄以中上一字為張字，引詩六月篇侯誰在矣，張仲孝友，曰此周宣王時張仲也。呂大臨考古圖以偏傍推之，其字從巨不從長，以隸字釋之當為岠，岠字雖見玉篇，然古文與隸書多不合，未知果是否。（註八二）

的確，依銘文所見首字從弓從巨，不應作張。

綜上所述，《集古錄跋尾》周代古器銘十二篇，其中有六篇載有摹本，或雖無摹本亦載有銘文釋文，銘文或記其收錄過程，或概述其形制，其中三篇論及書法相關，皆論述文字形體之假借、轉注等用字情形，主要以器古而文奇錄之，其中〈韓城鼎銘〉論及文字形體之篇幅，猶為轉載楊南仲之書，非歐陽脩之語。在無照相製版之年代，歐陽脩竭盡所能試圖要記錄其所見。宋代並無書寫古文字之風氣及環境，然因其所錄所摹，不但留給後世極為寶貴之古文字資料，且影響諸多金石學家步其後塵。

二　秦代器銘

《集古錄》秦代器銘僅見〈秦度量銘〉、〈秦昭和鍾銘〉二篇，跋文雖未述及書法相關議題，亦未有圖檔見載，幸有目前可見之類似器銘，或其他諸家載有圖片，又量少難得不忍略

之，故分別論述以探其奧。

（一）〈秦度量銘〉

《集古錄》〈秦度量銘〉跋於嘉祐八年（一〇六三）七月十日，跋文稱有秦度量銘二，其文與《顏氏家訓》所載同，顏之推（西元五三一～五九一年）見秦權得銘文，即據此正《史記・秦始皇本紀》之「隉林」為「隉狀」。歐陽脩看過一個銅鑑兩個銅版銘文，認為「秦時茲二銘刻於於器物者非一也」，跋文略述其始末：

余之得此二銘也，迺在祕閣校理文同家，同蜀人，自言嘗遊長安買得二物，其上刻二銘，出以示余，其一乃銅鑑，不知為何器，其上有銘循環刻之，乃前一銘也，其一乃銅方版，可三四寸許，所刻乃後一銘也。考其文與家訓所載正同，然之推所見是鐵稱權，而同所得乃二銅器，余意秦時茲二銘刻於於器物者非一也，及後又於集賢校理陸經家得一銅版，所刻與前一銘亦同，蓋知其然也，故並錄之云。（註八四）

《金石錄》載有〈秦權銘〉，針對以上所云「不知為何器」，作出考釋，認為此銅鑑亦權也：

歐陽文忠公《集古錄》載祕閣校理文同家有二銘，其一乃銅鋑，上有銘循環刻之，不知

為何器，某嘗考之亦權也，按班固《漢書‧律歷志五》，權之制圜而環之，今之肉倍好

者，周旋無端周而復始無窮已也。孟康注以謂錘之形如環也，然古權亦有與今稱錘相似

者，蓋形制不一各從其便爾。（註八五）

而《考古圖》〈秦權〉，載有圖形、銘文搨本（圖2-1-

30）、釋文形制，始皇、二世詔書後刻有「平陽斤」三字，

與《集古錄》〈秦度量銘〉所載當屬銘文相同之異器。（註八

六）

《歷代鐘鼎彝器款識法帖》亦見〈秦權〉、〈平陽

斤〉，各有銘文、釋文、銘文內容同，形體則略有差異，

〈平陽斤〉則與《考古圖》同，跋文轉載自《考古

圖》〈秦權〉、《金石錄》〈秦權銘〉。（註八七）《廣川書

跋》有〈秦權銘〉兩篇，〈秦銘〉一篇，〈秦權銘〉首篇載

有始皇詔書及二世詔文，稱此銘為顏之推於長安所見之銘：

圖2-1-30 《考古圖》〈秦權〉
圖片來源：（宋）呂大臨：《考古圖》，《文津閣四庫全書‧第八四二
冊，頁七十一～二五三》（北京市：商務印書館，二〇〇六年），頁二
二八。

昔開皇二年，長安得秦稱權，旁有銅塗鑴字即此銘也。家訓所傳則從鼎，而此從貝爲異，許愼說文兼有二字，蓋籀書文異。（註八八）

「則」本從鼎，後省變爲從貝，目前所見秦權量銘猶可見其例，如〈始皇詔橢量〉（圖2-1-31）兩者互見。第二篇〈秦權銘〉提及銘文後有「平陽斤」，與《考古圖》〈秦權〉同，又進而點出平陽爲晉邑：

李元吉得〈秦權銘〉，前詔與世所見盡同，其後詔曰⋯⋯則與世所見字異，其後又曰平陽斤，平陽爲晉邑，則所置隸守也。（註八九）

圖2-1-31 〈始皇詔橢量〉二種
圖片來源：王鐵全、劉尚勇：《中國書法全集・第九卷・秦漢金文陶文》（北京市：榮寶齋，一九九五年六月二刷），頁三十四。

而〈秦銘〉所述則是《集古錄》所云文同（一〇一九～一〇七九）之器：

京兆田氏世得銅鑷一，其制即始皇帝權銘，又得方版纔三寸有奇，按以漢度得五寸，其刻銘則秦二世詔也，往時文與可得此二物，蓋其一時所制，而鑷為前詔，方為後詔，兩代異器偶相合於此。（註九〇）

方版尺寸，《集古錄》云：「可三四寸許」，此曰：「三寸有奇」，更按以漢度，而銅鑷則如趙明誠所言乃權也。《嘯古集古錄》亦見〈秦權〉，載有銘文及釋文，後見有「平陽斤」。

（註九一）

（二）〈秦昭和鍾銘〉

《集古錄》〈秦昭和鍾銘〉跋文書於治平元年（一〇六四）二月社前一日，歐陽脩據《史記・年表》推算此鍾為共公時作也，又據《史記・本紀》則銘鍾者當為景公，兩者並列以俟博識君子，又載有銘文內容：

右〈秦昭和鍾銘〉曰：秦公曰：丕顯朕皇祖受天命，奄有下國十有二公。（註九二）

劉敞有〈秦昭和鐘賦〉並序曰：

祕閣有秦昭和鐘，形制絕異，其始得之齒雍之間，其銘首曰：「丕顯朕皇祖十有二公」云云。其藏於冊府久矣，予因爲之賦。（註九二）

其銘首曰：「丕顯朕皇祖十有二公」

由此可知，此鐘曾藏於祕閣。《考古圖》則有〈秦銘勳鐘〉，載有鐘形圖檔、銘文（圖2-1-32）、釋文，知此爲「鐘」非「鍾」，《集古錄》作「鍾」，非也。《考古圖》銘文起始即爲「秦公曰：丕顯朕皇祖受天命，奄有下國十有二公。」與《集古錄》所述之銘文內容完全相同，文中並述及形制：

右不知所從得，口徑衡尺有五寸，縮尺有三寸九分，深二尺二寸六分，頂徑衡尺有二寸，縮尺有一寸，柄高八寸卦柄，四垂爲卷

圖2-1-32　《考古圖》〈秦銘勳鐘〉之一
圖片來源：（宋）呂大臨：《考古圖》，《文津閣四庫全書·第八四二冊，頁七十一～二五三》（北京市：商務印書館，二○○六年），頁二○二。

雲藻文之飾，聲未考，銘百有三十九字。（註九四）

《集古錄》〈秦昭和鍾銘〉未有圖形及尺寸，而《考古圖》〈秦銘勳鐘〉既有圖又有尺寸，正可補《集古錄》之闕。關於十二公，跋文轉述楊南仲之說，以非子至宣爲十二世，而自襄公至桓公爲十二世，莫可考知矣。後又轉載《集古錄》跋文。

《金石錄》〈秦鐘銘〉，趙氏據《史記·本紀》推論，認爲銘鐘者當爲景公：

　　蓋秦仲初未嘗稱公，莊公雖稱公，然猶爲西垂大夫，未立國也，至襄公始國爲諸侯矣，則銘所謂奄有下國十有二公者，當自襄公始，然則銘斯鐘者其景公歟。（註九五）

而《歷代鐘鼎彝器欵識法帖》〈盄和鐘〉，有關此鐘是共公或景公所銘，薛氏完全據《金石錄》〈秦鐘銘〉轉載，此篇又載有摹寫銘文、釋文、銘文同《考古圖》〈秦銘勳鐘〉，而云「此鐘銘一百四十二字」，與《考古圖》之「銘百有三十九字」相左，試觀兩者皆實際有一百三十四字，其中有一個合文「小子」，重文「敕敕」等六處，論內容共有一百四十一字，爲何兩者計數不一，又皆有誤，原因費解。薛氏另指出此鐘「藏在御府，皇祐間嘗模其文以賜公卿，楊南仲爲圖刻石者也。」（註九六）可見薛氏所見應爲重刻本，而歐陽、呂氏所見究爲原揌

或翻刻本，則無法臆測。

《廣川書跋》有〈秦和鍾銘〉，首先載有全篇銘文釋文，內容與《考古圖》〈秦銘勳鐘〉所載幾乎完全相同，接著載有形制：

（註九七）

秦和鍾，皇祐元年春自內府降出，俾考正樂律，官臣圖其狀，以黍尺度之，口徑衡尺有五寸，縮尺有三寸九分，深二尺二寸六分，項徑衡尺有二寸，縮尺有一寸，柄高八寸。

銘文同，又自內府出，尺寸也完全一致，（註九八）當信爲同一器無誤。董逌以自非子始邑則十二公後當爲成公，認爲此鐘之作在成公世，楊南仲桓公、宣公之說非也。

第二節　周秦石刻

鑄刻金文之外，石刻文字亦是書法史上極爲重要的史料，約刻於春秋晚期或戰國早期的〈石鼓文〉及遒勁典雅字形極爲規整的秦代石刻文字，歷來皆是篆書的最佳典範，主導著後世篆書風格。《集古錄》收有周代石刻四篇，秦代石刻四篇，本節依序逐篇分析論述。

一 周代石刻

《集古錄》周代石刻共有〈周穆王刻石〉、〈石鼓文〉、〈秦祀巫咸神文〉三石刻，其中〈秦祀巫咸神文〉有二跋，共有四篇跋文，目前皆可見到圖檔，茲就其跋文內容探析歐陽脩之所見。

（一）〈周穆王刻石〉

《集古錄》〈周穆王刻石〉（圖2-2-1）跋文書於治平甲辰元年（一〇六四）秋分日：

圖2-2-1　〈周穆王刻石〉
圖片來源：（清）馮雲鵬、馮雲鵷，《金石索》，《續修四庫全書·第八九四冊，頁四十三～五五八》（上海市：上海古籍出版社，二〇〇二年三月），頁二九二～二九三。

右周穆王刻石，曰：「吉日癸巳」，在今贊皇壇山上，壇山在縣南十三里，穆天子傳云：「穆天子登贊皇以望，臨城置壇。」此山遂以爲名，癸巳誌其日也，圖經所載如此，而又別有四望山者，云是穆王所登者。據〈穆天子傳〉但云登山，不言刻石，

然字畫亦奇怪。土人謂壇山為馬蹬山，以其與字形類也。慶歷中宋尚書祁在鎮陽，遣人於壇山模此字，而趙州守將武臣也，遽命工鑿山取其字龕於州廨之壁，聞者為之嗟惜也。（註九九）

歐陽脩於跋文中所謂「據〈穆天子傳〉但云登山，不言刻石，然字畫亦奇怪。」隱含有懷疑之意，卻又覺得其字畫亦奇怪，似乎又無法肯定其真偽。宋趙明誠《金石錄》則明確疑其非是：

右吉日癸巳字，世傳周穆王書，按穆王時所用皆古文科斗書，此字筆畫返類小篆，又〈穆天子傳〉、《史記》諸書皆不載，以此疑其非是，姑錄之以待識者。（註一○○）

趙氏以〈穆天子傳〉、《史記》皆不載，及明確指出「此字筆畫返類小篆」，疑其非穆王時物，雖然無法瞭解他之所見與今世版本是否相同，惟同為小篆之形則毋庸置疑。而歐陽脩卻說「然字畫亦奇怪」，二者觀點似有落差，莫非二人所見版本本有別，然而兩者題跋時間相差只不過數十年，歐陽脩此跋作於治平甲辰秋分（一○六四），趙明誠此跋未署時間，若以其卒年計，亦不過六十五年而已，版本理應不該有太大差異。

南宋翟耆年（生卒年不詳）則認為是宣王時物，並盛讚其為三代奇古之書：

右周宣王〈吉日癸巳碑〉，真三代奇古之書，行筆簡易嚴正，筆已盡而意有餘，無側裂作為之狀，大率三代籀畫有自然簡遠之意，叔世作篆務奇而貴巧，志於其巧則流於礦澁矣，漢晉草隸猶尚簡遠，況籀畫哉。（註一○一）

翟氏僅言籀畫自然簡遠，並未提出何以為宣王時物之證。

明都穆（一四五八～一五二五）《金薤琳琅》〈周壇山石刻題跋〉中載有〈李中祐記〉，述及皇祐四年（一○五二），廣平宋公訪石經過，及李「且懼經涉久遠，一旦圮剝或墜於地，失前妙絕之跡。迺俾闢石糊灰，括以堅木鐷廳事右壁，而陷置之，覆蓋固護，庶永存而無弛。」（註一○二）該記書於皇祐五年（一○五三），乃都穆家藏〈周壇山石刻〉宋搨本中跋語，都穆並題跋：

晉衛夫人謂李斯見周穆王書七日興嘆，蓋指此也。……則宋公之摹字在皇祐而不在慶歷，縣令鑿取以歸於州，則龕置於州廨者中祐，而鑿石非其人也。宋學士景濂嘗摹其字重刻浦陽山房，仍自為跋，謂吉日與周淮父卣、伯碩父鼎、齊侯鎛鐘諸欸識合，又謂字形多類石鼓。明誠已信石鼓為周人書，不當於此而疑之，予觀李跋既得其實，惜歐陽公之未見，而學士又考據精當，足以祛後人之惑，又按宋吳興施宿謂渭州廨舊石以政和五年

收入內府，皆後人所當知者，故併著之。（註一〇三）

由此可知明初宋濂（一三一〇～一三八一）曾有摹刻本，都穆以宋濂謂與〈伯碩父鼎〉（圖2-2-2）、〈齊侯鎛鐘〉（圖2-2-3）諸欵識合，又謂字形多類〈石鼓〉，反駁趙明誠，又惋惜歐陽公之未見李跋，明顯的站在肯定該字畫是周穆王書的立場。

明楊士奇（一三六四～一四四四）則持保留態度，卻也盛讚字畫妙絕，絕非後人能及，曾有跋語〈題壇山石刻〉：

圖2-2-2　《重修宣和博古圖》〈周伯碩父鼎〉
圖片來源：（宋）王黼：《重修宣和博古圖》，《文津閣四庫全書‧第八四二冊，頁三五一～八六六》（北京市：商務印書館，二〇〇六年），頁三八八。

圖2-2-3　《重修宣和博古圖》〈周齊侯鍾二〉
圖片來源：（宋）王黼：《重修宣和博古圖》，《文津閣四庫全書‧第八四二冊，頁三五一～八六六》（北京市：商務印書館，二〇〇六年），頁八一五。

右「吉日癸巳」四篆字，得之永豐進士劉智安，石刻今在贊皇，題云周穆王所刻，世遠不可知，然字畫妙絕，絕非後人所及也。（註一○四）

明盛時泰（一五二九～一五七八）也肯定是穆王所書，在其《玄牘記》中有〈周穆王篆書吉日癸巳〉：

三代刻自峋嶁紫霄外，惟此碑乃穆王無疑。（註一○五）

清孫承澤（一五九二～一六七六）曾得四種版本，云奇古之甚，古刻非後人所能摹也：

贊皇壇山吉日癸巳，奇古之甚，……古刻瘦勁而有天然之致，非後人所能摹也。（註一○六）

清顧炎武（一六一三～一六八二）《金石文字記》中除記述金石錄疑而未信之外，表示「今壇山在贊皇縣東北一十五里，而此石以疑置縣之儒學戟門西壁。」（註一○七）清王澍（一六六八～一七四三）認為此石乃李中祐所刻：

則今所存者，乃皇祐五年權軍事李中祐所別刻本也。歐陽公《集古錄》謂宋公祁在鎮陽嘗摹此字，今按李中祐記，則摹石者乃李中祐，非宋祁，亦在皇祐中，非慶曆也。又顧炎武《金石文字記》謂石今移置儒學戟門西壁，乃中祐所刻石，非原石也。小篆作於秦相李斯，此四字全是小篆，不應穆王時已先有之，故趙明誠《金石錄》以爲疑。然岐陽石鼓作於周宣王時，距穆不遠，亦已多用小篆，於壇山石刻又何疑乎？（註一〇八）

王氏以石鼓亦多小篆，穆王時作此書，亦非不可能，而目前所見並非穆王時之原刻，乃李中祐所刻。然觀乎李中祐跋中並無刻石之語，但以書風而論，又不似石鼓之古拙，李刻雖屬臆測，非穆王時物則可確定。楊守敬（一八三九～一九一五）在《激素飛清閣平碑記》亦指出此刻純是小篆，絕非二周之跡：

南宋時重刻，相傳爲周穆王書，余按此刻純是小篆，絕非二周之跡，另有辨，然非僞作。（註一〇九）

以書風而論，無論結構或用筆，皆屬秦篆面貌，絕無穆王時之樸拙古意，時代風格顯然有別。

（一）〈石鼓文〉

《集古錄》〈石鼓文〉（圖2-2-4）跋於嘉祐八年六月十日，歐陽脩提出三項質疑，首先以鼓文殘損情況與東漢碑刻相較，質疑其何能歲久而損少：

而韋應物以爲周文王之鼓，宣王刻詩，韓退之直以爲宣王之鼓，……余所集錄文之古者莫先於此，然其可疑者三四，今世所有漢桓靈時碑往往尚在，其距今未及千歲，大書深刻而磨滅者十猶八九，此鼓按太史公年表，自宣王共和元年至今嘉祐八年實千有九百一十四年，鼓文細而刻淺，理豈得存，此其可疑者一也。（註一○）

圖2-2-4 〈石鼓文〉
圖片來源：《石鼓文》，輯入《書跡名品叢刊·第一卷·殷·周·秦》（東京：株式會社二玄社，二○○一年一月），頁四一八。

趙明誠對此提出看法，認爲粗石不堪用，若莊子所謂無用之用，故能存至今：

余觀秦以前碑刻如此鼓及〈詛楚文〉、〈泰山秦篆〉皆粗石，如今世以爲碓臼者，石性既堅頑難壞，又不堪他用，故能存至今。漢以後碑碣石雖精好，然亦易剝

七○

缺，又往往爲人取作柱礎之類，蓋古人用意深遠，事事有理類如此，況此文字畫奇古，絕非周以後人所能到，文忠公亦以爲非史籍不能作此論是也。（註一一）

宋王厚之（一一三一～一二〇四）亦以石質、摹搨、風雨等因素影響其存亡：

予謂碑刻之存亡，係石質之美惡，摹拓之多寡，水火風雨之及與不及，不可以年祀之久近論也。（註一二）

明趙古則（一三五一～一三九五）以其久埋於地，及石質頑堅，故得存：

夫石刻之易漫者，以其摹搨者多，故也。今石鼓委置草萊泥土之中，兀然不動，至唐始出，以故完美如初，況其石之質頑性堅若爲碓磑者哉，此不足疑一也。（註一三）

大致皆以出土晚，石質堅，摹拓少而得存，不應有疑。

歐陽脩於跋文中確實表示「至於字畫亦非史籍不能作也」，亦肯定其文高古，卻又以自漢以來未見隻字片言之論述及載錄爲疑：

其字古而有法，其言與雅頌同文，而詩書所傳之外，三代文章眞蹟在者惟此而已，然自漢以來博古好奇之士皆略而不道，此其可疑者二也。隋氏藏書最多，其志所錄秦始皇刻石婆羅門外國書皆有，而獨無石鼓，遺近錄遠，不宜如此，此其可疑者三也。（註一一四）

字畫是否眞爲史籀所書？究爲何時之物？翟耆年《籀史》以字畫無三代醇古之氣，直謂非史籀跡也。（註一一五）董逌則有〈石鼓文辯〉詳予考證：

以形制考之，鼓也，……歐陽永叔疑此書不見於古，……其驚湍動蟄金繩鐵索，特以其書畫傳爾，顧未暇摭據其文，列之部類中。……故愈謂此爲宣王時，應物以其本出岐周，故爲文王鼓，當時文已不辨，故論各異出也。（註一一六）

又舉唐竇蒙（生卒年不詳）以爲宣王獵碣，張懷瓘（生卒年不詳）曰諷覺獵之作也，認爲其「爲諷爲美其知不得全於文義見也」。並考之於傳，云：「其據以此便謂宣王，未可信也。」

對於字體則稱：

呂氏紀曰倉頡造大篆，後世知有科斗書，則謂篆爲籀。漢制八書有大篆，又有籀書，張

懷瓘以柱下史始變古文，或同或異，謂之爲篆。而籀文蓋以其名自著宣王世史所作也。

如此論者是大篆又與籀異，則不得以定爲史籀所書。　(註一七)

董逌認爲不能說是史籀所書，而趙古則正好相反，不但認爲是史籀所書，且盛讚其書：

三代文字之存於今者，唯穆王吉日癸巳，史籀石鼓文，及商周鼎彝欵識，夫吉日癸巳數字而已，商周欵識又不多得，然嚴正婉潤，端姿旁逸，銛利鈎殺則唯石鼓文耳。……余斷然以爲宣王田狩之詩，而史籀之書也。　(註一八)

王昶（一七二四～一八○六）對《集古錄》所述韋、韓之說提出校正：

《集古錄》謂韋應物以爲文王時刻，今韋詩尚在，實作宣王，且云宣王之臣史籀作，則並非傳寫之訛。歐氏誤以韋、韓二說不同，因而致疑，其實韋未嘗與韓異也。　(註一九)

綜上所述，歷代金石家的主張以《石鼓文》爲宣王時物，史籀書者居多，近代學者多推翻此說，郭沫若（一八九二～一九七八）認爲是秦襄公八年所作，　(註二○)　震鈞（一八五七～一九

二○）認為是秦文公東獵時所作，羅振玉（一八六六～一九四○）、中村不折（一八六六～一九四三）均祖之，(註二二一) 馬衡（一八八一～一九五五）則認為當作於秦繆公時，(註二二二) 另有主張秦武公、宣公、德公、景公、獻公者，或云春秋中晚期，或定於春秋戰國之間，或稱秦惠文王以後，戰國中期偏晚，眾說紛紜，迄無定論。(註二二三)

表2-2-1　鼓、簋、磬字形比較表

	石鼓文	秦公簋	秦公大墓石磬
是			
以			
隹		雖	雍

疆	無	即	載	竆	允
		邵			

一九八六年在陝西省鳳翔縣南指揮村秦公一號大墓出土了一批石磬，各磬皆有銘文，其中有「天子匽喜，龔趄是嗣」（圖2-2-5）及「隹（唯）四年八月初吉甲申」（圖2-2-6），因據以定爲秦景公四年（西元前五七三年），景公行冠禮親政時作。另外一九二三年於甘肅天水縣出土的秦公簋，器與蓋皆有刻銘（圖2-2-7），同屬秦文字，雖有鼓、磬、簋之別，形制、材質之異，書風卻極爲類似，文字結構一致。茲試舉〈石鼓文〉、〈秦公簋〉、〈秦公大墓石磬〉中同字數例參照，如「以」字三形幾無二

圖2-2-5 〈秦公大墓石磬〉之一
圖片來源：周祥林、李承孝：《中國書法全集·第四卷·春秋戰國刻石簡牘帛書》（北京市：榮寶齋，一九九六年十一月），頁一二六。

趄

宣

七六

致，「隹」、「允」、「宼」、「載」、「無」等字，不論造形或姿態，皆極爲近似，尤其「即」字之「卩」及「疆」字之「弓」，其彎曲環轉之處，幾近完全相同，〈石鼓文〉雖無「趄」字，其「宣」字中之「鉦」及文中之部首「走」，亦皆與簋、磬文同形。由表2-2-1中字例觀之，即使非一人所書，亦當爲秦景公時期之作，或年代接近於此。

（三）〈秦祀巫咸神文〉

〈秦祀巫咸神文〉俗謂〈詛楚文〉，《集古錄》〈秦祀巫咸神文〉未記跋文時日，跋文內容無關

圖2-2-7　〈秦公簋蓋銘〉
圖片來源：松丸道雄：《中國法書選1‧甲骨文‧金文》（東京：株式會社二玄社，一九九〇年十一月），頁八十五。

圖2-2-6　〈秦公大墓石磬〉之二
圖片來源：周祥林、李承孝：《中國書法全集‧第四卷‧春秋戰國刻石簡牘帛書》（北京市：榮寶齋，一九九六年十一月），頁一三一。

書法，主要以《史記‧秦本紀》與《史記‧楚世家》參較，認爲刻文中楚王當爲頃襄王，而頃襄王名爲熊橫，與刻文所載熊相不符，質疑《史記》誤將熊相寫爲熊橫：

右〈秦祀巫咸神文〉，今流俗謂之〈詛楚文〉，其言首述秦穆公與楚成王事，遂及楚王熊相之罪。按司馬遷《史記‧世家》，自成王以後王名有熊良夫、熊適、熊懷、熊元，而無熊相。據文言穆公與成王盟好，而後云倍十八世之詛盟。……又以十八世數之則當是頃襄，然則相之名理不宜謬，但《史記》或失之爾，疑相傳寫爲橫也。（註一二四）

如果以出土之戰國文物較之整理撰寫於西漢之《史記》，當然以書於戰國當時之文物資料爲正，畢竟這是第一手原始資料，但前提是這文物必須確實屬於戰國時代之原作，歐陽脩當然是信其眞，所以質疑《史記》之非。

原作當然僅有一件，雖然有時捶搨時間不同，或者不同人所搨，版本雖略有差異，仍是同一依據。而宋代則有三個版本出現，皆非原石原搨，趙明誠藏有三本，於《金石錄》〈秦詛楚文〉詳述之：

右〈秦詛楚文〉，余所藏凡有三本，其一祀巫咸，舊在鳳翔府廨，今歸御府，此本是

也：其一祀大沈久湫，藏于南京蔡氏；其一祀亞駝，藏於洛陽劉氏。秦以前遺蹟見於今者絕少，此文皆出於近世，而刻畫完好，文詞字札奇古可喜。（註一二五）

趙氏明白表示皆出於近世，只是這些翻刻本所據爲何，皆未見說明。跋文並稱：「元祐間張芸叟侍郎，黃魯直學士皆以今文訓釋之，然小有異同。」

董逌《廣川書跋》載有全文並加注，又對湫淵、巫咸、亞駝加以考釋，並有跋文〈書詛楚文後〉考證史實：

書盡奇古，間存鐘鼎遺制，亦或雜有秦文，蓋書畫始變者也。歲久漸以刓缺，因據舊本得其完書。……今考其詞若出一時，又不知其一日會盟，安得親質秦都，又遍朝那靈邱耶。……果知非一時，其爲詛且宗祝分致以告於神矣。……然文辭簡古，猶有三代餘習，非之罘、琅邪可況後先，此其爲可傳也。（註一二六）

董逌認爲〈秦詛楚文〉書法兼有鐘鼎遺意及秦文風貌，處於金文剛要變爲小篆之時，書風奇古，但因年歲久遠而殘損，因據舊本重刻，文中亦未交代「舊本」從何而來。又以其詞若出一時，不知一日會盟，安得親質三所，復謂疑其宗祝分致以告神。除了以奇古稱其書風外，又肯

定其文辭簡古，猶有三代餘習。

元吾丘衍（一二六八～一三一一）則直接表明這是偽作：

〈詛楚文〉有巫咸、大沈久湫，亞馳三種，辭則一，迺後人假作。先秦之文以先秦古器
比較，其傳（篆）全不相類，其偽明矣！篆文皇本從自，世傳始皇謂與皋臭相似，因去
一畫不足爲病，在前亦有如此者，嶧山「數」、「成」等字皆與古異，此碑用之，及用
秦權殹字作也，蓋知見嶧山、秦權而後創造者，未必不欲人曰嶧山用此法誠古也，其如
辨者何。（註一二七）

吾氏以先秦古器參較，又因其字形與〈嶧山刻石〉及秦權同，認爲是刻意仿此以偽裝古意，不
過如以所舉殹字作「也」之例，則屢見於近年出土的戰國文字及秦漢簡帛。

《金薤琳琅》亦載有全文，未加注，都穆認爲唐人雖曾載於《古文苑》，然自宋以前無人
提及此文，亦對「舊本」的來源提出質疑：

予特疑其自秦至宋千有餘年，嘗沈之於水，瘞之於地，其字畫纖細理難完好，唐人編古
文苑，雖嘗載其辭，而自宋以前薦紳君子曾無一言及之。董氏謂歲久石漸刓闕，因據舊

本得其完書，不知所謂舊本果出何時。元吾子行博古士也，以先秦古器比較，此篆絕不相類，以爲後人僞作，但宋世諸公愛其筆跡，無有異論，予故不得而定之也。（註一二八）

都穆雖稱不得而定之，然可見其認同吾丘衍之意。清趙撝（生卒年不詳）亦得巫咸文拓本，云

爲東坡鳳翔八觀詩所詠之本也，對於書風則稱：

〈石鼓文〉可以抗衡，嶧、泰諸碑俱當讓一頭也。（註一二九）

清王澍《竹雲題跋》〈秦詛楚文〉：

今時傳搨人間者，未知能是原石否，其字法精工，於鼎彝欵識外，別具一種筆意，與

法簡古在大小篆間，其篆法將變時書歟。

余借得錫山秦氏所藏文待詔本，與絳汝二帖所刻校勘，毫髮不異，因據文氏本摹之，筆

王澍云所借之本與《絳帖》（圖2-2-8）、《汝帖》（圖2-2-9）二本毫髮不異，若以絳、汝二帖觀之，要稱筆法簡古在大小篆間，似乎有點勉強，更別論能與〈石鼓文〉相抗衡。再覽以郭

圖2-2-9 〈秦祀巫咸神文〉汝帖本
圖片來源：周祥林、李承孝：《中國書法全集‧
第四卷‧春秋戰國刻石簡牘帛書》（北京市：榮
寶齋，一九九六年十一月），頁一六〇。

圖2-2-8 〈秦祀巫咸神文〉絳帖本
圖片來源：周祥林、李承孝：《中國
書法全集‧第四卷‧春秋戰國刻石簡
牘帛書》（北京市：榮寶齋，一九九
六年十一月），頁一六四。

圖2-2-11 〈詛楚文〉《金石索》本
圖片來源：（清）馮雲鵬、馮雲鵷：《金
石索》，《續修四庫全書‧第八九四冊，
頁四十三～五五八》（上海市：上海古籍
出版社，二〇〇二年三月），頁三〇二。

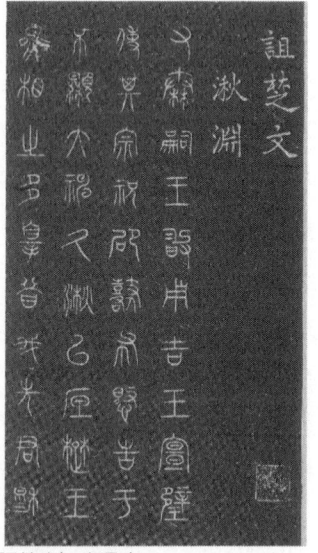

圖2-2-10 〈詛楚文〉中吳本
圖片來源：周祥林、李承孝：《中國書法全集‧
第四卷‧春秋戰國刻石簡牘帛書》（北京市：榮
寶齋，一九九六年十一月），頁一六六。

沫若所據之〈元至正中吳刊本〉（圖2-2-10），雖結體較爲凝練，線條愈加勁健，然與〈石鼓

文〉相較，卻少了質樸渾厚之古意。當然目前所見皆非原石原搨，自無古意可言，郭沫若甚至

斷定〈亞駝文〉爲宋人仿刻，是贗本無疑。（註一三二）清人馮雲鵬、雲鵷兄弟所著《金石索》載

有〈詛楚文〉圖版（圖2-2-11）及釋文，線條雖不及〈石鼓文〉之遒勁，渾厚亦稍讓之，然可

稱所見諸版本中之翹楚，尤其「數」字作[image]，同〈嶧山刻石〉，「數」之「婁」從左右兩

爪，從角從女，而〈中吳本〉則作[image]，形體奇怪不成字，高下立見。

周代石刻跋文四篇，有兩篇論及字畫，然在以論史爲主的跋文中，所述僅是跋文內容之一

小部分，云字畫奇怪，或稱非史籍不能作也，論書比重極微。

二　秦代石刻

（一）〈之罘山秦篆遺文〉

《集古錄》〈之罘山秦篆遺文〉（圖2-2-12）未署書跋時間，跋文云此豈杜甫所謂失眞者

邪：

其文與〈嶧山碑〉、〈泰山刻石〉二世詔語同，而字畫皆異，惟泰山爲眞李斯篆爾。此

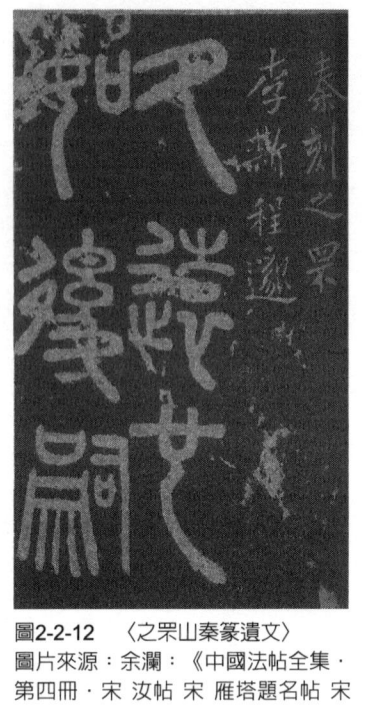

圖2-2-12　〈之罘山秦篆遺文〉
圖片來源：余瀾：《中國法帖全集·第四冊·宋 汝帖 宋 雁塔題名帖 宋 鼎帖》（武漢市：湖北美術出版社，二○○二年三月），頁二十九。

遺者或云麻溫故學士於登州海上得片木有此文，豈杜甫所謂棗木傳刻肥失眞者邪。（註一三一）

杜甫（西元七一二～七七○年）於唐大曆元年（西元七六六年）所作〈李潮八分小篆歌〉有「嶧山之碑野火焚，棗木傳刻肥失眞。」句，（註一三二）跋語所指即此也，歐陽脩藉以稱此爲假。趙明誠於《金石錄》〈秦之罘山刻石〉跋語中反駁歐陽脩，稱此詩句明指〈嶧山碑〉：

歐陽公《集古錄》以爲非眞，又云麻溫故學士於登州海上得片木有此文，豈杜甫所謂棗木傳刻肥失眞者耶，此論非是，蓋杜甫指〈嶧山碑〉，非此文明矣。（註一三四）

顯然趙明誠誤讀《集古錄跋尾》，曲解歐陽脩之藉喻。至於此刻石之字數，歐陽脩所見爲二十一字，並詳述內容，《集古錄跋尾》：

右秦篆遺文纔二十一字，曰：「於久遠也，如後嗣焉。成功盛德，臣去疾，御史大夫臣

德。」（註一三五）

《金石錄》所記僅稱二十餘字：

二世詔二十餘字僅存，後人鑿石取置郡廨。（註一三六）

右秦之罘山刻石，按《史記・本紀》，始皇二十九年登之罘山，凡刻兩碑今皆磨滅，獨

都穆家藏本有二十字，《汝州帖》則僅十五字，《金薤琳琅》：

右秦之罘山刻石，所存僅二十字，蓋二世詔也……此刻汝州帖亦嘗載之，然字僅十五，

予家所藏視汝州帖，多「御史大夫臣」五字，蓋宋莒公賜書堂本也。（註一三七）

可惜目前僅見《汝州帖》，二十字本或二十一字本則未見。

圖2-2-13 〈秦泰山刻石〉

圖片來源：下中邦彥：《書道全集‧第一卷‧中國1‧殷‧商‧秦》（東京：株式會社平凡社，一九六九年七月六刷），頁一三七。

（二）〈秦泰山刻石〉

歐陽脩於《秦泰山刻石》（圖2-2-13）跋文未署題跋時間，云苟有可以用於世者，不必皆聖賢之作也：

天下之事因有出於不幸者矣，苟有可以用於世者，不必皆聖賢之作也，蚩尤作五兵，紂作漆器，不以一人之惡而廢萬世之利也。（註一三八）

對於李斯焚棄典籍，獨以己之書蹟留世，提出質疑，亦喻其焚棄典籍之惡，而其書蹟傳世則屬萬世之利也：

篆字之法出於秦李斯，斯之相秦，焚棄典籍，遂欲滅先王之法，而獨以己之所作刻石而

示萬世，何哉？（註一三九）

跋文另指出始皇六刻石及二世詔皆亡，獨泰山頂上二世詔僅存數十字爾，搨本爲其友江鄰幾

（一〇〇五～一〇六〇）所贈：

余友江鄰幾謫官於奉符，嘗自至泰山頂上視秦所刻石處，云石頑不可鐫鑿，不知當時何

以刻也。然而四面皆無草木，而野火不及，故能若此之久，然風雨所剝，其存者才此數

十字而已，（此）本鄰幾遺余也，比今俗傳〈嶧山碑〉本特爲眞者爾。（註一四〇）

江氏登頂探碑描述了碑石環境及碑況，距立碑刻石歷時一千二百多年，雖經風雨摧殘僅存數十

字，也許碑況不佳，惟可貴者爲眞也。跋文中未提搨本是否爲江氏所搨，《金石錄》則指出是

兗州太守所模：

大中祥符歲，眞宗皇帝東封此山，兗州太守模本以獻，凡四十餘字。其後宋莒公模刻于

石，歐陽公載於《集古錄》者皆同。（註一四一）

趙氏除明示版本出處，還明確指出凡四十餘字，接著敘述大觀間劉跂（生卒年不詳，宋元豐二年〔一○七九〕進士）另有模本：

大觀間，汶陽劉跂斯立親至泰山絕頂，見碑四面有字，乃模以歸，雖殘缺然首尾完具，不可識者無幾，於是秦篆完本復傳世間矣。（註一四二）

兗州太守模本時間在宋真宗大中祥符年間，大中祥符共有元年（一○○八）至九年（一○一六），而宋徽宗大觀則從元年（一一○七）至四年（一一一○），兩者相距約百年，為何兗州太守僅得四十餘字，又經江鄰幾登頂探碑，只言四面皆無草木，而無新獲，直至劉跂才發覺首尾完具，實在匪夷所思。趙氏以《史記・秦始皇本紀》考之，頗多異同，列表如下：

表2-2-2　《泰山刻石》碑文與《史記》對照表

版本　內容	《史記·秦始皇本紀》	〈泰山刻石〉
	親巡遠方黎民	親輶遠黎
	大義休明	大義著明
	垂於後世	陲於後嗣
	皇帝躬聖	皇帝躬聽
	男女禮順	男女體順
	施於後嗣	施於昆嗣
	具刻詔書刻石	金石刻

石，自爲後序，爲之〈泰山秦篆譜〉云。（註一四三）

皆足以正史氏之誤，然則斯碑之可貴者，豈特玩其字畫而已哉。碑既出，斯立模其文刻

劉跂在〈泰山秦篆譜序〉詳述大觀二年春（一一○八）登泰山宿絕頂訪秦篆，在殘缺碑面

「刮摩垢蝕，試令摹以紙墨，漸若可辨，自此益使加工摹之，然終意其未也。」即使加工摹

之，仍未能如意。因此政和三年秋（一一一三）再度登頂，「政和三年秋，復宿嶽上，親以氈椎從事，校之他本始為完善。」序文中並詳細地記錄行數及字數：

蓋四面周圍悉有刻字，總二十二行，行十二字，字從西南起，以北東南為次，西面六行，北面三行，東面六行，南面七行，其末有制曰可三字，復轉在西南稜上，每行字數同，而每面行數乃不同如此，廣狹不等，居然可見其十二行是始皇辭，其十行是二世辭。（註一四四）

劉跂親自登頂整理摹揚，泰山之篆遂成完篇，且對比歐陽脩惟憑工匠所說，更突顯自己的成就：

宋歐陽二公初未嘗到，惟憑工匠所說，無足怪，人多以二公為信，故亦不復詳閱。余既得墨本，並得碑之形象制度以歸，親舊聞之多來訪問，倦於屢報，大凡篆字二百二十有二，其可讀者百四十有六，今亦作篆字書之，其毀缺及漫滅不可見者七十有六，以史記文足之注其下，譜成揭壁間，久幽沈晦之跡今遂歷然。（註一四五）

劉氏既得墨本及碑之形制，因據以整理重刻，缺損處以《史記》文補足注其下遂成《泰山秦篆譜》。朱熹慶元元年（一一三○～一二○○）在宋孝宗乾道三年（一一六七）曾見過此譜，後又得篆譜新本，慶元元年（一一三○～一二○○）曾有〈跋泰山秦篆譜〉記其事：

乾道丁亥予訪張敬夫於長沙，一日相與謁劉子駒文（丈），閱其先世所藏法書古刻，及近世諸公往來書帖，竟日不能徧，因出〈泰山秦篆譜〉曰：「此雖墨本然舊藏僅存此紙，頃歲有欲取以入石者，顧手澤所在不忍壞遂已。獨學易、養性二篇，乃重刻本。」

因取以見遺，予受藏之後累年，乃得篆譜新本於汪季路，不知其何從得本以刻也。（註一

（四六）

乾道丁亥，距離劉跂摹揚重刻只不過五十年光景，其子孫卻僅存一紙，足見其珍。朱熹在數年後得新本於汪季路（生卒年不詳），並謂「不知其何從得本以刻也」，此新本顯非劉氏揭壁間之原揚，可見在劉跂尋碑摹揚後數十年間，隨即有人以之上石重刻流傳。

明都穆舊藏五十一字本，後又得《泰山秦篆譜》，《金薤琳琅》《秦泰山刻石》將各面各行之釋文，包括何處缺字缺幾字，一五一十的詳載，並謂：

歐陽文忠、宋莒公皆不知嶧（泰）山碑四面有字，蓋在劉譜未出之前。元吾衍子行號稱博洽其學，《古編》云：「石皆剝落，唯二世詔一面稍見。」豈亦未嘗見劉譜耶。（註一四七）

〈秦泰山刻石〉目前可見版本，楊守敬（一八三九～一九一五）記錄甚詳：

徐宗幹云：秦李斯篆書，在泰山頂玉女池上，志稱宋劉跂摹其文，其可讀者百四十六字，明嘉靖間，移於碧霞祠東廡，僅存廿九字，乾隆庚申燬於火，據此則燼火之本，亦非李斯原石，今所存二石十字，蓋蔣因培求得火燼之餘也，其翻刻之存者，轟劍光本在泰安縣署土地祠，阮芸臺本在揚州，梁茝林本在□□，嚴可均本在高貞碑陰，四本以阮刻為最精，十字殘本，蔣因培亦摹於泰安文廟。（註一四八）

（三）　《秦嶧山刻石》

如前述歐陽脩以〈泰山刻石〉與〈嶧山碑〉比較：

圖2-2-14　〈秦嶧山刻石〉
圖片來源：李承孝：《中國書法全集‧七秦漢刻石一》（北京市：榮寶齋出版社，一九九七年十月），頁六十五。

今俗傳〈嶧山碑〉者，史記不載，又其字體差大，不類〈泰山〉，存者其本出於徐鉉。又有別本云出於夏竦家者，以今市人所齎校之無異。自唐封演已言〈嶧山碑〉非眞，而杜甫直謂棗木傳刻爾，皆不足貴也。（註一四九）

前已提及〈嶧山碑〉非眞及杜甫棗木傳刻之說，此處猶明指出於徐鉉（西元九一六～九九一年），又於治平元年（一〇六四）六月立秋日跋〈秦嶧山刻石〉（圖2-2-14），文中指稱：

今嶧山實無此碑，而人家多有傳者，各有所自來。昔徐鉉在江南以小篆馳名，鄭文寶其門人也，嘗受學於鉉，亦見稱於一時，此本文寶云是鉉所模，文寶又言嘗親至嶧山訪秦碑莫獲，遂以鉉所模刻石於長安，世多傳之。余家集錄別藏泰山李斯所書數十字尚存，以較模本則見眞僞之相遠也。（註一五〇）

世傳所見之〈嶧山刻石〉是鄭文寶（西元九五三～一〇一三年）根據徐

鉉模本所刻，非眞秦刻也。文寶嘗親至嶧山訪秦碑莫獲，歐陽脩亦言今嶧山實無此碑，觀《史記·秦始皇本紀》只云：「二十八年，始皇東行郡縣上鄒嶧山，立石與魯諸儒生議，刻石頌秦德。」未載其辭，始皇立石頌德凡七處，太史公載其六，獨嶧山不載。(註一五一)嶧山既無此碑，《史記》亦未載，不知徐鉉之模所從何來？

《集古錄》於熙寧元年（一○六八）秋九月六日再跋〈同前（一作秦二世詔）〉：

右鄒嶧山秦二世刻石，以泰山所刻較之，字之存者頗多，而磨滅尤甚，其趙嬰楊樛姓名以史記考之，乃微可辨，其文曰大夫趙嬰、五大夫楊樛，皇帝曰金石刻盡，始皇帝所爲也，今襲號而金石刻凡二十九字，多於泰山存者，而泰山之石又減盛德二字，其餘則同。而嶧山字差小，又不類泰山存者刻畫完好。而附錄於此者，古物難得兼資博覽爾。蓋集錄成書後八年得此於青州而附之。(註一五二)

以「磨滅尤甚」可知此刻石揚本必非前篇所言徐文寶刻本，既言嶧山實無此碑，又何來此「古物」可「兼資博覽」，究竟何時何人所揚不得而知，其所從何來亦無法探悉。《金石錄》〈秦嶧山刻石〉對此有一段描述：

唐封演《聞見記》載此碑云：後魏太武帝登山，使人排倒之，然而歷代模拓之以為楷則，邑人疲於供命，聚薪其下因野火焚之，由是殘缺不堪摹寫，然猶求者不已，有縣宰取舊文勒於石碑之上，置之縣廨。（註一五二）

趙明誠據封氏《聞見記》之說，述明唐代曾有縣宰取舊文勒石，這有別於其所見之鄭文寶刻本，而縣宰所取之舊文，又是更古之版本，則不明其來源。趙氏亦對《史記》獨遺其文不解，然以其文詞簡古，非秦人不能為也。

宋董逌也曾看過〈嶧山銘〉的古刻本，《廣川書跋》〈嶧山銘〉：

陳伯脩示余嶧山銘，（註一五四）字已殘缺，其可識者塵塵耳，視其氣質渾重全有三代遺象，顧泰山則似異，疑古人於書不一其形類也。嶧山之石唐人已謂棗木刻畫，不應今更有此，然求其筆力所至，非後人摹傳搨臨可得放象，顧知摹本有至數百年者，夏鄭公嘗得此本，益可信也。……昔唐人嘗取舊文勒石，故謂後世所摹皆新刻，然碎碑未絕，故是好奇者猶得搨本，余有之不逮此本完也。（註一五五）

依跋中所述，董氏所見不僅非鄭文寶所刻，且當更是早於唐刻本的所謂碎碑，董氏盛讚其筆力

非後人摹傳揚臨可及，又舉出與〈泰山刻石〉形類有異，較之《集古錄》跋語，《集古錄》僅言及磨滅情況，未論及風格形類，且以「附錄於此者，古物難得兼資博覽爾。」之言，僅爲博覽而錄，非以筆力難及得錄，雖然兩者觀點未必一致，惟可信兩者所見應爲不同版本。若是，依目前所見，宋代應有三種以上版本流傳坊間。

明代則已有多種翻刻本，楊士奇於〈青社繹（嶧）山碑〉跋文指出陳思孝（生卒年不詳，嘉靖年間人）曾論及七種版本：

右繹山碑青社本，斷裂多矣，余得之習禮檢討，嘗見陳思孝論繹山翻本次第云：長安第一，紹興第二，浦江鄭氏第三，應天府學第四，青社第五，蜀中第六，鄒縣第七，然余於蜀中本未之見也。（註一五六）

楊氏不僅轉述陳思孝之評論，七種版本亦親見了六種，除了此跋外，另有三篇有關〈繹山碑〉的跋文，〈長安繹山碑〉跋：

右繹山碑，蓋宋淳化四年，鄭文質以徐鉉所授故繹山摹本刊置長安學中者，文質，鉉之徒也。今泰山有秦刻李斯真蹟尚在，但磨滅多矣，間有鄒侍講家見摹本，止廿九字，其

指出長安本是鄭文寶摹本，並與〈泰山刻石〉參較，又跋〈鄒縣繹山碑〉：

去此甚遠也。 (註一五七)

右繹山碑，字畫視諸本特小，得之行儉，云出於東山而未詳其處，聞鄒縣有繹山翻刻本，此豈是耶，當求識者質之。 (註一五八)

另有跋〈東明精舍繹山碑〉

陳孝思（思孝）自北京寄惠此帖，蓋浦江鄭氏東明精舍所刻本也，宋景濂謂此用長安本翻刻，然以余觀之，亦出紹興本，未知果如何，當求識者辨之。 (註一五九)

不論字畫特小，或出於長安本或紹興本，皆可見明代翻刻現象氾濫，多種版本並行於世。

明都穆《金薤琳琅》〈秦嶧山刻石〉則分別載有碑刻全文，及鄭文寶題記，並指出：

邑令取舊文刻置縣廨，則嶧山前此嘗有是刻，蓋至唐而始焚，歐陽公以嶧山無此而疑其

非真，非也。（註一六○）

以唐邑令所據之本，反駁歐陽之非真。並以《史記》實無此文，質疑董逌之「其文考史記多不合，豈傳者誤耶。」（註一六一）認為「特董氏之自誤爾。」都穆也轉載七種鄭文寶刻本的翻刻本。同時又舉出「又予聞之先師李文正公言嘗見秘閣舊本才二十五字。」他親聞其師之言，李東陽（一四四七～一五一六）曾看過秘閣舊本當可信，只是目前無法得知這舊本面貌為何？

此篇跋文書於熙寧元年（一○六八），「蓋集錄成書後八年得此於青州而附之」，如依此逆推，可知《集古錄》成書時間當為嘉祐六年（一○六一），惟觀其題跋時間多作於嘉祐、治平，最晚是《前漢鴈足鐙銘》跋文書於熙寧壬子四月，正是熙寧五年（一○七二），所以跋文中所指「成書」，當指碑刻搨本之收集，並不包括跋文在內。

秦代石刻四篇皆論及書法，因其時代特色，所論皆為李斯小篆，或疑其異，或疑其偽，或云字之大小，或刻畫完好，或云乃宋摹本，蓋以《泰山刻石》為準以校其他。

注釋

註 一 （宋）歐陽脩：《集古錄》，《文津閣四庫全書‧第六八○冊，頁五五九～六九七》（北京市：商務印書館，二○○六年），頁五六一。

註　二　（宋）呂大臨：《考古圖》，《文津閣四庫全書・第八四二冊，頁七十一～二五三》（北京市：商務印書館，二〇〇六年），頁一二一。

註　三　（宋）董逌：《廣川書跋》，《文津閣四庫全書・第八一五冊，頁三三五～四九六》（北京市：商務印書館，二〇〇六年），頁三四八。

註　四　（宋）董逌：《廣川書跋》，《文津閣四庫全書・第八一五冊，頁三三五～四九六》，頁三四九。

註　五　（宋）薛尚功：《歷代鐘鼎彝器欸識法帖》，《文津閣四庫全書・第二二〇冊，頁四九五～六六三》（北京市：商務印書館，二〇〇六年），頁六〇四。

註　六　（宋）歐陽脩：《集古錄》，《文津閣四庫全書・第六八〇冊，頁五五九～六九七》，頁五六一～五六二。

註　七　（宋）呂大臨：《考古圖》，《文津閣四庫全書・第八四二冊，頁七十一～二五三》，頁一一三。

註　八　（宋）薛尚功：《歷代鐘鼎彝器欸識法帖》，《文津閣四庫全書・第二二〇冊，頁四九五～六六三》，頁五九一。

註　九　（宋）董逌：《廣川書跋》，《文津閣四庫全書・第八一五冊，頁三三五～四九六》，頁三五〇～三五一。

註一〇　（宋）董逌：《廣川書跋》，《文津閣四庫全書・第八一五冊，頁三三五～四九六》，頁三五一。

註一一　（宋）董逌：《廣川書跋》，《文津閣四庫全書・第八一五冊，頁三三五～四九六》，頁三五一。

註一二　（宋）董逌：《廣川書跋》，《文津閣四庫全書・第八一五冊，頁三三五～四九六》，頁三五一。

註一三　（宋）董逌：《廣川書跋》，《文津閣四庫全書・第八一五冊，頁三三五～四九六》，頁三五一。

註一四　（宋）歐陽脩：《集古錄》，《文津閣四庫全書・第六八〇冊，頁五五九～六九七》，頁五六一～五六二。

註一五　（宋）呂大臨：《考古圖》，《文津閣四庫全書・第八四二冊，頁七十一～二五三》，頁一一〇。

註一六　（宋）王黼：《重修宣和博古圖》，《文津閣四庫全書・第八四二冊，頁三五一～八六六》（北京市：商務印書館，二〇〇六年），頁七二四。

註一七　（宋）歐陽脩：《集古錄》，《文津閣四庫全書》第六八〇冊，頁五五九～六九七，頁五六二。（宋）王黼：《重修宣和博古圖》，《文津閣四庫全書・第八四二冊，頁三五一～八六六》，頁七二四。

註一八　（宋）董逌：《廣川書跋》，《文津閣四庫全書・第八一五冊，頁三三五～四九六》，頁三四九～三五〇。

註一九　（宋）王俅：《嘯堂集古錄》，《文津閣四庫全書・第八四二冊，頁十五～六十九》（北京

註二○ 王國維：《觀堂集林》（香港：中華書局香港分局，一九七三年二月），頁一五二。

市：商務印書館，二○○六年），頁四十三～四十四。

註二一 （宋）歐陽脩：《集古錄》，《文津閣四庫全書·第六八○冊，頁五五九～六九七》，頁六三三。

註二二 （宋）歐陽脩：《集古錄》，《文津閣四庫全書·第六八○冊，頁五五九～六九七》，頁六三三。

註二三 （宋）歐陽脩：《集古錄》，《文津閣四庫全書·第六八○冊，頁五五九～六九七》，頁六五。

註二四 （宋）呂大臨：《考古圖》，《文津閣四庫全書·第八四二冊，頁七十一～二五三》，頁七十八～七十九。

註二五 （宋）王黼：《重修宣和博古圖》，《文津閣四庫全書·第八四二冊，頁三五一～八六六》，頁三八七。

註二六 （宋）董逌：《廣川書跋》，《文津閣四庫全書·第八一五冊，頁三三五～四九六》，頁三五八。

註二七 （宋）薛尚功：《歷代鐘鼎彝器款識法帖》，《文津閣四庫全書·第二二○冊，頁四九五～六六三》，頁五七二～五七三。

註二八 （宋）歐陽脩：《集古錄》，《文津閣四庫全書·第六八○冊，頁五五九～六九七》，頁五六五。

註二九　（宋）呂大臨：《考古圖》，《文津閣四庫全書‧第八四二冊，頁七一一～二五三》，頁八十。

註三○　（宋）王黼：《重修宣和博古圖》，《文津閣四庫全書‧第八四二冊，頁三五一～八六六》，頁四○一。

註三一　（宋）王黼：《重修宣和博古圖》，《文津閣四庫全書‧第八四二冊，頁三五一～八六六》，頁四○一。

註三二　（宋）薛尚功：《歷代鐘鼎彝器欵識法帖》，《文津閣四庫全書‧第二二○冊，頁四九五～六六三》，頁五六九。

註三三　（宋）趙明誠：《金石錄》，《文津閣四庫全書‧第六八一冊，頁一～二二五》，頁九十三。

註三四　（宋）董逌：《廣川書跋》，《文津閣四庫全書‧第八一五冊，頁三三五～四九六》，頁三五一。

註三五　段玉裁：《說文解字注》（臺北市：蘭臺書局，一九七一年十月再版），頁七一○。

註三六　段玉裁：《說文解字注》，頁七一六。

註三七　（宋）歐陽脩：《集古錄》，《文津閣四庫全書‧第六八○冊，頁五五九～六八九七》，頁五六五。

註三八　（宋）歐陽脩：《集古錄》，《文津閣四庫全書‧第六八○冊，頁五五九～六八九七》，頁五六五。

註三九　（宋）歐陽脩：《集古錄》，《文津閣四庫全書·第六八〇冊，頁五五九～六九七》，頁五六五～五六六。

註四〇　（宋）呂大臨：《考古圖》，《文津閣四庫全書·第八四二冊，頁七十一～二五三》，頁一九八～一九九。

註四一　（宋）王黼：《重修宣和博古圖》，《文津閣四庫全書·第八四二冊，頁三五一～八六六》，頁八二二。

註四二　（宋）董逌：《廣川書跋》，《文津閣四庫全書·第八一五冊，頁三三五～四九六》，頁三六五。

註四三　（宋）趙明誠：《金石錄》，《文津閣四庫全書·第六八一冊，頁一～二三五》，頁九十一～九十二。

註四四　（宋）王俅：《嘯堂集古錄》，《文津閣四庫全書·第八四二冊，頁十五～六十九》，頁六十一～六十二。

註四五　（宋）呂大臨：《考古圖》，《文津閣四庫全書·第八四二冊，頁七十一～二五三》，頁一〇八。

註四六　（宋）呂大臨：《考古圖》，《文津閣四庫全書·第八四二冊，頁七十一～二五三》，頁一〇八～一〇九。

註四七　（宋）趙明誠：《金石錄》，《文津閣四庫全書·第六八一冊，頁一～二三五》，頁九十四～九十五。

註四八 （宋）王黼：《重修宣和博古圖》，《文津閣四庫全書·第八四二冊，頁三五一～八六六》，頁七〇五。

註四九 （宋）薛尚功：《歷代鐘鼎彝器欵識法帖》，《文津閣四庫全書·第二一〇冊，頁四九五～六六三》，頁五九六～五九七。

註五〇 （宋）王俅：《嘯堂集古錄》，《文津閣四庫全書·第八四二冊，頁十五～六十九》，頁四十四。

註五一 （宋）呂大臨：《考古圖》，《文津閣四庫全書·第八四二冊，頁七十一～二五三》，頁一八六。

註五二 （宋）薛尚功：《歷代鐘鼎彝器欵識法帖》，《文津閣四庫全書·第二一〇冊，頁四九五～六六三》，頁六一七。

註五三 （宋）董逌：《廣川書跋》，《文津閣四庫全書·第八一五冊，頁三三五～四九六》，頁三五二。

註五四 （宋）王黼：《重修宣和博古圖》，《文津閣四庫全書·第八四二冊，頁三五一～八六六》，頁七六四～七六五。

註五五 王國維：《觀堂集林》，頁一五二。

註五六 原父、原甫，文中兩者互見，依其原文錄之。

註五七 （宋）歐陽脩：《集古錄》，《文津閣四庫全書·第六八〇冊，頁五五九～六九七》，頁五六六。

註五八　（宋）呂大臨：《考古圖》，《文津閣四庫全書‧第八四二冊，頁七十一～二五三》，頁一
二四。

註五九　（宋）董逌：《廣川書跋》，《文津閣四庫全書‧第八一五冊，頁三三五～四九六》，頁三
四四。

註六〇　（宋）董逌：《廣川書跋》，《文津閣四庫全書‧第八一五冊，頁三三五～四九六》，頁三
四五。

註六一　（宋）歐陽脩：《集古錄》，《文津閣四庫全書‧第六八〇冊，頁五五九～六九七》，頁五
六六。

註六二　釋文作百首，下注曰集古作囘，「首」當屬贅字。

註六三　（宋）呂大臨：《考古圖》，《文津閣四庫全書‧第八四二冊，頁七十一～二五三》，頁一
一七。

註六四　（宋）王黼：《重修宣和博古圖》，《文津閣四庫全書‧第八四二冊，頁三五一～八六
六》，頁七一三。

註六五　（宋）董逌：《廣川書跋》，《文津閣四庫全書‧第八一五冊，頁三三五～四九六》，頁三
五七。

註六六　（宋）薛尚功：《歷代鐘鼎彝器款識法帖》，《文津閣四庫全書‧第二二〇冊，頁四九五～
六六三》，頁五九二。

註六七　（宋）趙明誠：《金石錄》，《文津閣四庫全書‧第六八一冊，頁一～二二五》，頁九十

註七六 （宋）王俅：《嘯堂集古錄》，《文津閣四庫全書‧第八四二冊，頁十五～六十九》，頁五

註七五 （宋）薛尚功：《歷代鐘鼎彝器款識法帖》，《文津閣四庫全書‧第二二〇冊，頁四九五～六六三》，頁五八七。

註七四 （宋）趙明誠：《金石錄》，《文津閣四庫全書‧第六八一冊，頁一～二二五》，頁九十二。

註七三 （宋）董逌：《廣川書跋》，《文津閣四庫全書‧第八一五冊，頁三三五～四九六》，頁三四五～三四六。

註七二 （宋）王黼：《重修宣和博古圖》，《文津閣四庫全書‧第八四二冊，頁三五一～八六六》，頁七九六。

註七一 （宋）呂大臨：《考古圖》，《文津閣四庫全書‧第八四二冊，頁七十一～二五三》，頁一九一。

註七〇 （宋）歐陽脩：《集古錄》，《文津閣四庫全書‧第六八〇冊，頁五五九～六九七》，頁五六七。

六七，作「三銘」當為抄寫者筆誤。

註六九 （宋）歐陽脩：《集古錄》，《文津閣四庫全書‧第六八〇冊，頁五五九～六九七》，頁五

註六八 （宋）王俅：《嘯堂集古錄》，《文津閣四庫全書‧第八四二冊，頁十五～六十九》，頁四十五。

三。

註八五 （宋）趙明誠：《金石錄》，《文津閣四庫全書・第六八一冊，頁一～二二五》，頁九十六九～五七〇。

註八四 （宋）歐陽脩：《集古錄》，《文津閣四庫全書・第六八〇冊，頁五五九～六九七》，頁五

註八三 （宋）趙明誠：《金石錄》，《文津閣四庫全書・第六八一冊，頁一～二二五》，頁九十二。

註八二 （宋）董逌：《廣川書跋》，《文津閣四庫全書・第八一五冊，頁三三五～四九六》，頁三五三。

註八一 （宋）董逌：《廣川書跋》，《文津閣四庫全書・第八一五冊，頁三三五～四九六》，頁三五三。

註八〇 （宋）薛尚功：《歷代鐘鼎彝器款識法帖》，《文津閣四庫全書・第二二〇冊，頁四九五～六六三》，頁六一二～六一四。

註七九 （宋）呂大臨：《考古圖》，《文津閣四庫全書・第八四二冊，頁七十一～二五三》，頁一三〇。

註七八 （宋）歐陽脩：《集古錄》，《文津閣四庫全書・第六八〇冊，頁五五九～六九七》，頁五六八～五六九。

註七七 （宋）王俅：《嘯堂集古錄》，《文津閣四庫全書・第八四二冊，頁十五～六十九》，頁六十七。

十四。

註八六 （宋）呂大臨：《考古圖》，《文津閣四庫全書‧第八四二冊，頁七十一～二五三》，頁二一二八。

註八七 （宋）呂大臨：《考古圖》，《文津閣四庫全書‧第八四二冊，頁七十一～二五三》，頁六四五～六四六。

註八八 （宋）董逌：《廣川書跋》，《文津閣四庫全書‧第八一五冊，頁三三五～四九六》，頁三七四。

註八九 （宋）董逌：《廣川書跋》，《文津閣四庫全書‧第八一五冊，頁三三五～四九六》，頁三七四。

註九〇 （宋）董逌：《廣川書跋》，《文津閣四庫全書‧第八一五冊，頁三三五～四九六》，頁三七五。

註九一 （宋）王俅：《嘯堂集古錄》，《文津閣四庫全書‧第八四二冊，頁十五～六十九》，頁六十八。

註九二 （宋）歐陽脩：《集古錄》，《文津閣四庫全書‧第六八〇冊，頁五五九～六九七》，頁五七〇。

註九三 （宋）劉敞：《公是集》，《文津閣四庫全書‧第一〇九冊，頁一～四八四》（北京市：商務印書館，二〇〇六年），頁七。

註九四 （宋）呂大臨：《考古圖》，《文津閣四庫全書‧第八四二冊，頁七十一～二五三》，頁二

註九五　（宋）趙明誠：《金石錄》，《文津閣四庫全書‧第六八一冊，頁一～二二五》，頁九十
○三。

註九六　（宋）薛尚功：《歷代鐘鼎彝器欵識法帖》，《文津閣四庫全書‧第二二○冊，頁四九五～
六六三》，頁五四五。

註九七　（宋）董逌：《廣川書跋》，《文津閣四庫全書‧第八一五冊，頁三三五～四九六》，頁三
七○。

註九八　只是一作「頂徑」一作「項徑」，應屬抄書者筆誤。

註九九　（宋）歐陽脩：《集古錄》，《文津閣四庫全書‧第六八○冊，頁五五九～六九七》，頁五
六六。

註一○○　（宋）趙明誠：《金石錄》，《文津閣四庫全書‧第六八一冊，頁一～二二五》，頁一
○○。

註一○一　（宋）翟耆年：《籀史》，《文津閣四庫全書‧第六八一冊，頁二七五～二九○》（北京
市：商務印書館，二○○六年），頁二七九。

註一○二　（明）都穆：《金薤琳琅》，《文津閣四庫全書‧第六八三冊，頁一二七～二五四》（北
京市：商務印書館，二○○六年），頁一二八～一二九。

註一○三　（明）都穆：《金薤琳琅》，《文津閣四庫全書‧第六八三冊，頁一二七～二五四》，頁
一二九。

註一〇四　楊士奇：《東里文集》（北京市：中華書局，一九九八年七月），頁一四一。

註一〇五　盛時泰撰：《玄牘記》（臺北市：廣文書局，一九八一年十二月），頁二。

註一〇六　（清）孫承澤：《庚子銷夏記》，《文津閣四庫全書‧第八二八冊，頁一～九十八》（北京市：商務印書館，二〇〇六年），頁四十九～五十。

註一〇七　（清）顧炎武：《金石文字記》，《文津閣四庫全書‧第六八三冊，頁五八一～七〇七》（北京市：商務印書館，二〇〇六年），五八四～五八五。

註一〇八　（清）王澍：《虛舟題跋補原》，輯入《叢書集成新編》第九十七冊（臺北市：新文豐出版公司，一九八九年），卷一之六。

註一〇九　楊守敬：《激素飛清閣平碑記》，輯入藤原楚水：《訳注　鄰蘇老人書論集（上卷）》（東京：株式會社省心書房，一九七五年九月），頁三〇八。

註一一〇　（宋）歐陽脩：《集古錄》，《文津閣四庫全書‧第六八〇冊，頁五五九～六九七》，頁五六九。

註一一一　（宋）趙明誠：《金石錄》，《文津閣四庫全書‧第六八一冊，頁一～二二五》，頁一〇〇。

註一一二　王昶：《金石萃編》（北京市：中國書店，一九九一年六月二刷），卷一之五。

註一一三　（明）都穆：《金薤琳琅》，《文津閣四庫全書‧第六八三冊，頁一二七～二五四》，頁一三一。

註一一四　（宋）歐陽脩：《集古錄》，《文津閣四庫全書‧第六八〇冊，頁五五九～六九七》，頁

註一五 （宋）翟耆年：《籀史》，《文津閣四庫全書‧第六八一冊，頁二七五～二九○》，頁二八一。

註一六 （宋）董逌：《廣川書跋》，《文津閣四庫全書‧第八一五冊，頁三三五～四九六》，頁三四七。

註一七 （宋）董逌：《廣川書跋》，《文津閣四庫全書‧第八一五冊，頁三三五～四九六》，頁三四七～三四八。

註一八 （明）都穆：《金薤琳琅》，《文津閣四庫全書‧第六八三冊，頁一二七～二五四》，頁一三一～一三三一。

註一九 王昶：《金石萃編》，卷一之九。

註一二○ 郭沫若：《石鼓文研究 詛楚文考釋》（北京市：科學出版社，一九八二年十月），頁三十二～四十二。

註一二一 郭沫若：《石鼓文研究 詛楚文考釋》，頁三十二～三十三。

註一二二 郭沫若：《石鼓文研究 詛楚文考釋》，頁三十三～三十四。

註一二三 參見周祥林、李承孝：《中國書法全集‧第四卷‧春秋戰國刻石簡牘帛書》（北京市：榮寶齋，一九九六年十一月），頁三十六～三十八。

註一二四 （宋）歐陽脩：《集古錄》，《文津閣四庫全書‧第六八○冊，頁五五九～六九七》，頁五七○。

註一二五　（宋）趙明誠：《金石錄》，《文津閣四庫全書・第六八一冊，頁一～二二五》，頁一
　　　　　○○。

註一二六　（宋）董逌：《廣川書跋》，《文津閣四庫全書・第八一五冊，頁三三五～四九六》，頁
　　　　　三七一～三七四。

註一二七　（元）吾丘衍：《學古篇》，《文津閣四庫全書・第八四一冊，頁四九七～五○九》（北
　　　　　京市：商務印書館，二○○六年），頁五○四。

註一二八　（明）都穆：《金薤琳琅》，《文津閣四庫全書・第六八三冊，頁一二七～二五四》，頁
　　　　　一三九～一四○。

註一二九　趙撝：《金石存》，輯入《石刻史料新編》第一輯第九冊（臺北市：新文豐出版公司，一
　　　　　九八二年十一月），頁六六一○。

註一三○　（清）王澍：《竹雲題跋》，《文津閣四庫全書・第六八四冊，頁六二九～六九三》（北
　　　　　京市：商務印書館，二○○六年），頁六三一。

註一三一　郭沫若：《石鼓文研究　詛楚文考釋》（北京市：科學出版社，一九八二年十月），頁二八
　　　　　四。

註一三二　（宋）歐陽脩：《集古錄》，《文津閣四庫全書・第六八○冊，頁五五九～六九七》，頁
　　　　　五七○～五七一。

註一三三　楊倫編：《杜詩鏡銓》（臺北市：藝文印書局，一九七八年三月再版），頁一○一三。

註一三四　（宋）趙明誠：《金石錄》，《文津閣四庫全書・第六八一冊，頁一～二二五》，頁一○

註一三五 （宋）歐陽脩：《集古錄》，《文津閣四庫全書·第六八〇冊，頁五五九～六九七》，頁一。

註一三六 （宋）趙明誠：《金石錄》，《文津閣四庫全書·第六八一冊，頁一～二二五》，頁一〇五七〇。

註一三七 （明）都穆：《金薤琳琅》，《文津閣四庫全書·第六八三冊，頁一二七～二五四》，頁一三八。

註一三八 （宋）歐陽脩：《集古錄》，《文津閣四庫全書·第六八〇冊，頁五五九～六九七》，頁五七一。

註一三九 （宋）歐陽脩：《集古錄》，《文津閣四庫全書·第六八〇冊，頁五五九～六九七》，頁五七一。

註一四〇 （宋）歐陽脩：《集古錄》，《文津閣四庫全書·第六八〇冊，頁五五九～六九七》，頁五七一。

註一四一 （宋）趙明誠：《金石錄》，《文津閣四庫全書·第六八一冊，頁一～二二五》，頁一〇〇。

註一四二 （宋）趙明誠：《金石錄》，《文津閣四庫全書·第六八一冊，頁一～二二五》，頁一〇一。

註一四三 （宋）趙明誠：《金石錄》，《文津閣四庫全書·第六八一冊，頁一～二二五》，頁一〇

註一四四　（宋）劉跂：《學易集》，《文津閣四庫全書・第一一二六冊，頁一～五九冊》（北京市：商務印書館，二〇〇六年），頁二十四。

註一四五　（宋）劉跂：《學易集》，《文津閣四庫全書・第一一二六冊，頁一～五九冊》，頁二十四。

註一四六　朱熹：《朱文公文集》（臺北市：臺灣商務印書館，一九六五年），頁一五二六。

註一四七　（明）都穆：《金薤琳琅》，《文津閣四庫全書・第六八三冊，頁一二七～二五四》，頁一三五～一三七。

註一四八　楊守敬：《激素飛清閣平碑記》，輯入藤原楚水：《訳注　鄰蘇老人書論集（上卷）》，頁三〇八。

註一四九　（宋）歐陽脩：《集古錄》，《文津閣四庫全書・第六八〇冊，頁五五九～六九七》，頁五七一。

註一五〇　（宋）歐陽脩：《集古錄》，《文津閣四庫全書・第六八〇冊，頁五五九～六九七》，頁五七一。

註一五一　瀧川龜太郎：《史記會注考證》（臺北市：萬卷樓圖書公司，二〇〇四年三月初版四刷），頁二一九。

註一五二　（宋）歐陽脩：《集古錄》，《文津閣四庫全書・第六八〇冊，頁五五九～六九七》，頁五七一～五七二。

註一五三 （宋）趙明誠：《金石錄》，《文津閣四庫全書‧第六八一冊，頁一～二二五》，頁一〇一。

註一五四 陳敏，字伯脩，號濯纓居士，常州無錫（今屬江蘇）人。神宗熙寧三年進士。以王安石薦除太學正，職守天臺，將蔡京手下所立黨人碑擊碎，辭職而歸。與蘇軾甚厚善。

註一五五 （宋）董逌：《廣川書跋》，《文津閣四庫全書‧第八一五冊，頁三三五～四九六》，頁三七五～三七六。

註一五六 （明）楊士奇：《東里續集》，《文津閣四庫全書‧第一二四二冊，頁四五二～七六八》。

註一五七 （明）楊士奇：《東里續集》，《文津閣四庫全書‧第一二四二冊，頁四五二～七六八》，頁七二〇，跋中文寶誤書爲文質。

註一五八 （明）楊士奇：《東里續集》，《文津閣四庫全書‧第一二四二冊，頁四五二～七六八》，頁七二〇。

註一五九 （明）楊士奇：《東里續集》，《文津閣四庫全書‧第一二四二冊，頁四五二～七六八》，頁七二〇。

註一六〇 （明）都穆：《金薤琳瑯》，《文津閣四庫全書‧第六八三冊，頁一二七～二五四》，頁一三五。

註一六一 （宋）董逌：《廣川書跋》，《文津閣四庫全書‧第八一五冊，頁三三五～四九六》，頁三七六。

第三章　漢代金石碑刻跋文析論

在中國書法史上，長達四百多年的漢代，是最豐碩、最精彩的年代，字體由篆書轉變爲隸書的過程，幾乎都在漢代留下遞嬗的痕跡，直到八分書的成熟，由將變未變到已變，皆處於漢代。另外草書的滋生及養成，甚而爲草書「忘其疲勞，夕惕不息，仄不暇食，十日一筆，月數丸墨，領袖如皂，脣齒常黑。」（註一）也是在漢代，而行書、楷書亦形成於漢代。近百年來陸續出土大量的簡帛牘冊，讓世人得以一窺漢代墨蹟實相，然而在此之前，欲瞭解漢代書蹟，唯有仰賴金石陶文碑刻，尤其後漢留下了爲數頗豐之漢隸碑刻，《集古錄》亦收錄有漢代金文三篇，碑刻八十八篇，本章依金文、碑刻分類，並以立碑時代先後爲序，就目前尚存碑版或摹本之諸篇，逐篇探討跋文內容，並參酌歷代金石學家之說，詳予研析論述。

第一節　漢代金文與碑額

漢代金文大略有範鑄及刻銘兩類，範鑄者主要有鏡銘及洗、斛、鐘、壺等銘文，目前所見

大多作陽文，字體或篆或隸，或篆形已有部分隸化，正合其爲篆隸漸變時期的特質。刻銘則有度量衡器、鐘、鼎、爐、盆、鑑、斛、弩機等，有雙刀刻就工整渾厚，亦見以刀代筆，單刀直書自然模拙。少數篆書如作於前漢元延二年（西元前十一年）的《壽成室鼎》，已是部分隸化之漢篆，及作於新莽始建國元年（西元九年）的《新莽量》，則設計性強，工整而略顯刻板。漢代篆書已非實用，除了以上所述器皿銘文之外，還在以隸書爲主的碑刻碑額上，留下精彩的漢篆書蹟，本節以《集古錄》所錄三篇金文銘文跋文，及漢碑跋文中所提碑額爲說。

一　漢代金文

目前所見鏡銘大都是前漢時器，皆有豐富的裝飾紋路，內容多爲長富貴、樂無事、日有憙、常得所喜、宜酒食、長樂未央、長毋相忘……等吉祥語，文字與圖飾搭配，整體設計，所以文字形體及風格會因圖飾而有所改變，不似手書墨蹟之自然流暢，如作於前漢晚期的《清白連弧紋鏡》（圖3-1-1），「恐浮雲兮蔽白日，復請美兮冥素質，行精白兮光運明，諼言衆兮有何傷。」是僅有少數篆形部件之隸書，形體舒長，線條精實，較之簡帛墨蹟，乃見無書寫筆意之相近形體，細挺的線條與厚實的圓體對比襯托，樸實中見靈動。而同屬前漢晚期的《長樂未央鏡》（圖3-1-2），「常毋相忘，長樂未央」則是工整的小篆，以上下、下下、下上、下上、上

就其跋文探索析論，期能窺知歐陽脩當時之所見。

形式類似瓦當，所作形體及風格頗近似手書墨蹟。《集古錄》亦收錄有鐙、盤、甬等銘文，茲

有行無列的方形隸書。作於新莽始建國天鳳二年（西元十五年）的〈濕倉平斛〉（圖3-1-4）

年）的〈光和七年洗〉（圖3-1-3），在相向的兩條魚中，作兩行形體同寬，上下長短不一的

洗、斛等器大多於底部範鑄文字，圖案比鏡相對簡單，如作於後漢光和七年（西元一八四

趣。

下之跳躍方式，排列於方圓之錯落間，雖無書寫筆意，卻有輕重粗細之變化，工整中仍可見意

圖3-1-1　〈清白連弧紋鏡〉

圖3-1-2　〈長樂未央鏡〉

圖片來源：王鐵全、劉尚勇：《中國書法全集・第九卷・秦漢金文陶文》（北京市：榮寶齋出版社，一九九五年六月二刷），頁五十六。

圖3-1-3　〈光和七年洗〉
圖片來源：王鐵全、劉尚勇：《中國書法全集‧第九卷‧秦漢金文陶文》（北京市：榮寶齋出版社，一九九五年六月二刷），頁六十。

圖3-1-4　〈濕倉平斛〉
圖片來源：王鐵全、劉尚勇：《中國書法全集‧第九卷‧秦漢金文陶文》（北京市：榮寶齋出版社，一九九五年六月二刷），頁五十八。

（一）〈前漢二器銘〉

《集古錄》〈前漢二器銘〉跋於嘉祐八年（一○六三）七月，前附有劉原甫書帖一幀：

劉原父帖：近又獲一銅器，刻其側云：林華觀行鐙，重一斤十四兩，五鳳二年造第一，今附墨本上呈。（註一）

原甫所贈〈林華觀行鐙銘〉，跋文中稱〈林華宮行鐙銘〉，另有〈蓮勺宮銅博山爐下盤銘〉一，皆漢五鳳中造，兩宮皆不見載於《漢書》，蓋秦漢離宮別館不可勝數，不能備載也。而五

鳳乃前漢宣帝年號，歐陽脩素爲所集無前漢時字而憾，適得原甫之助而償願，實屬難得：

余所集錄古文，自周穆王以來莫不有之，而獨無前漢時字，求之久而不獲，每以爲恨。嘉祐中，友人劉原父出爲永興守，長安秦漢故都，多古物奇器埋沒於荒基敗塚，往往爲耕夫牧豎得之，遂復傳於人間，而原甫又雅喜藏古器，由此所獲頗多，而以余方集古文，故每以其銘刻爲遺，既獲此二銘，其後又得谷口銅甬銘，乃甘露中造，而始有前漢時字以足余之所闕，而大償其素願焉。余所集錄既博，而爲日滋久，求之亦勞，得於人者頗多，而最後成余志者原甫也，故特誌之。（註三）

原甫得地利之便，屢獲古器，常以其銘遺歐陽脩，相同跋語亦見於〈古敦銘〉、〈敦医銘〉等器跋文，而此器銘又是歐陽脩求之久而不獲的前漢時字，故特誌之。《金石錄》〈谷口銅甬銘〉跋文即引述此文之重點。

（二）〈前漢谷口銅甬銘〉

〈前漢谷口銅甬銘〉，前述跋文已提及得此銘，卻在約一年後之治平元年（一〇六四）六月才書此跋，跋文載明銘文內容，並稱此器銘與前兩器銘爲《集古錄》僅有之前漢時器銘：

右漢谷口銅甬，原父在長安時得之，前銘云：谷口銅甬容十，其下減二字，始元四年左馮翊造。其後銘云：谷口銅甬容十斗，重四十斤，甘露元年十月計，掾章平左馮翊府下減一字。原父以今權量校之，容三斗重十五斤。始元、甘露皆宣帝年號。余所集錄千卷，前漢時文字惟此與林華行鐙、蓮勺博山爐盤銘爾。（註四）

據銘文所述此器造於始元四年（西元前八十三年），而容量、重量則計於甘露元年（西元前五十三年），一器兩刻相隔三十年。漢制容量十斗，重四十斤，原甫以宋制計為容量三斗，重十五斤，由此可知漢、宋度量衡之別。始元是漢昭帝年號，甘露是漢宣帝年號，跋文稱皆宣帝年號，顯然有誤。而此器仍為原甫所得，《金石錄》〈谷口銅甬銘〉除略述《集古錄》《前漢二器銘》所記前漢文字難求之事，並讚揚劉原甫、歐陽脩二公集古之功：

於是西漢之書始傳於世矣，蓋收藏古物實始於原父，而集錄前代遺文亦自文忠公發之，後來學者稍稍知搜抉奇古，皆二公之力也。（註五）

針對漢、宋度量衡之異，《廣川書跋》〈谷口銅筩銘〉則探究其自漢以來變化情況：

傳曰：魏齊斗稱於古二而為一，周隋斗稱於古三而為一。（註六）

《歷代鐘鼎彝器款識法帖》〈谷口甬〉載有前後銘摹本（圖3-1-5、6）及釋文，後面並轉

載《金石錄》〈谷口銅甬銘〉跋文，全文照登。觀其摹本皆作篆形，與目前所見造於漢元帝初

元三年（西元前四十六年）之〈上林共府銅升銘〉（圖3-1-7），及〈中山內府銅〉、〈中山

內府鈁〉等前漢器銘之隸書有別，與造於漢武帝元光六年（西元前一二九年）〈南越文帝九年

句鑃〉（圖3-1-8）之篆書較為接近。

（三）〈前漢鴈足鐙銘〉

《集古錄》〈前漢鴈足鐙銘〉，注曰：「此跋本與漢二器銘、銅甬銘共為一卷。」載有

裴煜（?～一〇六七）書於治平元年（一〇六四）十二月之書帖，（註七）述及此鐙銘之來龍去

脈，裴煜前曾與歐陽脩言及未見前漢銘文傳於世，既得此銘，遂摹之以遺：

蘇氏者出古物有銅鴈足鐙，製作精巧，因辨其刻，則黃龍元年所造。其言榮宮二史間，

未始概見遂摹之，欲寄左右以為《集古錄》之一。……亦聞原甫於秦中得西漢數器，不

知文字與此同不，煜再拜。（註八）

圖3-1-5　《歷代鐘鼎彝器款識法帖》
〈谷口甬〉前銘

圖3-1-6　《歷代鐘鼎彝器款識法帖》
〈谷口甬〉後銘

圖片來源：（宋）薛尚功：《歷代鐘鼎彝器款識法帖》，《文津閣四庫全書‧第二二〇冊，頁四
九五～六六三》（北京市：商務印書館，二〇〇六年），頁六四七。

圖3-1-8　〈南越文帝九年句鑃〉
圖片來源：王靖憲、谷谿：《中國美術
全集‧書法篆刻篇‧一‧商周至秦漢書
法》（臺北市：錦繡出版社，一九八九
年五月），頁六十二。

圖3-1-7　〈上林共府銅升銘〉
圖片來源：王靖憲、谷谿：《中國美術全集‧書法篆刻
篇‧一‧商周至秦漢書法》（臺北市：錦繡出版社，一
九八九年五月），頁七十八。

此鐙造於黃龍元年（西元前四十九年），黃龍是漢宣帝年號，是前漢時器，歐陽脩於治平元年

（一○六四）獲得此銘，卻在事隔八年後之熙寧五年（一○七二）才題此跋，跋文未述及器

物，而是睹物思情，緬懷老友感念慨嘆溢於紙上：

　　後三年余出守亳社，而斐如晦以疾卒于京師，明年原甫卒于南都，二人皆年壯氣盛，相

　　次以歿，而余獨巋然而存也。（註九）

《集古錄》此跋未有器物資料，惟《考古圖》見有造於永始四年（西元前十三年）的〈首山宮

鴈足燈〉，載有燈形（圖3-1-9）及銘文摹本（圖3-1-10），永始為漢成帝年號，與〈前漢鴈足

圖3-1-9　《考古圖》〈首山宮鴈足燈〉

圖片來源：（宋）呂大
臨：《考古圖》，《文
津閣四庫全書・第八四
二冊，頁七十一～二五
三》（北京市：商務印
書館，二○○六年，頁
二一七。

圖3-1-10　《考古圖》〈首山宮鴈足
燈銘〉

鐙銘〉同屬前漢時器物，相隔亦僅三十六年，或許可作為瞭解鴈足鐙之參考。

二 漢代碑額

漢代碑刻大多有碑額，碑額文字非篆即隸，尤以篆書居多，是瞭解漢篆的重要資料，《集古錄》亦有多篇提到碑額，皆以「碑首」言之，如〈後漢劉曜碑〉：「碑首題云：漢故光祿勳東平無鹽劉府君君之碑」，〈後漢北海相景君銘〉：「其碑首題云：漢故益州太守北海相景君銘」，〈後漢袁良碑〉：「其碑首題云：漢故國三老袁君碑〉，〈後漢郎中鄭固碑〉：「惟其碑首題云：漢故郎中鄭君之碑」，〈後漢冀州從事張表碑〉：「其碑首題云：漢故冀州從事張君碑」，〈後漢魯峻碑〉：「碑首題云：漢故司隸校尉忠惠父魯君碑〉，〈後漢郎中王君碑〉：「其碑首題云：漢故郎中王君之銘」，〈後漢楊震碑〉：「碑首題云：漢故太尉楊公神道碑銘」，〈後漢武榮碑〉：「其碑首題云：漢故執金吾丞武君之碑」，〈後漢秦君碑首「碑首題題云：漢故南陽太守秦君之碑」。

〈後漢桂陽周府君碑〉則未述及碑名，惟提到其中名詞：「碑首題云神漢者如唐人云聖唐爾，……。」亦有如〈後漢張公廟碑〉云：「碑無題首」者。

《集古錄》所述碑額目前可見者有〈後漢北海相景君銘〉（圖3-1-11），所作篆形方圓交錯，時方時圓，逸趣橫生，而「益」、「州」、「景」等隸形和諧的置於其間，這是漢篆融篆

圖3-1-11　〈後漢北海相景君銘〉碑額
圖片來源：《北海相景君碑》，輯入《漢碑全集·二》（鄭州市：河南美術出版社，二〇〇六年八月），頁四八五。

圖3-1-12　〈後漢武榮碑〉碑額
圖片來源：《後漢武榮碑》，輯入《漢碑全集·四》（鄭州市：河南美術出版社，二〇〇六年八月），頁一一四六。

隸於一爐，篆隸演變中特有的時代產物，有別於秦篆。而〈後漢武榮碑〉碑額則作陽文隸書（圖3-1-12），筆方形扁，線條渾厚，形體大小錯落不工整，雄偉中含動態。

另有〈後漢魯峻碑〉碑額作隸書（圖3-1-13），而其碑陰碑額「門生故吏名」卻作篆書（圖3-1-14），漢碑碑陰多不見題額，此碑陰之額尤為難得，惜《集古錄》、《金石錄》、《隸釋》皆未錄，又《隸釋》不錄此碑陰之額，卻稱《孔宙碑陰》題額「門生故吏名」五字為漢碑僅見，諒三公皆未嘗見。都穆則於《金薤琳琅》《魯峻碑陰》載有碑文全文，得意的表示人間少有，卻隻字未提這難得的碑陰碑額：

右〈魯峻碑陰〉，歐陽公、趙明誠皆失收錄，至洪丞相隸釋於漢碑搜羅殆盡，而亦復遺焉，予家此碑不特人間少有，且文字完可讀，惜不令三公見之。（註一〇）

圖3-1-13　〈後漢魯峻碑〉碑額
圖片來源：《司隸校尉魯峻碑》，輯入《漢碑全集·五》（鄭州市：河南美術出版社，二〇〇六年八月），頁一四九六。

圖3-1-14　〈後漢魯峻碑陰〉碑額
圖片來源：《後漢魯峻碑》，輯入《書跡名品叢刊·第四卷·漢III》（東京：株式會社二玄社，二〇〇一年一月），頁二三四。

圖3-1-15　〈後漢郎中鄭固碑〉碑額
圖片來源：徐玉立：《漢碑全集·三》（鄭州市：河南美術出版社，二〇〇六年八月），頁八六七。

〈後漢郎中鄭固碑〉碑額作篆書（圖3-1-15），縱式結構，線條渾厚，方圓兼具，「故」字之「古」橫畫誤作左右向上，此種寫法亦見於權量銘，畢竟後漢離使用

篆書的年代，已有一段時日，「鄭」之「奠」也已見隸化。

第二節　後漢順帝、桓帝時期碑刻

《集古錄》所收漢代碑刻，最早始於後漢順帝永建六年（西元一三一年），順帝時期僅有三篇，桓帝時期有二十一件，本節分為順帝、桓帝時期二節，依其立碑順序，就目前碑刻尚存之諸篇，逐篇探討論述其跋文。

一　後漢順帝時期碑刻

後漢順帝在位十九年，自永建元年（西元一二六年）起至建康元年（西元一四四年）止，包括年號永建者六年，陽嘉者四年，永和者六年，漢安者二年，建康者一年。《集古錄》所錄三篇，分別是刻於永建六年（西元一三一年）的《後漢袁良碑》，據碑文袁良卒於此年，姑且以此為立碑年，刻於永和四年（西元一三九年）的《後漢張平子墓銘》，以及刻於漢安二年（西元一四三年）的《後漢北海相景君銘》，而《後漢袁良碑》雖已佚，另有《袁安碑》、《袁敞碑》可資參考，茲依立碑先後序分別析論其《集古錄》跋文。目前可見其碑刻搨本者，惟《後漢北海相景君銘》。

（一）〈後漢袁良碑〉

〈後漢袁良碑〉跋於治平元年（一○六四），碑文部分磨滅，依碑文所見略述其世系，及其官職略歷：

右〈漢袁良碑〉，云君諱良，字卿，卿上一字磨滅，陳國扶樂人也。（註一一）

袁良卒於永建六年二月，如前述碑首題云：「漢故國三老袁君碑」，碑文也載有袁良為三老之事：

而碑文有使者持節安車，又有幾杖之尊，袒割之養，君實饗之之語，以此知良嘗為三老矣。（註一二）

又指出碑文中所提「九龍殿」，僅見於此碑：

又云帝御九龍殿引對飲宴，九龍殿名惟見於此。（註一三）

〈後漢袁良碑〉已佚無從得見，歐陽脩又未提及此碑是以何種字體書之，而目前可見者有刻於

後漢永元四年（西元九二年）的〈袁安碑〉（圖3-2-1）與刻於後漢元初四年（西元一一七

年）的〈袁敞碑〉（圖3-2-2），皆作篆書，是難得的漢篆碑刻，此碑是否同為篆書，不得而

知，且三碑之間是否有所關聯，亦未見此跋言及。《後漢書》有〈袁安列傳〉，《金石錄》

〈漢國三老袁君碑〉跋文據此碑及列傳針對袁良與袁安之關係，詳予探究：

按《元和姓纂》云：袁幹封貴鄉侯，始居陳郡，為著姓，八代孫良生昌、璋，昌生安，

璋生湯。《唐書·宰相世系》云：袁生孫幹封貴鄉侯……，以此碑及《後漢書》考之，

姓纂與唐表殊為疏謬。〈袁安列傳〉云：安祖父良，平帝時舉明經為太子舍人，建武終

至成威令，今據此碑良以永建六年卒，相距蓋有餘年，以此知非一人無疑。

又安以永平四年薨，良之卒乃在其後三十九年，以此知非安之祖，亦無疑也。……又酈

道元《水經注》扶溝城北有袁梁碑，云梁陳國扶樂人，事與碑合，唯《水經》誤以良為

梁爾。（註一四）

據〈袁安列傳〉所云，其祖名為良，平帝時舉明經為太子舍人，前漢平帝年號元始，在位五

年，正好是西元一至五年，而建武時任成威令，建武為後漢光武帝年號，共有三十一年，是西

圖3-2-2 〈袁敞碑〉
圖片來源:《袁敞碑》,輯入《書跡名品叢刊・
第五卷・漢Ⅳ・三國》(東京:株式會社二玄
社,二〇〇一年一月),頁一〇五。

圖3-2-1 〈袁安碑〉
圖片來源:《袁安碑》,輯入《漢碑全集・
一》(鄭州市:河南美術出版社,二〇〇六
年八月),頁一六八。

元二十五至五十五年，而此碑之良卒於永建六年，是西元一三一年，兩者相差百年之久，顯然並非同一人。又袁安卒於永平四年，永平是後漢明帝年號，該年是西元六十一年，良之卒在其後七十年，（按：趙明誠稱相差三十九年，應誤。）當然不可能是安之祖。

至於目前所見之〈袁安碑〉，歐、趙皆未提及，而南宋金石學家洪适（一一一七～一一八

（四）在《隸釋》引酈道元《水經》，載有〈袁安碑〉稱：

彭城城內有漢司徒袁安，魏中郎徐庶等數碑，並列植於街石，咸曾爲楚相也。（註一五）

《隸釋》亦有〈國三老袁良碑〉，載有碑文，除少字缺字外，幾乎全文照登，所載碑文有多字依碑刻仍作篆形，如「厚」、「舜」、「濤」、「鄉」、「僵」、「絕」、「則」……等等，所以此碑可能是作篆書，若以《隸釋》所錄皆爲隸書，至少也是還保留諸多篆書特質的隸書，碑文可見其孫滂爲立此石。又載有跋文一篇，以趙明誠之說爲本，進而考「貴鄉侯」之事。（註一六）

（二）〈後漢北海相景君銘〉

《集古錄》〈後漢北海相景君銘〉（圖3-2-3）跋文書於治平元年（一〇六四）四月二十

圖3-2-3　〈後漢北海相景君銘〉
圖片來源：《漢　北海相景君碑》，輯入《書跡名品叢刊・第二卷・漢 I》（東京：株式會社二玄社，二〇〇一年一月），頁四四九。

九日，述及碑名及碑主身分考釋：

其碑首題云：「漢故益州太守北海相景君銘」，其餘文字雖往往可讀，而漫滅多不成文，故君之名世邑里官閥皆不可考，其可見者云：「惟漢安二年北海相任城府君卒」，城下一字不可識，當爲景也。（註一七）

《金石錄》載有〈漢北海相景君碑〉：

在濟州任城縣，景氏在漢世爲任城人，今有三碑尚存，余皆得之，此碑最完。（註一八）

《集古錄》稱：「漫滅多不成文」，而此云：「此碑最完」，當然這是三碑之比較。惟《隸釋》卷六〈北海相景君銘〉載有銘文釋文，雖有多處闕如，應尚不至於漫滅不成文。隨後又有跋文一篇，亦稱任城有景氏三碑：

　　濟州任城有景氏三碑，皆不著其名字，景君嘗屬司農宰元城，刺益部相北海。（註一九）

跋文又提出「亂」、「拂」等字的假借現象。明王世貞（一五二六～一五九〇）《弇州四部稿》〈漢景君碑〉謂其隸法古雅：

　　見永叔明誠集中，永叔辨論加詳，隸法故自古雅，尚可識。（註二〇）

針對一曰漫滅，一曰最完，清孫承澤（一五九二～一六七六）《庚子銷夏記》〈北海相景君碑又碑陰〉認為是搨碑時間先後所致，而謂隸法古雅，非溢美也：

　　《集古錄》云文字漫滅，《金石錄》云此碑最完，何也？豈搨者有先後耶，余所收本文已漫滅，惟碑陰差存，其書方整有分法，王元美稱之曰古雅非溢美也。（註二一）

《集古錄》〈後漢北海相景君銘〉雖云君之名世官閥皆不可考，卻也從漢功臣景丹封櫟陽侯，及其子嗣之承續，又以碑銘作「不永麋壽」，蓋「麋」、「眉」通用（圖3-2-4）：

碑銘有云不永麋壽，余家集錄三代古器銘有云眉壽者皆爲麋，蓋古字簡少通用，至漢猶然也。（註三二）

依目前可見之《集古錄》，三代古器銘僅有少數得見銘文摹本，眉壽皆未見作麋壽，《集古錄》《毛伯敦》，《考古圖》敦銘〉作，《集古錄》〈韓城鼎銘〉作，《考古圖》〈晉姜鼎銘〉作。歐陽脩所見其他三代古器銘，我們無緣得見，惟就《考古圖》、《重修宣和博古圖》、《歷代鐘鼎彝器欵識法帖》等所載銘文，所作皆與前述形體相近，皆不作麋，當是音近相通，而非形似相假。

圖3-2-4 〈後漢北海相景君銘〉「不永麋壽」
圖片來源：《漢 北海相景君碑》，輯入《書跡名品叢刊・第二卷・漢Ｉ》（東京：株式會社二玄社，二〇〇一年一月），頁四七七。

《集古錄跋尾》另見《後漢謁者景君碑》跋文稱碑尤磨滅，銘文斑斑不能成文，以其漢隸

今尤難得，雖磨滅仍錄之。（註一三）又有《後漢景君石郭銘》跋文書於熙寧三年（一○七○）

正月朔旦，因云：

余既得前《景君碑》又得此銘，皆在任城，不知一景君乎？將任城景氏之族多耶，文字

磨滅不可考，故附於此。（註一四）

〈漢謁者景君表〉：

《集古錄》三見景君，是否同一人，不得而知。而《金石錄》不但如前述有三碑尚存，又有

其額題「漢故謁者景君墓表」，而其文云：惟元初元年五月丁卯，故謁者任城景君卒，

其他文字磨滅，時可讀處皆斷續不復成文矣。元初安帝時年號也，此在漢時石刻中殘缺

為特甚，以安帝以前碑碣存者無幾不可棄也，故錄之。（註一五）

元初元年（西元一一四年）乃東漢安帝年號，與《集古錄》《後漢北海相景君銘》之漢安二

年，是東漢順帝二年（西元一四三年）有別，當非同一人。又有〈漢謁者景君碑陰〉，而〈漢

郊令景君闕銘〉云：「維元初四年三月丙戌，郊令景君卒。」則又是另一位景君。

除此之外，《金石錄》還比《集古錄》多了碑陰的記載，〈漢北海相景君碑陰〉載有「修行」十九人，而按《後漢書・百官志》及《晉書・職官志》皆作「循行」，豈「循」、「修」字畫相類，遂致訛謬邪。（註二六）洪适則認為：「漢隸循修二字頗相近，恐是借用爾，予蓋未見也。」（註二七）明都穆《金薤琳琅》〈北海相景君碑陰〉對此則提出不同意見：

予謂〈景君碑〉刻於漢，而《後漢書》舊皆出傳錄，則以修為循者特傳錄之誤耳，趙氏不信碑本而信《漢書》，且復引《晉書》為證，殊不知《晉書》修於唐其亦曰循行，蓋仍《漢書》之誤而云然也。（註二八）

都穆認為《後漢書》及《晉書》皆屬傳錄之誤。《金薤琳琅》亦有〈漢北海相景君碑〉與碑陰皆載有銘文釋文。清《金石經眼錄》載有全碑摹圖，又述明尺寸：

右〈北海相景君銘〉並陰，高六尺，闊二尺二寸，厚五寸五分，字徑九分，額字徑一寸六分，陰字徑七分。（註二九）

若依《金薤琳琅》所載銘文，闕字並不多，可知明時碑況定當尚佳。

二　後漢桓帝時期碑刻

後漢順帝之後，沖帝與質帝皆僅在位一年，而桓帝自建和元年（西元一四七年）即位至永康元年（西元一六七年）止，歷經年號建和者三年，和平者一年，元嘉者二年，永興者二年，永壽者三年，延熹者九年，永康者一年，計執政二十一年。桓帝時期的漢代碑刻為數頗豐，《集古錄跋尾》所記後漢桓帝時期碑刻共有二十一篇，目前得見碑搨圖版者有〈後漢武班碑〉、〈後漢司隸楊君碑〉、〈後漢魯相置孔子廟卒史碑〉、〈後漢孔德讓碑〉、〈後漢脩孔子廟器碑〉、〈後漢郎中鄭固碑〉、〈後漢泰山都尉孔君碑〉、〈後漢孔宙碑陰題名〉、〈後漢西嶽華山廟碑〉、〈後漢桐柏廟碑〉、〈後漢篇，茲依其刻碑先後順序逐篇探究其跋文，並參酌其他金石學家之說論述之。

（一）〈後漢武班碑〉

《集古錄》〈後漢武班碑〉（圖3-2-5）跋文共有兩次，一在治平元年（一○六四）

圖3-2-5　〈後漢武班碑〉
圖片來源：《後漢武班碑》，輯入《漢碑全集·二》（鄭州市：河南美術出版社，二○○六年八月），頁五六一。

四月，述及此碑字畫殘滅不復成文，只知名爲班而不知其姓氏：

右〈漢班碑〉者，蓋其字畫殘滅不復成文，其氏族州里官閥卒葬皆不可見，其僅見者曰君諱班爾，其首書云建元年太歲在丁亥，而建下一字不可識，以漢書考之，……則此碑所缺一字當爲和字，迺建和元年也。（註三〇）

後又於熙寧二年（一〇六九）九月朔日又記：

後得別本，模搨粗明，始辨其一二云，武君諱班，乃易去前本。（註三一）

此碑目前立於山東省嘉祥縣武氏祠，碑文所見「班」應作「斑」，《金石錄》〈漢敦煌長史武班碑〉對《集古錄》所云氏族官閥不詳，有不同說法：

今以余家所藏本考之，文字雖漫滅，然猶歷歷可辨，其額題云：「漢故敦煌長史武君之碑」，知其姓氏，而官爲敦煌長史也。碑云武君諱班字宣張，昔殷王武丁克伐鬼方，元功章炳勳藏王府，官族析分因以爲氏，知其名氏與氏族所出也。又云永嘉元年卒，知其

卒之年月也。（註三一）

趙明誠不但看到姓氏、官職，還有卒之年月，知武斑卒於後漢沖帝永嘉元年（西元一四五年），而其立碑則在兩年後之桓帝建和元年（西元一四七年）。

《隸釋》有〈敦煌長史武班碑〉載有碑文，其名作「斑」，碑文多處殘缺，惟可識者仍有數百字之多，後有跋語：

右〈故敦煌長史武君之碑〉，隸額，在濟州任城，武君名斑字宣張，從事梁之猶子，吳郡府丞開明之元子，執金吾丞榮之兄也，以沖帝永嘉元年卒，碑者後三年同舍郎史恢曹芝六人所立，字小石損。（註三二）

洪适進一步指出碑額是作隸書，而且更明確肯定碑主身分，以及立碑者。《金薤琳琅》〈漢燉煌長史武斑碑〉載有碑文，與《隸釋》所載相較，僅少「顏閔之枿質」之「枿」，及「然清邈」之「邈」，「洒蒙顯宗」之「洒」，其餘完全一樣，惟多注明各殘缺處之字數。後有跋語：

右〈漢敦煌長史武斑碑〉，歐陽公謂其字畫殘滅，氏族州里官閥族葬皆不可見，趙氏謂以所藏本考之，斑官閥氏族與卒之年月，皆歷歷可辨，趙氏生歐公之後，不應其本若是，豈歐公者搨於當時，而趙氏者得之古搨耶，予家本視趙氏，雖若不逮，然亦有可讀者。（註三四）

都穆認爲趙明誠晚於歐陽詢，卻可以卒讀，莫非所得版本不同，最後數句更是頗有沾沾自喜於其家藏勝於歐陽脩之感。

（二）〈後漢司隸楊君碑〉

《集古錄》〈後漢司隸楊君碑〉（圖3-2-6）未署題跋時間，載錄部分銘文釋文，歐陽脩以此碑爲楊厥碑：

右〈漢司隸校尉楊厥碑〉，……其刻畫尚完可讀，大抵述厥修復斜谷路爾，但其用字簡略，復多舛繆，惟以

圖3-2-6　〈後漢司隸楊君碑〉
圖片來源：《漢　石門頌》，輯入《書跡名品叢刊‧第三卷‧漢 II》（東京：株式會社二玄社，二〇〇一年一月），頁十二。

《《為坤，以余為斜，漢人皆爾，獨砥字未詳，永平明帝，建和桓帝年號也。（註三五）

並提出幾個重點，一為刻畫尚完可讀，一為用字簡略，復多舛謬，然未舉出舛謬之處為何，另提出「《《」、「余」等用字情形，而稱「砥」字未詳。

《金石錄》〈漢司隸楊厥開石門頌〉亦稱楊厥開石門頌。洪适《隸釋》有〈司隸校尉楊孟文石門頌〉載錄銘文釋文全文，並對「楊厥」作出考證：

右〈故司隸校尉楗為楊君頌〉，隸額，在興元威宗建和二年，漢中太守王升立，碑云：司隸校尉楊君厥字孟文，《水經》及歐、趙皆謂之〈楊厥碑〉，蜀中晚出〈楊淮碑〉云：司隸校尉楊君厥諱淮字伯邳，大司隸孟文之元孫也，始知兩碑皆以厥為語助，此乃後政頌其勳德，故尊而守之，不稱其名。（註三六）

洪适以刻於東漢靈帝熹平二年（西元一七三年）之〈楊淮表記〉所云：「司隸校尉楊君厥諱淮字伯邳」（圖3-2-7），楊淮又是「大司隸孟文之元孫也」（圖3-2-8），兩者皆有「厥」字，可見「厥」非其名，《集古錄》、《金石錄》以「厥」為名非也。而云：「楊君厥字孟文」不稱其諱，乃尊其勳德。

圖3-2-8　〈漢　楊淮表記〉之二
圖片來源:《漢　楊淮表記》,輯入輯入《書跡名品叢刊·第四卷·漢Ⅲ》(東京:株式會社二玄社,二〇〇一年一月),頁二一二。

圖3-2-7　〈漢　楊淮表記〉之一
圖片來源:《漢　楊淮表記》,輯入輯入《書跡名品叢刊·第四卷·漢Ⅲ》(東京:株式會社二玄社,二〇〇一年一月),頁一九四。

《金石錄》〈漢司隸楊厥開石門頌〉

另指出此碑中有「中遭元二西戎虐殘橋梁斷絕」,以《後漢書·鄧隲傳》有「時遭元二之災」,章懷太子注:「以謂元二即元元也」,認為「二」是重文號,並舉〈石鼓銘〉為證,然若依此該句又不成文理,因疑當時自有此語。(註三七)

重文號之使用,可上追商周,目前所見甲骨文、金文已多見,觀此頌即有「烝烝」、「明明」、「蕩蕩」、「世世」、「勤勤」等多處重文,所作皆如圖3-2-10「蕩蕩」下右作一彎筆加一短橫,而「元二」之「二」字並非重文則明顯可見(圖3-2-9)。《隸釋》〈司隸校尉楊孟文石門頌〉舉王充(西元二十七~九十七年)《論衡》,及〈鄧君傳〉論證,認為東漢

時元二是指即位之元年二年：

王充《論衡》云：今上嗣位，元二之間嘉德布流，三年零陵生芝草五本，四年甘露降五縣，五年芝復生，六年黃龍見大小，凡八章，《帝紀》所書建初三年以後龍芝甘露之瑞皆同。則《論衡》所云元二者，蓋謂即位之元年二年也。〈鄧君傳〉云……時遭元二之災，人士荒飢……則史傳碑碣皆與《論衡》合，建初者章帝之始年，永初者安帝之始年，乃知東漢之文所謂元二者如此。（註三八）

洪适之說更證明元二之二非重文，猶見後人理解前代用語之難。

圖3-2-9　「元二」〈後漢司隸楊君碑〉
圖片來源：《漢　石門頌》，輯入《書跡名品叢刊・第三卷・漢Ⅱ》（東京：株式會社二玄社，二〇〇一年一月），頁二十四。

圖3-2-10　「蕩蕩」〈後漢司隸楊君碑〉
圖片來源：《漢　石門頌》，輯入《書跡名品叢刊・第三卷・漢Ⅱ》（東京：株式會社二玄社，二〇〇一年一月），頁五十六。

圖3-2-11 〈後漢魯相置孔子廟卒史碑〉

圖片來源：〈後漢魯相置孔子廟卒史碑〉，輯入《書跡名品叢刊·第三卷·漢II》（東京：株式會社二玄社，二〇〇一年一月），頁九十八。

（三）〈後漢魯相置孔子廟卒史碑〉

今稱〈乙瑛碑〉（圖3-2-11），《集古錄跋尾》跋於治平元年（一〇六四）六月二十日，載有碑文前段至「制日可」，以目前可見之〈乙瑛碑〉較之，其中有若干字句缺漏，可能是重點式節錄。

隨後並作跋曰：

按《漢書》元嘉元年，吳雄爲司徒，二年趙戒爲司空，即此云臣雄臣戒是也，魯相瑛者據碑言姓乙字仲卿，漢碑在者多磨滅，此幸完可讀，錄之以見漢制三公奏事如此，與群臣上尚書者小異也，又見漢祠孔子之其禮如此。（註三九）

當時之碑文完好可讀，若與今之所見相較，當更爲清晰精彩，可惜歐陽脩並未對此碑之書法藝術，提出隻字片語之品鑑與評論，僅述及可見漢制三公奏事，又見祭祀孔子之禮。

《金石錄》〈漢孔子廟置卒史碑〉則載有魯相奏記司徒司空府文字，稱尤爲完好，自「永

興元年六月」至「上司空府」止，與今所見碑文較之，僅少數訛誤及缺漏，當屬後世抄書者之失，至於碑文最後之讚，歐趙皆未提及。隨後跋曰：

其詞彬彬可喜，故備錄之，且以見漢時郡國奏記公府其體如此也，按《華陽國志》、《後漢書》注皆云趙戒字志伯，而此碑乃作意伯，疑其避桓帝諱故改焉。（註四○）

後漢桓帝名志，所以碑文避其諱，志伯稱意伯，趙氏仍以可見漢時奏記如此，未論及書法相關事宜。

《隸釋》〈孔廟置守廟百石孔龢碑〉載有碑文全文，與今所見〈乙瑛碑〉完全相同，知為《集古錄》所錄〈後漢魯相置孔子廟卒史碑〉，碑文注有少數缺漏處，「勉」、「經」、「雞」、「備」、「宮」、「吳」、「規」、「始」諸字下各注一闕字，然未言明所缺字數，與現存碑版相較，可得知該碑於宋代時之殘損情況。隨後並有跋文：

右〈孔廟置守廟百石卒史孔龢碑〉，無額，在兗州先源縣，威宗永興元年立，⋯⋯予家所藏石刻，可以見漢代文書之式者，有〈史晨祠孔廟碑〉、〈樊毅復華租碑〉、〈太常耽無極山碑〉與此四，此一碑中凡有三式，三公奏於天子一也，朝廷下郡國二也，郡國

洪适指出此碑無額，又比歐、趙更具體的舉出漢代文書之式三種，跋文另述及嘉祐中郡守張稚圭按《圖經》所云爲非，然亦全無有關該碑書法之語言。

《金薤琳琅》《漢魯相置孔子廟卒史碑》亦載有碑文全文，所記缺漏處同《隸釋》，且注記所缺字數，然缺司徒公及司空公職級名字兩行。後有跋：

此碑殘闕，據宋洪丞相《隸釋》錄其全文，蓋漢文高古難得，將以供學士大夫之嗜好，而不特此碑然也，凡予之錄漢刻，其殘闕者，皆以洪本足之。(註四二)

由此可知，《金薤琳琅》所錄漢碑，其所載碑文皆據《隸釋》補全。跋文另指出：

桓帝紀元嘉惟有三年，碑云元嘉三年三月者，蓋是年五月始改永興，至十月而雄戒亦罷免矣。(註四三)

明盛時泰（一五二九～一五七八）《玄牘記》〈漢孔廟置卒史碑〉對「勉」下之闕，補爲

上朝廷三也。(註四一)

「學」字：

勉下字隱起，是學字，蓋崇聖道勉學藝，詞理俱暢，而人往往缺之，故敬爲補之，而記其說如此，若夫見三家跋者，不復廣引矣。（註四四）

翁方綱（一七三三～一八一八）《兩漢金石記》〈孔廟置守廟百石卒史碑〉云此碑爲漢隸之最可師法者：

是碑骨肉勻適，而情文流暢，漢隸之最可師法者，不必其定出鍾傳也。（註四五）

的確，目前初學隸書者，多以此爲入門範帖，蓋其用筆、結構、氣韻、法度皆足爲楷模也。

（四）〈後漢孔德讓碑〉

《集古錄》〈後漢孔德讓碑〉（圖3-2-12）跋於治平元年（一○六四）閏正月二十日，跋文云：

圖3-2-12　〈後漢孔德讓碑〉
圖片來源：李承孝：《中國書法全集・七秦漢刻石一》（北京市：榮寶齋出版社，一九九七年十月），頁二〇六。

右〈漢孔德讓碑〉，蓋其名已磨滅，但云字德讓者，宣泥公二十世孫，都尉君之子也，仕歷郡諸曹使，年二十，永興一（二）年七月遭疾不祿，……余集錄所藏孔林中漢碑最後得此，遂無遺者，蓋以其文字簡少無事實，故世人遺而不取，獨余家有之也。（註四八）

永興一年，當是抄書者之筆誤。《隸釋》〈孔謙碣〉載有碑文全文，惟稱孔謙年齡為「年廿四」，與《集古錄》稱年二十有別，以碑搨觀之，《集古錄》當有誤。《隸釋》後又有跋文：

右〈孔謙碣〉，其名不甚可辨，考孔氏譜得之，所謂都尉君者，太山都尉宙也，孔融別傳云宙有七子，融之次次第六，載於譜錄者唯有謙、襄、融三人，襄之名見〈史晨碑〉。（註四七）

稱其名不甚可辨，正與《集古錄》所述「其名已磨滅」相契合，而洪氏知其名為謙，乃考孔氏

譜得之，又進而知悉與孔宙、孔融之關係。此碑既在宋代已殘損磨滅，而如今所見清晰版本定屬後世所爲，非眞面目。

《隸續》載有〈孔謙碣〉碑圖（圖3-2-13），並附說明：

右〈孔謙碣〉，甚小，一穿微偏，有暈一重起於穿中，復有兩暈在石（右），其一甚短，與它碑小異，文八行，行十字，後餘兩行。（註四八）

以搨片觀之（圖3-2-14），可看出洪适在那沒有照相製版的年代，欲留下碑刻圖文資料的用心。清趙搢（生卒年不詳）《金石存》有〈漢孔德讓碣〉載有碑文，闕字甚多，作「年廿四，

圖3-2-13　〈孔謙碣〉碑圖
圖片來源：（宋）洪适：《隸續》，《文津閣四庫全書・第六八一冊，頁五八五～七一一》（北京市：商務印書館，二〇〇六年），頁六二二。

圖3-2-14　〈後漢孔德讓碑〉
圖片來源：李承孝：《中國書法全集・七秦漢刻石一》（北京市：榮寶齋出版社，一九九七年十月），頁二〇五。

永興三年」，卒年有誤，跋語則參錄《隸釋》與《隸續》。諸家皆未述及書法藝術，惟清楊守

敬（一八三九～一九一五）稱此碑隸法佳，以淳厚勝。（註四九）

（五）〈後漢脩孔子廟器碑〉

《集古錄》〈後漢脩孔子廟器碑〉（圖3-2-15）跋於治平元年（一○六四）二月晦日，跋

文重點有二，一為「霜月之靈，皇極之日」莫曉其義：

圖3-2-15　〈後漢脩孔子廟器碑〉

圖片來源：《後漢脩孔子廟器碑》，輯入《書跡名品叢刊・第三卷・漢Ⅱ》（東京：株式會社二玄社，二○○一年一月），頁一五四。

右〈漢韓明府修孔子廟器碑〉，云永壽二年，青龍在涒灘，霜月之靈，皇極之日。永壽桓帝年號也，按《爾雅》云：歲在申曰涒灘，桓帝永興三年正月戊申大赦，改元永壽，明年丙申歲在涒灘是矣。云霜月之靈，皇極之日，莫曉其義，疑是九月五日。（註五○）

歐陽脩對於「涒灘」，引《爾雅》之說對證永壽二年丙申，而對於「霜月」、「皇極」等語不知何所指，歸咎於時代文風所致：

前漢文章之盛，庶幾三代之純深，自建武以後頓爾衰薄，崔、蔡之徒擅名當世，然其筆力辭氣非出自然，與夫揚、馬之言醇醲異味矣，及其末也不勝其弊，霜月皇極是何等語。（註五一）

建武是後漢光武帝年號，建武以後即後漢之始，崔、蔡是指崔駰（西元？～九十二年）及蔡邕（西元一三三～一九二年），皆是後漢文學家，揚、馬是揚雄（西元前五三～十八年）與司馬相如（西元前一七九～前一一七年），均屬前漢文學家。歐陽脩稱頌前漢文學，而指後漢為衰薄，甚至導致弊端叢生，如霜月皇極之用字不當。梁劉勰（西元四六五～五二二年）《文心雕龍・練字》對於前後漢之用字有如下之描述：

是以前漢小學，率多瑋字，非獨制異，乃共曉難也。暨乎後漢，小學轉疏，複文隱訓，臧否大半。及魏代綴藻，則字有常檢，追觀漢作，翻成阻奧，故陳思稱揚、馬之作，趣幽旨深，讀者非師傳不能析其辭，非博學不能綜其理，豈直才懸，抑亦字隱。（註五二）

前漢注重小學，而後漢轉疏，用字好壞不一，歐陽脩云筆力辭氣之自然與否，劉絃云複文隱訓，翻成阻奧，所述重點有別，然皆指後漢之轉疏衰薄，不如前漢。

《集古錄》跋文又謂碑主名勑，史傳未見：

古人命名之說，不以為名者頗多，故以勑為名者少也。（註五三）

韓明府者名勑，字叔節，前世見於史傳未有名勑者，豈自余學之不博乎，春秋左氏傳載名勑者少，故特別一提。《廣川書跋》〈韓明府碑〉對此則做出注解：

明府名勑，字叔節，歐陽永叔嘗謂書傳無以勑命名者，秦制天子之命為勑，當時豈臣下敢以勑為名者也，考之字書，勑字從束謂誡也，王者出命令以誡正天下者也，按韓明府自名勑爾，古者以勞責為勑，勑為責音，其文為徠別體，當南齊時有劉勑為始興內史，則古人名勑何世無之，豈於此疑哉。（註五四）

漢承秦制，皇帝的命令稱勑，臣下自然不敢以勑為名。然此處之「勑」並非天子之命之「勑」，而是以勞責為「勑」之「勑」，《說文‧十三篇下》：「勑，勞也。从力來聲。」

（註五五）段玉裁注曰：「洛代切，一部，俗誤用爲敕字。」（註五六）《說文‧三篇下》：「敕，擊馬也。从攴束聲。」（註五七）依《說文》所述，「勅」、「敕」音義皆有別，俗誤以「勅」爲「敕」，因而有不敢以敕爲名之說。

《西嶽華山廟碑》碑末亦見「京兆尹勅監都水掾霸陵，杜遷市石，遺書佐新豐郭香察書。」（註五八）此處之「勅」顯然非天子之命。清顧炎武《金石文字記》《西嶽華山廟碑》針對「勅」、「敕」兩字作出詳盡的考究：

敕者自上命下之辭，漢時人官長行之掾屬，祖父行之子孫，皆曰敕。考之前史〈陳咸傳〉，言公遺敕書，而孫寶之告督郵，何並之遺武吏，俱載其文爲敕曰。他如韋賢、丙吉、趙廣漢、韓延壽、王尊、朱博、龔遂之傳，其言敕者凡十數見，後漢書始變爲勅，而後人因之。（註五九）

以《漢書》陳咸（生卒年不詳）、韋賢（西元前一四八～前六十年）等人之傳，言敕者數十見，證明漢時官長行之掾屬，祖父行之子孫，皆可曰敕，至南北朝始惟朝廷專之：

則晉時上下猶通稱之也，至南北朝以下則此字惟朝廷專之，而臣下不敢用。故北齊樂陵

王百年習書數勑字而遂以見殺，此非漢人所當忌也。且蜀之秦宓字子勑，見於《三國志》矣。歐陽公錄《魯相韓勑修孔子廟器碑》乃疑自古人臣無名勑者。而陸德明言此俗字也，《字林》作敕，允伯以爲其來旁從力者，別音賚，故魯相得名焉。則不知此碑之作勑者，又何説也。（註六○）

若言「勑」爲天子之命，或云俗字，或云別音賚，則此碑之作勑，又作何解？

允伯即明人郭宗昌（約一五七○～一六五二），其《金石史》〈漢韓明府叔節修孔廟禮器碑〉跋文盛讚此碑字畫之妙，若得之神功：

〈漢韓明府修孔子廟禮器碑〉，才剝蝕十一字，存者猶有鋒鍛，文殊高古，尚可讀。豈神物，固有鬼神呵護耶。其字畫之妙，非筆非手，古雅無前，若得之神功，弗由人造，所謂星流電轉，纖踰植髮，尚未足形容也。漢諸碑結體命意皆可彷彿，獨此碑如河漢，可望不可即也。（註六一）

郭宗昌又對董逌《廣川書跋》：「古者以勞責爲勑，勑爲責音，其文爲徠別體。」之説進一步

解析：

詳《廣川書跋》，第意有未明，余更著之，韓明府自名勑，從力來聲，音賚，勞也。亦作徠，徠，來，答勤曰勞，撫至曰勑，示有節也，故字叔節。以勑為敕，譌也。敕從攴束，聲誠也。攴，小擊也。又有束縛之意，故為敕命之敕。又攴傍加束，音策，馬箠也，束若讀刺。又敕從攴束聲，音其，木別生也，攴，持也。與攴異，四字易淆，故詳著之。（註六一）

勑，勞也。另有敕命之敕，及馬箠、木別生，形近音易。

顧炎武《金石文字記》〈西嶽華山廟碑〉又舉婁機（一一二三～一一二二）《漢隸字源》之例：

婁機《漢隸字源》曰：按繁陽令楊君碑陰有程勑，則在漢非獨韓名勑也。勑雖本音徠，《說文》：「勞也」，考之碑，韓字叔節，鄭（程）字伯嚴，其意非勞徠之徠，當讀為飭。漢碑范史多用勑字，蓋是時上下皆通用，初無拘也。（註六二）

是則為勑，非徠，蓋當時非特皇帝可用，自不能以後世之制，視古之事。

《金石錄》則稱此碑為〈漢韓明府孔子廟碑〉，跋文節錄「君造立禮器樂……更造二輿」

一段，並稱：

所謂鹿者禮圖不載，莫知為何器，又據字書枊，木皮，可為索喜陳樂也，亦器名，皆不可曉，故並著其原語以俟知者。

後又有注語：

余後見汶陽陳氏所藏古彝為伏鹿之形，近歲青州獲一器，亦全為鹿形，疑所謂鹿者因其形而名之爾。（註六四）

《隸釋》〈魯相韓勅造孔廟禮器碑〉載有碑文全文，跋文稱此碑無額，又稱碑文雜用讖緯，不可盡通。並說明碑文中器物名詞用字之假借及訓詁，如「以雷為靁，以相為俎」等，隨後有碑陰碑文全文及跋語。（註六五）

《金薤琳琅》則認為不僅此碑有讖緯之說，〈帝堯碑〉、〈成陽靈臺碑〉、〈魯相史晨孔廟碑〉等皆有此現象：

予觀東漢自光武以赤符即位，篤好圖讖，臣下則而效之，流弊浸廣至漢之末，而其說尤

熾，見之金石者不特此碑然也。（註六六）

都穆爲漢儒叫屈，此乃孔子所云：「上有所好下必有甚焉者矣」，並非漢儒之陋狹如此。《玄
牘記》《漢韓勅造孔廟禮器碑並陰》則指出涒灘是丙申，霜月是九月，皇極之日是五日，「皆
漢人尚讖緯之學，故文字好奇如此」，（註六七）正可呼應歐陽脩之「莫曉其義」。

翁方綱《兩漢金石記》《魯相韓勅造孔廟禮器碑》亦概述諸家「勑」、「俫」之說，惟顧
炎武《金石文字記》之說誤爲洪适《隸釋》之語。後以「方綱按誠敕之敕，从束从攴，其訛爲
勑者，隸書之濫觴也。」作結語。（註六八）

（六）《後漢郎中鄭固碑》

《後漢郎中鄭固碑》（圖3-2-
16）目前猶存，《集古錄》跋文稱該
碑多殘缺不成文：

右〈漢郎中鄭固碑〉，文字磨

圖3-2-16 〈後漢郎中鄭固碑〉
圖片來源：李承孝：《中國書法
全集·七秦漢刻石一》（北京
市：榮寶齋出版社，一九九七年
十月），頁二三三。

滅，其官閥、卒葬年月皆莫可考，其僅可見者云君諱固，字伯堅，……又云延熹元年二月詔拜，而不見其官，惟其碑首云漢故郎中鄭君之碑，以此知其官至郎中爾。（註六九）

僅知其名字，又由其碑首知其官職，另外整理者附錄另一版本之跋文：

延熹元年二月之下，一本云詔拜郎中，非其好也，以疾錮辭，年四十二，遭命殞身。而中間又有逡遁退讓之語，錮當作固，疑漢人用字多假借，又疑以疾錮辭，謂疾已堅固，若云以疾篤辭，覽者詳之。（註七○）

在殘缺不全的碑文中盡力理出一些字句，又記錄漢時文字之假借情況，雖然可辨識者不多，惟在宋代猶能見此漢隸碑刻，實屬難得：

漢隸刻石存於今者少，惟余以集錄之勤，所得為獨多，然類多殘缺不完，蓋其難得而可喜者，其零落之餘尤為可惜也。（註七一）

針對「逡遁」，《金石錄》〈漢郎中鄭君碑〉舉〈賈誼過秦論〉「九國之師逡巡而不敢進」

句，顏師古注：「遁，音於旬反。」趙氏認為：

流俗書本巡字，誤作逃，讀者因之而為逃遁之意。……今此碑有云推賢達，善逡遁退讓，詳其文意亦是逡巡之義。然二字決非一音，蓋古人用字與後世頗異，又多假借，故時有難曉處，不知顏氏何所據遂音遁為逡乎。（註七二）

趙氏雖稱時有難曉處，同時也對顏氏之說提出質疑。《隸釋》〈郎中鄭固碑〉載有碑文全文，亦對「逡遁」提出觀點：

〈秦紀〉引賈生云：九國之師逡巡遁逃而不敢進，〈陳涉世家〉則刪逡巡二字，《班史》又作遁巡，故顏師古讀遁為逡，而詆潘岳用遁逃為非，〈游俠傳〉逡巡有退讓君子之風，此云逡遁退讓，蓋用《史記》語也。歐讀遁為循，趙又惑於顏注，予謂當讀如本字。（註七三）

《金薤琳琅》〈漢郎中鄭固碑〉據《隸釋》載錄碑文全文，認為洪适能讀，為何歐陽脩會說殘缺不成文：

歐公所錄在《隸釋》之前，而乃云云若此，不可曉也。（註七四）

云：

文字磨滅特甚，歐陽公《集古錄跋尾》猶載其中數語，今多漫滅不見也。（註七五）

的確歐陽脩在洪适之前，爲何會如此，令人費解。楊士奇《東里續集》〈漢郎中鄭固碑〉亦

可見碑況至明代時殘損更甚，以目前所見搨本，雖有諸多殘缺處，惟可識讀者仍居多，尤其書法結構緊結方整，筆力雄渾，用筆以方筆居多，章法疏朗，高雅古樸。

（七）《後漢桐柏廟碑》

〈後漢桐柏廟碑〉（圖3-2-17）立於後漢桓帝延熹六年（西元一六三年），《集古錄》跋文書於治平元年（一○六四）六月十三日，所述僅略記碑文大略，載有立碑時間：

圖3-2-17　〈後漢桐柏廟碑〉
圖片來源：徐玉立：《漢碑全集·三》（鄭州市：河南美術出版社，二○○六年八月），頁九五五。

磨滅雖不甚，而文字斷續粗可考次，蓋南陽太守修廟碑也。……其後有頌亦可讀，第不見太守姓名爾，然不著他事，惟修廟祀神爾，桐柏淮瀆廟也。（註七六）

酈道元（西元四六六～五二七年）《水經注·淮水》載有淮源廟碑：

南有淮源廟，廟前有碑是南陽郭苞立，又二碑並是漢延熹中守令所造，文辭鄙拙，殆不可觀，故經云東北過桐柏也。（註七七）

歐陽脩稱淮瀆廟，酈道元稱淮源廟，又明指此碑為郭苞所立，歐云不著他事，酈則批判文辭鄙拙。

《隸釋》〈桐柏淮源廟碑〉除節錄碑文之外，亦引《水經注》之郭苞所立之說，又指出此碑又有一正書者誤作：

碑云奉祀禘絜，字書無禘字，以文推之，當為齋戒之齋，此碑又有一正書者，如華蓋誤作萃豐，畫夜誤作立式凡十數字。（註七八）

洪适又舉〈婁壽碑〉亦有相同現象，並稱「予之費目力於此書良不少也」，若以目前所見碑刻，「華蓋」（圖3-2-18）、「畫夜」明顯可辨應不致費力。此碑原石久佚，元吳炳重書刻之，方若（一八六九～一九五四）《校碑隨筆》：

隸書，十五行，行三十三字，末二行乃題侍祠官屬，已佚，元至正四年甲申吳炳重書刻之。（註七九）

（八）〈後漢泰山都尉孔君碑〉

〈後漢泰山都尉孔君碑〉立於後漢延熹七年（西元一六四年）七月，《集古錄》跋於治平元年（一〇六四）閏五月二十一日，題跋時間晚於〈後漢西嶽華山廟碑〉五天，除略述孔宙生平，還提出碑文中用詞於今不類：

圖3-2-18 「華蓋」〈後漢桐柏廟碑〉
圖片來源：徐玉立：《漢碑全集·三》（鄭州市：河南美術出版社，二〇〇六年八月），頁九六〇。

諱宙字季將，孔子十九世之孫也，年六十一，延熹四年正月乙未以疾卒，……其辭有云：躬忠恕以及人，兼禹湯之罪己，宙人臣而引禹湯以爲比，在今人於文爲不類，蓋漢世近古簡質猶如此也。（註八〇）

《金石錄》〈漢泰山都尉孔宙碑〉指出孔宙是孔融之父：

宙，孔北海父也，見《後漢書·融列傳》，又據〈桓帝紀〉，泰山都尉元壽元年置，延熹八年罷，宙以延熹四年卒，蓋辛後四年官遂廢矣。（註八一）

《隸釋》〈泰山都尉孔宙碑〉載有碑文全文，由碑文所見，孔宙之卒年爲延熹六年（西元一六三年），與《集古錄》所述延熹四年（西元一六一年）不同：

咸宗延熹六年正月卒，碑以次年七月立，……凡漢刊其首行即入詞無額者，或題其前如張納樊安之比，亦甚少。已篆其上，復標其端，惟此碑爾。（註八二）

碑文作延熹六年卒，不知爲何《集古錄》及《金石錄》皆稱四年。漢碑中既有碑額，又在碑文

前端先書碑名者，惟有此碑，碑額作「有漢泰山都尉孔君之碑」（圖3-2-19），碑前則書「有漢泰山都尉孔君之銘」（圖3-2-20），一曰銘，表碑之整體，一曰銘，表其銘文，貼切安當。

歐陽脩所述碑中有「躬忠恕以及人，兼禹湯之罪己」句，認為孔宙屬人臣，怎可與禹湯相比，實為不倫不類。《廣川書跋》〈泰山都尉孔宙碑〉亦對此表示認同：

以禹湯用之，泰山都尉亦自不類，謂罪己尤不得施於此也，且宙之善不過當引過自居，不以予人然便為罪己，亦於書何

圖3-2-20 〈後漢泰山都尉孔君碑〉碑首
圖片來源：《泰山都尉孔宙碑》，輯入《漢碑全集·三》（鄭州市：河南美術出版社，二〇〇六年八月），頁一〇二。

圖3-2-19 〈後漢泰山都尉孔君碑〉碑額
圖片來源：《泰山都尉孔宙碑》，輯入《漢碑全集·三》（鄭州市：河南美術出版社，二〇〇六年八月），頁一〇四。

洪适舉出諸多例子論證，更進而批判南北朝之文風：

顏之推曰：古之文宏才逸氣，體度風格，去今人實遠，但綴緝疏樸未爲密緻耳，今世音律諧靡，章句對偶，避諱精詳，賢於往昔。之推當北齊時，已避忌如此，其謂綴緝疏樸，此正古人奇處，方且以避諱精詳爲工，音律對偶爲麗，不知文章至此衰蔽已劇，尚將悵悵求名人之遺蹟耶，吾知溺於世俗之好者，此皆沈約徒隸之習也。（註八四）

顏之推（西元五三一～五九一年）所說綴緝疏樸未爲密緻，正是其可貴處。南北朝注重避諱精詳，音律對偶，失其質樸，文風逐趨衰蔽，歐陽脩在魏晉南北朝諸碑題跋中亦多次論及，觀點與此相同。《金薤琳琅》〈漢泰山都尉孔宙碑〉亦載有碑文全文，跋文稱或有云延熹六年立，難道是有兩個碑嗎？（註八五）

以上諸家皆未見述及書法，楊守敬《激素飛清閣平碑記》〈泰山都尉孔宙碑〉則專論書法：

取。（註八三）

波撇並出，八分正宗，無一字不飛動，仍無一字不規矩，視楊孟文頌之開闔動宕，不拘於格者，又不同矣，然皆各極其妙，未易軒輊也，碑陰亦淳厚。（註八六）

規矩中又能飛動，與石門頌之不拘於格有別，一典雅一豪邁，各擅其長，皆鉅作也，而碑陰亦淳厚。

（九）《後漢孔宙碑陰題名》

歐陽脩同一天又題跋《後漢孔宙碑陰題名》（圖3-2-21），由於碑陰載有立碑之故吏、弟子、門生之邑里姓名及字，如「門生安平堂陽張琦字子異」，「故吏北海都昌呂規字子規」等，跋文中因對弟子及門生作出定義：「親授業者為弟子，轉相傳授者為門生。」並述及各類之人數：

漢世公卿多自教授聚徒常數百人，其親授業者為弟子，轉相傳授者為門生。今宙碑殘缺，其姓名邑里僅見者繞六十二人，其稱弟子者十人，門生者四十三人，故吏者八人，故民者一人。宙，孔子十九世孫，為泰山都尉自有錄。（註八七）

圖3-2-21　〈後漢孔宙碑陰題名〉
圖片來源：《後漢孔宙碑陰題名》，輯入《書跡名品叢刊・第三卷・漢Ⅱ》（東京：株式會社二玄社，二〇〇一年一月），頁二九二。

漢代常見弟子門生之稱，如《後漢書·賈逵傳》：「選弟子及門生為千乘王國郎」，（註八八）歐陽脩在此作出明確的定義，後人皆依此說。《金石錄》《漢孔宙碑陰》則指出碑中見有門生姓捕名巡字升臺者，「捕」姓未見於氏族書，獨見於此碑爾。（註八九）

《隸釋》〈門生故吏名〉載有碑文全文，跋文稱碑陰有額惟見此碑：

右門生故吏名孔宙碑陰也，漢碑多有陰，然稀少有額，獨此刻以五大篆表其上。（註九〇）

洪适稱碑陰有額者，漢碑少有，獨〈孔宙碑陰〉有「門生故吏名」篆書五大字表其上，事實上，前已述及之圖3-1-14〈後漢魯峻碑陰〉碑額，即有「門生故吏名」五個篆字，〈孔宙碑陰〉碑額並非獨有，《隸釋》未錄〈後漢魯峻碑陰〉，洪氏應未嘗見故有此說。而跋文另對門生弟子故吏等有更翔實的記錄：

凡門生四十二人，門童一人，弟子十人，故吏八人，故民一人。（註九一）

在《集古錄》所述門生四十三人中，實際上碑文中有一人列為門童，應是門生四十二人，門童

一人，其餘則相同，洪适除了沿用歐陽之說定義弟子門生，亦對門童及其他相關名詞作出註解：

未冠則曰門童，總而稱之亦曰門生，舊所治官府其掾屬則曰故吏，占籍者則曰故民，非吏非民則曰處士，素非所涖則曰義士義民，亦有稱議民賤民者。（註九一）

門童是指未冠之門生，亦屬於門生之一，惟碑文實作門童，歐陽脩顯然未見及此。跋文更廣而擴之，對故吏、故民、處士、義士、義民、議民、賤民等名詞一一說明註解，另外指出氏族書之僅見者也。又依《隸釋》之說，載有名詞註解，並稱《隸釋》人間少傳，故著之。（註九二）

《金薤琳琅》〈門生故吏名〉亦載有碑文全文，稱此不云碑陰，而云門生故吏名，漢碑中令人費解的是《金薤琳琅》載有〈魯峻碑陰〉云其家藏，歐、趙、洪皆失收錄：

右〈魯峻碑陰〉，歐陽公、趙明誠皆失收錄，至洪丞相《隸釋》於漢碑搜羅殆盡，而亦復遺焉。予家此碑不特人間少有，且文字龐完可讀，惜不令三公見之。（註九四）

都氏稱爲其家藏，理應親睹其貌，何以未提及碑額「門生故吏名」五篆字，而卻又云〈孔宙碑陰〉碑額爲漢碑中之僅見。

（十）〈後漢西嶽華山廟碑〉

〈後漢西嶽華山廟碑〉（圖3-2-22、23）立於後漢桓帝延熹八年（西元一六五年），《集古錄》跋於治平元年（一〇六四）閏五月十六日，此跋真蹟目前藏於國立故宮博物院（圖3-2-24、25），題跋時間作「治平元年閏月十六日」，無「五」字，跋文內容亦有若干差異，「巡省五嶽」，真蹟作「巡省五岳」，「中宗之世」，真蹟作「仲宗之世」，真蹟作「一禱而三祠」，真蹟作「一禱而三祀」，真蹟作「一禱而三祀」，「所謂集靈宮者，他書皆不見，惟見

圖3-2-22 〈後漢西嶽華山廟碑〉碑額
圖片來源：《西嶽華山廟碑》，輯入《漢碑全集·四》（鄭州市：河南美術出版社，二〇〇六年八月），頁一一〇六。

圖3-2-23 〈後漢西嶽華山廟碑〉
圖片來源：《後漢西嶽華山廟碑》，輯入《書跡名品叢刊·第四卷·漢三》（東京：株式會社二玄社，二〇〇一年一月），頁十一。

圖3-2-24　歐陽脩〈後漢西嶽華山廟碑〉跋文真蹟之一
圖片來源：國立故宮博物院：〈故宮歷代法書全集・第二卷〉（臺北市：國立故宮博物院，一九八二年三月再版），頁四十四。

圖3-2-25　歐陽脩〈後漢西嶽華山廟碑〉跋文真蹟之二
圖片來源：國立故宮博物院：〈故宮歷代法書全集・第二卷〉（臺北市：國立故宮博物院，一九
八二年三月再版），頁四十五～四十六。

此碑，則余之集錄不為無益矣。」真蹟作「其記漢祠四岳事見本末，其集靈宮他書皆不見，惟

見此碑，則余於集錄可謂廣聞之益矣。」（註九五）跋文大略節錄碑文，而集靈宮惟見此碑，歐

陽脩再一次述及集古之益。

對於集靈宮一詞惟此碑僅見之說，趙明誠《金石錄》〈漢西嶽華山廟碑〉提出反駁：

　　余按班固《漢書‧地理志》，華陰有集靈宮武帝起，而酈道元注《水經》亦云：敷水北

　　逕集靈宮，引〈地理志〉所載其語皆同，然則不獨見於此碑矣，而所謂存仙殿、望仙門

　　者，諸書不載。（註九六）

趙氏以班固《漢書‧地理志》及酈道元《水經注》之例，證明集靈宮一詞非獨見於此碑，反而

存仙殿、望仙門為此碑僅見。

歐陽棐《集古錄目》〈西嶽廟碑〉有跋述及書碑者及立碑緣由與時間：

　　右不著撰人名氏，書佐郭香察，隸書，延熹四年弘農太守袁逢以嶽廟故碑磨滅，改立碑

　　作銘，會遷為京兆尹後太守孫璆成之，碑以延熹八年立在華嶽，其後有唐人題名。（註九

洪适《隸釋》〈西嶽華山廟碑〉載有碑文全文，並作跋簡介袁逢，且對書碑者提出不同觀點：

郭香察書者，察涖它人之書爾，小歐陽以爲郭香察所書，非也。（註九八）

楊士奇則認爲是郭香書：

以察爲動詞，非人名。

右〈華山廟碑〉，得之子啓學士，漢碑之佳者，蓋郭香書，漢魏以前碑，多不載書刻人氏名，此獨詳焉，遂因之有聞於今。（註九九）

有關書碑者，《金薤琳琅》〈漢西嶽華山廟碑〉除載有碑文全文外，亦有詳盡的分析：

此碑後題云：新豐郭香察書，楊文貞公跋謂漢魏之碑多不載書刻人氏名，此獨詳焉，遂因之有聞於今，而文貞惟以爲郭香書，而不曰香察，其意蓋疑香察不類人名，故也。《隸釋》云東漢循王莽之禁，人無二名，郭香察書者，察涖他人之書，其說爲得，此文貞之所未知。然洪氏亦不言爲何人書也。按徐浩〈古跡記〉，以碑爲蔡中郎書，浩深於

字學，且生唐盛時，殆非鑿空而言者，洪氏失之於不考耳。（註一〇〇）

都穆據徐浩（西元七〇三～七八二年）之說，定爲蔡邕所書，且指出洪适有失考證。

清顧炎武《金石文字記》亦認爲是郭香勘定此書：

東漢人二名者絕少，而察書乃對上市石之文，則香者其名，而特勘定此書者爾。漢碑未有列書人姓名者，歐陽叔弼以香察爲名，殆非也。（註一〇一）

因此，郭香察書是郭香勘定，非其所書，至於何人所書，其實不必爲蔡邕所書，自古凡事嘗歸於名人名下。而漢碑多不署名，眞正書者亦無從認定。察書，顧炎武又考之《博古圖》諸書，探求其義：

考之《博古圖》諸書，有〈孝成鼎銘〉曰：「工王褒造，左丞輔，掾譚守令史永省。」〈大官銅鐘〉曰：「考工令史古丞，或令通王太僕監，掾蒼省。」〈綏和壺〉曰：「掾臨主守右丞，同守令令寶省。」〈上林鼎〉曰：「工史楡造，監工黃佐、李負芻。」言省言監，即察書之類也。（註一〇二）

此碑之蔡書即如周代器銘嘗見之「省」、「監」。

而洪适亦對碑中用字不以爲然：

碑云四時中月省方柴祭，不讀中爲仲，其義亦通，至以宣帝爲仲宗，則是借仲爲中，說者謂漢世字少故多假借，或曰漢人簡質，字相近者輒用之，予以爲不然，亦好奇之過耳，以帝者廟號而藉以它字，不恭孰甚焉。（註一〇二）

此，也認爲：

雖屬假借，然如此用字似乎不夠慎重，《廣川書跋》〈西嶽華山碑〉對歐陽脩稱集靈宮惟見於

天下之事其不可知眾矣，然人各以所見自限，不可以斷天下事也。……世宗又經集靈之宮，於其下想松喬之疇然，則集靈亦其盛哉，三輔黃圖書其制度類聚，亦書其名，劉瓛蓋嘗言矣，予因得考之信。（註一〇四）

關於集靈宮，董逌又比趙氏多了新發現，都穆對此現象則指出：「此亦可以見博古之難矣」。

（註一〇五）

第三節 後漢靈帝、獻帝時期及未紀年碑刻

《集古錄》收錄後漢靈帝時期漢碑有三十八篇，獻帝時期僅三篇，未紀年者則有三十二篇，本節分爲兩小節，一爲後漢靈帝時期碑刻，一爲後漢獻帝時期及未紀年碑刻，分別依立碑先後順序論述《集古錄》跋文。

一 後漢靈帝時期碑刻

後漢靈帝在位自建寧元年（西元一六八年）起至中平六年（西元一八九年）止計二十二年，期間共有四種年號，計有建寧四年，熹平六年，光和六年，中平六年。這時期所立碑石爲數頗豐，乃漢代之最，諸多漢代名碑皆立於此時期，《集古錄》收錄有三十八篇，目前得見碑版傳世者有〈後漢相楊君碑〉、〈後漢竹邑侯相張壽碑〉、〈後漢魯相晨孔子廟碑〉、〈後漢析里橋郙閣頌〉、〈後漢魯峻碑〉、〈後漢玄儒婁先生碑〉、〈後漢北嶽碑〉諸篇，茲依立碑先後順序逐篇探討其跋文。

（一）〈後漢衡方碑〉

《集古錄》〈後漢衡方碑〉（圖3-3-1），歐陽脩跋於宋英宗治平元年（一〇六四）六月

圖3-3-1　〈後漢衡方碑〉
圖片來源：李承孝：《中國書
法全集・七秦漢刻石一》（北
京市：榮寶齋出版社，一九九
七年十月），頁二六三。

三日，跋文僅略述碑文內容，未抒發其他意見：

右〈漢衡方碑〉，云府君諱方，字興祖，其先伊尹在殷號稱阿衡，因而氏焉。……年六

十有三，建寧元年二月五日癸丑卒，於是海內門生故吏采嘉石樹靈碑……而時亦磨滅，

以其文多不備錄也。（註一〇六）

衡方卒於後漢靈帝建寧元年（西元一六八年），門生故吏為其立碑，因以此年為其立碑之年。

歐陽脩略述碑文，而趙明誠《金石錄》〈漢衛尉卿衡方碑〉則特別引用碑文述說其用詞：

右〈漢衛尉卿衡方碑〉，有云感昔人之凱風，

悼蓼儀之劬勞，以蓼莪為蓼儀，他漢碑多如

此，蓋漢人各以其學名家，故所傳時有異同

也。（註一〇七）

趙氏特別提出「蓼莪」作「蓼儀」稱漢碑多如此。《隸釋》《衛尉衡方碑》載有碑文全文,跋文指出「隸額」,並云「建寧元年立,趙氏誤以爲三年。」又略釋官職「故碑首舉其尊者稱之」,且稱「銘文甚溫潤」,最後又指出「顏原謂顏子原憲也」。(註一〇八)《金薤琳琅》《漢衛尉衡方碑》則特別點出碑文中「其年九月十七日辛酉葬,文字詳悉,頗爲完好,漢碑中之不易得者。」又於「履該顏原」之下又見「兼脩季由,蓋仲由一字季路,季由即季路也。」(註一〇九)

(二)《後漢沛相楊君碑》

《後漢沛相楊君碑》立於後漢靈帝建寧元年(西元一六八年),碑在楊震墓側,《集古錄跋尾》跋於治平元年(一〇六四)六月十六日,跋文依《後漢書》略述楊震子孫載於史傳者,然不知沛相爲何人也:

　　碑首尾不完,失其名字,……不知沛相爲何人。……沛相年五十六,建寧元年六月癸丑遘疾而卒,其終始尚可見,而惜其名字亡矣。(註一一〇)

楊震子孫有秉、賜、彪……修等等,因碑文名字已亡,不知此碑爲何者,趙明誠認爲是楊

統：

右〈漢沛縣楊君碑〉，歐陽公《集古錄》云碑首尾不完，失其名字，余按〈楊震碑〉沛相名統，震長子富波侯相牧之子也。（註一一）

《隸釋》〈沛相楊統碑〉載有碑文可識讀者，關於沛相之卒，碑文所記爲建寧元年（西元一六八年）三月，與歐陽脩所書六月有別，此碑目前猶可見，確實作建寧元年（西元一六八年）三月（圖3-3-2），國立故宮博物院藏有歐陽脩跋文眞蹟，所作卻又是建寧元年（西元一

圖3-3-2 〈後漢沛相楊君碑〉
圖片來源：徐玉立：《漢碑全集‧四》
（鄭州市：河南美術出版社，二〇〇六年八月），頁一一五五。

六八年）五月，碑刻作三月，世傳跋文作六月，眞蹟則作五月，不知何以致此。《隸釋》又略

述知爲楊統之緣由，並稱楊統不見錄於史傳，史策之闕遺也：

　　右〈漢故沛相楊君之碑〉，篆額，碑缺不知其名，髣髴有富波君字，按〈楊震碑〉云長
　子牧富波相，牧子統金城太守沛相，則知此爲〈楊統碑〉也。……震子孫名見于史者數
　人，富波相及其孫衛尉奇皆在焉，統居其中而不見錄，亦史策之闕遺也。（註一二）

趙、洪二氏皆據〈楊震碑〉知爲楊統，至於何以楊統之父子皆見錄史策，獨缺楊統，不得其
解。

　　國立故宮博物院藏有歐陽脩跋文眞蹟（圖3-3-3、4、5），首書右漢楊君碑，無沛相兩
字，題跋時間爲治平元年（一〇六四）閏五月廿八日，與周必大所輯《集古錄》歐陽脩題跋時
間治平元年（一〇六四）六月十六日有別，跋文亦有異，眞蹟無楊震子孫名單，轉述碑文內容
則較仔細，後又抒發其心得：「是故余嘗以謂君子之垂乎不朽者，……而名光後世，物莫堅於
金石，蓋有時而弊矣。」周必大所輯版本則無此段文字，而這心得卻見於《集古錄》〈唐元結
陽華嚴銘〉跋文中有類似言語：

圖3-3-3　歐陽脩〈後漢沛相楊君碑〉跋文真蹟之一
圖片來源：國立故宮博物院：〈故宮歷代法書全集・第二卷〉（臺北市：國立故宮博物院，一九八二年三月再版），頁四十六。

圖3-3-4　歐陽脩〈後漢沛相楊君碑〉跋文真蹟之二

圖片來源：國立故宮博物院：〈故宮歷代法書全集·第二卷〉（臺北市：國立故宮博物院，一九八二年三月再版），頁四十七。

圖3-3-5　歐陽脩〈後漢沛相楊君碑〉跋文真蹟之三

圖片來源：國立故宮博物院：〈故宮歷代法書全集・第二卷〉（臺北市：國立故宮博物院，一九八二年三月再版），頁四十八。

君子之欲著於不朽者，有諸其內而見於外者，必得於自然，顏子蕭然臥於陋巷，人莫見其所爲，而名高萬世，所謂得之自然也，結之汲汲於後世之名，亦已勞矣。（註一一三）

另見於《集古錄》〈唐人書楊公史傳記〉跋文：

然則金石果能傳不朽邪，楊公之所以不朽者，果待金石之傳邪，凡物有形必有終弊，自古聖賢之傳也，非皆託於物，故能無窮也，乃知爲善之堅堅於金石也。（註一一四）

三段文字非完全相同，語意則一，莫不以因其德而名傳後世者，堅於金石。以此眞蹟與周氏所輯跋文對照，知周氏必未見過此眞蹟，而世傳跋文時間爲六月，晚於眞蹟之五月者，莫非歐陽脩曾再跋，或爲後人抄錄時節錄之，日期又抄寫訛誤。惟周氏收集時又註明來源爲眞蹟，難道眞有歐陽脩再跋之另一眞蹟，宋時尚存而今已佚嗎？。

（三）〈後漢竹邑侯相張壽碑〉

〈後漢竹邑侯相張壽碑〉（圖3-3-6），跋文未署年月，僅略述名字、先世、官閥、卒年：

方若《校碑隨筆》〈竹邑侯相張壽殘碑〉載明其行字，及殘泐情況：

八分書，建寧元年五月。今在城武縣，土人截爲後人碑趺，止存二百餘字。（註一六）

壽碑〉則稱立碑年月在建寧元年五月：

額。」因此知碑額「漢故竹邑侯相張君之碑」作隸書。清顧炎武《金石文字記》〈竹邑侯相張

《隸釋》〈竹邑侯相張壽碑〉載有碑文全文，並有跋曰：「右漢故竹邑侯相張君之碑，隸

載。

同，卒於後漢靈帝建寧元年（西元一六八年）五月，立碑年月肯定晚於此，確實時間未見記

圖3-3-6 〈後漢竹邑侯相張壽碑〉
圖片來源：李承孝：《中國書法全集・七秦漢刻石一》（北京市：榮寶齋出版社，一九九七年十月），頁二六五。

張壽之先爲晉大夫張老，與張猛龍

或亡，亦班班可讀爾。（註一五）

卒，其大略可見者如此，其餘殘缺或在

之裔。……年八十，建寧元年五月辛酉

壽，字仲吾，其先爲晉大夫張老盛德

右〈漢竹邑侯相張壽碑〉，云君諱

隸書，爲明人改爲碑座，存上截十六行，行十五字，中鑿孔處占十行，行減四字，在山東城武。舊拓本首行其先蓋晉大夫之晉字，尚可見，今泐。（註一七）

楊守敬《激素飛清閣平碑記》謂此碑隸法古雅，開北魏楷法先路：

碑爲明人鑿爲碑趺，下截竟不可得，分法開北魏楷書先路，要自古雅。（註一八）

今觀其書，由「國」、「贊」、「相」、「德」、「罰」、「遭」、「進」、「樹」、「感」等字，確實略可探得其已漸變爲楷之端倪。

（四）〈後漢魯相晨孔子廟碑〉

〈後漢魯相晨孔子廟碑〉（圖3-3-7）立於後漢靈帝建寧二年（西元一六九年）三月，歐陽脩跋於宋英宗治平元年（一〇六四）三月二十五日，跋文略述碑文內容，指出此奏章首尾完備，又稱其部分內容讖緯不經：

右〈漢魯相上尚書章〉，……余家集錄漢碑頗多，亦有奏章，患其磨滅，獨斯碑首尾

圖3-3-7　〈後漢魯相晨孔子廟碑〉
圖片來源：《後漢魯相晨孔子廟碑》，輯入《書跡名品叢刊·第三卷·漢 II》（東京：株式會社二玄社，二〇〇一年一月），頁四六八。

完備，可見當時之制也。又云孔子乾坤所挺，西狩獲麟，爲漢制作，⋯⋯讖緯不經，不待論而可知甚矣，漢儒之狹陋也，孔子作《春秋》，豈區區爲漢而已。（註一一九）

此碑爲奏章，首尾完備，可見當時之制，實屬難得，而文中諸多讖緯之說，歐陽脩提出批判。《金石錄》錄有兩碑，卷一目錄中分別載有第一〇五《漢魯相史晨孔子廟碑》，註明靈帝建寧元年（西元一六八年）四月，及第一一一《漢史晨孔子廟碑》，註明建寧二年三月，（註一二〇）蓋此碑俗稱〈史晨碑〉，因碑文刻於正反兩面，又稱〈史晨前後碑〉。

《隸釋》亦分別載有〈魯相史晨祠孔廟奏銘〉及〈史晨饗孔廟後碑〉，皆載有碑文全文，於後碑跋文指出前後碑之性質：

右〈史晨饗孔廟後碑〉，前碑載奏請之章，此碑敘饗禮之盛。（註一二一）

〈史晨饗孔廟後碑〉刻於建寧元年（西元一六八年），〈魯相史晨祠孔廟奏銘〉則刻於建寧二年（西元一六九年），洪氏亦稱漢末讖緯，鄙哉：

漢末專尚讖緯，乃以鉤河摘雒而頌尼父，鄙哉。（註二二）

《金薤琳琅》亦分別載有〈漢魯相晨孔子廟碑〉及〈魯相晨孔廟後碑〉，皆載有碑文全文，〈漢魯相晨孔子廟碑〉跋文稱：

晨姓字見於後碑，此乃其所上尚書奏章，蓋當時之制，郡國不敢直聞朝廷，因尚書以達之也。（註二三）

後碑跋文則以史晨修濬治井、出俸供祀等等，盛讚晨誠賢矣。（註二四）明代郭宗昌對前後碑之說正好相反，其《金石史》載有〈漢魯相史伯時供祀孔子廟碑〉及〈漢魯相史伯時供祀孔子廟後碑〉兩篇跋文，〈漢魯相史伯時供祀孔子廟碑〉跋文：

魯相史晨當漢末季猶能上書享祀孔子，至空府竭寺，咸來觀禮，合九百七十人，亦盛矣

哉，今時何可得也。文法復爾雅超逸，可爲百代模楷，亦非後世可及。（註一二五）

此跋所述正是敘饗禮之盛，應是洪适所謂後碑，尤其《漢魯相史伯時供祀孔子廟後碑》跋文：

(六)

漢史伯時祀孔子有二碑，前碑載晨姓氏爵里，於建寧元年四月十一日戊子到官。（註一二六）

郭氏所謂前碑載晨姓氏爵里，正是洪适之後碑，郭氏乃依立碑時間先後定前後，故與洪氏之說適反，蓋此前後碑本是一碑之兩面，內容連貫應屬一碑，若欲分前後，亦當如郭氏依立碑先後爲序。楊守敬亦持此法，《激素飛清閣平碑記》載有《史晨饗孔廟碑》，注曰：「分書，建寧元年」，《史晨奏祀孔子廟碑》，注曰：「分書，即前碑之陰，建寧二年三月」，以建寧元年（西元一六八年）所立爲前碑，建寧二年（西元一六九年）所立爲碑陰。

楊守敬《史晨奏祀孔子廟碑》跋文亦稱一種古厚之氣，自不可及：

碑下一層字，嵌置趺眼，鄉來拓本，難於句讀，自乾隆己酉何夢華將趺眼鑿開，從此全文遂顯，昔人謂漢隸不皆佳，而一種古厚之氣，自不可及，此種是也。（註一二七）

此碑之古樸渾厚，確可為習隸之楷模。

（五）《後漢孔君碑》

《集古錄》《後漢孔君碑》跋於治平元年（一〇六四）閏五月二十一日，跋文稱名字皆亡，並略述其世次：

其名字磨滅不可見，而世次官閥粗可考，云孔子十九代孫潁川君之長（元）子也，⋯⋯博陵太守，遷下邳相，河東太守，建寧四年十月卒。（註一二八）

《金石錄》有《漢博陵太守孔彪碑》，載錄《集古錄》《後漢孔君碑》跋文，惟「潁川」誤書為「隸州」，後有跋：

右《漢博陵太守孔彪碑》，⋯⋯今此碑雖殘缺，而名字尚完可識，云君諱彪，字元上，又《韓府君孔子廟碑陰》載當時出錢人名，亦有尚書侍郎孔彪元上，與此書正同，惟孔君自博陵再遷為河東太守，而碑額題「故博陵太守孔府君碑」，漢人多如此，然莫曉其君自博陵再遷為河東太守，而碑額題「故博陵太守孔府君碑」，漢人多如此，然莫曉其何謂也。（註一二九）

歐陽脩云名字磨滅不可見，後來的趙氏反而稱名字尚完可識，並舉出「孔彪字元上」名字亦見於〈禮器碑陰〉，〈禮器碑陰〉刻有「尚書侍郎魯孔彪元上」（圖3-3-8）。而孔彪遷河東太守，〈史晨碑陰〉亦見「河東太守孔彪元上」（圖3-3-9）。〈博陵太守孔彪碑〉現存山東省曲阜市漢魏碑刻陳列館，目前所見雖殘損嚴重，惟名字皆尚完可識（圖3-3-10），何以歐陽脩會稱其名字磨滅不可見，百思不得其解。

《集古錄》〈後漢孔君碑〉跋文云孔彪卒年為後漢靈帝建寧四年（西元一七一）十月，

圖3-3-8 「尚書侍郎魯孔彪元上」〈禮器碑陰〉
圖片來源：《漢 禮器碑》，輯入《書跡名品叢刊·第三卷·漢Ⅱ》（東京：株式會社二玄社，二〇〇一年一月），頁二一一。

圖3-3-9 「河東太守孔彪元上」〈史晨碑陰〉
圖片來源：《漢史晨前後碑》，輯入《書跡名品叢刊·第三卷·漢Ⅱ》（東京：株式會社二玄社，二〇〇一年一月），頁五〇二。

圖3-3-10　〈博陵太守孔彪碑〉
圖片來源：《博陵太守孔彪碑》，輯入《漢碑全集‧四》（鄭州市：河南美術出版社，二〇〇六年八月），頁一三八〇。

《金石錄》從其說，《隸釋》載有〈博陵太守孔彪碑〉及其碑陰之碑文，作四年七月，（註一二〇）月分與《集古錄》有別，顧炎武《金石文字記》作六月，（註一二一）翁方綱《兩漢金石記》亦作七月。（註一二二）目前所見碑搨，年月處殘泐不全，究竟是十月、七月或六月，無法確認。

依《隸釋》所載碑文，可見宋時碑文殘泐情況，其碑陽殘缺尤甚，洪氏並作跋就趙氏所云碑名何以用前官，提出註解：

右〈漢故博陵太守孔府君碑〉，篆額，……趙氏云孔君自博陵再遷河東，而碑額提博陵，莫曉其何謂，予觀漢人題碑固有用前官如馮緄、魯峻者，俱自有說。此碑陰有故吏十三人，皆博陵之人也，蓋其函甘棠之惠，痛夏屋之傾，相與刊立碑表，故以本郡題其首也。（註一二三）

碑額作篆書，因立碑者皆前官之故吏，故以前官題首。

翁方綱《兩漢金石記》《漢故博陵太守孔府君碑》，以此碑用前官之例，印證其前曾論斷一石闕，只題王澳（生卒年不詳）前官，乃因故民所造之故：

張塤曰彪由博陵太守遷河東太守，故〈史晨碑陰〉題曰：「河東太守孔彪」，而此碑額題曰：「漢故博陵太守孔府君」者，以碑爲博陵故吏所建，故題其前官也。王澳先爲河內溫縣令，後爲雒陽令，有一石闕只題河內縣令，予曰此溫民所造闕，故只題其前官，人或不以爲確，得博陵碑可証吾言之不謬。（註一二四）

前官之說，前已述及洪适已提及，翁方綱又云是碑全似今日正書之法：

是碑全似今日正書之法，不特人旁起筆不用逆勢也。朱竹垞喜作分隸，而以是碑絕類〈曹全碑〉，亦未然也。（註一二五）

朱彝尊（一六二九～一七〇九），字錫鬯，號竹垞，認爲此碑隸法似〈曹全碑〉，翁氏不以爲然，翁氏爲勝。而翁氏云此碑似正書之說，亦有所據。

《金薤琳琅》《漢博陵太守孔彪碑》亦載有碑文並作跋：「彪，孔子十九世孫，與孔宙蓋兄弟行。」另載有碑陰碑文，並作跋對洪氏以故吏遂以本郡題其額之說，認爲：「予觀漢碑亦往往有書前官者，又似不必拘此。」(註一三六) 關於此碑之書法，楊守敬稱其爲顏眞卿（西元七○九～七八五年）之祖：

碑字甚小，亦剝落最甚，然筆畫精勁，結構嚴謹，當爲顏魯公所祖。(註一三七)

楊守敬此言正呼應翁方綱所云似正書之論。

（六）〈後漢析里橋郙閣頌〉

《集古錄》〈後漢析里橋郙閣頌〉（圖3-3-11），跋於治平元年（一○六四）六月十日，略述碑文大要，稱頌後有詩，皆磨滅不完，又舉出用語與今異者：

右〈漢析里橋郙閣頌〉，建寧五年

圖3-3-11　〈後漢析里橋郙閣頌〉
圖片來源：《後漢析里橋郙閣頌》，輯入《書跡名品叢刊・第四卷・漢III》（東京：株式會社二玄社，二○○一年一月），頁一三○。

立，……於是太守阿陽李君諱會，字伯都，以建寧三年二月辛巳到官，思惟惠利，有以綏濟，聞此為難，其日久矣，……析里大橋於爾乃造。……頌後又有詩，皆磨滅不完。其云遭遇隤納，又云釂散關之漂，徙朝陽之平燧，刻畫適完，非其訛謬，而莫詳其義，疑當時人語與今異，又疑漢人用字簡略，假借不同爾，故錄之以俟博識君子。（註一三八）

跋文稱此頌立於後漢靈帝建寧五年（西元一七二年）。《金石錄》則有〈漢武都太守李翕碑〉

跋文略述太守治績：

右〈漢武都太守李翕碑〉，文字首尾完好，云漢故武都太守漢陽河陽李君諱翕，字伯都，……其後有頌詩，最後題建寧四年六月十三日壬寅造。（註一三九）

碑名與《集古錄》不同，太守名字一作「太守阿陽李君諱會，字伯都」，一作「太守漢陽河陽李君諱翕，字伯都」，「阿陽」與「河陽」，「會」與「翕」可能是抄書者之訛，歐、趙所錄應屬同一人，然兩跋所述治績不同，又刊石時間此作建寧四年（西元一七一年），甚至明記日期，而歐陽脩所記為建寧五年，又似乎為二碑。

〈後漢析里橋郙閣頌〉目前猶可見，「太守漢陽阿陽李君諱翕，字伯都」明顯可見（圖

3-3-12），是「阿陽」非「河陽」，是「翁」非「會」，也許因「阿」與「河」，「翁」與「會」、「翁」形近易溷，致有抄書之訛，或者起於歐、趙之誤，亦不無可能。而趙所述治績與歐跋有別，蓋趙跋所記雖同爲李翁，然並非〈郙閣頌〉，而是〈西狹頌〉，由拓本中可見「漢武都太守漢陽河陽李君諱翁，字伯都」（圖3-3-13），趙之所述正是頌中所載之治績。

《隸釋》有〈李翕析里橋郙閣頌〉載有碑文全文，太守名字作「太守漢陽阿陽李君諱翕，字伯都」無誤，文後見刻書撰人及石師姓名，跋文亦特別提及：

　　右〈析里橋郙閣頌〉，隸額，今在興州，靈帝建寧五年立，後西狹碑一歲。別有數行刻書撰人及石師姓名。（註一四〇）

由所載碑文可以見到「故吏下辨闕子長書此頌」，漢碑中多不載書者名字，此爲少見。漢碑中又對歐陽脩提出之用字與用詞疑問，做出註解：

　　歐公謂遭遇贖納，及醳散關之嶄（歐誤作嶭）潔，徙朝陽之平㷭，刻畫完而莫詳其義，

圖3-3-12 〈漢 郙閣頌〉（右）
圖片來源：《漢 郙閣頌》，輯入《書跡名品叢刊・第四卷・漢Ⅲ》（東京：株式會社二玄社，
二〇〇一年一月），頁一二九。
圖3-3-13 〈漢 西狹頌〉（左）
圖片來源：《漢 西狹頌》，輯入《書跡名品叢刊・第四卷・漢Ⅲ》（東京：株式會社二玄社，
二〇〇一年一月），頁五十七。

或是用字假借，案碑言閣道危殆，車乘往還，人物具墮，則隤納爲墮淵也。𤎩即燥字，

醳與釋同，太史公書皆然，〈楊著碑〉醳榮投轄，〈景君碑〉農夫醳耒之類是也，其云

劬勞日稷，蓋用穀梁子曰下稷之文，〈靈臺費鳳碑〉亦有之。（註一四一）

洪氏認爲「隤納」者「墮淵」也，而「𤎩」即「燥」字，的確「操」字亦多作如「摻」，

「醳」與「釋」則同。

《廣川書跋》〈郙閣（閣）頌〉亦稱「燥」古文作「𤎩」，「遭遇隤納」之說亦同洪适，

又云「漯」當作「濕」：

按𤎩古文作顯，漯川漢作濕讀，謂川在卑濕，書學至今同文古字濕作𤎩，又作漯，故漢

人濕又作𤎩，然則漯當作濕，燥古文作𤎩，蓋𤎩與參同體。（註一四二）

而對於此碑之書法，楊守敬指出：「與西狹頌相似，而選石不甚精，故鋒穎皆殺。」另外又

注：「或云此亦重刻」。（註一四三）

（七）〈後漢魯峻碑〉

《集古錄》〈後漢魯峻碑〉（圖3-3-14），歐陽脩跋於治平元年四月二十三日，跋文略述

魯峻之官職遷拜次序，最後對碑額用前官及其諡題首，云莫曉其義：

右〈漢魯峻碑〉，云君諱峻，字仲巖，山陽昌邑人……熹平元年卒，門生於商等二百三

十人，諡曰忠惠父，其餘文字亦粗完，故得遷拜次序頗詳，以見漢官之制如此……其最

後爲屯騎校尉，而碑首題云「漢故司隸校尉忠惠父魯君碑」二者，莫曉其義。（註一四）

圖3-3-14　〈後漢魯峻碑〉
圖片來源：《後漢魯峻碑》，
輯入《書跡名品叢刊·第四
卷·漢Ⅲ》（東京：株式會社
二玄社，二〇〇一年一月），
頁二五九。

〈後漢魯峻碑〉碑額作隸書，而其碑陰碑額「門生故吏名」作篆書，前已述及，至於碑額題前

官之事，前述之〈後漢孔君碑〉已論及，此碑亦可能屬類似情況。

《金石錄》〈漢司隸校尉魯峻碑〉稱

《水經注》載有漢司隸校尉魯恭塚，應是

魯峻之誤：

酈道元注《水經》引戴延之〈西征記〉

曰：焦氏山北金鄉山有漢司隸校尉魯恭

塚，……又其他地理書如《方輿志》、《寰宇記》之類皆作峻，惟《水經》誤轉寫爲恭爾。（註一四五）

《隸釋》〈司隸校尉魯峻碑〉載有碑文全文，可以見到立碑時間：

年六十一，熹平元年闕月癸酉卒，明年四月庚子塟，於是門生汝南……等三百廿人……諡君曰忠惠父。（註一四六）

可知此碑立於後漢熹平二年（西元一七三年）四月，而碑文記載門生等三百廿人，《集古錄》作二百三十人，顯然有誤。洪氏另作跋考漢代風俗，探究歐陽脩所提之題首同時用前官與諡之疑。《金薤琳琅》《漢司隸校尉魯峻碑》都穆以其家舊藏碑版之「峻」字明白可識，認爲趙氏果有其本，然何必證乎地理書。又稱《隸釋》之說可釋歐公之疑：

《隸釋》云：漢人碑誌或以所重之官揭之，司隸官尊而職清，非列校可比，故書之也，此足以祛歐公之惑。（註一四七）

又指出宋鄭樵（一一○四～一一六二）謂此碑為蔡邕所書，不知何所據：

鄭夾漈又謂此碑書於蔡邕，按徐浩〈古跡記〉其敘邕書惟〈三體石經〉、〈西嶽〉、〈光和〉、〈殷華〉、〈馮敦〉數碑，及考其他字書，亦未聞邕嘗書此，不知鄭氏何所據也。（註一四八）

是否為蔡邕所書，已無可考，而楊守敬則稱唐明皇（西元六八五～七六二年）、徐浩（西元七○三～七八三年）皆從此出：

豐腴雄偉，唐明皇、徐季海亦從此出，而肥濃太甚，無此氣韻矣。（註一四九）

〈後漢玄儒婁先生碑〉雖殘泐不全，惟猶能感受其豐腴雄偉，氣韻生動。

（八）〈後漢玄儒婁先生碑〉

〈後漢玄儒婁先生碑〉（圖3-3-15）立於後漢靈帝熹平三年（西元一七四年），《集古錄》跋於治平元年（一○六四）六月十三日，跋文略述其名字、世系、卒年，並記其遷碑始

末：

右〈漢玄儒婁先生碑〉，云先生諱壽，字九（元）考，南陽隆人。……年七十有八，熹平三年二月甲子不錄……《圖經》載此碑，景祐中，余自夷陵貶所再遷乾德令，按圖求碑，而壽有墓在穀城界中，余率縣學生親拜其墓，見此碑在墓側，遂據《圖經》遷碑還縣，立於勑書樓下，至今在焉。（註一五〇）

《隸釋》〈元儒先生婁壽碑〉載有碑文全文，跋文略述名字、卒年、諡號：

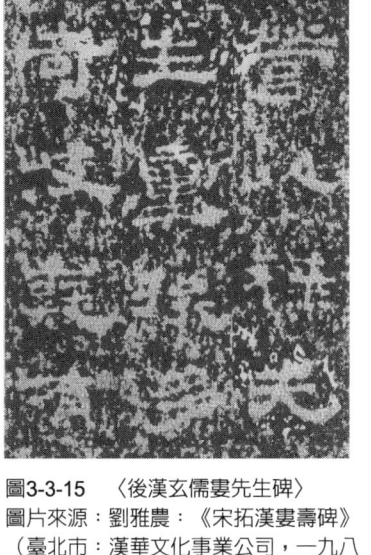

圖3-3-15 〈後漢玄儒婁先生碑〉
圖片來源：劉雅農：《宋拓漢婁壽碑》（臺北市：漢華文化事業公司，一九八一年五月初版），頁七。

右〈元儒婁先生碑〉，篆額，今在光化軍，婁君名壽，以靈帝熹平三年卒，國人相與論德處詞，諡之曰元儒先生。……碑首所篆婁字頗異，《圖經》謂之瞿先生碑，歐陽公問之王洙原叔以李陽冰篆文證之，始知元儒為婁姓。（註一五一）

篆額「婁」字頗異，《圖經》誤釋，以李陽冰篆文證之始知為婁，可惜碑首不存，不知其異如何。《金薤琳琅》《漢元儒先生婁壽碑》亦載有碑文全文，其跋文肯定歐陽脩遷碑，使碑得以免於毀棄：

　　遂遷碑還縣，立於勅書樓下，則碑在當時得免於毀棄者，歐陽公之力也。（註一五二）

都穆還說明「光化軍即今襄陽府之光化縣，而乾德亦其地云。」而稱「玄儒」或「元儒」者，乃避諱也。楊守敬稱其書法「以之比禮器、曹全謂之三絕」（註一五三），評價不可謂不高。

（九）〈後漢北嶽碑〉

　　《集古錄》〈後漢北嶽碑〉未署題跋時間，跋文稱文字殘滅，所載似是禱賽之文：

　　右〈漢北嶽碑〉，文字殘滅尤甚，莫詳其所載何事，第其隱隱可見者曰光和四年，以此知為漢碑爾。其文斷續不可次序，蓋多言珪幣、牲酒、黍稷、豐穰等事，似是禱賽之文，其後有二人姓名偶可見，云南陽冠軍馮巡字季祖，甘陵夏方字伯陽，其餘則莫可考矣。（註一五四）

此碑蓋後漢靈帝光和四年（西元一八一年）立，惟碑名云北嶽碑，而碑額題曰三公之碑。

趙明誠質疑歐陽脩是否未嘗見過碑額，於《金石錄》〈漢三公碑〉跋文指出：

今此碑所書事及二人姓名與《集古》所載皆同，又光和四年立，惟其額題曰三公之碑，而《集古》以為〈北嶽碑〉，豈歐陽公未嘗見其額乎，三公者山名，其事亦載于〈白石神君〉與〈無極山碑〉，三山皆在真定元氏云。（註一五五）

《隸釋》〈三公山（之）碑〉載有碑文全文，後作跋稱：

右三公之碑，隸額，兩旁又有封龍君、靈山君六隸字頗大。（註一五六）

此碑目前猶可見，碑文雖漫漶，猶可見其渾厚剛健之神韻（圖3-3-16），楊守敬云：「字已細瘦，筆意不復可尋，而勁健之氣自在。」（註一五七）而碑額「三公之碑」四大字，雖氣勢磅礴，惟流於刻板，倒是兩旁「封龍君」、「靈山君」六字顯得氣韻生動，雖不似碑文渾厚，然其線條之遒勁，結構之變化，卻有過之而無不及（圖3-3-17）。

圖3-3-16　〈三公之碑〉
圖片來源：徐玉立：《漢碑全集·五》（鄭
州市：河南美術出版社，二〇〇六年八
月），頁一六六六。

圖3-3-17　〈三公之碑〉碑額
圖片來源：《三公之碑》，輯入《漢碑全集·
五》（鄭州市：河南美術出版社，二〇〇六年
八月），頁一六六五。

二　後漢獻帝時期及未紀年碑刻

漢獻帝則自初平元年（西元一九〇年）起至建安二十四年（西元二一九年）止共在位三十年，年號有三種，分別是初平四年、興平二年、建安二十四年。《集古錄跋尾》所記漢獻帝時期碑刻跋文共有三篇，另有碑名著有後漢，而未紀立碑年月者有十四篇。目前得見碑刻圖版者有〈後漢公昉碑〉、〈後漢楊震碑〉、〈後漢高陽令楊君碑〉、〈後漢劉曜碑〉、〈後漢俞鄉侯季子碑〉、〈後漢武榮碑〉諸篇，茲依序逐篇論之

（一）〈後漢公昉碑〉

《集古錄》〈後漢公昉碑〉（圖3-3-18）跋於治平元年（一〇六四），云碑不載其姓名：

右〈漢公昉碑〉者，迺漢中太守南陽郭芝爲公昉修廟記也，漢碑今在者類多磨滅，而此記文字廑存可讀，所謂

圖3-3-18　〈後漢公昉碑〉
圖片來源：徐玉立：《漢碑全集·六》（鄭州市：河南美術出版社，二〇〇六年八月），頁二〇〇四。

公昉者初不載其姓名，但云君子公昉爾。（註一五八）

此碑目前尚存，原在陝西省漢中市城固縣西北三十里，一九七○年移入西安碑林博物館，碑額作篆書「仙人唐君之碑」，碑文記述唐公房成仙的傳說，由漢中太守郭芝爲其修廟立石，歐陽脩云不載姓名，應未見此碑額耳。《集古錄》《後漢公昉碑》載錄其事，並評爲怪妄：

後世之人未必不從而惑也。（註一五九）

嗚呼！自聖人歿而異端起，戰國秦漢以來，奇辭怪說紛然爭出不可勝數，久而佛之徒來自西夷，老之徒起於中國，而二患交攻爲，吾儒者往往牽而從之，其卓然不惑者，僅能自守而已，欲排其說而黜之，常患乎力不足也。如公昉之事以語愚人豎子皆知其妄矣，不待有力而後能破其惑也，然彼漢人乃刻之金石，以傳後世，其意惟恐後世之不信，然

由此可看出歐陽脩不但以儒者立場排佛斥老，而且還批評某些儒者無法抗拒佛老，其不惑者亦無力排而黜之，對於此怪妄之事竟然刻之金石徒呼無奈。

所謂「昉」者，今觀原碑實爲「房」字，其形似昉，因誤。《廣川書跋》亦誤作「昉」，有〈君子公昉碑〉；《隸釋》則作「房」無誤，有〈仙人唐公房碑〉及〈碑陰〉，載有碑文全

二一○

文，又作跋稱作「防」或「昉」皆誤：

右〈仙人唐君碑〉，篆額，……蓋隸法房字其戶在側，故人多不曉，或作防，或作昉，皆誤也。（註一六〇）

《水經注·卷二十七》亦見此碑之記載，稱字公房，所書無誤：

塝水川有唐公祠，唐君字公房，成固人也。……百姓為之立廟於其處也，刊石立碑表述靈異。（註一六一）

（二）〈後漢楊震碑〉、〈後漢楊震碑陰題名〉

《集古錄》〈後漢楊震碑〉（圖3-3-19）跋於治平元年（一〇六四）六月十日，文中記述碑名，並略述碑文之可見而成

圖3-3-19　〈後漢楊震碑〉
圖片來源：徐玉立：《漢碑全集·二》（鄭州市：河南美術出版社，二〇〇六年八月），頁三六六。

文者：

　　右〈漢楊震碑〉首題云：「漢故太尉楊公神道碑銘」，文字殘缺，首尾不完。……其餘字存者多而不復成文矣。（註一六一）

　　跋文未有立碑時間之記載，《集古錄》又有〈後漢楊震碑陰題名〉跋於同年中伏日，云此碑之題名，所書簡略，未稱故吏、門生或弟子等，只題如河間賈伯錡、博陵劉顯祖之類，疑其所書皆是字而非名：

　　蓋後漢時人見於史傳者未嘗有名兩字者也。漢隸世所難得，幸而在者多殘滅不完，讀此碑刻畫完具，而隸法尤精妙，甚可喜也。（註一六二）

　　〈後漢楊震碑〉原石久佚，目前所見為翻刻本，已失其古質，碑陰則未見，可惜無法一睹其精妙之隸法。

　　《隸釋》〈太尉楊震碑〉載有碑文全文，前段確有殘損，其餘則大多能識讀，何以歐陽脩稱不復成文。跋文述及楊震卒年及立碑時間：

篆額，……延光三年卒，楊氏墓在陝州閿鄉，所存隸碑凡四，此碑乃其孫沛相統之門人，汝南陳熾等所立，碑中載楊秉陪陵，則威宗延熹八年事也。沛相以靈帝建寧元年卒，此碑蓋建寧以後刻者，去楊公物故時已四十餘年。（註一六四）

洪适推論此碑立於後漢靈帝建寧元年（西元一六八年）以後，距楊震卒於後漢安帝延光三年（西元一二四年），已四十餘年。另有〈楊震碑陰〉載有題名全文，並作跋：

右〈楊震碑陰〉，可識者百九十餘人，皆其孫之門生也，歲月相距又遠，故不名。漢碑刑、形、邢三字多互用。（註一六五）

洪适解釋題名皆書其字，而未著其名，乃因屬楊震之孫之門生，歲月久遠之故。《廣川書跋》〈太尉楊震碑並陰〉則慨嘆行仁義而不知其道者。（註一六六）

（三）〈後漢高陽令楊君碑〉

《集古錄》〈後漢高陽令楊君碑〉未署題跋時間，跋文稱楊著是楊震之孫：

右〈漢高陽令楊著碑〉，首尾不完，而文字尚可識，云司隸從事、定潁侯相，最後爲善侯相，善上一字磨滅不可見，蓋其中間嘗爲高陽令，而碑首不書其最後官者，不詳其義也。按〈楊震碑〉，高陽令著，震孫也，今碑在震墓側。（註一六七）

楊著最後官職爲善侯相，而碑首題高陽令，是其曾任之官，歐陽脩云不詳其義，亦未述及立碑時間。

《隸釋》〈高陽令楊著碑〉載有碑文全文，立碑年月殘損，另有跋文述及碑首：「右漢故高陽令楊君之碑，篆額。」（註一六八）碑文首尾不完，碑首又不書其名（圖3-3-20），歐陽脩得之於〈楊震碑〉，此碑久佚，目前所見爲翻刻本（圖3-3-21）。

《集古錄》另有四篇有關楊氏碑陰跋文，分別是跋於治平元年（一○六四）六月十日的〈後漢楊君碑陰題名〉，稱楊震子孫數世碑多殘缺：

楊震子孫葬閿鄉者數世，碑多殘缺，此不知爲何人碑陰，其後有云右後公門生，又云右沛君門生，沛君疑是沛相者自有碑而亡其名字矣，後公亦不知爲何人也。（註一六九）

又有（同前）題於治平元年（一○六四）三月晦日之跋文，云碑陰數碑得時參錯，不知爲何碑

圖3-3-20　〈後漢高陽令楊君碑〉碑額
圖片來源：徐玉立：《漢碑全集·四》（鄭州市：河南美術出版社，二〇〇六年八月），頁一一七四。

〈後漢高陽令楊君碑〉碑額
圖片來源：徐玉立：《漢碑全集·四》（鄭州市：河南美術出版社，二〇〇六年八月），頁一一七四。

之陰：

楊氏墓在閿鄉有碑數片，皆漢世所立，余家集錄得其四，震及沛相，繁陽高陽令碑，並得碑陰題名。然得時參錯，不知爲何碑之陰，其名氏可見者，當時皆無所稱述，顧其人亦不足究考。第一（以）漢隸眞蹟，金石所傳者，至今類多磨滅，可惜，故錄之爾。（註一七〇）

另有跋於治平元年（一〇六四）五月十八日之〈後漢楊公碑陰題名〉，亦提及楊氏四碑，此碑陰者不知爲何人碑，僅見十四人

名，其餘殘缺不存。治平五年（一○六八）五月二十日又有一跋〈後漢碑陰題名〉，云此碑陰題名亦在楊震墓側，不知爲誰碑也。

《隸釋》〈楊著碑陰〉載有題名全文，跋文對「沛相」及「後公」做出註解：

右〈楊著碑陰〉，其間有沛君門生者，沛相統也，後公門生者，太尉秉也，楊震拜於前，故以秉爲後。沛君者，著之從兄，後公者，著之季父。（註一七一）

由此可知，《集古錄》〈後漢楊君碑陰題名〉乃〈楊著碑陰題名〉，趙明誠亦收有楊氏四碑及其碑陰，《金石錄》〈漢高陽令楊君碑陰〉跋文云：

《集古》所有余盡得之，又各以碑陰附於碑後，其曰懷陵園令蔣禧字武仲者，〈沛相碑陰〉也；其曰故吏、故民、故功曹史、故門下佐者，〈繁陽令碑陰〉也；其曰右後公門生，右沛君生者，〈高陽令碑陰〉也。（註一七二）

如此，《集古錄》所記不知何人之碑者，皆得以各歸其主。可惜碑陰目前已不得見。

（四）〈後漢劉曜碑〉

《集古錄》〈後漢劉曜碑〉跋於治平元年（一○六四）四月一日，跋文提及碑首，前已述及，惟碑文殘滅，僅知其名字、年歲：

> 諱曜字季尼，年七十三，其餘爵里、官閥、卒葬歲月皆不可見。字爲漢隸，不甚工。惟其銘云天臨大漢，錫以明惄，碑首題云：「漢故光祿勳東平無鹽劉府君之碑」，以此知爲漢碑也。（註一七三）

歐陽脩云爵里官閥皆不可見，惟趙明誠《金石錄》〈漢光祿勳劉曜碑〉跋文云尚有可考處：

> 今此碑雖殘缺，然尚有可考處，蓋孝文之裔，又嘗爲太官令、郎中、居延都尉、太宗正衛尉，遂爲光祿勳，至於卒葬年月，則斷續不可考矣。（註一七四）

《隸釋》亦見〈光祿勳劉曜碑〉，載有碑文，惟殘缺嚴重，跋文稱：「漢人銘碑以郡邑題其首者，所見惟此一碑。」（註一七五）

《廣川書跋》〈光祿劉曜碑〉跋文則稱劉當爲留，乃因地以爲氏，與漢姓異出。此碑久

圖3-3-23　宋祖駿題〈後漢劉曜碑〉跋　　　圖3-3-22　〈後漢劉曜碑〉

圖片來源：〈劉曜殘碑〉，輯入《漢碑全集‧六》（鄭州市：河南美術出版社，二〇〇六年八月），頁二一七〇。

佚，於清穆宗同治九年（一八七〇）重出，僅存十數字（圖3-3-22），殘碑左上刻有清人宋祖駿（生卒年不詳）題跋（圖3-3-23）：

右〈漢無鹽太守劉曜殘石〉，得於東平蘆泉山陽土阜中，以《隸釋》考之，僅存十數字，餘多不可識，按是碑歐、趙、洪皆著於錄，自董廣川後無見者，蓋佚久矣。又更數百年乃出於世，雖剝落可不惜哉，爰移立學宮明倫堂下。同治庚午夏六月署知州長洲宋祖駿記。（註一七六）

重出時不見碑首，宋祖駿據《隸釋》考之，知爲〈劉曜碑〉，僅得十數字。方若《校碑隨筆》〈光祿勳劉曜殘碑〉則辨識

出三十二字：

隸書，存十二行，行一字至八字不等，總計可辨三十二字，在山東東平。……校以《隸釋》所載則此又缺二百另五字矣，……按宋氏記中但云孝事中長早大官令服闕復爲郎都尉震怖等十餘字，拓本字實多於所記。（註一七七）

碑隨筆增補》指出：

方若另識出裔、也、祖、考、開、從、母、旬、以、正、皦、七世、陽安郭、統等字。此石失而復得，殘餘字數雖不多，實屬難得，無奈今又佚，近人王壯弘（一九三一～二〇〇八）《校

此石今佚，據云民國十七年東平縣學駐軍，爲兵士掩埋。（註一七八）

若是眞爲兵士所埋，而非搗毀，或許亦是一種另類的保存，待來日重見天日。

（五）　〈後漢俞鄉侯季子碑〉

《集古錄》〈後漢俞鄉侯季子碑〉（圖3-3-24）未署題跋時間，跋文略述其名字、邑里、

圖3-3-24 〈後漢俞鄉侯季子碑〉（酸棗令劉熊碑）

圖片來源：徐玉立：《漢碑全集·六》（鄭州市：河南美術出版社，二〇〇六年八月），頁一九五七。

世次，並錄其稍稍可讀之碑文：

諱熊，字孟下闕一字，廣陵海西人也。……光武皇帝之玄，廣陵王之孫，俞鄉侯之季子也。……據碑文無卒葬年月，而其辭若此，似是德政碑，按《後漢書》載光武皇帝子廣陵思王荊，荊子元壽四人皆封鄉侯，史略而不載其名，俞鄉侯者不知爲誰也，思王荊之第幾子也，天皇大帝之語，自漢以來有矣。（註一七九）

依碑文所記此爲廣陵王之孫，俞鄉侯之季子劉熊之碑，只是廣陵王之子四人皆封鄉侯，不知何人也。

《金石錄》〈漢酸棗令劉熊碑〉據《水經注》所載，字孟下所缺一字，當爲陽字：

按酈道元注《水經》，酸棗城內有漢縣令劉孟陽碑，令（今）據碑熊實爲此縣令，然則所缺一字當從水經爲陽也。（註一八〇）

《水經注・卷八・濟水》：「城內有後漢酸棗令劉孟陽碑」（註一八一），趙氏認爲熊是俞鄉元侯平之子，然則當爲光武之曾孫，非玄孫，疑碑誤。

《隸釋》〈酸棗令劉熊碑〉載有碑文全文，跋文稱篆額，一行裡微有棗令劉字，並從碑文得出酸棗非劉熊始仕之地，及其勤恤民隱之事，又述及歐、趙之跋：

歐陽公不知碑在酸棗，無以名其官，遂謂俞卿（鄉）侯季子碑。（註一八二）

洪适又錄唐王建（約西元七六七～約八三〇年）題此碑之詩：

蒼苔滿字土埋龜，風雨消磨絕妙辭，不向圖經中舊見，無人知是蔡邕碑。元祐中，蘇邁書胡戢之語，謂此與劉寬碑同，建詩爲不誣。（註一八三）

王建主張此碑爲蔡邕所書，蘇邁（一〇五九～一一一九）附和之，（註一八四）洪适不同意，並對絕妙辭之說，頗表不以爲然：

予謂此故漢隸之上品，似非中郎筆法。其文有云勃然而興，咸居今而好古，其詩則曰有

父子然後有君臣，文律如此，難以謂之絕妙辭也。（註一八五）

對於是否蔡邕所書，都穆則肯定王建之說，認爲洪适不當疑之：

予則以爲建生於唐，其云蔡邕碑者，蓋本之《圖經》，而非鑿空而言，洪氏不當於此而疑之也。（註一八六）

（六）〈後漢武榮碑〉

《集古錄》〈後漢武榮碑〉（圖3-3-25）跋於治平元年（一〇六四）五月六日，跋文略述碑文中之名字、治學、官闕，惟不見卒葬年月，又不著氏族所出：

右〈漢武榮碑〉，云君諱榮，字舍（集本作含）和。（註一八七）

〈漢武榮碑〉，云君諱榮，字舍（集本作含）和。版本有二，一作舍，一作含，依目前可見搨本，應作含和爲正。其碑首「漢故執金吾丞武君之碑」，陽文隸書十字前已述及。《隸釋》〈執金吾丞武榮碑〉載有碑文全文，跋文稱隸額，並

略述碑文治魯詩經，韋君章句之事，且對碑中罕見字詞做出註解：

闕幘者未冠幘之稱，語在〈武梁碑〉中，鱻古鮮字，鱻於雙匹者，鮮雙寡匹也。（註一八八）

圖3-3-25　〈後漢武榮碑〉
圖片來源：徐玉立：《漢碑全集·四》（鄭州市：河南美術出版社，二〇〇六年八月），頁一一四七。

《金薤琳琅》〈漢執金吾丞武榮碑〉載有碑文全文，與《隸釋》所載完全相同，由其跋文所述，知為據《隸釋》迻錄：

右〈漢執金吾丞武榮碑〉，歐陽公謂其文字殘缺，不見卒葬年月，及氏族所出。予家本殘缺與歐公同，而《隸釋》所載者，則又往往可讀，如云君即吳郡府卿之子，敦煌長史之次第，此乃其氏族之所出也。但碑文簡短不書卒葬年月，歐公特未之知耳。（註一八九）

都穆藏本與歐陽脩一樣，而這往往可讀之氏族所出，是據《隸釋》所載，何以洪适所收版本，可辨識之文字往往多於其他各家。

《集古錄跋尾》漢代器銘三篇皆屬前漢，而碑刻則皆屬後漢，數量頗豐共有九十一篇，其中有書法相關論述者十三篇，占百分之十四左右。其所述皆極簡短，或云筆畫奇偉，或云刻畫完具，隸法尤精妙，或云隸字不甚精，或云體質淳勁，非漢人莫能爲也，或云字爲漢隸，不甚工，或云其隸字非漢人莫能爲，或云漢時隸字在者此爲最佳，或因年代較爲久遠，漢隸難得而錄之，正反評價並俱。蓋因宋時隸書非實用字體，及漢碑多未著書者姓名，無書家相關之論述空間。

注釋

註一　趙壹：《非草書》，輯入（宋）朱長文：《墨池編》，《文津閣四庫全書·第八一四冊，頁五七一~八八九》（北京市：商務印書館，二〇〇六年），頁六一九。

註二　（宋）歐陽脩：《集古錄》，《文津閣四庫全書·第六八〇冊，頁五五九~六九七》，頁五七二。

註三　（宋）歐陽脩：《集古錄》，《文津閣四庫全書·第六八〇冊，頁五五九~六九七》，頁五七二。

註四　（宋）歐陽脩：《集古錄》，《文津閣四庫全書·第六八〇冊，頁五五九~六九七》，頁五

註五　（宋）趙明誠：《金石錄》，《文津閣四庫全書・第六八一冊，頁一～二二五》，頁九十七。

註六　（宋）董逌：《廣川書跋》，《文津閣四庫全書・第八一五冊，頁三三五～四九六》，頁三七八～三七九。

註七　裴煜，字如晦，臨川（今屬江西）人，仁宗慶曆六年（一〇四六）進士，嘉祐七年（一〇六二）為太常博士、秘閣校理，英宗治平元年（一〇六四）知揚州，官至翰林學士，卒年依此跋。

註八　（宋）歐陽脩：《集古錄》，《文津閣四庫全書・第六八〇冊，頁五五九～六九七》，頁五七三。

註九　（宋）歐陽脩：《集古錄》，《文津閣四庫全書・第六八〇冊，頁五五九～六九七》，頁五七三。

註一〇　（明）都穆：《金薤琳琅》，《文津閣四庫全書・第六八三冊，頁一二七～二五四》，頁一五二。

註一一　（宋）歐陽脩：《集古錄》，《文津閣四庫全書・第六八〇冊，頁五五九～六九七》，頁五九〇。

註一二　（宋）歐陽脩：《集古錄》，《文津閣四庫全書・第六八〇冊，頁五五九～六九七》，頁五九〇。

註一三　（宋）歐陽脩：《集古錄》，《文津閣四庫全書・第六八〇冊，頁五五九～六九七》，頁五

九〇。

註一四 （宋）趙明誠：《金石錄》，《文津閣四庫全書‧第六八一冊，頁一〇
五。

註一五 （宋）洪适：《隸釋》，《文津閣四庫全書‧第六八一冊，頁一～二二五》（北京市：
商務印書館，二〇〇六年），頁四九四。

註一六 （宋）洪适：《隸釋》，《文津閣四庫全書‧第六八一冊，頁二九一～五八三》（北京市：
商務印書館，二〇〇六年），頁三五六～三五八。

註一七 （宋）歐陽脩：《集古錄》，《文津閣四庫全書‧第六八〇冊，頁五五九～六九七》，頁五
八九。

註一八 （宋）趙明誠：《金石錄》，《文津閣四庫全書‧第六八一冊，頁一～二二五》，頁一
六。

註一九 （宋）洪适：《隸釋》，《文津閣四庫全書‧第六八一冊，頁二九一～五八三》，頁三五
九。

註二〇 （明）王世貞：《弇州四部稿》，《文津閣四庫全書‧第一二八五冊》（北京市：商務印書
館，二〇〇六年），頁八十六。

註二一 （清）孫承澤：《庚子銷夏記》，《文津閣四庫全書‧第八二八冊，頁一～九十八》，頁五
五。

註二二 （宋）歐陽脩：《集古錄》，《文津閣四庫全書‧第六八〇冊，頁五五九～六九七》，頁五

註二三　（宋）歐陽脩：《集古錄》，《文津閣四庫全書‧第六八〇冊，頁五五九～六九七》，頁五九〇。

註二四　（宋）歐陽脩：《集古錄》，《文津閣四庫全書‧第六八〇冊，頁五五九～六九七》，頁五九〇。作「班班可見者」，「班班」應爲「斑斑」之筆誤，另作「漢歷今尤難得」，「歷」當爲「隸」之誤。

註二五　（宋）趙明誠：《金石錄》，《文津閣四庫全書‧第六八一冊，頁一～二二五》，頁一〇四。

註二六　（宋）趙明誠：《金石錄》，《文津閣四庫全書‧第六八一冊，頁一～二二五》，頁一〇六。

註二七　（宋）洪适：《隸釋》，《文津閣四庫全書‧第六八一冊，頁二九一～五八三》，頁三五九。

註二八　（明）都穆：《金薤琳琅》，《文津閣四庫全書‧第六八三冊，頁一二七～二五四》，頁一五四。

註二九　（清）褚峻摹圖、牛運震補說：《金石經眼錄》，《文津閣四庫全書‧第六八四冊，頁六九五～七三四》（北京市：商務印書館，二〇〇六年），頁七一四。

註三〇　（宋）歐陽脩：《集古錄》，《文津閣四庫全書‧第六八〇冊，頁五五九～六九七》，頁五九三～五九四。

註三一　（宋）歐陽脩：《集古錄》，《文津閣四庫全書・第六八〇冊，頁五五九～六九七》，頁五九三～五九四。

註三二　（宋）趙明誠：《金石錄》，《文津閣四庫全書・第六八一冊，頁一～二二五》，頁一〇六～一〇七。

註三三　（宋）洪适：《隸釋》，《文津閣四庫全書・第六八一冊，頁二九一～五八三》，頁三五九～三六〇。

註三四　（明）都穆：《金薤琳琅》，《文津閣四庫全書・第六八三冊，頁一二七～二五四》，頁一五五～一五六。

註三五　（宋）歐陽脩：《集古錄》，《文津閣四庫全書・第六八〇冊，頁五五九～六九七》，頁五九四。

註三六　（宋）洪适：《隸釋》，《文津閣四庫全書・第六八一冊，頁二九一～五八三》，頁三三五。

註三七　（宋）趙明誠：《金石錄》，《文津閣四庫全書・第六八一冊，頁一～二二五》，頁一〇七～一〇八。

註三八　（宋）洪适：《隸釋》，《文津閣四庫全書・第六八一冊，頁二九一～五八三》，頁三三六。

註三九　（宋）歐陽脩：《集古錄》，《文津閣四庫全書・第六八〇冊，頁五五九～六九七》，頁五七九～五八〇。

註四〇　（宋）趙明誠：《金石錄》，《文津閣四庫全書・第六八一冊，頁一～二二五》，頁一一〇。

註四一　（宋）洪适：《隸釋》，《文津閣四庫全書・第六八一冊，頁二九一～五八三》，頁三〇一～三〇二。

註四二　（明）都穆：《金薤琳琅》，《文津閣四庫全書・第六八三冊，頁一二七～二五四》，頁一四〇～一四一。

註四三　（明）都穆：《金薤琳琅》，《文津閣四庫全書・第六八三冊，頁一二七～二五四》，頁一四一。

註四四　盛時泰撰：《玄牘記》，頁二。

註四五　翁方綱：《兩漢金石記》（臺北市：台聯國風出版社，一九七六年十二月），頁三三四。

註四六　（宋）歐陽脩：《集古錄》，《文津閣四庫全書・第六八〇冊，頁五五九～六九七》，頁五八四～五八五。

註四七　（宋）洪适：《隸釋》，《文津閣四庫全書・第六八一冊，頁二九一～五八三》，頁三二六二。

註四八　（宋）洪适：《隸續》，《文津閣四庫全書・第六八一冊，頁五八五～七一一》，頁六二二。

註四九　楊守敬：《激素飛清閣平碑記》，輯入藤原楚水：《訳注　鄰蘇老人書論集（上卷）》，頁三三三五。

註五〇　（宋）歐陽脩：《集古錄》，《文津閣四庫全書‧第六八〇冊，頁五五九～六九七》，頁五八〇。

註五一　（宋）歐陽脩：《集古錄》，《文津閣四庫全書‧第六八〇冊，頁五五九～六九七》，頁五八〇。

註五二　劉勰撰，范文瀾注：《文心雕龍注‧卷八》（臺北市：臺灣開明書店，一九八五年十月臺十六版），頁十五。

註五三　（宋）歐陽脩：《集古錄》，《文津閣四庫全書‧第六八〇冊，頁五五九～六九七》，頁五八〇。

註五四　（宋）董逌：《廣川書跋》，《文津閣四庫全書‧第八一五冊，頁三三五～四九六》，頁三八〇～三八一。

註五五　段玉裁：《說文解字注》（臺北市：蘭臺書局，一九七一年十月再版），頁七〇五～七〇六。

註五六　段玉裁：《說文解字注》，頁七〇六。

註五七　段玉裁：《說文解字注》，頁一二七。

註五八　《西嶽華山廟碑》，輯入《書跡名品叢刊‧第四卷‧漢Ⅲ》（東京：株式會社二玄社，二〇〇一年一月），頁三十五。

註五九　（清）顧炎武：《金石文字記》，《文津閣四庫全書‧第六八三冊，頁五八一～七〇七》，頁五九二。

註六〇　（清）顧炎武：《金石文字記》，《文津閣四庫全書‧第六八三冊，頁五八一～七〇七》，頁五九三。

註六一　（明）郭宗昌：《金石史》，《文津閣四庫全書‧第六八三冊，頁四二一～四四五》（北京市：商務印書館，二〇〇六年），頁四二五。

註六二　（明）郭宗昌：《金石史》，《文津閣四庫全書‧第六八三冊，頁四二一～四四五》，頁四二五。

註六三　（清）顧炎武：《金石文字記》，《文津閣四庫全書‧第六八三冊，頁五八一～七〇七》，頁五九三。

註六四　（宋）趙明誠：《金石錄》，《文津閣四庫全書‧第六八一冊，頁一～二二五》，頁一一一。

註六五　（宋）洪适：《隸釋》，《文津閣四庫全書‧第六八一冊，頁二九一～五八三》，頁三〇二～三〇六。

註六六　（明）都穆：《金薤琳瑯》，《文津閣四庫全書‧第六八三冊，頁一二七～二五四》，頁一四四。

註六七　盛時泰撰：《玄牘記》，頁三。

註六八　翁方綱：《兩漢金石記》，頁三一四～三一五。

註六九　（宋）歐陽脩：《集古錄》，《文津閣四庫全書‧第六八〇冊，頁五五九～六九七》，頁五九五。

註七八 （宋）洪适：《隸釋》，《文津閣四庫全書·第六八一冊，頁二九一～五八三》，頁三一五。

註七七 （北魏）酈道元：《水經注》，《文津閣四庫全書·第五七三冊》（北京市：商務印書館，二〇〇六年），頁四四四。

註七六 （宋）歐陽脩：《集古錄》，《文津閣四庫全書·第六八〇冊，頁五五九～六九七》，頁五七五～五七六。

註七五 （明）楊士奇：《東里續集》，《文津閣四庫全書·第一二四二冊，頁四五二～七六八》，頁七〇九。

註七四 （明）都穆：《金薤琳琅》，《文津閣四庫全書·第六八三冊，頁一二七～二五四》，頁一七三。

註七三 （宋）洪适：《隸釋》，《文津閣四庫全書·第六八一冊，頁二九一～五八三》，頁三六三。

註七二 （宋）趙明誠：《金石錄》，《文津閣四庫全書·第六八一冊，頁一～二二五》，頁一一二。

註七一 （宋）歐陽脩：《集古錄》，《文津閣四庫全書·第六八〇冊，頁五五九～六九七》，頁五九五。

註七〇 （宋）歐陽脩：《集古錄》，《文津閣四庫全書·第六八〇冊，頁五五九～六九七》，頁五九五。

註七九　方若原著，王壯弘增補：《增補校碑隨筆》（臺北市：華正書局，一九八五年四月），頁七十六。

註八〇　（宋）歐陽脩：《集古錄》，《文津閣四庫全書·第六八〇冊，頁五五九～六九七》，頁八四。

註八一　（宋）趙明誠：《金石錄》，《文津閣四庫全書·第六八一冊，頁一～二二五》，頁一五。

註八二　（宋）洪适：《隸釋》，《文津閣四庫全書·第六八一冊，頁二九一～五八三》，頁三六八。

註八三　（宋）董逌：《廣川書跋》，《文津閣四庫全書·第八一五冊，頁三三五～四九六》，頁三八二～三八三。

註八四　（宋）董逌：《廣川書跋》，《文津閣四庫全書·第八一五冊，頁三三五～四九六》，頁三三八一～三八三。

註八五　（明）都穆：《金薤琳琅》，《文津閣四庫全書·第六八三冊，頁一二七～二五四》，頁一四七。

註八六　楊守敬：《激素飛清閣平碑記》，輯入藤原楚水：《訳注　鄰蘇老人書論集（上卷）》，頁三三七。

註八七　（宋）歐陽脩：《集古錄》，《文津閣四庫全書·第六八〇冊，頁五五九～六九七》，頁八四。

註八八　（南朝宋）范曄：《後漢書》，《文津閣四庫全書・第二四七冊》（北京市：商務印書館，二〇〇六年），頁一七七。

註八九　（宋）趙明誠：《金石錄》，《文津閣四庫全書・第六八一冊》，頁一一五。

註九〇　（宋）洪适：《隸釋》，《文津閣四庫全書・第六八一冊》，頁二九一～五八三，頁三六九。

註九一　（宋）洪适：《隸釋》，《文津閣四庫全書・第六八一冊》，頁二九一～五八三，頁三六九。

註九二　（宋）洪适：《隸釋》，《文津閣四庫全書・第六八一冊》，頁二九一～五八三，頁三六九。

註九三　（明）都穆：《金薤琳琅》，《文津閣四庫全書・第六八三冊》，頁一二七～二五四，頁一四八。

註九四　（明）都穆：《金薤琳琅》，《文津閣四庫全書・第六八三冊》，頁一二七～二五四，頁一五二。

註九五　（宋）歐陽脩：《集古錄》，《文津閣四庫全書・第六八〇冊》，頁五五九～六九七》，頁五七三。

註九六　國立故宮博物院，《故宮歷代法書全集・第二卷》（臺北市：國立故宮博物院，一九八二年三月再版），頁四十四～四十六。

註九六　（宋）趙明誠：《金石錄》，《文津閣四庫全書・第六八一冊，頁一～二二五》，頁一一

五。

註九七 歐陽棐：《集古錄目》，輯入王德毅：《叢書集成續編》第九十一冊，頁四五二。

註九八 （宋）洪适：《隸釋》，《文津閣四庫全書‧第六八一冊，頁二九一～五八三》，頁三一○。

註九九 楊士奇：《東里文集》，頁一五八。

註一○○ （明）都穆：《金薤琳琅》，《文津閣四庫全書‧第六八三冊，頁一二七～二五四》，頁一六六。

註一○一 （清）顧炎武：《金石文字記》，《文津閣四庫全書‧第六八三冊，頁五八一～七○》，頁五九二。

註一○二 （清）顧炎武：《金石文字記》，《文津閣四庫全書‧第六八三冊，頁五八一～七○》，頁五九三～五九四。

註一○三 （清）顧炎武：《金石文字記》，《文津閣四庫全書‧第六八三冊，頁五八一～七○》，頁五九三～五九四。

註一○四 （宋）董逌：《廣川書跋》，《文津閣四庫全書‧第八一五冊，頁三三五～四九六》，頁三八三～三八四。

註一○五 （明）都穆：《金薤琳琅》，《文津閣四庫全書‧第六八三冊，頁一二七～二五四》，頁一六六。

註一○六 （宋）歐陽脩：《集古錄》，《文津閣四庫全書‧第六八○冊，頁五五九～六九七》，頁

註一〇七 （宋）趙明誠：《金石錄》，《文津閣四庫全書‧第六八一冊》，頁一～二二五》，頁五九六～五九七。

註一〇八 （宋）洪适：《隸釋》，《文津閣四庫全書‧第六八一冊》，頁二九一～五八三》頁三七七～三七八。

註一〇九 （明）都穆：《金薤琳琅》，《文津閣四庫全書‧第六八三冊》，頁一二七～二五四》，頁一六一。

註一一〇 （宋）歐陽脩：《集古錄》，《文津閣四庫全書‧第六八〇冊》，頁五五九～六九七》，頁五八六～五八七。

註一一一 （宋）趙明誠：《金石錄》，《文津閣四庫全書‧第六八一冊》，頁一～二二五》，頁一一九。

註一一二 （宋）洪适：《隸釋》，《文津閣四庫全書‧第六八一冊》，頁二九一～五八三》，頁三七四。

註一一三 （宋）歐陽脩：《集古錄》，《文津閣四庫全書‧第六八〇冊》，頁五五九～六九七》，頁六五五。

註一一四 （宋）歐陽脩：《集古錄》，《文津閣四庫全書‧第六八〇冊》，頁五五九～六九七》，頁六八三。

註一一五 （宋）歐陽脩：《集古錄》，《文津閣四庫全書‧第六八〇冊》，頁五五九～六九七》，頁

五九七。

註一一六　（清）顧炎武：《金石文字記》，《文津閣四庫全書・第六八三冊，頁五八一～七〇七》，頁五九四。

註一一七　方若原著，王壯弘增補：《增補校碑隨筆》，頁八十六。

註一一八　楊守敬：《激素飛清閣平碑記》，輯入藤原楚水：《訳注　鄰蘇老人書論集（上卷）》，頁二三七。

註一一九　（宋）歐陽脩：《集古錄》，《文津閣四庫全書・第六八〇冊，頁五五九～六九七》，頁五八〇。

註一二〇　（宋）趙明誠：《金石錄》，《文津閣四庫全書・第六八一冊，頁一～二三五》，頁七。

註一二一　（宋）洪适：《隸釋》，《文津閣四庫全書・第六八一冊，頁二九一～五八三》，頁三〇八。

註一二二　（宋）洪适：《隸釋》，《文津閣四庫全書・第六八一冊，頁二九一～五八三》，頁三〇七。

註一二三　（明）都穆：《金薤琳琅》，《文津閣四庫全書・第六八三冊，頁一二七～二五四》，頁一四二。

註一二四　（明）都穆：《金薤琳琅》，《文津閣四庫全書・第六八三冊，頁一二七～二五四》，頁一四三。

註一二五　（明）郭宗昌：《金石史》，《文津閣四庫全書・第六八三冊，頁四二二～四四五》，頁

註一三五　翁方綱：《兩漢金石記》，頁三五六。

註一三四　翁方綱：《兩漢金石記》，頁三五六～三五七。

註一三三　翁方綱：《兩漢金石記》，頁三五四。

註一三二　翁方綱：《兩漢金石記》，頁三五四。

註一三一　（宋）洪适：《隸釋》，《文津閣四庫全書・第六八一冊，頁二九一～五八三》，頁三八四～三八五。

註一三〇　（宋）洪适：《隸釋》，《文津閣四庫全書・第六八一冊，頁二九一～五八三》，頁三八四。

註一二九　（宋）趙明誠：《金石錄》，《文津閣四庫全書・第六八一冊，頁一～二二五》，頁一二〇。

註一二八　（宋）歐陽脩：《集古錄》，《文津閣四庫全書・第六八〇冊，頁五五九～六九七》，頁五八四。

註一二七　楊守敬：《激素飛清閣平碑記》，輯入藤原楚水：《訳注　鄰蘇老人書論集（上卷）》，頁三三七。

註一二六　（明）郭宗昌：《金石史》，《文津閣四庫全書・第六八三冊，頁四二一～四四五》，頁四二六。

註一二五　（清）顧炎武：《金石文字記》，《文津閣四庫全書・第六八三冊，頁五八一～七〇七》，頁五九五。

註一三六　（明）都穆：《金薤琳琅》，《文津閣四庫全書・第六八三冊》，頁一二七～一二五四》，頁一四九～一五○。

註一三七　楊守敬：《激素飛清閣平碑記》，輯入藤原楚水：《訳注　鄰蘇老人書論集（上卷）》，頁三三九。

註一三八　（宋）歐陽脩：《集古錄》，《文津閣四庫全書・第六八○冊》，頁五五九～六九七》，頁五八三。

註一三九　（宋）趙明誠：《金石錄》，《文津閣四庫全書・第六八一冊》，頁一～二二五》，頁一二○。

註一四○　（宋）洪适：《隸釋》，《文津閣四庫全書・第六八一冊》，頁二九一～五八三》，頁三三九。

註一四一　（宋）洪适：《隸釋》，《文津閣四庫全書・第六八一冊》，頁二九一～五八三》，頁三三九。

註一四二　（宋）董逌：《廣川書跋》，《文津閣四庫全書・第八一五冊》，頁三三五～四九六》，頁三八四。

註一四三　楊守敬：《激素飛清閣平碑記》，輯入藤原楚水，《訳注　鄰蘇老人書論集（上卷）》，頁三二三。

註一四四　（宋）歐陽脩：《集古錄》，《文津閣四庫全書・第六八○冊》，頁五五九～六九七》，頁五九八～五九九。

註一四五 （宋）趙明誠：《金石錄》，《文津閣四庫全書・第六八一冊，頁一～二二五》，頁一二二。

註一四六 （宋）洪适：《隸釋》，《文津閣四庫全書・第六八一冊，頁二九一～五八三》，頁三八八。

註一四七 （明）都穆：《金薤琳琅》，《文津閣四庫全書・第六八三冊，頁一二七～二五四》，頁一五一。

註一四八 （明）都穆：《金薤琳琅》，《文津閣四庫全書・第六八三冊，頁一二七～二五四》，頁一五一。

註一四九 楊守敬：《激素飛清閣平碑記》，輯入藤原楚水，《訳注　鄰蘇老人書論集（上卷）》，頁三一四。

註一五〇 （宋）歐陽脩：《集古錄》，《文津閣四庫全書・第六八〇冊，頁五五九～六九七》，頁五九九。

註一五一 （宋）洪适：《隸釋》，《文津閣四庫全書・第六八一冊，頁二九一～五八三》，頁三一〇。

註一五二 （明）都穆：《金薤琳琅》，《文津閣四庫全書・第六八三冊，頁一二七～二五四》，頁一六六～一六七。

註一五三 楊守敬：《激素飛清閣平碑記》，輯入藤原楚水：《訳注　鄰蘇老人書論集（上卷）》，頁三四一。

註一五四　（宋）歐陽脩：《集古錄》，《文津閣四庫全書・第六八〇冊》，頁五五九～六九七，頁五七四～五七五。

註一五五　（宋）趙明誠：《金石錄》，《文津閣四庫全書・第六八一冊》，頁一～二二五，頁一一八～一二九。

註一五六　（宋）洪适：《隸釋》，《文津閣四庫全書・第六八一冊》，頁二九一～五八三，頁三二一七～三二一九。

註一五七　楊守敬：《激素飛清閣平碑記》，輯入藤原楚水：《訳注　鄰蘇老人書論集（上卷）》，頁三四一～三四二。

註一五八　（宋）歐陽脩：《集古錄》，《文津閣四庫全書・第六八〇冊》，頁五五九～六九七，頁五八二。

註一五九　（宋）歐陽脩：《集古錄》，《文津閣四庫全書・第六八〇冊》，頁五五九～六九七，頁五八二。

註一六〇　（宋）洪适：《隸釋》，《文津閣四庫全書・第六八一冊》，頁二九一～五八三，頁三二四～三三六。

註一六一　（北魏）酈道元：《水經注》，《文津閣四庫全書・第五七三冊》，頁四一四～四一五。

註一六二　（宋）歐陽脩：《集古錄》，《文津閣四庫全書・第六八〇冊》，頁五五九～六九七，頁五八六。

註一六三　（宋）歐陽脩：《集古錄》，《文津閣四庫全書・第六八〇冊》，頁五五九～六九七，頁

註一七二　（宋）趙明誠：《金石錄》，《文津閣四庫全書・第六八一冊，頁一～二二五》，頁一三

註一七一　（宋）洪适：《隸釋》，《文津閣四庫全書・第六八一冊，頁二九一～五八三》，頁四一九～四二○。

註一七○　（宋）歐陽脩：《集古錄》，《文津閣四庫全書・第六八○冊，頁五五九～六九七》，頁五八七～五八八。

註一六九　（宋）歐陽脩：《集古錄》，《文津閣四庫全書・第六八○冊，頁五五九～六九七》，頁五八七。

註一六八　（宋）洪适：《隸釋》，《文津閣四庫全書・第六八一冊，頁二九一～五八三》，頁四一八～四一九。

註一六七　（宋）歐陽脩：《集古錄》，《文津閣四庫全書・第六八○冊，頁五五九～六九七》，頁五八七。

註一六六　（宋）董逌：《廣川書跋》，《文津閣四庫全書・第八一五冊，頁三三五～四九六》，頁三九○～三九一。

註一六五　（宋）洪适：《隸釋》，《文津閣四庫全書・第六八一冊，頁二九一～五八三》，頁四二二～四二四。

註一六四　（宋）洪适：《隸釋》，《文津閣四庫全書・第六八一冊，頁二九一～五八三》，頁四二二～四二三。

七。

註一七三　（宋）歐陽脩：《集古錄》，《文津閣四庫全書・第六八○冊，頁五五九~六九七》，頁五八九。

註一七四　（宋）趙明誠：《金石錄》，《文津閣四庫全書・第六八一冊，頁一~二二五》，頁一三七。

註一七五　（宋）洪适：《隸釋》，《文津閣四庫全書・第六八一冊，頁二九一~五八三》，頁四二○~四二一。

註一七六　《劉曜殘碑》，輯入《漢碑全集・六》（鄭州市：河南美術出版社，二○○六年八月），頁二一七○。

註一七七　方若原著，王壯弘增補：《增補校碑隨筆》，頁一三三一。

註一七八　方若原著，王壯弘增補：《增補校碑隨筆》，頁一三三二。

註一七九　（宋）歐陽脩：《集古錄》，《文津閣四庫全書・第六八○冊，頁五五九~六九七》，頁六○三~六○四。

註一八○　（宋）趙明誠：《金石錄》，《文津閣四庫全書・第六八一冊，頁一~二二五》，頁一一四。

註一八一　（北魏）酈道元：《水經注》，《文津閣四庫全書・第五七三冊》，頁一二八。

註一八二　（宋）洪适：《隸釋》，《文津閣四庫全書・第六八一冊，頁二九一~五八三》，頁三五一。

註一八三 （宋）洪适：《隸釋》，《文津閣四庫全書・第六八一冊，頁二九一～五八三》，頁三五

註一八四 蘇邁，於元祐元年（一〇八六）任酸棗縣令。

註一八五 （宋）洪适：《隸釋》，《文津閣四庫全書・第六八一冊，頁二九一～五八三》，頁三五一。

註一八六 （明）都穆：《金薤琳琅》，《文津閣四庫全書・第六八三冊，頁一二七～二五四》，頁一六三二。

註一八七 （宋）歐陽脩：《集古錄》，《文津閣四庫全書・第六八〇冊，頁五五九～六九七》，頁六〇四。

註一八八 （宋）洪适：《隸釋》，《文津閣四庫全書・第六八一冊，頁二九一～五八三》，頁四二五～四二六。

註一八九 （明）都穆：《金薤琳琅》，《文津閣四庫全書・第六八三冊，頁一二七～二五四》，頁一五六～一五七。

第四章　三國至隋代碑刻與魏晉唐法帖跋文析論

歷經漢代豐碩的滋養與醞釀，進入三國時代，草書已見相當規模，正由章草逐漸邁入今草，而行、楷書則猶可見濃濃的隸書遺韻。另外在篆書方面，距離其實用時期已數百年，卻仍見具特殊藝術形象之碑刻傳世。三國至唐的書法，正是由將變未變逐步達到已變，所以風貌特別多樣，藝術性尤其強烈。

本章探討範疇涵蓋六朝，自阮元（一七六四～一八四九）提出南北書派論後，包世臣（一七七五～一八五五）、康有爲（一八五八～一九二七）相繼推崇北碑，徐珂（一八六九～一九二八）在《清稗類鈔》亦云：

古今書法，未變，不足觀；已變，不足觀；將變，最可觀。漢唐人碑版，不過漢唐人面目，實惟六朝爲最可觀，蓋漢將變爲唐也，是以異境百出。（註一）

有清以來六朝書風的風起雲湧，自有其時代背景，而處於宋代的歐陽脩，對三國時代的隸楷過渡書風、將變最可觀的六朝碑版，以及開啟初唐楷書盛世的隋朝碑石等等，究竟過目多少碑拓？又是如何評價？又如何品評當時書家？

碑刻之外，《集古錄》亦收錄有包括鍾繇（西元一五一～二三〇年）、二王、智永（生卒年不詳）等的法帖，歐陽脩在這些法帖的跋文中，提出包括從歷史角度、文學理念、哲學思想或書法美學等等各種觀點，本章以書法相關論述為主，分為三國至隋代碑刻與魏晉唐法帖二節，對於目前仍有圖版傳世者，或跋文論及書法相關議題者，逐篇探研。

第一節　三國至隋代碑刻

歷代碑刻乃記人、記功、記事、記德之第一手資料，《集古錄》三國至隋碑刻傳世跋文共有五十一篇，內容主要為史傳正謬，除序言云：「可與史傳正其闕謬者。」（註二）其〈隋尒朱敞碑〉跋文亦云：「余於集錄正前史之闕謬者多矣。」（註三）這些闕謬類別有因碑文所載與史傳名字不符者，或有因史傳時間有誤者，或有前史不載而此碑見之者，或有碑文與史傳官職不符者，或有闡釋碑文者，或有反諷警世語者。《集古錄》跋文另有書法鑑賞與書家品評、文學批評與排佛暗喻，亦偶見曆譜印證。楊守敬在《激素飛清閣平碑記》自序也指出：「金石之

學，以考證文字為上，玩其書法次之之。」（註四）

三國至隋碑文大多不著書者名氏，《集古錄》跋文特別注記不著書撰人名者，有〈晉南鄉太守碑〉、〈吳九真太守谷府君碑〉、〈宋宗愨母夫人墓誌〉、〈魏九級塔像銘〉、〈北齊常山義七級碑〉、〈陳張慧湛墓誌銘〉、〈隋龍藏寺碑〉、〈隋李康清德頌〉、〈隋韓擒虎碑〉、〈隋陳茂碑〉、〈隋蒙州普光寺碑〉、〈隋鉗耳君清德頌〉、〈隋廬山西林道場碑〉等。

跋文中有書者名氏者，有傳為梁鵠或鍾繇所書〈魏公卿上尊號表〉，及〈梁智藏法師碑〉蕭挹書，〈隋丁道護啟法寺碑〉丁道護書。〈梁智藏法師碑〉跋文：「蕭繹撰銘，蕭幾作敘，蕭挹書。世號三蕭碑……余於集古錄而不忍遞棄者，以其字畫麤可佳。」蕭挹（生卒年不詳），南朝梁武帝時人，官尚書殿中郎。宋黃伯思（一〇七九～一一一八）〈東觀餘論〉云：「至江左六朝，若謝宣城、蕭挹輩，雖不以書名世，至其小楷，若〈齊海陵王志〉、〈開善寺碑〉，猶有鍾、王遺範。」（註六）此碑已佚圖版未見，僅能依黃伯思之說，想像其鍾、王遺範之梗概。

本節依三國魏晉、南北朝、隋代三個時期，對《集古錄》跋文之碑刻，目前可見其圖版者，逐篇研析論述。

一 三國魏晉碑刻

《集古錄》跋文三國魏晉碑刻目前尚存圖版者，僅有〈魏公卿上尊號表〉、〈魏受禪碑〉、〈吳九眞太守谷府君碑〉、〈吳國山碑〉四碑，而跋文提及書法相關跋語者，則見於〈魏公卿上尊號表〉及〈魏受禪碑〉，所論皆指爲梁鵠或鍾繇所書，因此兩篇一併論述。

（一）〈魏公卿上尊號表〉、〈魏受禪碑〉

《魏公卿上尊號表》（圖4-1-1），立於魏文帝黃初元年（西元二二○年），碑額作「公卿將軍上尊號奏」二行篆書陽文（圖4-1-2），內容是魏王曹丕臣下相國華歆、太尉賈詡、御使大夫王朗以下公卿將軍，勸進曹丕即皇帝位上奏文。《集古錄》跋文並未對其書體風格等發表意見，只說：「唐賢多傳爲梁鵠書，今人或謂非鵠也，乃鍾繇書爾，未知孰是也。」（註七）

圖4-1-1　〈魏公卿上尊號表〉

圖片來源：下中邦彥：《書道全集·第三卷·中國三·三國·西晉·十六國》（東京：株式會社平凡社，一九六九年七月五刷），圖五十五。

圖4-1-2　〈魏公卿上尊號表〉碑額

圖片來源：劉濤：《中國書法史·魏晉南北朝卷》（南京市：江蘇教育出版社，二○○二年十二月），頁二十三。

洪适亦云鍾繇書，《隸釋》〈魏公卿上尊號奏〉載有碑文全文，跋文：

右〈公卿將軍上尊號奏〉，篆額，在潁昌，相傳爲鍾繇書，其中有大理東武亭侯臣繇者，乃其人也。（註八）

根據上奏者列名中有「大理東武亭侯臣繇」，然列名其中卻未必爲其所書，究爲何人所書則無法證實。

〈魏受禪碑〉（圖4-1-3），碑額作「受禪表」三字篆書陽文（圖4-1-4），立於魏文帝黃初元年（西元二二〇年），《集古錄》跋文亦云：「世傳爲梁鵠書，而顏眞卿又以爲鍾繇書，莫知孰是。」（註九）兩碑皆云爲梁鵠或鍾繇所書，《隸釋》〈魏受禪碑〉載有碑文全文，跋文亦曰鍾繇書：

圖4-1-3 〈魏受禪碑〉
圖片來源：下中邦彥：《書道全集・第三卷・中國三・三國・西晉・十六國》（東京：株式會社平凡社，一九六九年七月五刷），圖五十七。

圖4-1-4 〈魏受禪碑〉碑額
圖片來源：秦公：《中國石刻大觀・精粹篇十三・受禪表》（京都市：株式會社同朋社，一九九二年三月），無頁碼。

右〈魏受禪表〉，篆額，在潁昌，亦曰鍾繇書，所謂表者蓋表揭其事，非表奏之表也。

（註一○）

以上二碑諸家多一併論之，如楊士奇認為二碑不必然是梁鵠或鍾繇所書：

右〈魏受禪表〉、〈尊號〉二碑，世或以為梁鵠書，或以為鍾繇，不可必，而雄麗古雅，後之攻隸者必取法焉。（註一一）

何人所書不能確定，而其雄麗古雅為後世所取法則是肯定的。

王世貞即曾於《弇州續稿》〈跋魯相晨廟碑〉提到陳道易（生卒年不詳）古隸法得於〈受禪表〉及〈史晨碑〉：

余在青社時為陳道易持去，且二十年矣，一日忽見歸曰：吾於古隸法得十六於受禪，得十四於此碑。（註一二）

王世貞另於《弇州四部稿》〈受禪碑〉跋文謂之三絕碑，稱鍾繇所書為未可據也：

〈受禪碑〉云是司徒王朗文、梁鵠書、太傅鍾繇刻石，謂之三絕碑，一云即太傅書，未可據也。字多磨刓，然其存者古雅遒美，自是鍾鼎間物。（註一三）

王世貞又稱〈魏公卿上尊號表〉為〈勸進碑〉，云：「勸善表亦云鍾繇書，結法與受禪略同。」（註一四）隨後〈又二碑〉跋文則以明皇〈泰山銘〉與此二碑相形之下怳然失色，乃時代所壓：

漢法方而瘦，勁而整，寡情而多骨；唐法廣而肥，媚而緩，少骨而多態。此其所以異也，漢魏建安唐三謝，時代所壓，故自不得超也。（註一五）

王世貞以漢、唐隸法相較，闡述其時代風格之特色，將其差異明確具體的點出，至為卓見。

明郭宗昌《金石史》〈魏勸進碑〉則云何人所書未有據：

〈勸進表〉或謂是鍾繇書，又謂是梁鵠書，皆未有據。視封〈孔羨碑〉雖無其矯飾屈強，亦無漢人雍雍超逸古雅之致，阿瞞才弋漢鼎，書法頓分時代，人概以漢隸目之，謬矣。（註一六）

郭氏亦認為書風因時代而有別，此碑不能以漢隸視之，另有〈魏受禪碑〉所論同於此碑。清孫

承澤《庚子銷夏記》〈魏百官勸進碑〉，則云此碑為梁鵠書：

〈勸進碑〉為梁鵠書，……何元朗謂隸書當以梁鵠為第一，是隸書之祖，余謂不然，漢

隸雍容古雅，卓然千古，梁鵠所書方削寡情，矯強未適，視〈史晨〉、〈韓勅〉諸碑，

相去千里矣，古謂書關世代，豈不信然。

梁鵠，字孟皇，安定人，以善書為比部尉。……謂勝師宜官，元人吳獻、褚渙及明文徵

明皆學其書，然終是魏人隸，漀謂之漢，誤矣。（註一七）

孫氏以此碑與漢碑相去千里，亦肇於時代使然。而明何良俊（一五○六～一五七三）云梁鵠為

隸書之祖，自是謬論無庸贅論。

翁方綱《兩漢金石記》〈魏公卿上尊號碑〉載有碑文全文並加注，跋文述及地點、行字、

立碑時間、用字等等，未論及書者。（註一八）另於〈魏受禪碑〉跋文整理前人所述〈魏公卿上

尊號碑〉、〈魏受禪碑〉二碑書手之說，並主張是同一書手所書：

《集古錄》云世傳為梁鵠書，而顏真卿以為鍾繇書，劉禹錫云王朗文，梁鵠書，鍾繇鐫

字，謂之三絕。又《古文苑》載聞人牟準〈魏敬侯碑陰〉云〈魏羣臣上尊號奏〉鍾元常

書，〈魏受禪表文〉衛覬金針八分書也。方綱按此二碑實出一手書，蓋純取方整，開唐

隸之漸矣。（註一九）

王昶（一七二四～一八〇六）則重史之考證，未表示究爲孰書，僅謂梁鵠之字應爲孟黃：

按《庚子銷夏記》云，梁鵠字孟皇，以善書爲比部尉，攷武帝注作孟黃，字取黃鵠之

義，當從黃也。（註二〇）

謂實出一手，卻未云出自誰手，而其時代風處漢唐之間，自有承先啓後之象。

呂世宜（一七八四～一八五五）《愛吾廬題跋》〈魏受禪表跋〉前後有四記，第一記跋於清宣

宗道光十八年（一八三八）四月四日，同意翁方綱之說：

是碑顏魯公以爲鍾繇書，劉夢得以爲梁鵠書，聞人牟準又以爲衛覬書，不能定也。然自

是魏碑中之可師可法者，翁覃溪先生云與〈上尊號奏〉同一手書，信然。（註二一）

肯定其書爲可師法者，同月十七日復二記三記，三記亦對時代之影響表示意見：

諦審此碑結體運筆，大類〈西嶽華山廟碑〉，惟格較方，骨較露，則風會所趨不能不少異耳。以此知漢之中郎，猶晉之右軍，唐之歐、虞、褚、顏、柳，後之學者東馳西突，總不能出其範圍。必欲別開生面，其〈五鳳刻石〉、〈開通褒余〉等書乎。（註三二）

則否定爲梁鵠所書：

既云時代影響，卻又將之歸爲蔡邕個人，似可不必爲此說。而康有爲（一八五八～一九二七）認爲〈魏公卿上尊號表〉是鍾繇所書，〈魏受禪碑〉則屬衛夫人書。楊守敬針對兩碑則有以下評語：

吾歷考書記，梁鵠之書不傳，〈尊號〉、〈受禪〉分屬鍾、衛。（註三三）

世傳鍾繇書，或云〈受禪表〉梁鵠書，所謂如折刀頭者，然漢法一變矣，就二碑而論，〈上尊號〉尤如斬釘截鐵，大抵漢碑，渾古遒厚，氣象雍容，如入夫子廟堂，令人起

敬。魏晉則峭厲嚴肅，戈戟森列，如入細柳營，令人生畏。（註二四）

（二）〈吳九眞太守谷府君碑〉

〈吳九眞太守谷府君碑〉（圖4-1-5）立於吳末帝鳳凰元年（西元二七二年）四月，《集古錄》跋於宋英宗治平元年（一○六四）四月二十六日，跋文略述谷朗之名字、世系：

右谷朗者，事吳爲〈九眞公守碑〉，無書撰人名氏。……谷氏在吳不顯，史傳無所見。……按《秦本紀》，非子邑於秦，而此與朗子〈永寧侯相碑〉皆爲扉子，莫詳其義也。（註二五）

跋文僅言無書撰人名氏，最後提出「非子」及「扉子」之異。《集古錄目》〈谷朗碑〉述及字體、名字、官閥、卒年及年歲：

圖4-1-5　〈吳九眞太守谷府君碑〉
圖片來源：《吳九眞太守谷府君碑》，輯入《書跡名品叢刊·第五卷》（東京：株式會社二玄社，二○○一年一月），頁四二一。

隸書，不著撰人名氏。……鳳皇元年四月卒，年三十四，碑在末陽縣。（註二六）

《金石錄》則載有目錄第二百八十四〈吳九眞太守谷府君碑〉，僅注記「孫皓鳳凰元年」，未見跋文。

清人葉奕苞（一六二九～一六八六）《金石錄補》〈吳谷朗碑〉略述其世係、官閥：

> 遷九眞太守，春秋五十四，于鳳凰元年卒。（註二七）

跋文載有谷朗年歲及卒年，年歲異於《集古錄目》，當屬筆誤。跋文又稱朗爲朝野推重，而史卻不立傳，其三世皆仕吳爲牧守，而志亦無考矣。翁方綱《兩漢金石記》〈吳九眞太守谷朗碑〉載有碑文全文，碑文前注曰：

> 方綱所見拓本無額，其碑上方有後人所刻重脩字，然或碑是重立耳，非重脩碑刻也。（註二八）

又有跋文述及用字情形，云蓋沿漢碑之遺：

右〈吳九眞太守谷朗碑〉，在湖南耒陽縣，其文十八行，行廿四字，隸書，以[順]為順_從

心旁[色]為色，劉陽為瀏陽，[禦]為禦，[咨]咨為疇咨，[顯]為顯，梨為黎，縱為蹤，蓋猶沿漢碑之遺，其字遒勁亦有漢分隸法。(註二九)

清人陸增祥（一八一六～一八八二）《八瓊室金石補正》〈九眞太守谷朗碑〉詳載碑版、碑額尺寸，及立碑地點：

高漢尺四尺六寸五分，廣三尺四寸八分，十九行，行二十四字，字徑寸許，額搨本高二尺一寸八分，廣未全，一行，題「吳故九眞太守谷府君之碑」十一字，字徑一寸四五分，並分書，在湖南耒陽北，杜公祠。(註三〇)

又作跋云：

碑經後人所剜，精彩殊損，惟額字尚仍其舊，比校之，顯然也。錢氏所藏殘缺數字，今搨本僅一齊字不可辨。《集古錄目》云年三十四，今搨本類似五字。(註三一)

此碑字體或言隸書或稱分書，康有為則認為是由隸變楷者：

吾愛古碑，莫如〈谷朗〉、〈郭休〉、〈爨寶子〉、〈枳楊府君〉、〈靈廟碑〉、〈鞠彥雲〉，以其由隸變楷，足考源流也。（註三一）

又以上列諸碑為真楷之濫觴：

真楷之始，濫觴漢末，若〈谷朗〉、〈郭休〉、〈爨寶子〉、〈枳楊府君〉、〈靈廟碑〉、〈鞠彥雲〉，……皆上為漢分之別子，下為真書之鼻祖者也。（註三二）

康氏於〈碑品〉中將此碑列為次於神品、妙品之高品上，（註三四）於〈寶南〉中云其古厚，影響南碑：

南碑當溯於吳，吳碑四種，篆分有〈封禪國山〉之渾勁無倫，〈天發神讖〉之奇偉驚世，〈谷朗〉古厚，而〈葛府君碑〉尤為正書鼻祖。（註三五）

楊守敬亦稱分書分額，跋文僅云：「結體與郭休碑相似」（註三六）。近人方若亦指碑文及額皆屬隸書：

碑兩邊均刻谷氏後人題名，其字可見者舊拓本也。今雖磨滅，審視拓本隱隱尚有痕跡，陸氏《金石續編》謂錢氏藏本殘缺數字，今拓本僅一萬里肅齊之齊字不可辨，重刻之證也。（註三七）

補云：

此碑早經剜洗，即明拓也經剜洗，未見未題名即未剜洗時拓本。（註三八）

以今可見之版本觀之，當以康有爲之說爲勝，此碑卻屬由隸變楷者。至於重刻之事，王壯弘增

可知目前所見刻本，非歐陽脩當時之所見，應無疑慮。

（三）〈吳國山碑〉

《集古錄》〈吳國山碑〉（圖4-1-6）跋於宋神宗熙寧元年（一○六八）中元後一日，跋

圖4-1-6　〈吳國山碑〉
圖片來源：《吳國山碑》，輯入
《書跡名品叢刊・第五卷》（東
京：株式會社二玄社，二〇〇一
年一月），頁四六九。

文稱孫皓（西元二四二～二八四年）刊石紀
其所獲瑞物，後遂滅，諷刺之至：

右〈吳國山碑〉者，孫皓天冊元年禪於國
山，改元天璽，因紀其所獲瑞物刊石於山陰
是歲晉咸寧元年，後五年晉遂滅吳。以皓昏
虐，其國將亡而眾瑞並出，不可勝數。後世

之言祥瑞者，可以鑒矣。（註三九）

《金石錄》〈吳禪國山碑〉跋文亦略述其事。（註四〇）而此碑之書法特質，明盧熊（生卒年不

詳）有跋：

此文歐、趙二家皆有著論矣，其字畫形勢絕與神讖相似，第石質堅頑，土人就其上鐫
刻，故行款廣狹長短微有不同，宋黃伯思謂皇象書字勢雄偉，殊不審皇象在孫權時與嚴
範鄭姥等號八絕，則〈神讖碑〉亦蘇建無疑也。東漢碑碣多尚隸書，獨此二篆有周秦遺
意，〈神讖〉險勁峻拔，〈國山〉純古秀茂，可與崔子玉書，〈張平子碑〉相頡頏，若

永建麟鳳贊，魏石經中篆文弗足論也。（註四一）

此處所言黃伯思之說，乃其《法帖刊誤》中：「惟建業有吳時《天發神讖碑》，若篆若隸，字勢雄偉，相傳乃象書也。」（註四二）認為《天發神讖碑》是皇象所書。而盧熊則主張《天發神讖碑》險勁峻拔，《吳禪國山碑》純古秀茂，二碑皆為蘇建（生卒年不詳）所書。翁方綱作跋云：

蘇建一作健，誤。方綱按《雲麓漫鈔》載碑末一行，云中書東觀令史丘信中郎將臣蘇建所具文，愚初得拓文末一行不可辨，亦以《雲麓漫鈔》為得其眞矣。及槎客今寄全拓文，則建字下所書二字宛然，今而後可定為蘇建書，無復有異議也。（註四三）

翁氏初以宋趙彥衛（生卒年不詳）《雲麓漫鈔》所載為蘇建具文，及獲吳騫（一七三三～一八一三）所寄全搨，方得辨識為蘇建所書。另對於盧熊所云《神讖碑》亦蘇建所書，翁氏亦有文駁之：

陶宗儀《書史會要》云：蘇建官至中郎將，其書與皇象同，所書〈禪國山〉文在宜興善

卷山中，愚按此謂與皇象書同者，近之後之論者或因此又謂〈天發神讖碑〉亦蘇建所書，又或謂〈國山碑〉亦皇象所書，則皆牽引無據矣。吳槎客又極駁盧熊此碑書勢與〈天發神讖碑〉相似之説，亦無庸也。（註四四）

是蘇建所書，也不能稱〈吳禪國山碑〉爲皇象書。翁氏又對〈吳禪國山碑〉之用字作出説明：

惟篆勢遒勁爲三國孫吳時之蹟，是爲古物可翫耳。是碑玉皆書作王，一皆書作弌，四或作三，七皆作柒，皆古體之僅存者，七字則洪氏嘗説之矣。廿卅字則古本左傳已然。惟筳字篆勢不甚可解，而又極分明，姑從諸家錄作筵耳。（註四五）

元末明初陶宗儀（一三二九～一四一○）稱蘇建之書與皇象同，翁氏云不能據以説〈神讖碑〉是蘇建所書，也不能稱〈吳禪國山碑〉爲皇象書。

楊守敬稱其書法未必追蹤秦相，亦斷非後代所及：

秦漢篆書，自〈瑯邪臺〉、〈嵩山石闕〉數碑而外，罕有存者，惟此巍然無恙，雖漫漶之餘，尚存數百字，完其筆法，即未必追蹤秦相，亦斷非後代所及。（註四六）

觀其書風，蓋有經歷過過隸書時期之痕跡，自與秦篆有別，綜觀書法史上之篆書風格，此碑特具時代特性，別有一番風味。

二　南北朝碑刻

歐陽脩對於南北朝碑刻嘗言後魏北齊差劣，然又以字畫往往工妙，而收錄隋以前之碑誌，《集古錄》〈後魏神龜造碑像記〉跋文敘之甚詳：

余所集錄自隋以前碑誌，皆未嘗輒棄者，以其時有所取於其間也。然患其文辭鄙淺，又多言浮屠。然獨其字畫往往工妙，惟後魏北齊差劣，而又字法多異，不知其何從而得之，遂與諸家相戾，亦意其戎人昧於學問而所傳訛謬爾，然錄之以資廣覽也。此碑字畫時時遒勁，尤可佳也。（註四七）

由此可知，南北朝碑刻《集古錄》所收錄者，有博取存異即使差劣訛謬者亦錄之以資廣覽，如〈齊鎮國大銘像碑〉雖訛謬因與今不同而錄之：「字畫頗異，雖爲訛謬，亦其傳習，時有與今不同者，其錄之亦以此也。」（註四八）〈後周大像碑〉則因不俗而有取：「宇文氏之事蹟無足采者，惟其字畫不俗亦有取焉。翫物以忘憂者，惟怪奇變態，眞僞相雜，使覽者自擇則可以忘

倦焉。故余於集古所錄博矣。」(註四九)另有因字畫佳或有古法而收入《集古錄》者，如上述〈後魏神龜造碑像記〉外，有〈梁智藏法師碑〉：「余於集古錄而不忍遽棄者，以其字畫粗可佳。」(註五〇)〈北齊石浮圖記〉：「時時字有完者，筆畫清婉可喜，故錄之。」(註五一)〈北齊常山義七級碑〉：「字畫亦佳，往往有古法。」又：「書字頗有古法」(註五二)而這些碑版都未存世，無法一睹風采，遺憾之至。

上述跋文稱「患其文辭鄙淺」，《集古錄》跋文對這時期之文學，多未持正面評價，如〈齊鎮國大銘像碑〉：「文辭固無足取。」(註五三)〈北齊常山義七級碑〉：「文為聲偶，頗奇怪。」又：「文辭聲偶，而甚怪。」(註五四)〈魏九級塔像銘〉：「碑文淺陋，蓋鄙俚之人所為。」(註五五)〈北齊石浮圖記〉：「碑文鄙俚，而鐫刻訛謬。」(註五六)

至於「多言浮屠」，歐陽脩〈本論〉一文開門見山的指出：「佛法為中國患千餘歲」，認為：

夫醫者之於疾也，必推其病之所自來，而治其受病之處，病之中人乘乎氣虛而入焉，則善醫者不攻其疾，而務養其氣，氣實則病去，此自然之效也。……三代衰王政闕禮義廢，後二百餘年，由是言之，佛所以為吾患者，乘其闕廢之時而來，此其受患之本也，補其闕修其廢，使王政明而禮義充，則雖有佛無所施於吾民矣。(註五七)

不但將佛定為「患」，且以「病」喻之，雖然佛在中國已有千年之傳揚，廣植民心根深蒂固，他仍主張「今佛之法可謂姦且邪矣」，欲起而逐之排之：

偏於天下豈一人一日之可為，民之沈酣入於骨髓，非口舌之可勝，然則將奈何，曰：
「莫修其本以勝之。」（註五八）
艴然而怒曰：「佛何為者，吾將操戈而逐之。」又曰：「吾將有說以排之。夫千歲之患

所謂「王道不明而仁義廢，則夷狄之患至矣。」王道不明，仁義不備，則夷狄入而佛能施於天下矣，〈齊鎮國大銘像碑〉跋文所見正與此說契合：

右〈齊鎮國大銘像碑〉，銘像文辭固無足取，所以錄之者，欲知愚民當夷狄亂華之際，事佛尤篤爾。（註五九）

把事佛者視為愚民，更諷刺的是所以錄之者，是為夷狄亂華之際，所謂愚民事佛尤篤之現象留下記錄。

《集古錄跋尾》〈永樂十六角題名〉跋文亦稱造佛塔者為庸俗：

十六角者，庸俗所造佛塔，其後又書云：「造十六角鎮國大浮圖」則知爲塔矣。（註六一〇）

另於〈梁智藏法師碑〉跋文中也可看到排佛之言：

法師者姓顧氏，幾把皆稱弟子，衰世之弊遂至於斯。余於集古錄而不忍遽棄者，以其字畫麁可佳，捨其所短，取其所長，斯可矣。（註六一一）

視以弟子之禮尊奉法師之舉，乃因衰世之弊而至於斯，與〈本論〉中三代衰王政闕禮義廢，所以佛能乘時而入之說，立場一貫，即使因字畫 可佳而不忍遽棄，尚不忘將「尊法師」之短記上一筆。

另外在《集古錄跋尾》〈北齊石浮圖記〉跋文中也提到胡夷亂華與浮圖之關係，雖未直接批判，卻也不離〈本論〉之說：

又其前列題名甚多，而名特奇怪，……若名野義伽耶者蓋出於浮圖爾，自胡夷亂華以來，中國人名如此者多矣。（註六一二）

前述〈後魏神龜造碑像記〉因屬隋以前之碑誌，又以字畫時時遒勁而錄之，而文辭鄙淺、多言浮圖，則皆列為負面因素，這無非又是另一種排佛暗喻。〈隋太平寺碑〉跋文更直接表明對佛的貶意：

文辭既爾無取，而浮圖固吾儕所貶，所以錄於此者，第不忍棄其書爾。（註六三）

以上碑刻除〈永樂十六角題名〉不著年月之外，〈後魏神龜造碑像記〉立於北魏神龜三年（西元五二○年），〈梁智藏法師碑〉立於梁普通三年（西元五二二年），〈北齊石浮圖記〉立於北齊河清二年（西元五六三年），（註六四）〈齊鎮國大銘像碑〉立於北齊天統三年（西元五六七年），皆屬夷狄亂華之後，造像風氣當勝之時。

目前碑刻圖版傳世者，僅有〈宋文帝神道碑〉、〈後魏石門銘〉二者，《集古錄》另有〈瘞鶴銘〉誤植於卷十唐代碑刻，今於此一併論之。

（一）〈宋文帝神道碑〉

《集古錄》〈宋文帝神道碑〉跋文云：

右〈宋文帝神道碑〉，云：「太祖文皇帝之神道」凡八大字，而別無文辭，惟以此爲表識爾，古人刻碑正當如此。而後世鐫刻功德、爵里、世系惟恐不詳。然自後漢以來，門生故吏多相與立碑頌德矣。（註六五）

文中所述〈太祖文皇帝之神道〉目前尚存，在南京市郊外，以及南京市東七十公里丹陽縣城附近，分佈了一批六朝陵墓，其中丹陽城北往東發現的，都是齊梁時代的皇帝陵，其數約有十幾個，這是因爲齊梁帝室是丹陽出身的。其中有位於丹陽縣城東八公里三城巷的梁武帝之父梁文帝的建陵，刻有〈太祖文皇帝之神道〉（圖4-1-7）分別有右側的是正文左行，左側的反文右行。（註六六）兩者書蹟有別，非一體兩面。

圖4-1-7 〈太祖文皇帝之神道〉
圖片來源：下中邦彥：《書道全集·第五卷·中國五·南北朝Ⅰ》（東京：株式會社平凡社，一九六九年七月四刷），頁三十八。

二六八

歐陽脩何以只書「『太祖文皇帝之神道』凡八大字，而別無文辭」並未提到有反文，且不知據何以定爲宋，因按宋書而略述宋文帝之廟號諡號，卻又稱疑非宋世立：

余家集古所錄，三代以來鍾鼎彝盤銘刻備有，至後漢以後始有碑文，欲求前漢時碑碣，卒不可得，是則塚墓碑自後漢以來始有也。此碑無文疑非宋世立，蓋自漢以來碑文務載世德，宋氏子孫未必能超然，獨見復古簡質。（註六七）

至於對此八字之書法則頗爲讚賞，認爲南朝士人氣尚卑弱，未能作此偉然巨筆，也疑爲非宋人所書：

又南朝士人氣尚卑弱，字書工者率以纖勁清媚爲佳，未有偉然巨筆如此者，益疑後世所書。（註六八）

繆荃孫在〈集古錄目目次〉中〈太祖文皇帝神道碑〉之注已指出歐陽脩之非，曰：

按此碑尚存在江蘇江甯，系梁武帝父順之陵闕，歐公誤以爲宋。又習見閣帖轉摹之字，

斷以爲非南朝所作,今梁石已出十數,可無疑矣。（註六九）

康有爲論述作榜書時,舉此闕說明:

觀〈經石峪〉及〈太祖文皇帝神道〉,若有道之士,微妙圓通,有天下而不與,肌膚若冰雪,綽約如處子,氣韻穆穆,低眉合掌,自然高絕,豈暇爲金剛努目耶。（註七〇）

對此闕書法之評價極高,《廣藝舟雙楫》除載有此闕外,具正反刻之梁碑尚有〈南康簡王神道〉、〈臨川靖惠王神道〉、〈吳平忠侯蕭公神道〉等等,可見此正反刻亦爲其時代風氣。

（註七一）

（二）〈後魏石門銘〉

《集古錄》〈後魏石門銘〉（圖4-1-8）跋於治平元年（一〇六四）五月十日,跋文略述褒斜開道之事,對於書法則隻字未提:

右〈魏石門銘〉,云此門蓋漢永平中所穿,自晉氏南遷,斯路廢矣。皇魏正始元年漢中

獻地，襄斜遂開，……起四年十月，迄永平二年正月畢功，其餘文字尚完，而其大略如此。石門在漢中，所謂漢永平中所穿者，乃明帝時司隸楊厥所開也，厥自有碑述其事甚詳，正始、永平，皆後魏宣武年號也。（註七二）

跋文稱「厥自有碑述其事甚詳」，指的是〈後漢司隸楊君碑〉，即〈石門頌〉，楊君名渙字孟文，「厥」乃不稱其諱，尊其勳德也，歐陽脩誤以爲名，前章已述及。而「漢永平中所穿者，乃明帝時司隸楊厥校尉所開也。」考楊孟文所穿者，乃明帝時司隸楊厥所開也。」王昶考究云歐公誤記耳：

《集古錄》云：「漢永平中所穿者，乃明帝時司隸楊厥校尉所開。」考楊孟文所穿者，事在桓帝建和二年，洪氏《隸釋》有其文，非明帝永平中事，歐公蓋誤記耳。（註七三）

據〈石門頌〉刻文所載，永平四年（西元六十一年）詔書開余，鑿通石門，而勒石頌德是建和二年（西元一四八年），相隔八十幾年，因此永平中所穿者，絕非楊孟文所開。

圖4-1-8 〈後魏石門銘〉
圖片來源：《後漢石門銘》，輯入《書跡名品叢刊·第八卷》（東京：株式會社二玄社，二〇〇一年一月），頁一五二。

一：

據碑文所載，此碑爲太原王遠所書，清人畢沅（一七三〇～一七九七）《關中金石記》卷

遠無書名，而碑字超逸可愛，又自歐、趙以來不著錄，尤可寶貴也。（註七四）

康有爲則極爲推崇此碑，於《廣藝舟雙楫》〈碑品〉中列爲神品者，惟此碑與《爨龍顏碑》、〈靈廟碑陰〉三碑，云其書風爲奇逸、疏遠，若瑤島散仙，驂鸞跨鶴。稱其爲精麗之碑，爲隸、楷之極則，更譽爲飛逸渾穆之宗。（註七五）楊守敬則云：「飄逸有致，即從石門頌出。」（註七六）梁啓超（一八七三～一九二九）亦稱其爲逸品，然可翫而不可學：

〈石門銘〉筆意多與〈石門頌〉相近，彼以草作隸，此以草作楷，皆逸品也。吾鄉鄧鐵香鴻臚一生專學〈石門銘〉，然終未能得其飄逸，南海先生早年亦然。此外時流或有學者乃怪醜至不可嚮迩，天下有只許賞翫不許學者，太白之詩與此碑皆其類也。（註七七）

此爲以草作楷，難得者爲其飄逸，所以稱其爲不可學，乃因其奇逸無定法可循也。

（三）〈瘞鶴銘〉

《集古錄》〈瘞鶴銘〉（圖4-1-9）跋文有兩篇，一收自集本，一爲眞蹟，內容後者首尾不全，其餘僅少數用字之差，主要重點有撰者、地點、字數、書家等等，首先提到：「題云華陽眞逸撰」，跋文最後稱：「華陽眞逸是顧況道號，今不敢遽以爲況者，碑無年月不知何時，疑前後有人同斯號者也。」（註七八）顧況（西元七二七～八一五年），字逋翁，號華陽眞逸，晚年自號悲翁，唐肅宗至德二年（西元七五七年）進士。歐陽脩以碑無年月，故不敢斷定此華陽眞逸即唐人顧況。又云：「按潤州圖經以爲王羲之書，字亦奇特，然不類義之筆法，而類顏魯公，不知何人書也。」（註七九）書風雖類似顏眞卿，卻又無法確定何人所書。然顧、顏皆唐人，後人以歐陽脩疑唐人所書，故將此跋置於《集古錄》卷十，處唐碑之後。跋文又稱其所獲多達六百餘字：

圖4-1-9 〈瘞鶴銘〉
圖片來源：《瘞鶴銘》，輯入《書跡名品叢刊・第七卷・東晉Ⅱ・南北朝Ⅰ》（東京：株式會社二玄社，二○○一年一月），頁二四六。

刻於焦山之足，常爲江水所沒，好事者伺水落時模而傳之，往往祇得其數字，云鶴壽不知其幾而已，世以其難得尤以爲奇，惟余所得六百餘字，獨爲多也。（註八○）

六百餘字獨爲多也，的確，董逌《廣川書跋》所載僅百三十餘字。

《廣川書跋》載有宋人南陽張墨子厚（生卒年不詳）所記，〈瘞鶴銘〉可識之銘文百三十

餘言，子厚親索其逸遺於焦山之陰，其記云：

石甚迫隘，傴臥其下，然行可讀，故昔人未之見，而世不傳。其後又有丹陽外仙江陰眞
宰八字，與華陽眞逸上皇山樵爲侶，今取其可考者次序之，如此其間闕文雖多，如華亭
寥廓之類，亦可以意讀也。（註八一）

子厚自力求之，又取可考者次序之，在此之前亦曾有宋人邵興宗（生卒年不詳）考次其文，
《廣川書跋》載有刁景純（?～一○八二）所得唐人於經後書〈瘞鶴文〉，凡百五十二言，以
校興宗、子厚，其字錯雜失序多矣。而《集古錄》謂得六百字，疑書之誤也：

文忠《集古錄》謂得六百字，今以石校之，爲行凡十，行爲字廿五，安得字至六百，疑
書之誤也。（註八二）

宋黃伯思亦認爲應該是六十餘字：

歐陽文忠《集古錄》謂好事者往往只得數字，唯余所得蓋六百餘字，獨爲多矣。蓋印書者傳訛誤以十爲百，當時所得蓋六十餘字，故云比數家本爲多。（註八二）

此石原在焦山西麓之崖石上，後裂崩落江岸，石碎存五塊爲水所沒，須待水涸始可捶搨。清康熙五十一年（一七一二），陳鵬年（一六六三～一七二三）將五石撈出，移置焦山西南觀音庵，合而爲一，建亭保護，存九十餘字。因此有未出水前之水拓本，及出水後所搨之出水本，無論如何不可能有六百字。

因爲其所處環境，及捶搨困難，在在都影響其字跡，黃氏跋云：「書在焦山下，石頑難刊，且爲水泐，故字無鋒穎若掘筆書，昧者從而斅之，深可一笑。」（註八四）至於立碑時間及何人所書，黃伯思認爲是南朝梁人陶弘景（西元四五六～五三六年）所書，梁武帝天監十三年（西元五一四年）所立：

僕今審定文格、字法，殊類陶弘景，弘景自稱華陽隱居，今曰眞逸者，豈其別號歟？又其著《眞誥》但云已卯歲而不著年名，其他書亦爾。今此銘壬辰歲、甲午歲亦不書年名，此又可證云。壬辰者，梁天監十一年也，甲午者，十三年也。（註八五）

陶弘景，字通明，自號華陽隱居，謚號貞白先生，黃伯思舉陶之著書爲例，而陶氏於天監十

一、十三年行蹤正在華陽又能爲證，後又以王羲之生卒年證明絕非義之所書：

王逸少以晉惠帝大安二年癸亥歲生，年五十九，至穆帝升平五年辛酉歲卒，則成帝咸和

九年甲午歲，逸少方年三十二，至永和七年辛亥歲年四十九始去會稽而閑居，則不應三

十二年已自稱眞逸也。又未官于朝，及閑居時不在華陽，以是考之，此銘決非右軍也審

矣。（註八六）

董逈於《廣川書跋》稱：「黃伯思學士以瘞鶴銘示余」，跋文論及王羲之部分同黃伯思，又舉

顧況生卒年，否定此華陽眞逸爲顧況之說。

黃庭堅（一○四五～一一○五）有〈題瘞鶴銘後〉：

右軍嘗戲爲龍爪書，今不復見，余觀〈瘞鶴銘〉勢若飛動豈其遺法邪？歐陽公以魯公書

〈宋文眞碑〉得〈瘞鶴銘〉法，詳觀其用筆，意審如公說。（註八七）

黃庭堅讚其勢若飛動，似有右軍遺法，又於〈書遺教經後〉明確以爲右軍書：

項見京口斷崖中〈瘞鶴銘〉大字，右軍書，其勝處乃不可名貌，以此觀之，良非右軍筆畫也。若〈瘞鶴碑〉斷爲右軍書，端使人不疑，如歐、顏、柳數公書最爲端勁，然纔得〈瘞鶴銘〉髣髴爾，唯魯公〈宋開府碑〉瘦健清拔在四五間。（註八八）

云歐顏柳僅得其髣髴，若稱右軍書，則使人不疑。

王澍《竹雲題跋》載有〈梁瘞鶴銘圖〉，註明「以今現存字圖之，前後悉照原闕」，圖中所示字或完或闕，據實呈現，可見當時之碑況，並以董逌所記一行二十五字爲準，逐行計字，此蓋約略計之，「當時就石書銘，字之疎密蓋不可知，究未可據以爲定也。」接著作長篇之〈瘞鶴銘考〉，逐行逐字考，以正前人所記。對於何人所書，王澍認爲非右軍、顧況，亦不同意黃伯思陶弘景所書之說：

余按前歗云華陽眞逸譔，上皇山樵書，則隱居乃譔文之人，不得遽以爲隱居所書，又可知矣。（註八九）

即使華陽眞逸是陶弘景，亦是撰者而非書者。

康有爲亦認爲是陶弘景所書：「梁碑則〈瘞鶴銘〉爲貞白之書，最著人間。」（註九〇）又

稱其風格爲「如瑤島散仙，陽阿晞髮。」（註九一）梁啓超亦曾獲以日本雁皮紙所搨之新本：

凡碑版皆尊舊拓，獨〈瘞鶴銘〉不然，……寺僧鶴洲叛用日本雁皮紙零搨法，其技之神
世多知之，……蓋於堅頑漶漫中翫其體勢，若以無厚入有間，故積久而化神也。（註九二）

〈瘞鶴銘〉因所處環境特殊，捶搨難度極高，今有佳紙新法，故所搨新優於舊也。

（四）〈魯孔子廟碑〉

《集古錄》〈魯孔子廟碑〉跋文稱：

右〈魯孔子廟碑〉，後魏北齊時書多如此，筆畫不甚佳，然亦不俗，而往往相類，疑其
一時所尚，當自有法，又其點畫多異，故錄之以備廣覽。（註九三）

前已述及歐陽脩對後魏北齊之書法，未持正面評價，此碑又一例證，云筆畫不甚佳，卻又不
俗，乃其時代風格也。依《集古錄原目》所載立碑時間作東魏興和三年（西元五四一年），並
註明今存。（註九四）而《集古錄目》只見卷三魏黃初二年（西元二二一年）立碑之〈魯孔子廟

碑〉，卷四東魏條下卻不見有此碑。（註九五）依上述跋文「後魏北齊時書多如此」，確非魏黃初之碑，兩碑相差三百多年，當非一物，如只屬同名之累，理應並載，何以皆見此而失彼。

《隸釋》收錄《集古錄目》有〈魏魯孔子廟碑〉跋文：

右不著書撰人名氏，字爲隸書，魏文帝黃初二年，封議郎孔羨爲宗聖侯，奉孔子祀，詔魯立廟，置吏卒守衛，魯人立此頌，碑在兗州。（註九六）

此〈魯孔子廟碑〉又名〈孔羨碑〉（圖4-1-10），碑額題「魯孔子廟之碑」六字篆書陰文（圖4-1-11），《金石錄》則稱〈魏孔子廟碑〉：

圖4-1-10　〈魯孔子廟碑〉（又名孔羨碑）
圖片來源：下中邦彥：《書道全集·第三卷·中國三·三國·西晉·十六國》（東京：株式會社平凡社，一九六九年七月五刷），圖五十九。

圖4-1-11　〈魯孔子廟碑〉碑額（又名孔羨碑）
圖片來源：劉濤：《中國書法史·魏晉南北朝卷》（南京市：江蘇教育出版社，二○○二年十二月），頁二十三。

右〈魏孔子廟碑〉，按魏志文帝以黃初二年正月下詔，以議郎孔羨爲宗聖侯。……今以碑考之，乃黃初元年，又詔語時時小異，亦當以碑爲正。（註九七）

可知兩家所述爲同一碑，惟立碑時間當早一年，爲魏黃初元年（西元二二〇年），可見與《集古錄》所載雖然碑名相同，但是依立碑時間、內容，及對照歐陽脩跋語，顯然非《集古錄》中之〈魯孔子廟碑〉，甚至歐陽脩是否看過此〈孔羨碑〉都值得存疑。至於歐陽脩所跋之〈魯孔子廟碑〉，〈集古錄原目〉註明今存，然今未能見到圖版，可能轉錄時混淆，而跋語所稱：「後魏北齊時書多如此」究爲如何，只能從「往往相類」之其他碑石揣摩其梗概。

（五）〈大代修華嶽廟碑〉

〈大代修華嶽廟碑〉，《集古錄》卷四有立於北魏興光二年（西元四五五年）之〈大代脩華嶽廟碑〉兩篇跋文，其中一篇署有嘉祐八年（一〇六三）歲在癸卯七月三十日書，兩篇內容相同，只談史未論書：

《魏書》文成帝興光二年三月己亥改元太安，故《魏書》興光無二年，而此碑云二年三月甲午立者，蓋立碑後六日始改元也。……魏自道武天興元年議定國號，群臣欲稱代，

圖4-1-12　〈大代華嶽廟碑〉
圖片來源：藤原楚水：《訳注語石　石刻書道考古大系　上卷》（東京：株式會社省心書房，一九七五年十月），頁九十一。

而道武不許，乃仍稱魏，自是之後無改國稱代之事，今魏碑數數有之，碑石當時所刻不應妄，但史失其事爾。（註九八）

史稱無改國稱代之事，而此碑云代，蓋史之誤。且不僅此碑，《集古錄目》後魏條下亦載有太延五年（西元四三九年）之〈大代華嶽廟碑〉（圖4-1-12）：

不著撰人名氏，後魏鎮西將軍略陽公侍郎劉元明書，太延中改立新廟，以道士奉祠，春祈秋報有大事則告，碑以太延五年五月立。（註九九）

載明劉元明（生卒年不詳）所書及立碑時間，接著載有立於興光二年（西元四五五年）之〈脩華嶽廟碑〉：

不著書撰人名氏，後魏興光元年，詔遣侍中遼西王常英，析曹尚書苟尚等重茸嶽廟，二年立此碑。（註一○○）

此碑無書家姓名，立碑時間亦不同，一云改立新廟，一曰重葺嶽廟，顯然〈大代華嶽廟碑〉與〈大代修華嶽廟碑〉是兩個不同的碑版。

《金石錄》有〈大代華嶽碑〉，碑名無修字，惟所述乃呼應歐陽脩之說：

今《魏碑（書）・崔浩傳》云：「方士初織奏改代爲萬年」，浩曰：「昔太祖道武皇帝應期受命，開拓洪業，諸所制宜無不循古，以始封代土，後稱爲魏。故代魏兼用，猶彼殷商。」蓋當時國號雖稱爲魏，然猶不廢始封，故兼稱代爾。（註一〇一）

如《魏書》所載，碑石所刻確實不妄，然史亦不失其事爾。歐、趙所跋無論〈大代修華嶽廟碑〉或〈大代華嶽碑〉皆屬同一碑，即立於北魏興光二年（西元四五五年）者，可惜目前未有碑版傳世，傳世可見者，惟有立於太延五年（西元四三九年）者，方若《校碑隨筆》載有其形制、行數、字數等等，並稱：「是碑與中嶽嵩高靈廟碑同爲寇謙之立，文大同小異，書體相類而較小。」（註一〇二）

《集古錄跋尾》三國碑刻八篇有四篇論及書法，其中〈魏受禪碑〉、〈魏公卿上尊號表〉兩篇皆云或傳梁鵠書，或謂鍾繇書，然只敘不論，未進一步考究，或提出見解，其餘兩篇則僅云不著書撰名氏，四篇所述皆有關作書者。而南北朝碑刻二十七篇有近半數論及書法，共有十

三篇，雖亦多作不著書撰人名氏，然有別於前述各時期者，跋文又見字畫多異往往奇怪，或字畫亦佳往往有古法，或書字頗有古法。亦有筆畫清婉可喜，字畫不俗亦有取焉，或稱字畫頗異，亦其傳習，時有與今不同者，或批評後魏北齊差劣，而此碑遒勁尤可佳。顯然進入將變未變之草、行、楷年代，其所述漸漸的深入，關切的面向亦較為開闊，內容亦較為細膩而具體。

三 隋代碑刻

歐陽脩對於隋代的書法與文學，評價兩極，於〈陳張慧湛墓誌銘〉跋文中指出：

陳隋之間，字書之法極於精妙，而文章頹壞至於鄙俚，豈其時俗弊薄士遺其本而逐其末乎。（註一○三）

歐陽脩盛讚隋代書法，無論是否著有名氏，皆極精妙：

予家集錄所見頗多，自開皇仁壽而後至唐高宗已前，碑碣所刻往往不減歐、虞，而多不著名氏，如鉗耳君清德頌；或有名而其人不顯，如丁道護之類，不可勝數也。（註一○四）

趙孟堅（一一九九～一二六四）亦稱隋為古今集大成之時也：

北方多樸，有隸體，無晉逸雅，謂之「氈裘氣」，至合於隋，書同文軌，開皇大業以逮武德之末，貞觀之初，書石無一可議，此古今集大成之時也。（註一○五）

《集古錄》隋代碑刻跋文論及書法者，多持肯定，有〈隋老子廟碑〉：「余所取者，特其字畫近古，故錄之。唐人字皆不俗，亦可佳也。」（註一○六）〈隋李康清德頌〉：「不著書撰人名氏，文為聲偶，而字畫奇古可愛。」（註一○七）〈隋陳茂碑〉：「不著書撰人名氏，而字畫精勁可喜。」（註一○八）〈隋太平寺碑〉：「然視其字畫又非常俗所能，……所以錄於此者，第不忍棄其書爾。」（註一○九）

至於《集古錄》對隋代文學的評價則不如書法，尤其前述跋文更將書法與文章作強烈對比，一日極於精妙，一日至於鄙俚。〈隋老子廟碑〉跋文：「隋薛道衡撰，道衡文體卑弱，然名重當時。」（註一一○）文體卑弱卻能名重當時，可見當時水準之一斑。〈隋太平寺碑〉也一開始就直指：「南北文章至於陳、隋其弊極矣。」更指出：「此碑在隋，尤為文字淺陋者，疑其俚巷庸人所為。……蓋當時流弊以為文章止此為佳矣。」（註一一一）在在都可看出歐陽氏對隋代文學之未持正面評價。

《隋太平寺碑》是三國至隋碑石跋文中對文學著墨最多的一篇，其中簡述了唐代文學變革發展史的概況：

以唐太宗之致治，幾乎三王之盛，獨於文章不能少變其體，豈其積習之勢其來也遠，非久而眾勝之，則不可以驟革也，是以群賢奮力墾闢芟除。至於元和，然後蕪穢蕩平，嘉禾秀草爭出，而葩華萬實，（註一二一）爛然在目矣。（註一二二）

魏、晉、南北朝盛行駢文，爲文專尚駢儷，藻繪相飾，內容空虛，文格卑靡。唐憲宗元和年間（西元八〇六～八二〇年），正值韓愈（西元七六八～八二四年）與柳宗元（西元七七三～八一九年）完成既復古又開新之散文運動之時。歐陽脩喜韓文，倡散文，自然覺得是「葩華萬實，爛然在目」而對於駢文則時有「文辭聲偶，而甚怪。」之語。

《集古錄》隋代碑刻跋文，目前僅有〈隋龍藏寺碑〉、〈隋丁道護啓法寺碑〉有碑版傳世，茲分別論述之。

（一）〈隋龍藏寺碑〉

《集古錄》〈隋龍藏寺碑〉（圖4-1-13）有跋文兩篇，一云：

右齊開府長兼行參軍九門張公禮撰，不著

書人名氏，字畫遒勁，有歐、虞之體。隋

開皇六年建，在今鎮州。（註一一四）

又篇亦云：

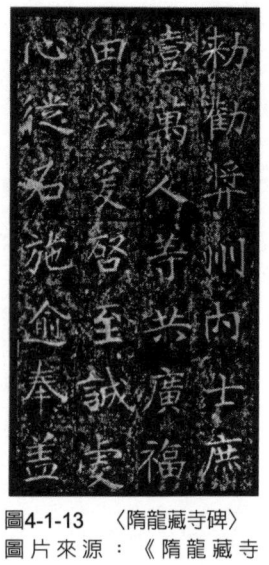

圖4-1-13 〈隋龍藏寺碑〉
圖片來源：《隋龍藏寺碑》，輯入《書跡名品叢刊·第十一卷》（東京：株式會社二玄社，二〇〇一年一月），頁四十四。

龍藏寺已廢，此碑今在常山府署之門。書字頗佳，第不見其人姓名爾。（註一一五）

《集古錄目》〈龍藏寺碑〉則云：「碑首題曰：鄂國公為國勸造龍藏寺碑，……碑在真州府門下」，（註一一六）《金石錄》卷三載有第四百七十六〈隋龍藏寺碑〉，注曰：「張公禮撰，開皇六年十二月。」（註一一七）

《金薤琳琅》載有碑文全文，「禮」作從心不從示，碑文「張公禮之」後缺，又有跋文云：

齊張公禮撰，而不著書人名氏，《集古錄》謂寺已廢，碑在常山府署之門，常山即今之真定，……蓋寺在隋名龍藏，歐公謂寺廢與碑在常山府署，蓋未嘗親至其地，故誤書

耳。（註一一八）

王澍則認為「之」下闕，不知是撰或書：

〈龍藏寺碑〉末行張公禮下僅有一之字，之下闕，爲撰爲書皆不可知，而都元敬竟坐張

公禮爲撰文，未免太鑿。（註一一九）

以現今之碑版觀之，的確之下闕，至少在明代時已闕，而歐陽脩認爲是撰，是否宋時尚未損，

如今無法證實。至於是「禮」或「醴」，該字偏旁已殘泐，僅見一點，作，若依其點之位

置，似以心部較爲合理。

王澍《虛舟題跋》云其書無六朝儉陋習氣：

書法遒勁，無六朝儉陋習氣，蓋天將開唐室文明之治，故其風氣漸歸於正。歐陽公謂有

歐、虞之體，此實通達時變之言，非只書法小道已也。碑中字多僞謬，如以「何人」爲

「河人」、「五臺」爲「吾臺」之類不可一二數。蓋六朝荒亂之餘，同文之治破滅已

盡，此雖已稍歸於正，而其宿氣猶有存者，此固事理之可推，無須厚非者也。（註一二○）

書法風格的演變有其時代性及地域性，而其變化是微調漸進的，由北魏及隋墓誌至初唐諸碑中，可探得其發展脈絡，尤其〈美人董氏墓誌銘〉、〈蘇孝慈墓誌銘〉、〈元公夫人姬氏墓誌銘〉等皆可窺得其時代書風，甚至歐、虞諸碑亦可見其一脈相承之軌跡。

包世臣《論書十二絕句》認為此碑可能是智永所書，序中指明出於〈李仲璿〉、〈敬顯儁〉兩碑，詩云：

中正沖和〈龍藏碑〉，擅場或出永禪師。山陰面目迷梨棗，誰見匡盧霧霽時。（註二二）

楊守敬《激素飛清閣平碑記》並不同意是智永所書：

余按永師名貴嚴謹，此瘦勁寬博，故自不同，不第無確證也。細玩此碑，平正沖和處似永興，婉麗遒媚處似河南，亦無信本嶮峭之態。（註二二一）

康有為《廣藝舟雙楫·取隋十一》稱：「此六朝集成之碑，非獨為隋碑第一也。虞、褚、薛、陸傳其遺法，唐世惟有此耳。」（註二三）楊、康之說頗是，當以虞、褚有此法較為貼切。

《集古錄》跋文又稱隋時齊已滅，公禮何以尚稱齊官：

碑以隋開皇六年立，後題張公禮，猶稱齊，按周武帝建德六年虜齊幼主高常，齊遂滅，後四年隋建開皇之號至六年，齊滅蓋已十年矣，公禮尚稱齊官，何也？（註一二四）

立碑之年，齊滅已十年，卻仍稱齊官，王澍云其不屈於隋也：

碑立於隋，而張公禮猶書齊官無所顧忌，則其不屈於隋可知，而隋禁網之寬大亦於是可見。（註一二五）

亦或當時另有緣由，無法得知。

（二）〈隋丁道護啟法寺碑〉

《集古錄》三國至隋碑石跋文中，專談書法且篇幅最長的是〈隋丁道護啟法寺碑〉（圖4-1-14），可見歐陽脩對此碑書法的重視，視為「一不為少」的難得佳物。歐陽脩與蔡襄兩人都對丁道護（生卒年不詳）有極高的評價，歐陽跋前附有蔡襄跋語：

此書兼後魏遺法，與楊家本微異，隋、唐之交善書者眾，皆出一法，道護所得最多。楊

圖4-1-14 〈隋丁道護啓法寺碑〉

圖片來源:《隋丁道護啓法寺碑》,輯入《書跡名品叢刊·第十一卷》(東京:株式會社二玄社,二〇〇一年一月),頁二一一。

本開皇六年,去此十七年,書當益老亦稍縱也。(註二八)

蔡襄題跋時間為「甲辰治平初月十日」,即宋英宗治平元年(一〇六四),五十三歲時所書,晚年之見猶為通透,以丁為唐,遂為絕筆。

隋、唐之交翹楚,又視此書為其上品。歐陽脩謂蔡於書尤稱精鑒,同意蔡襄之說外,對於隋碑亦有極高的評價,尤以晚隋為盛,因此方能孕育出歐陽詢(西元五五七~六四一年)、虞世南(西元五五八~六三八年)等一代大家:

右啓法寺碑,丁道護書,蔡君謨博學君子也,於書尤稱精鑒。余所藏書未有不更其品目者,其謂道護所書如此。隋之晚年書學尤盛,吾家率更與虞世南皆當時人也,後顯於唐,遂為絕筆。(註二七)

歐陽脩此跋書於治平元年(一〇六四)立春後一日,與蔡跋幾乎同時,類似跋語亦見於該年正月七日所跋的〈隋蒙州普光寺碑〉:

碑無書撰人名氏，而筆畫遒美，翫之亡倦。蓋開皇仁壽以來，碑碣字書多妙，而往往不著名氏。惟丁道護所書常自著之，然碑石在者尤少，余每與蔡君謨惜之。自大業已後，率更與虞世南書始盛，既接於唐遂大顯矣。（註二八）

〈興國寺碑〉：

丁道護所書既精妙，又常自著其名，可惜在宋時所見已無多。而蔡襄所提楊家本者，即謂此也。（註二九）

〈興國寺碑〉：

余所集錄開皇、仁壽、大業時碑頗多，其筆畫率皆精勁，而往往不著名氏，每執卷惘然為之嘆息。惟道護能自著之，然碑刻在者尤少，余家集錄千卷止有此爾。有太學官揚褒者，喜收書畫，獨得其所書〈興國寺碑〉，是梁正明中人所藏，君謨所謂楊家本者是也。欲求其本而不知碑所在，然不難得則不足為佳物，古人亦云百不為多一不為少者正

〈興國寺碑〉，《集古錄》未見跋文，《集古錄目》有〈興國寺碑並陰〉跋文：

內史李德林撰，襄州祭酒從事丁道護書，文帝父忠當魏周之際，嘗將兵南定襄漢，及帝

即位，建此寺以祈福，碑以開皇六年正月立。（註一二○）

歐陽詢欲求其本而不知碑所在，今世則連碑搨亦無緣得見，無法體會蔡襄「書當益老亦稍縱也」之丁道護書風遞變之比較。

《金石錄》無〈隋丁道護啓法寺碑〉，卻有〈隋興國寺碑陰〉，云歐陽公所未見：（註一二一）

今碑陰又有襄州鎮副總管柳止戈以下十八人姓名，字畫尤完好，歐陽公所未見也，蔡君謨題其後云：「在杭州日坐有客曰小說稱丁眞永草，永固知名，丁何人也，予謂道護豈其人耶。」按《法書要錄》丁覘與智永同時人，善隸書，世稱丁眞永草，非道護也。

云歐陽公所未見，趙氏應未見過《集古錄目》所述，《集古錄目》不但有碑且還並陰，反而趙氏僅有碑陰。隋至宋相隔五百年，欲得其碑已如此難得，何況千五百年後之今日。又趙氏以唐張彥遠（西元八一五～九○七年）《法書要錄》所述，云此丁非道護也。（註一二二）《法書要錄》所記蓋錄自唐張懷瓘《書斷》，於智永條下云：「丁覘亦善隸書，時人云丁眞永草。」

宋趙孟堅〈論書法〉對此碑之書法也有極高的評價：

書字當立間架牆壁，則不骩骳，思陵書法未嘗不圓熟，要之於間架牆壁處不著工夫，此理可為識者道。……右軍〈樂毅〉、〈畫贊〉、〈蘭亭〉，最真一一有牆壁者，右軍一拓直下是也。……〈化度〉及魯公〈離堆〉得此法，左右陰陽極明麗。丁道護〈啓法寺碑〉筆右方直下，最具此法，學者當垂情如此，下筆則妍麗方直，端莊楷正，昧此則癡鈍墨豬也。（註一二四）

云此碑最具右軍法，故得妍麗方直，端莊楷正，趙氏又言此碑最精：

然則欲從入道，於楷何從？曰僅有三焉，〈化度〉、〈九成〉、〈廟堂〉耳。晉、宋而下，分而南北，有丁道護襄陽〈啓法寺〉、〈興國寺〉二石，〈啓法〉最精，歐、虞之所自出，〈興國〉粗甚，如出兩手，天不壽精而壽粗，良可嘆也。（註一二五）

歐、虞出於此碑之說，同於歐陽脩，而此乃時代薰陶影響使然。

三國至隋代碑刻，各體書正是由將變未變逐步達到已變，楷書由濃濃的隸書遺韻，似隸非

隸，或似真非真，漸變為筆畫精勁，開啟有唐一代楷書風貌的先驅。另外在篆書方面，距離其實用時期已數百年，卻仍見具特殊藝術形象之碑刻傳世。三國至隋代碑刻，風貌特別多樣，藝術性尤其強烈，《集古錄跋尾》因而有較多之關照。

《集古錄跋尾》隋代碑刻十五篇即有十二篇論書，比例頗高，甚至有如《隋丁道護啟法寺碑》通篇皆論書史、書家、鑑賞及品評，《隋廬山西林道場碑》、《隋蒙州普光寺碑》亦大半篇幅，論書家、談風格、述源流。其餘有字畫近古、字畫遒勁有歐虞之體、書字頗佳、視其字畫非常俗所能、字畫奇古可愛、字畫精勁可喜等等，多屬正面評價，且評價頗高，稱隋代碑刻筆畫率皆精勁，可見其對隋代碑刻之重視，而隋代碑刻多為楷書，而楷書不但為宋代實用字體，且是主要應用字體，應是其給予較多關懷之主因。

第二節　魏晉唐法帖

《集古錄》既為集古，所收大部分為金石碑刻，然魏晉唐法帖乃當時學書者取法的主要來源，而且已有官方或民間所刊刻的叢帖行世，尤其鍾繇及二王，分別為魏之絕，晉之妙，其書法地位卓爾不群，其法帖自不能外於集古之列。碑石乃記人、記功、記事、記德之第一手資料，固然得以彌補史之闕，其書法往往是刻意為之，而法帖則多屬書簡之刊刻。歐陽脩於《晉

王獻之法帖〉跋文中對法帖說明甚詳：

予嘗喜覽魏晉以來筆墨遺蹟，而想前人之高致也。所謂法帖者，其事率皆弔哀、候病、敘暌離、通訊問，施於家人朋友之間，不過數行而已。蓋其初非用意，而逸筆餘興淋漓揮灑，或妍或醜百態橫生，披卷發函爛然在目，使人驟見驚絕，徐而視之，其意態愈無窮盡，故使後世得之以爲奇玩，而想見其人也。（註一三八）

的確尺牘書簡逸筆餘興淋漓揮灑，意態無窮，但眞蹟卻不可得，僅能憑藉法帖探索其神韻。歐陽脩距魏晉唐多則數百年，少者亦有百餘年，其所見書況理當勝於今日，然其時資訊、交通未如今日之順利，其所見未必勝於今日。茲分魏晉、隋唐法帖，目前有圖版傳世者，分別就其跋文逐篇論述，以探知其所見。

一 魏晉法帖

《集古錄》魏晉法帖共有二十一篇跋文，其中有一帖一跋，或一帖有兩篇以上之跋文，今以目前有圖版傳世之諸篇逐一論述，包括〈魏鍾繇表〉、〈晉樂毅論〉、〈晉蘭亭修禊序〉、〈黃庭經〉、〈晉王獻之法帖〉、〈晉賢法帖〉、〈小字法帖〉等。

（一）〈魏鍾繇表〉

〈魏鍾繇表〉（圖4-2-1），是曹操（西元一五五～二二〇年）破關羽（西元一六〇～二一八～二五二年）討羽、征羽、破羽之時間，在〈賀捷表〉書寫時間之後，而疑其眞：

〇年）賀捷表也，《集古錄》跋文以《三國志》、《魏志》、《吳志》所載孫權（西元一八

其後書云建安二十四年閏月九日，南蕃東武亭侯鍾繇上，……是歲已亥二曆皆閏十月，……按《魏志》是歲冬十月，軍還洛陽，其下遂書孫權請討關羽自效，於《吳志》則書閏月權討羽，以魏吳二志參較是閏十月矣，《吳志》又書十二月權獲羽及其子平。

《魏志》明年正月乃書權傳羽首至洛陽，蓋二志相符。乃權以閏十月方征羽，至十二月獲之，明年正月始傳首至洛，理不可疑。（註一三七）

孫權十月征羽，十二月獲之，十月方出征，何以言捷，而鍾繇竟能先書此表，因疑爲非眞：

圖4-2-1　〈魏鍾繇表〉
圖片來源：〈魏鍾繇表〉，輯入《書跡名品叢刊・第六卷・西晉・東晉Ｉ》（東京：株式會社二玄社，二〇〇一年一月），頁十七。

然則鍾繇安得於閏十月先賀捷也，由是此表可疑爲非眞，而今世盛行復有兩本，字大小不同，小字差類繇書，然不知其果是否，姑並存之以俟識者。（註一二八）

此跋書於治平元年（一○六四）七月二十六日，其後又有一跋云：「古人箋啓不書年」，亦可疑也。

《廣川書跋》〈鍾繇賀表〉則從書法鑑定的角度，認定非鍾繇之所爲也：

昔人辨鍾元常書，謂字細畫短，而逸少學此書最勝處，得於勢巧形密，然則察眞僞者，當求之於此，其失於勁密者，可遂知其僞也。〈賀表〉畫疏、體枝、鋒露、筋絕不復結字，此決知非元常之爲也。（註一二九）

董逌所稱之昔人，乃指梁武帝，梁武帝答陶弘景：「逸少學鍾，的可知。近有二十許首，此外字細畫短，多是鍾法。」（註一四○）又於〈觀鍾繇書法十二意〉中說：「逸少至學鍾書，勢巧形密，及其獨運，意疏字緩。」（註一四一）董逌乃據此說以論其眞僞，更進而揶揄歐陽脩爲不識書者：

永叔嘗辨此謂建安二十四年九月關公未死，不應先作此表，論辨如此正謂不識書者，校其實爾。若年月不誤，便當不復致辨耶，辨書者於其書畫察之當無遺識矣。（註一四二）

董逌認爲若識書即可辨其眞僞，何必以史論證，如果年月無誤，不就無法認定，所以還是要以書蹟的辨正爲主。羊欣（西元三五九～四五二年）〈采古來能書人名〉亦對鍾繇書風作出概略敍述：

穎川鍾繇魏太尉，同郡胡昭公車徵，二子俱學於德昇，而胡書肥鍾書瘦，鍾書有三體，一曰銘石之書，最妙者也；二曰章程書，傳祕書教小學者也；三曰行狎書，相聞者也，三法皆世人所善。（註一四三）

梁武帝所稱的「字細畫短」，本指義之，因「多是鍾法」而以鍾書爲字細畫短，而羊欣又云「鍾書瘦」，目前所見鍾書風格似乎非屬「細」者，莫非有時代差異，而梁庾肩吾（西元四八七～五五一年）〈書品論〉譽之「鍾天然第一」，則最爲的論。

黃伯思《東觀餘論》有〈跋鍾繇賀捷表後〉二篇，內容大同小異，則仍從史的觀點論證，認爲與志所書正合：

蓋此表特賀閏月徐晃之破羽，非謂賀十二月權之殺羽也。因此致疑，又按古人箋啓多不用年，至表奏與箋啓異，其稱年無疑。……此表世傳本有二，字雖大小殊，而其體小異不同，蓋後人臨摹之變爾耳。（註一四四）

此跋完全針對《集古錄》所述回應，歐陽脩所疑處，黃皆予以駁之，關於書法則云版本之異，肇因於後人臨摹之故也。

王澍《竹雲題跋》〈鍾繇賀捷表〉所述爲唐玄宗開元五年（西元七一七年）之摹本：

信可謂幽深無際，古雅有餘，鍾繇隸意未除，此又鍾書之最近隸者。（註一四五）

袁昂論鍾書有十二意外巧妙，此表用筆一正一偏，脫然畦逕之外，與世所流傳本不類，

所謂袁昂論鍾書，梁袁昂（西元四六一～五四〇年）〈古今書評〉：「鍾司徒書字十二種意，意外殊妙，實亦多奇。」（註一四六）其十二意乃梁武帝《觀鍾繇書法十二意》：「平、直、均、密、鋒、力、輕、決、補、損、巧、稱」，（註一四七）然袁昂所評爲鍾司徒，應指繇之子鍾會（西元二二五～二六四年）。鍾會亦擅書，羊欣〈采古來能書人名〉：「繇子會，鎮西將軍，絕能學父書。」庾肩吾〈書品論〉列鍾繇書品爲上之上，鍾會爲上之下，云：「士季之範元

常，猶子敬之棄逸少」，（註一四八）袁昂因以稱鍾書十二意，然何以僅評鍾會而不評鍾繇，有違常理。王澍又何以不直言梁武帝，而拐彎抹角的繞了一大圈。

（二）〈晉樂毅論〉

《集古錄》〈晉樂毅論〉（圖4-2-2）跋文略述其石之收藏、摹搨及質錢因遭火焚致毀：

圖4-2-2　〈晉樂毅論〉
圖片來源：〈晉樂毅論〉，輯入《書跡名品叢刊‧第六卷‧西晉‧東晉Ｉ》（東京：株式會社二玄社，二〇〇一年一月），頁二十六。

〈晉樂毅論〉石在高紳學士家，紳死家人初不知惜，好事者往往就閱，或模傳其本，其家遂祕藏之，漸為難得。後其子弟以其石質錢於富人，而富人家失火，遂焚其石，今無復有本矣，益為可惜也。後有「甚妙」二字，吾亡友俞書也。論與文選所載時時不同，考其文理此本為是，惜其不完也。（註一四九）

《集古錄》云紳死其子弟以石質錢云石毀無復有本，趙明誠則曾親睹其石，而云非也：

《集古錄》云紳死其子弟以石質錢

于富人，而富人家失火遂焚其石者，非也。元祐間余侍親官徐州時，故郎官趙竦被旨開呂梁洪，挈此石隨行，已斷裂用木爲匣貯之，竦尤珍惜，親舊有求墨本者，必手模以遺之，竦歿，今遂不知所在。（註一五〇）

此斷裂之石，應是火焚焚後之石，趙竦（生卒年不詳）既親爲親舊摹揚，則必有焚前焚後本之別。

《廣川書跋》即有〈樂毅論〉跋文四篇，一曰〈樂毅論〉：

〈樂毅論〉，世無全文，高紳所藏石，至海字止，以《史記》校之，四纏得其一爾。今世所傳又其摹於此者，蓋無取也。觀梁武帝評書，謂此論微麤健，恐非眞蹟，陶弘景亦疑摹本。（註一五一）

跋文轉錄梁武帝及陶弘景之說，見於《陶隱居與梁武帝論書啓》，而摹本董逌又云馮承素已見六本。二曰〈全文樂毅論〉：

智永師謂〈樂毅論〉正書第一，自梁世摹出，其後蕭銑之流莫不臨學，然則此論不傳於

稱：

世。（註一五一）

此語出自《法書要錄》〈智永題右軍樂毅論後〉，文中除盛讚爲正書第一，猶略述其傳藏，又

〈樂毅論〉者正書第一，梁世模出，天下珍之，……此書留意運工，特盡神妙，其間書
誤兩字，不欲點除，遂雌黃治定。然後用筆，陶隱居云〈大雅吟〉、〈樂毅論〉、〈太
師箴〉等，筆力鮮媚，紙墨精新，斯言得之矣。（註一五二）

智永曾親睹其眞，譽其特盡神妙，而陶弘景與梁武帝論書，云：「樂毅論書乃極勁利，而
非甚用意，故頗有壞字。」董逌亦轉錄之，又舉出有唐摹本梅堯臣（一〇〇二～一〇六〇）甚
愛之，董嘗得石未破之全文本，優於祕閣石。三曰〈別本樂毅論〉：

舊傳〈樂毅論〉誤書兩字，以雌黃點正，以今所傳校於舊史，異者蓋二十八字。其文意
自不相妨，蓋書傳已久不能無誤。昔時於秦玢兵部家得別本〈樂毅論〉，文字完整，筆
力差劣，然校今祕閣石本，亦可上下相敵，或疑王著之所書也。（註一五四）

此別本筆力差劣，卻與祕閣石本可上下相敵，前述全文本亦言其精勁非今祕閣石可比方也，可見祕閣石本之鄙拙。四日〈高紳樂毅論〉，即《集古錄》所述之本：

沈存中亦謂得前人說，逸少諸書多是縑紙，惟〈樂毅論〉書於石，世以此爲據，余竊疑其不知何從得此說也。……唐得晉、魏諸家字書，故嘗評〈黃庭〉第一，〈畫贊〉次之，〈樂毅論〉又其次也。武平一曰太宗於右軍書特留賞〈蘭亭〉，〈樂毅論〉尤聞寶重，別一小函貯之。（註一五五）

唐武甄，字平一，生年不詳，卒於玄宗開元末，上述太宗寶重〈蘭亭〉及〈樂毅論〉之說，見於其〈徐氏法書記〉：

太宗於右軍之書特留睿賞，貞觀初下詔購求殆盡，遺逸萬幾之暇，備加執玩，〈蘭亭〉〈樂毅〉尤聞寶重。……又勒馮承素、諸葛貞搨〈樂毅論〉及雜帖數本賜長孫無忌等六人。（註一五八）

依武平一所記，唐時馮承素等人已摹搨多本，又由董逌諸跋可知，〈樂毅論〉確有多種版本，

有石破前後本，有唐人臨摹本，良莠不齊。

王澍《竹雲題跋》〈王右軍樂毅論〉載有宋世高紳家本，唐摹二本，一爲褚遂良審定本，一爲吳用卿藏本，並略述各本特色：

端謹有餘，頗乏勝槩，惟吳氏本筆勢精妙，似柔而剛，似謹而逸，刑子愿所謂既純且綿，亦溫而粟者，信爲得之宋僧希白《潭帖》所刻，與吾家《鬱岡》、吳氏《清餘》兩刻，可謂唯妙唯肖，余臨此風，力亦正不減也。（註一五七）

按《清餘》蓋《餘清齋帖》之誤，《餘清齋帖》爲明人吳廷（生卒年不詳）於明萬曆二十四年（一五九六）至四十二年（一六一四）所摹勒，輯晉、唐、宋書家法書，成正帖十六卷，續帖八卷。吳廷字用卿，號江邨。故知王澍跋文所云：「吳氏《清餘》兩刻」爲訛，或爲抄手之誤。

（三） 〈晉蘭亭脩禊序〉

《集古錄》〈晉蘭亭修禊序〉（圖4-2-3）跋文略述蘭亭葬昭陵之事：

圖4-2-3 〈定武本蘭亭序〉
圖片來源：〈定武本蘭亭序〉，輯入《書跡名品叢刊・第六卷・西晉・東晉I》（東京：株式會社二玄社，二〇〇一年一月），頁三九〇。

〈蘭亭修禊序〉，世所傳本尤多，而皆不同，蓋唐數家所臨也。其轉相傳模失眞彌遠，然時時猶有可喜處，豈其筆法或得其一二邪，想其眞蹟宜何如也哉。世言眞本葬在昭陵，唐末之亂昭陵爲溫韜所發，其所藏書畫皆剔取其裝軸金玉而棄之，於是魏晉以來諸賢墨蹟遂復流落於人間。太宗皇帝時購募所得，集以爲十卷，俾模傳之，數以分賜近臣，今公卿家所有法帖是也，然獨〈蘭亭眞本〉亡矣。故不得列於法帖以傳今。（註一五）

（八）

〈蘭亭序〉之於昭陵，是一個歷史公案，眞本已亡則是事實，故無法收入《淳化閣帖》，而世傳多爲唐臨本，多失眞，或僅得其一二耳。跋文並記有其所得諸版本：

予所得皆人家舊所藏者，雖筆畫不同，聊並列之，以見其各有所得。至於眞僞優劣，覽者當自擇焉。（註一五）

（九）

跋文列出四種版本之藏家，然未詳載

其差異，只云：「世所傳本不出乎此，其或尚有所未傳，更俟博采。」（註一六○）

《廣川書跋》《蘭亭序》稱在貞觀中有兩本，一入昭陵，一爲太平公主借出遂亡，更云溫

韜發諸陵〈蘭亭〉復出，說法與《集古錄》略有差異，後又云：

若點畫校量，固有勝劣，惟仿像得眞爲最佳也。（註一六一）

今諸處〈蘭亭本〉至有十數，惟定州舊石爲勝，此書雖知皆唐人臨搨，然亦自有佳致，

得於中山舊石，則又屬另一版本：

在十數本中惟獨力讚定州舊石所搨，而後又有〈成都蘭亭〉跋文，云後有蘇東坡爲讚，蓋子由

無氣象可求，知後人所爲不足尚也。（註一六二）

亭〉書雖眾，其搨摹皆出一本，行筆時有異處，係當時摹書工拙。惟祕閣墨書稍異，更

寶月刻〈蘭亭序〉，東坡居士爲讚於後，蓋子由得於中山舊石，……余觀世所傳〈蘭

跋文又稱搨摹皆出一本，乃指貞觀中湯普徹竊搨以出之本，事見武平一〈徐氏法書記〉：

嘗令搨書人湯普徹等搨〈蘭亭〉賜梁公房玄齡已下八人，普徹竊搨以出，故在外傳之。

（註一六三）

董跋又云普徹能書，所以能掌握王羲之筆意，所搨自能臻極佳：

普徹自能書，識逸少筆意，故雖摹搨自到極處，逮褚河南、歐陽率更臨〈蘭亭〉則自出家法，不復隨點畫也。〈蘭亭真本〉世不復知，普徹典刑猶有存者，今所傳皆本於此，中山者蓋其一也。（註一六四）

蘇東坡有〈書摹本蘭亭後〉跋於宋治平四年（一〇六七）九月十五日，記述〈蘭亭序〉塗改情況，又云：

除了出於唐摹本之外，又見褚、歐臨本，雖言臨，然已有自家筆意，不全然忠於原本，當然真本已亡，其比較之基準惟有依賴前述之唐摹本為說。

又嘗見一本比此微加楷，疑此起草也，然放曠自得不及此本遠矣。子由自河朔持歸，寶月大師惟簡請其本，令左綿僧意祖摹刻於石。（註一六五）

東坡所見有二本，一稍近楷，不若此本之放曠自得，又據董逌所述，可見當時版本之多樣，東坡又有〈題蘭亭記〉：

真本已入昭陵，世徒見此而已，然此本最善，日月愈遠，此本當復缺壞，則後生所見愈微愈疎矣。（註一六六）

石本髣髴存古人筆意。對於臨寫則要以心會其妙處：

黃庭堅亦有〈跋蘭亭〉二篇，稱〈蘭亭〉爲智永、虞世南、褚遂良等輩道之所以，而定武此記未署時間，又未言明何本，不知所記即前述子由所得之本，亦或另有別本。

反復觀之，略無一字一筆不可人意，摹寫或失之肥瘦，亦自成姸，要存之以心會其妙處爾。（註一六七）

又舉周公孔子亦有過，云善學者不必一筆一畫以爲準：

〈蘭亭〉雖是行書之宗，然不必一筆一畫以爲準，譬如周公孔子不能無小過，而不害其

聰明睿聖所以爲聖人，不善學者即聖人之過處而學之，故蔽於一曲，今世學〈蘭亭〉者

多此也。魯之閉門者曰：吾將以吾之不可學柳下惠之可，可以學書矣。（註一六八）

以心會其妙，非筆筆爲準的學習觀，乃要會得其意，活用的學習，取長截短。又有〈書王右軍

蘭亭草後〉前段所述與前兩跋大致相同，後段則略述三個版本之特色：

褚庭誨所臨極肥；而洛陽張景元斸地得缺石，極瘦；定武本則肥不剩肉，瘦不露骨，猶

可想其風流，三石刻皆有佳處，不必寶已有而非彼也。（註一六九）

圖4-2-4　褚庭誨〈辭奉帖〉
圖片來源：余瀾：《中國法帖全集·一·宋淳化閣帖》（武漢市：湖北美術出版社，二〇〇二年三月），頁四十五。

由此可知，唐褚庭誨（玄宗時人，生卒年不詳）曾臨〈蘭亭序〉，已軼，不知其極肥之狀究爲如何，不過由其傳世之〈辭奉帖〉（圖4-2-4），仍可以看出其追尋王羲之書風之梗概。

《集古錄》又有〈范文度模本蘭亭序〉跋文三篇，首篇述及因集錄前世遺

文數千而識書，喜獲范君所書，覽之爲之忘倦。後兩篇所述文意同，而用字小異。云宋興文章追三代之隆，獨字學久而不振，今獲見范君之書，信乎時不乏人而患聞見之不博也。（註一七〇）

（四）〈黃庭經〉

《集古錄》〈黃庭經〉（圖4-2-5）跋文共有四篇，謂筆法非羲之所爲，前兩跋所述大同小異：

〈黃庭經〉一篇，晉永和中刻石，世傳王羲之書，書雖可喜，而筆法非羲之所爲。〈黃庭經〉者魏晉時道士養生之書也，今道藏別有三十六章者，名曰內景，蓋內景者景，又分爲上中下者，皆非也，謂此一篇爲外乃此一篇之義疏爾。……余嘗患世人不識其眞，多以內景爲本經，因取永和刻石一篇爲之注解，余非學異說者，哀世人之惑於繆妄爾。（註一七一）

圖4-2-5 〈黃庭經〉
圖片來源：〈黃庭經〉，輯入《書跡名品叢刊‧第六卷‧西晉‧東晉Ⅰ》（東京：株式會社二玄社，二〇〇一年一月），頁三十三。

除述及書者以外，又以儒家學者身分注異

說，以解世人之惑。另一篇跋文則云字畫頗類顏魯公：

篇：

> 右〈黃庭別本〉，續得之京師書肆，不知此石刻在何處，其字畫頗類顏魯公，甚可愛而不完，更俟求訪以足之。(註一七二)

此跋書於宋英宗治平丁未四年（一○六七）閏月三日，註明「別本」，隨後又有一跋，再言二

> 〈黃庭經〉二篇，皆不著書人姓名，余初得後本，已愛其字不俗，遂錄之。既而又得前本於殿中丞裴造，……余因以舊本較其優劣而並存之，使覽者得以自擇焉，世傳王羲之嘗寫〈黃庭經〉，此豈其遺法歟？

四跋有三跋未署時間，其中共提到四種版本，無法知其版本取得之先後。又稱非王羲之所書，或云羲之遺法，亦有類顏魯公者，可惜其跋文未有附帶圖檔，無法充分的理解其差異，難以貼切的掌握其所述。

米芾《書史》則獲六朝人所書之本：

黃素〈黃庭經〉一卷，是六朝人書，絹完並無唐人氣格，縫有書印字，是曾入鍾紹京家，……及錢氏忠孝之家印。（註一七三）

錢氏忠孝之家印，即宋初錢惟演（西元九六二～一○三四年）收藏印，《集古錄》《唐顏魯公帖》亦曾述及此印。米芾又稱因李白詩世人遂以〈黃庭經〉為換鵝經，後世傳〈黃庭經〉多惡札：

《晉史》載為寫〈道德經〉當舉群鵝相贈，因李白詩送賀監云……山陰道士如相見，應寫〈黃庭〉換白鵝。世人遂以〈黃庭經〉為換鵝經，甚可笑也。此名因開元後世傳〈黃庭經〉多惡札，皆是偽作，唐人以〈畫贊〉猶為非真，則〈黃庭〉內多鍾法者，猶是好事者為之耳。（註一七四）

可見唐時已有諸多版本傳世，更遑論宋代。

《廣川書跋》亦見〈黃庭經〉跋文三篇，後兩篇皆云別本，可見三篇所述有三種版本，前二篇皆云後世重搨筆墨龘點畫失者，首篇云：

次篇〈別本黃庭經〉云所傳皆唐臨，已失原貌，轉相摹搨致失其初：

余謂今世所傳〈黃庭經〉多唐臨，〈黃庭〉之亡久，後人安所取法以傳者耶。……字勢不聯翩，而點畫多失，雖摹搨相授有失其初，若吳勝弈可存，縱傳授有據，亦何取哉。

第三篇〈又黃庭經別本〉所述版本則完全不同：

前述兩版本皆不得其眞，皆非可貴，第以其名存之。

（註一七八）

夫求馬者必自其群焉，至授以驥驦之任，則眞馬出矣。唐得漢魏晉隋間書多至七百卷，於是以黃庭爲第一。……至稽之法度而脗合，案之體裁而結密，索之神明而不竭者，於

世疑〈黃庭經〉非義之書，以傳考之，知嘗書〈道德經〉，不言寫〈黃庭〉也。李白謂〈黃庭〉換鵝其說誤矣，然義之自寫〈黃庭〉授子敬，不爲道士書，此陶貞白曰逸少有名之蹟不過數首，〈黃庭〉第一，貞白論書最精，不應誤謬，今世所傳石本筆畫反不逮逸少他書。（註一七五）

是世知有驊騮矣。此當時唐人得舊本摹入石者，時見筆意與常見二本及今祕閣所存異，甚知唐初選置能盡書矣。（註一七七）

作品透過比較便可分辨出其高下良莠，衡量之標準包含法度、體裁、神明，透過稽核審察，此本實優於前述兩版本。

清孫承澤云傳世佳本少，曾獲褚遂良臨本於市，譽爲不世之珍：

〈黃庭經〉傳世者少佳本，褚河南臨者舊稱第一，然石缺其半，乙酉之春從市買得宋裝小冊一函，展視用筆之妙宛如手書，其墨色搨工俱絕。上書御府古石刻，蓋唐石而宋裝也。（註一七八）

搨本而能宛如手書，足見其書、摹、刻、搨諸環節俱佳，方得其妙。只可惜缺其半，而此唐石宋裝之本，曾入宋內府，孫氏不但讚譽有加，且時時把翫：

每晨坐小總下，旭光滿堂，開卷欣然，蓋十五年於茲矣。（註一七九）

佳本於前，每開卷即滿心喜悅，歷時十五年，必也深有所得，獲益匪淺。

（五）〈晉王獻之法帖〉

　　《集古錄》〈晉王獻之法帖〉跋於宋英宗治平元年（一〇六四）秋社日，前已述及跋文對法帖之定義，及其藝術特質作出詳細的注解，尤其點出「初非用意」，更是本篇之文眼。書寫時心意著重在噓寒問暖，情感之聯繫，書蹟之佳與不佳，非其考量，蘇東坡於〈評草書〉首句即稱：「書初無意於嘉乃嘉爾」，（註一八〇）元人張晏（元大德～延佑年間）跋顏眞卿〈祭姪文稿〉亦云：

　　告不如書簡，書簡不如起草，蓋以告是官作，雖端楷終爲繩約；書簡出於一時之意興，則頗能放縱矣；而起草又出於無心，是其心手兩忘，眞妙見於此也。（註一八一）

　　書簡出於一時之意興，則頗能放縱，與歐陽脩跋語「初非用意，而逸筆餘興淋漓揮灑，或妍或醜百態橫生。」有異曲同工之妙。在此妍醜已不是其目的，故能放縱而不拘謹造作，自能百態橫生，致意態無窮，此正是眞之可貴也。

　　跋文雖大力讚賞魏晉以來筆墨遺蹟，卻也認爲不能以學書爲業，如揚雄所云：「雕蟲小

技，狀夫不爲」：

至於高文大冊，何嘗用此，而今人不然，至或棄百事弊精疲力以學書爲業，用此終老而窮年者，是眞可笑也。（註一八一）

以書法爲小道，視窮其一生之力浸淫書法爲可笑，這是時代風氣及價值觀所致，自然有其歷史因素，歐陽脩猶具體的指出懷素之徒是也。《集古錄》〈唐懷素法帖〉所述不知爲何帖，其跋文稱懷素擅草書外，其餘所述文意全同此跋：

右懷素唐僧字藏眞，特以草書擅名當時，而尤見珍於今世。予嘗謂法帖者，乃魏晉時人施於家人、朋友，其逸筆餘興，初非用意而自然可喜。後人乃棄百事而以學書爲事業，至終老而窮年疲弊精神，而不以爲苦者，是眞可笑也，懷素之徒是已。（註一八二）

〈唐懷素法帖〉此跋書於宋英宗治平元年（一〇六四）八月八日，〈晉王獻之法帖〉之跋則書於秋社日，時間相近，所言亦不二。而特別直指懷素者，或許對於僧侶之出世，有不同的意見，所謂「棄百事」者，應不僅言以學書爲事業爲可笑，懷素之僧侶身分可能也是其棄百事

法，只能憑《淳化閣帖》所錄大略揣摩其一二（圖4-2-6）。

（六）〈晉賢法帖〉、〈晉七賢帖〉

《集古錄》〈晉賢法帖〉跋文書於治平元年（一○六四）五月十日，述及《淳化閣帖》刊刻之後，民間再版現象：

太宗皇帝萬幾之餘留精翰墨，嘗詔天下購募鍾、王眞蹟，集爲《法帖》十卷，模刻以賜輩臣。往時故相劉公沆，在長沙以官法帖鏤版，遂布於人間，後有尚書郎潘師旦者，又擇其尤妙者，別爲卷第，與劉氏本並行。至余集錄古文不敢輒以官本參入私集，遂於師旦所傳又取其尤者散入錄中，俾夫啓帙披卷者，時一得之，把翫欣然所以忘倦也。（註一八五）

圖4-2-6　王獻之〈授衣帖〉《淳化閣帖》
圖片來源：余瀾：《中國法帖全集·一·宋淳化閣帖》（武漢市：湖北美術出版社，二○○二年三月），頁二四九。

者，或許這又是一種排佛的暗喻吧。

〈晉王獻之法帖〉另有一跋云：「獻之帖蓋唐人所臨，其筆法類顏魯公，更俟識者辨之。」（註一八四）由於未述及此帖內容，故無法得知究爲獻之何帖，當然難以瞭解所謂類顏魯公之筆

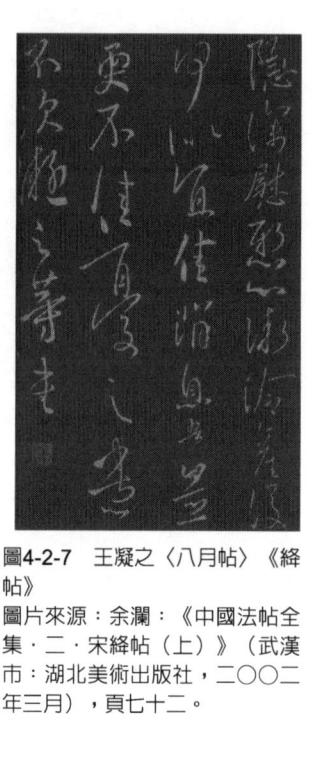

圖4-2-7　王凝之〈八月帖〉《絳帖》

圖片來源：余瀾：《中國法帖全集・二・宋絳帖（上）》（武漢市：湖北美術出版社，二〇〇二年三月），頁七十二。

依跋文所述，《淳化閣帖》刊刻之後，有劉沆（西元九九五～一〇六〇年）以其為本鏤版傳布，此即劉沆在潭州任上，以《淳化閣帖》為本，又加王羲之《霜寒帖》、〈十七日〉及晉王濛、唐顏真卿等法帖，命僧希白摹刻，因刻於潭州，故名《潭帖》。另一部叢帖為尚書郎潘師旦（生卒年不詳）擇《淳化閣帖》之尤妙者，別為卷第，此即因刻於絳州，而名《絳帖》者。《集古錄》是集自師旦所傳，亦即《絳帖》之尤者，《絳帖》今日可見，所收晉賢包括張華、桓溫、王凝之（圖4-2-7）……等等，然因《集古錄》圖版未傳，故不知其所取之尤者為何。

《集古錄》另有〈晉七賢帖〉跋文：

〈晉七賢帖〉得之李丕緒少卿家，丕緒多藏古書，然不知此為眞否，七子書蹟世罕傳，故錄之。（註一八六）

就跋文所述，此帖應不是以上諸叢帖所有，晉七賢即阮籍（西元二一〇～二六三年）、嵇康

圖4-2-8 山濤〈侍中帖〉《絳帖》
圖片來源：余瀾：《中國法帖全集·
二·宋絳帖（上）》（武漢市：湖北美
術出版社，二〇〇二年三月），頁七十
八。

（西元二三四～二六三年）、山濤（西元二
〇五～二八三年）、劉伶（西元約二二一～三
〇〇年）、阮咸（生卒年不詳）、向秀（西元
約二二七～二七二年）、王戎（西元二三四～
三〇五年）。七賢書蹟見於《絳帖》者，惟有
山濤〈侍中帖〉（圖4-2-8），大略不脫時代
書風。

《廣川書跋》有〈七賢帖〉、〈別本七賢
帖〉二篇跋文，云：「長安李丕緒得晉七賢
帖」，帖名及收藏家皆同，所述應與《集古錄》同一帖：

世疑劉伶作靈，李氏謂史容有誤，然其字伯倫知爲伶也。書尤怪詭不類，然昔經范文正公、歐陽文忠公、蔡文（忠）惠公諸人題識，故後世不復議。……唐初購書以金，故人得僞造以進，當時李懷琳好爲僞迹，亦用意至到，或謂亂眞。 (註一八七)

此帖有范仲淹（西元九八九～一〇五二年）、歐陽脩、蔡襄等人之題識，不過董逌仍疑其爲僞。於〈別本七賢帖〉跋文云：

世人信耳，而不信目，故於書少有自斷於胸中者，苟惟人言信之，故凡造妄架偽者舉得進也，前人評畫謂耳中有畫，目中無畫，余於評書亦云。（註一八）

要信目而不信耳，要有敏銳的觀察力，所謂多看多讀多寫，自能瞭然於胸，惟歐、蔡皆善書且識書者，何以不能辨其偽，范、歐、蔡之題識內容爲何，目前已無緣得見，惟歐陽脩似已疑其眞，故跋云：「然不知此爲眞否」。

（七）〈小字法帖〉

《集古錄》〈小字法帖〉跋文書於治平元年（一〇六四）七月三十日，與前述數跋不同，明確點出以程邈（生卒年不詳）、鍾繇、衛夫人（西元二七二～三四九年）、王廙（西元二七六～三二二年）、宋儋（生卒年不詳）等人小字爲一類：

〈小字法帖〉者，近時有尚書郎潘師旦者，以官《法帖》私自摸刻于家爲別本以行於世，余因分以爲類，散入集錄諸袟。而程邈、衛夫人、鍾繇、王廙、宋儋皆以小字爲一類。於此余嘗辨鍾繇〈賀捷表〉爲非眞，而此帖字畫筆法皆不同，傳摸不能不失本體，以此眞僞尤爲難辨也。（註一八九）

跋文又云此據潘師旦摹刻之本，亦即《絳帖》版本，且以鍾繇〈賀捷表〉爲例，誇讚此帖之筆畫。《集古錄》〈小字法帖〉另有一跋，云潘師旦竊取官帖摹刻，傳寫失眞，然亦時有可佳者：

近時有尚書郎潘師旦者，竊取官《法帖》中數十帖，別自刻石以遺人，而傳寫字多轉失，然亦時有可佳者，因又擇其可錄者分爲十餘卷以入集目，其小字尤精，故錄於此。（註一九〇）

由於今有《絳帖》傳世，跋文又述及書家名氏，故得以一睹其小字尤精者。《絳帖》錄有〈秦程邈書〉（圖4-2-9）、〈衛夫人書〉（圖4-2-10）、〈鍾繇宣示表〉（圖4-2-11）、〈宋儋書〉（圖4-2-12）、〈王廙書〉（圖4-2-13）等，然目前所見已屬翻刻，必未能得歐陽脩之所見。

黃庭堅有〈題絳本法帖〉跋文，所述雖非全注有該帖之名，然多有妙論：

心能轉腕，手能轉筆，書字便如人意，古人工書無它異，但能用筆耳。

王會稽初學書於衛夫人，中年遂妙絕古今，今人見衛夫人遺墨，疑右軍不當北面，蓋不

圖4-2-10　〈衛夫人書〉
圖片來源：余灝：《中國法帖全集‧第二冊‧宋絳帖（上）》（武漢市：湖北美術出版社，二〇〇二年三月），頁二十五。

圖4-2-9　〈秦程邈書〉
圖片來源：余灝：《中國法帖全集‧第二冊‧宋絳帖（上）》（武漢市：湖北美術出版社，二〇〇二年三月），頁十。

圖4-2-13　〈王廙書〉
圖片來源：余灝：《中國法帖全集‧第二冊‧宋絳帖（上）》（武漢市：湖北美術出版社，二〇〇二年三月），頁一一二。

圖4-2-12　〈宋儋書〉
圖片來源：余灝：《中國法帖全集‧第二冊‧宋絳帖（上）》（武漢市：湖北美術出版社，二〇〇二年三月），頁九十八。

圖4-2-11　鍾繇〈宣示表〉
圖片來源：余灝：《中國法帖全集‧第二冊‧宋絳帖（上）》（武漢市：湖北美術出版社，二〇〇二年三月），頁四十四。

知九萬里則風斯在下耳。

宋齊間士大夫翰墨頗工合處，便逼右軍父子，蓋其流風遺俗未遠，師友淵源與今日俗學不同耳，宋儋書姿媚，尤宜於簡札，惜不多見。

王、謝承家學，字畫皆佳，要是其人物不凡，各有風味耳。（註一九一）

所述衛夫人、宋儋及王、謝家族，略可作為賞閱此小字法帖之參考。

清孫承澤《庚子銷夏記》〈宋揚絳帖〉跋文述及重摹翻刻事略：

師旦死，二子析而為二，長者負官緡沒十卷於庫，絳守重刻下十卷足之，謂之東庫本。

幼者復重摹上十卷，亦足成一部，於是絳有公私二本，靖康兵火石並不存，金人百年之間重摹，至再南渡後，潘氏真本已稱難得。今傳世者大約皆榷場中翻刻，所謂亮字不全本，新絳本北本是也。（註一九二）

原石既毀於靖康兵火，吾等所見必非歐陽脩所謂之尤精者，然亦可略得其梗概。

二 隋唐法帖

《集古錄》所撰隋唐法帖跋文共有十四篇，其中包括《陳浮屠智永書千字文》跋文二篇，本文置之於隋，唐代法帖跋文十二篇。目前尚有墨蹟傳世者僅有《陳浮屠智永書千字文》、《唐高閑草書》、《唐顏魯公帖》、《唐顏魯公法帖》四篇，茲依序逐篇探究其跋文。

（一）《陳浮屠智永書千字文》

《集古錄跋尾》《陳浮屠智永書千字文》跋文書於宋仁宗嘉祐八年（一〇六三）十月十八日，云及所錄《智永千字文》文中參有後人妄補之未佳者：

右〈千字文〉，今流俗多傳此本，為浮屠智永書，考其字畫，時時有筆法不類者雜於其間，疑其石有亡缺，後人妄補足之，雖識者覽之可以自擇，然終汩其真，遂去其二百六十五字，其文既無所取，而世復多有所佳者字爾，故輒去其偽者，不以文不足為嫌也，蔡君謨今世知書者，猶云未能盡去也。（註一九三）

云流俗多傳此本，又云偽蹟參雜其間，宋時既已失真者又為主流，則如今所見《智永千字文》

圖4-2-14　〈陳浮屠智永書千字文〉
圖片來源：智永：《真草千字文》，輯入《書跡
名品叢刊・第十一卷・隋・唐Ｉ》（東京：株式
會社二玄社，二〇〇一年一月），頁三一五。

（圖4-2-14）又當如何。《廣川書跋》〈智永千字〉則指出唐代已眞僞並出：

智永書梁所搨千字至八百本，江淮諸寺各留其一，至唐而見於時者雖眾，然眞僞並出，藏書者已病其難得也。（註一九四）

智永之書於唐代已難得，遑論至宋。當然若歐、蔡、董之識書者，當能辨其眞僞：

觀右軍書託永和世，謂默符聖典，有鄉背之宜。而智永取名謂潛印元蹤盡其家法，故側、勒、弩、趯、策、掠、啄、磔雖盡其法度，而縱擒緩急自出法度外，若泰豆之御進復履繩，旋曲中規，取道致遠，氣力有餘，此豈可求於書儈畫販而論眞僞耶。（註一九五）

論眞僞當於其字畫中求之。跋文又述及梁武帝命周興嗣次韻，蕭子雲書寫之事。

《集古錄》〈陳浮屠智永書書千字文〉又有一跋，云千字文內容見於官法帖中東漢章帝之書，應非始於義之：

梁書言武帝得王義之所書千字，命周興嗣以韻次之，今官法帖有漢章帝所書百餘字，其言有海鹹河淡之類，蓋前世學書者多爲此語，不獨始於義之也。（註一九六）

官法帖即《淳化閣帖》，其〈歷代帝王法帖第一〉首篇即〈漢章帝書〉（圖4-2-15），其書寫內容自「辰宿列張」起至「既集墳典亦」止，除「靡恃己長」作「無恃己長」，「尺璧非寶」作「尺璧非尚」外，其餘皆是目前所見千字文之局部，只是文章斷斷續續不連貫，甚至多處不成句，如「盈昃」列於「辰宿列張」之後，文意不通，「鱗潛羽翔」缺「潛」字，「乃服衣裳」缺「裳」字，「忠則盡命」僅書「忠」字，「夙興溫清」只見「興溫」，「容止若思」亦

圖4-2-15 《淳化閣帖·漢章帝書》
圖片來源：沃興華：《中國書法全集·六秦漢簡牘帛書二》（北京市：榮寶齋出版社，一九九七年十月），頁四五一～四五三。

僅見「若思」，「都邑華夏」不見「都邑」，「東西二京」僅書「二京」，「浮渭據涇」缺「據涇」二字，「亦聚群英」則僅書「亦」字。文章不僅斷成數節，且無法成章成句，若屬漢章帝書，應不致如此，此種現象可能是後世所傳已有殘缺，刻帖者就其所殘存之字描刻成帖。

清王澍《淳化祕閣法帖考正》指出此書雖為章草，但非漢章帝所書，又以千文乃梁世所作，安得漢章帝時遽有此書：

或云即當年蕭子雲寫進本，子雲筆力駿勁，並駕元常，此書筆柔韻俗，了乏勝趣，當是俗手亂集千字文偽為古體，以炫俗目，蓋即後安軍破墮等帖一手偽書耳。當年奉詔模書為典甚鉅，乃開卷第一帖，便以偽書先之，他復何說乎。（註一九七）

劉熙載《書概》論章草時，亦指出此為集字者：

章草章字乃章奏之章，非指章帝，前人論之備矣。世誤以為章帝，由見《閣帖》有漢章帝書也。然章草雖非出於章帝，而《閣帖》所謂章帝書者，當由集章草而成。（註一九八）

東漢章帝在位歷建初八年（西元七十六～八十三年），元和三年（西元八十四～八十六年），章和二年（西元八十七～八十八年），共十三年。若與書於章帝之後不過數年之東漢和帝永元五年（西元九十三年）的〈永元兵器冊〉（圖4-2-16）相較，顯得柔弱呆板，字字獨立，字與字間互不呼應，行與行亦缺乏聯繫，更突顯其集字之弊病。

圖4-2-16　〈永元兵器冊〉
圖片來源：田中東竹：《中國法書選・木簡・竹簡・帛書》（東京：株式會社二玄社，一九九〇年十月），頁六十七。

（二）〈唐高閑草書〉

《集古錄跋尾》〈唐高閑草書〉跋文僅簡短的兩句，後署名永豐歐陽脩：

高閑草書審如此，則韓子之言爲實錄矣。（註一九）

只云高閑草書，未明指內容爲何，目前所見高閑草書，有半卷〈千字文〉（圖4-2-17）及《絳帖》法帖第十有〈此齋帖〉（圖4-2-18），歐陽脩此跋所言不知是此帖，或另有其他未傳世者。而所謂韓子之言，乃唐韓愈（西元七六八～八二四年）〈送高閑上人序〉，文中舉張旭與高閑比

圖4-2-17　高閑〈千字文〉
圖片來源：高閑：《千字文》，輯入《書跡名品叢刊·第十八卷·唐Ⅷ》（東京：株式會社二玄社，二〇〇一年一月），頁二八七。

圖4-2-18　高閑〈此齋帖〉
圖片來源：余瀾：《中國法帖全集·二·宋絳帖（下）》（武漢市：湖北美術出版社，二〇〇二年三月），頁六六四～六六七。

較，藉張旭之喜愕寓於書，對比高閑之泊然無所起；以張旭善草書不治他技，專心一志，對比高閑之師浮屠氏，一心二用；以張旭之情炎於中，利欲鬥進，對照高閑之淡然無所嗜；因張旭之情感發之於書，而能變動猶鬼神，不可端倪，高閑則師浮屠，泊與淡相遭，而頹墮委靡，潰敗不可收拾。韓愈此文藉由兩人草書之對比，實是一種排佛之暗喻，藉論書以批佛。前已述及歐陽脩向來追隨韓愈，自然會稱「韓子之言爲實錄」，至於「審如此」是如何，雖未明說亦已含非正面之喻。

對於高閑草書的評價，宋米芾（一〇五一～一一〇七）有一帖論及，以草書要入晉人格爲標準，云張旭變亂古法，懷素不能高古，謂高閑而下但可懸之酒肆。（註一〇〇）而元鮮于樞（一二四六～一三〇二）則對張旭、懷素持肯定態度，而高閑則稍遜一籌：

張長史、懷素、高閑皆名善草書，長史顚逸，時出法度之外，懷素守法，特多古意，高閑用筆粗，十得六七耳，至山谷乃大壞，不可復理。（註一〇一）

「用筆粗，十得六七耳」是很具體的評價，高閑之書在張旭、懷素之下，自不待言，然是否緣於師浮屠，則無法證實。

（三）〈唐顏魯公帖〉

《集古錄》〈唐顏魯公帖〉跋文未署題跋時間，述及〈蔡明遠帖〉、〈寒食帖〉，及鈐印者：

右〈蔡明遠帖〉、〈寒食帖〉附，皆顏魯公書，魯公後帖流俗多傳，謂之寒食帖。其印文曰忠孝之家者，錢文僖公自號也，希聖錢公字也，又曰化鶴之系者，丁崖相印也，潤州觀察使者錢惟濟也。（註一○二）

圖4-2-19　顏真卿〈蔡明遠帖〉
圖片來源：余瀾：《中國法帖全集·九·宋忠義堂帖》（武漢市：湖北美術出版社，二○○二年三月），頁十三。

〈蔡明遠帖〉（圖4-2-19）、〈寒食帖〉（圖4-2-20）兩帖皆見於《絳帖》及《忠義堂帖》，米芾《寶章待訪錄》載有〈顏眞卿寒食帖〉，云：「右綾紙書，在中書舍人錢勰處，世多石本。」（註一○三）依其所述所見應是書於綾紙上之墨蹟，故又強調世多石本。《金石錄》第一千五百五十八〈唐顏魯公乞米帖〉下注記：「〈寒食帖〉附」，與此跋所述「〈蔡明遠帖〉、〈寒食

圖4-2-20 顏真卿〈寒食帖〉
圖片來源：余瀾：《中國法帖全
集・九・宋 忠義堂帖》（武漢
市：湖北美術出版社，二〇〇二
年三月），頁十八。

黃庭堅不僅對此帖讚譽有加，更曾極力臨摹，而自嘆不能得其髣髴：

〈蔡明遠帖〉筆意縱橫，無一點塵埃氣，可使徐浩伏膺，沈傳師北面。（註一〇四）

無一點塵埃氣，即脫俗不凡，而徐、沈則尚有塵埃氣，當然自得服膺：

見顏魯公書，則知歐、虞、褚、薛未入右軍之室，見楊少師書，然後知徐、沈有塵埃氣。（註一〇五）

帖〉附》不同，《金石錄》第一千五百六十〈唐顏魯公與蔡明遠帖〉下注「上五帖皆行書」，當然上述兩帖皆包括在內。

〈蔡明遠帖〉，曾入藏宣和內府，黃庭堅曾有跋語：

〈蔡明遠帖〉是魯公晚年書，與邵伯琭、謝安石廟中題碑傍字相類，極力追之，不能得其髥髭。（註二〇八）

黃庭堅又以其戎州舊吏李珍辦事勤恪似不愧蔡明遠，而書〈蔡明遠帖〉與之，有〈寫蔡明遠帖與李珍跋尾〉述其事：

戎州舊吏李珍，小心而辦事，家有水竹亭館，亦能婆娑風月，不甚出圭角於群吏間。余之竄戎州，使君彭道微故人也，又與之有連，每遣珍來調護。余逆旅之事無不可人意，及余蒙恩東歸，珍亦用年績當赴吏部復調護，……珍之勤恪似不愧蔡明遠也，故戲書魯公〈明遠帖〉與之。（註二〇七）

以舊吏李珍比之蔡明遠，眞善學書也，不僅極力追摹其書，且活用其事蹟，應用於其交接應對。

王澍《竹雲題跋》〈顏魯公送蔡明遠敍〉云放筆效之，亦彷彿得矣：

此書堅剛如鐵，而用筆一正一偏，釵腳屋漏之妙宣洩殆盡，山谷極力追之不能得其彷

佛，余何人斯，乃竟放筆效之，無乃太不知量也歟，然亦彷彿得矣。（註一〇八）

此序也。（註一〇九）

按年譜乾元二年，公年五十一，六月自饒州移刺昇州，充浙西節度使，兼江寧軍使，昇州即江寧郡也。公〈與蔡明遠帖〉中及來江右中止金陵等語，則知此帖當在是年，公以去年十月刺饒州，明遠即從趨事，今來江右又復千里餽餉，轉輸不絕，公深德之，故有雖云不自量力，又稱彷彿得矣，可見其成就感，不吐不快。跋文又論及書寫時間及緣由：

眞卿因深感其德而書此，黃庭堅亦因以書贈李珍。

〈唐顏魯公帖〉跋文另提到錢文僖、錢惟濟兩人，錢文僖，即錢惟演（西元九六二～一〇三四年），字希聖，諡思，改諡文僖。歐陽脩〈歸田錄〉曾錄其佚事：

此帖未署書寫年月，惟以帖中所記事蹟，推斷當書於唐肅宗乾元二年（西元七五九年），而顏

錢思公生長富貴，而性儉約，閨門用度爲法甚謹，子弟輩非時不能輒取一錢，公有一珊瑚筆格，平生尤所珍惜，常置之几案，子弟有欲錢者，輒竊而藏之，公即悵然自失，乃

三三四

傍于家庭，以錢十千贖一作購之。居一二日子弟佯為求得以獻公，欣然以十千賜之，他日有欲錢者又竊去，一歲中率五七如此，公終不悟也，余官西都在公幕親見之，每與同僚歎公之純德也。（註二○）

錢惟濟（西元九七八～一○三二年）字嚴夫，與兄惟演皆為西崑體詩人。至於印章，目前則無緣得見。

（四）〈唐顏魯公法帖〉

《集古錄》〈唐顏魯公法帖〉跋文述及顏眞卿書二帖，合虞世南一帖為一卷：

右顏眞卿書二帖，并虞世南一帖合為一卷，顏帖為刑部尚書時，乞米於李大夫，云拙於生事舉家食粥來已數月，今又罄乏，實用憂煎，蓋其貧如此。此本墨蹟在予亡友王子野家，子野出於相家，而清苦甚於寒士，嘗模帖刻石以遺朋友故人。云魯公為尚書其貧如此，吾徒安得不思守約。世南書七十八字尤可愛，在智永千字文後，今附于此。（註二一）

一

云顏書二帖，卻僅述及〈乞米帖〉，另一帖則不知何帖。

顏真卿〈乞米帖〉（圖4-2-21）曾入藏宣和內府，黃山谷云顏真卿〈寒食帖〉、〈鹿脯帖〉、〈乞米帖〉三帖可與王獻之相抗行：

> 魯公寒食問行，期爲病妻乞鹿脯，舉家食粥數月，從李大夫乞米，此三帖皆與王子敬可抗行也。（註二二一）

米芾《寶章待訪錄》亦載有〈唐太師顏真卿乞米帖〉：

圖4-2-21　顏真卿〈乞米帖〉
圖片來源：梅墨生：《中國書法全集·第二五卷·顏真卿一》（北京市：榮寶齋，一九九五年六月），頁一五一。

> 右真蹟楮紙，在朝請郎蘇澥處，度支郎中舜元子也，得於關中安氏士人，多有臨搨本，此卷古玉軸縫有舜元字印，范仲淹而下題跋，某嘗十餘閱。（註二二二）

米芾所見爲真蹟，蘇舜元（一〇

六～一〇五四）之子蘇澥（生卒年不詳）收藏，有舜元字印，舜元字子翁，或作才翁，不知爲何印。范仲淹而下題跋，不知另有何人題跋，未見載錄，目前已佚無緣得見。米芾嘗十餘閱，可見其寶愛之。

王澍《竹雲題跋》〈顏魯公乞米帖〉：

東坡謂魯公書細筋入骨如秋鷹，此〈乞米帖〉眞所謂細筋入骨者也，與〈論坐書〉故當是一時所作，《寶晉英光集》謂此帖挑剔太多，無平淡天成之趣，筆氣鬱結不條暢，是逆旅所書。愚謂此與〈爭坐〉同，皆圓勁古淡，有游行自得之妙，比於〈鹿脯〉、〈馬病〉，故是異流同源，寶晉妄有軒輊，恐非平允之論，其謂學褚則可謂知公之深，至以李太保爲光顏，則不直一笑矣。（註二二四）

至於虞世南帖究爲何帖，跋文僅稱「世南書七十八字尤可愛，在智永千字文後」，然傳世虞世南書蹟，未見七十八字者，惟見〈積時帖〉（圖4-2-22）由帖首「積時傾心」至帖尾「十二月廿五日」，雖正好七十八字，但最後尚有「若有新製願能示」七字，共有八十五字，諒非跋文所稱之帖。而云在智永千字文後，《集古錄跋尾》另有〈千文後虞世南書〉，跋文云：

圖4-2-22　虞世南〈積時帖〉

圖片來源：虞世南：〈積時帖〉，輯入
《書跡名品叢刊·第十三卷·唐Ⅲ》
（東京：株式會社二玄社，二〇〇一年
一月），頁七十三。

右虞世南所書，言不成文，乃信筆
偶然爾，其字畫精妙，平生所書碑
刻多矣，皆莫及也，豈矜持與不用
意便有優劣耶。（註二五）

同樣是千字文後，一云尤可愛，一
曰字畫精妙，所述是否同一帖，
不得而知，而矜持與不用意關乎優

劣，前已述及不再贅述。

《集古錄》既爲集古，所收大部分爲金石碑刻，然魏晉唐法帖乃當時學書者取法的主要來源，而且已有官方或民間所刊刻的叢帖行世，尤其鍾繇及二王，分別爲魏之絕，晉之妙，其書法地位卓爾不群，其法帖自不能外於集古之列。

《集古錄跋尾》法帖包括魏晉唐宋，共有三十五篇，其中二十八篇跋文論及書法相關議題，多達八成，比例極高，且其書法論述多爲其跋文之主要內容。如〈魏鍾繇表〉、〈晉蘭亭修褉序〉、〈黃庭經〉、〈唐人臨帖〉之辨眞僞，《淳化閣帖》起始之記述，《絳帖》與《淳化閣帖》關係之描述，兼論其優劣。或評帖中各家書，或云〈小字法帖〉諸家小字尤精，或云

南朝諸帝不復有豪氣，但清婉可佳。或云羲獻父子不同，然皆有足喜，或譽揚顏眞卿書字畫剛勁獨立，不襲前賢，挺然奇偉有似其爲人。

歐陽脩猶藉此書懷，於〈雜法帖六〉云老年病目不能讀書，又艱於執筆，惟此與《集古錄》可以把玩。又於〈晉王獻之法帖〉、〈唐僧懷素法帖〉讚帖之意態無窮，得之以爲奇翫，卻也以棄百事弊精疲力以學書爲事業者爲可笑。《集古錄跋尾》法帖跋文所述以論書爲主，蓋法帖皆弔哀、候病、敍睽離、通訊問，施於家人朋友之間，無關史傳、文學、曆法等等，而其逸筆餘興淋漓揮灑，百態橫生，正是其迷人之處，故法帖跋文以論書爲主。

注釋

註一　徐珂：《清稗類鈔（八）》（臺北市：臺灣商務印書館，一九六六年六月臺一版），頁二〇八。

註二　歐陽脩：《六一題跋》，序頁二。

註三　（宋）歐陽脩：《集古錄》，《文津閣四庫全書·第六八〇冊，頁五五九~六九七》，頁六二二一。

註四　楊守敬：〈激素飛清閣平碑記〉，藤原楚水：《訳注　鄰蘇老人書論集（上卷）》，頁三〇七。

註五　（宋）歐陽脩：《集古錄》，《文津閣四庫全書‧第六八〇冊，頁五五九～六九七》，頁六
　　　一五。

註六　（宋）黃伯思：《東觀餘論》，《文津閣四庫全書‧第八五二冊，頁二九一～三八〇》（北
　　　京市：商務印書館，二〇〇六年），頁三六三。

註七　（宋）歐陽脩：《集古錄》，《文津閣四庫全書‧第六八〇冊，頁五五九～六九七》，頁六
　　　〇八。

註八　（宋）洪适：《隸釋》，《文津閣四庫全書‧第六八一冊，頁二九一～五八三》，頁四七五～
　　　四七九。

註九　（宋）歐陽脩：《集古錄》，《文津閣四庫全書‧第六八〇冊，頁五五九～六九七》，頁六
　　　〇七。

註一〇　（宋）洪适：《隸釋》，《文津閣四庫全書‧第六八一冊，頁二九一～五八三》，頁四七
　　　九。

註一一　（明）楊士奇：《東里續集》，《文津閣四庫全書‧第一二四二冊，頁四五二～七六八》，
　　　頁七二一。

註一二　（明）王世貞：《弇州續稿》，《文津閣四庫全書‧第一二八八冊》（北京市：商務印書
　　　館，二〇〇六年），頁二九七。

註一三　（明）王世貞：《弇州四部稿》，《文津閣四庫全書‧第一二八五冊》，頁八十八。

註一四　（明）王世貞：《弇州四部稿》，《文津閣四庫全書‧第一二八五冊》，頁八十八。

註一五 （明）王世貞：《弇州四部稿》，《文津閣四庫全書・第一二八五冊》，頁八十八。

註一六 （明）郭宗昌：《金石史》，《文津閣四庫全書・第六八三冊》，頁四二一～四四五，頁
三〇～四三一。

註一七 （清）孫承澤：《庚子銷夏記》，《文津閣四庫全書・第八二八冊》，頁一～九十八，頁五
十七～五十八。

註一八 翁方綱：《兩漢金石記》，（臺北市：台聯國風出版社，一九七六年十二月），頁九七八～
九八九。

註一九 翁方綱：《兩漢金石記》，頁九八九～九九五。

註二〇 王昶：《金石萃編》，卷二十三之十二。

註二一 呂世宜：《愛吾廬題跋》，見盛時泰撰，《玄牘記（附愛吾廬題跋）》，頁十六。

註二二 呂世宜：《愛吾廬題跋》，見盛時泰撰，《玄牘記（附愛吾廬題跋）》，頁十六～十七。

註二三 康有為著，祝嘉疏證：《廣藝舟雙楫疏證》（臺北市：華正書局，一九八五年二月初版），
頁八十八。

註二四 楊守敬：《激素飛清閣平碑記》，輯入藤原楚水：《訳注 鄰蘇老人書論集（上卷）》，頁
三四七。

註二五 （宋）歐陽脩：《集古錄》，《文津閣四庫全書・第六八〇冊》，頁五五九～六八九七》，頁六
一〇。

註二六 歐陽棐：《集古錄目》，輯入王德毅：《叢書集成續編》第九十一冊，頁四五九。

註二七　葉奕苞：《金石錄補》（北京市：中華書局，一九八五年），頁七十。

註二八　翁方綱：《兩漢金石記》，頁一〇〇〇。

註二九　翁方綱：《兩漢金石記》，頁一〇〇〇～一〇〇二。

註三〇　陸增祥：《八瓊室金石補正》（北京市：文物出版社，一九八五年八月），頁四十三。

註三一　陸增祥：《八瓊室金石補正》，頁四四。

註三二　康有為著，祝嘉疏證：《廣藝舟雙楫疏證》，頁一一八。

註三三　康有為著，祝嘉疏證：《廣藝舟雙楫疏證》，頁一三四。

註三四　康有為著，祝嘉疏證：《廣藝舟雙楫疏證》，頁一六四。

註三五　康有為著，祝嘉疏證：《廣藝舟雙楫疏證》，頁一〇七。

註三六　楊守敬：《激素飛清閣平碑記》，輯入藤原楚水：《訳注　鄰蘇老人書論集（上卷）》，頁三一八。

註三七　方若原著，王壯弘增補：《增補校碑隨筆》，頁一八三。

註三八　方若原著，王壯弘增補：《增補校碑隨筆》，頁一八四。

註三九　（宋）歐陽脩：《集古錄》，《文津閣四庫全書·第六八〇冊，頁五五九～六九七》，頁六一〇。

註四〇　（宋）趙明誠：《金石錄》，《文津閣四庫全書·第六八一冊，頁一～二二五》，頁一四七。

註四一　王昶：《金石萃編》，卷二十四之十～十一。

註四二　（宋）黃伯思：《法帖刊誤》，《文津閣四庫全書・第六八一冊，頁二二二七～二二四三》（北京市：商務印書館，二〇〇六年），頁二三二一。

註四三　翁方綱：《兩漢金石記》，頁一〇二一。

註四四　翁方綱：《兩漢金石記》，頁一〇二三。

註四五　翁方綱：《兩漢金石記》，頁一〇二四～一〇二五。

註四六　楊守敬：《激素飛清閣平碑記》，輯入藤原楚水：《訳注　鄰蘇老人書論集（上卷）》，頁三一八。

註四七　（宋）歐陽脩：《集古錄》，《文津閣四庫全書・第六八〇冊，頁五五九～六九七》，頁六一七。

註四八　（宋）歐陽脩：《集古錄》，《文津閣四庫全書・第六八〇冊，頁五五九～六九七》，頁六一五。

註四九　（宋）歐陽脩：《集古錄》，《文津閣四庫全書・第六八〇冊，頁五五九～六九七》，頁六二〇。

註五〇　（宋）歐陽脩：《集古錄》，《文津閣四庫全書・第六八〇冊，頁五五九～六九七》，頁六一五。

註五一　（宋）歐陽脩：《集古錄》，《文津閣四庫全書・第六八〇冊，頁五五九～六九七》，頁六一九。

註五二　（宋）歐陽脩：《集古錄》，《文津閣四庫全書・第六八〇冊，頁五五九～六九七》，頁六

註五三 （宋）歐陽脩：《集古錄》，《文津閣四庫全書‧第六八〇冊，頁五五九～六九七》，頁六一八～三一九。

註五四 （宋）歐陽脩：《集古錄》，《文津閣四庫全書‧第六八〇冊，頁五五九～六九七》，頁六一五。

註五五 （宋）歐陽脩：《集古錄》，《文津閣四庫全書‧第六八〇冊，頁五五九～六九七》，頁六一八～六一九。

註五六 （宋）歐陽脩：《集古錄》，《文津閣四庫全書‧第六八〇冊，頁五五九～六九七》，頁六一八。

註五七 歐陽脩：〈本論〉，輯入《歐陽文忠公文集》（臺北市：臺灣商務印書館，一九六五年），頁一一九。

註五八 歐陽脩：〈本論〉，輯入《歐陽文忠公文集》，頁一四九。

註五九 （宋）歐陽脩：《集古錄》，《文津閣四庫全書‧第六八〇冊，頁五五九～六九七》，頁六一五〇。

註六〇 （宋）歐陽脩：《集古錄》，《文津閣四庫全書‧第六八〇冊，頁五五九～六九七》，頁六一九。

註六一 （宋）歐陽脩：《集古錄》，《文津閣四庫全書‧第六八〇冊，頁五五九～六九七》，頁六一五。

註六二 （宋）歐陽脩：《集古錄》，《文津閣四庫全書‧第六八○冊，頁五五九～六九七》，頁六一九。

註六三 （宋）歐陽脩：《集古錄》，《文津閣四庫全書‧第六八○冊，頁五五九～六九七》，頁六二三。

註六四 歐陽棐：《集古錄目》於目次稱河清二年，內文則稱河清三年。見歐陽棐：《集古錄目》，輯入王德毅：《叢書集成續編》第九十一冊，頁四三七、四六五。

註六五 （宋）歐陽脩：《集古錄》，《文津閣四庫全書‧第六八○冊，頁五五九～六九七》，頁六一四。

註六六 下中邦彥：《書道全集‧第五卷‧中國五‧南北朝Ⅰ》（東京：株式會社平凡社，一九六九年七月四刷），頁三十五～三十六。

註六七 （宋）歐陽脩：《集古錄》，《文津閣四庫全書‧第六八○冊，頁五五九～六九七》，頁六一四。

註六八 （宋）歐陽脩：《集古錄》，《文津閣四庫全書‧第六八○冊，頁五五九～六九七》，頁六一四。

註六九 歐陽棐：《集古錄目》，輯入王德毅，《叢書集成續編》第九十一冊，頁四三六。

註七○ 康有爲著，祝嘉疏證：《廣藝舟雙楫疏證》，頁二一三。

註七一 康有爲著，祝嘉疏證：《廣藝舟雙楫疏證》，頁二二三。

註七二 （宋）歐陽脩，《集古錄》，《文津閣四庫全書‧第六八○冊，頁五五九～六九七》，頁六

註七三　王昶：《金石萃編》，卷二十七～七一七。

註七四　（清）畢沅：《關中金石記》，輯入《石刻史料新編・第二輯・十四》（臺北市：新文豐出版公司，一九八二年十一月），頁一〇六六五。

註七五　康有為著，祝嘉疏證：《廣藝舟雙楫疏證》，頁一〇六、一一二、一五八、一六三、一七〇。

註七六　楊守敬：《激素飛清閣平碑記》，輯入藤原楚水：《訳注　鄰蘇老人書論集（上卷）》，頁三三〇。

註七七　梁啓超：《梁啓超題跋墨蹟書法集》（北京市：榮寶齋出版社，一九九五年三月），頁七十八。

註七八　（宋）歐陽脩：《集古錄》，《文津閣四庫全書・第六八〇冊，頁五五九～六九七》，頁六八七。

註七九　（宋）歐陽脩：《集古錄》，《文津閣四庫全書・第六八〇冊，頁五五九～六九七》，頁六八七。

註八〇　（宋）歐陽脩：《集古錄》，《文津閣四庫全書・第六八〇冊，頁五五九～六九七》，頁六八七。

註八一　（宋）董逌：《廣川書跋》，《文津閣四庫全書・第八一五冊，頁三三三五～四九六》，頁四〇三。

註八二 （宋）董逌：《廣川書跋》，《文津閣四庫全書‧第八一五冊，頁三三五～四九六》，頁四〇四。

註八三 （宋）黃伯思：《東觀餘論》，《文津閣四庫全書‧第八五二冊，頁二九一～三八〇》，頁三六六。

註八四 （宋）黃伯思：《東觀餘論》，《文津閣四庫全書‧第八五二冊，頁二九一～三八〇》，頁三六六。

註八五 （宋）黃伯思：《東觀餘論》，《文津閣四庫全書‧第八五二冊，頁二九一～三八〇》，頁三六六。

註八六 （宋）黃伯思：《東觀餘論》，《文津閣四庫全書‧第八五二冊，頁二九一～三八〇》，頁三六六。

註八七 黃庭堅：《山谷題跋》（臺北市：廣文書局，一九七一年十二月），卷四之二之三。

註八八 黃庭堅：《山谷題跋》，卷四之十二。

註八九 （清）王澍：《竹雲題跋》，《文津閣四庫全書‧第六八四冊，頁六二九～六九三》，頁六六〇。

註九〇 康有為著，祝嘉疏證：《廣藝舟雙楫疏證》，頁一〇七。

註九一 康有為著，祝嘉疏證：《廣藝舟雙楫疏證》，頁二二四。

註九二 梁啓超：《梁啓超題跋墨蹟書法集》，頁六十～六十三。

註九三 （宋）歐陽脩：《集古錄》，《文津閣四庫全書‧第六八〇冊，頁五五九～六九七》，頁六

一九。

註九四 歐陽棐：《集古錄目》，輯入王德毅，《叢書集成續編》第九十一冊，頁四三一。

註九五 歐陽棐：《集古錄目》，輯入王德毅，《叢書集成續編》第九十一冊，頁四三六、四三七。

註九六 （宋）洪適：《隸釋》，《文津閣四庫全書‧第六八一冊，頁二九一～五八三》，頁五三二。

註九七 （宋）趙明誠：《金石錄》，《文津閣四庫全書‧第六八一冊，頁一～二二五》，頁一四五。

註九八 （宋）歐陽脩：《集古錄》，《文津閣四庫全書‧第六八○冊，頁五五九～六九七》，頁六一六。

註九九 歐陽棐：《集古錄目》，輯入王德毅：《叢書集成續編》第九十一冊，頁四六二。

註一〇〇 歐陽棐：《集古錄目》，輯入王德毅：《叢書集成續編》第九十一冊，頁四六二。

註一〇一 （宋）趙明誠：《金石錄》，《文津閣四庫全書‧第六八一冊，頁一～二二五》，頁一五四。

註一〇二 方若原著，王壯弘增補：《增補校碑隨筆》，頁二二七。

註一〇三 （宋）歐陽脩：《集古錄》，《文津閣四庫全書‧第六八○冊，頁五五九～六九七》，頁六一五。

註一〇四 （宋）歐陽脩：《集古錄》，《文津閣四庫全書‧第六八○冊，頁五五九～六九七》，頁六一五。

註一〇五 趙孟堅：〈論書法〉，輯入《歷代書法論文選續編》（上海市：上海書畫出版社，一九九九

註一○六　（宋）歐陽脩：《集古錄》，《文津閣四庫全書‧第六八○冊》，頁五五九~六九七

六年十月二刷），頁一五七。

註一○七　（宋）歐陽脩：《集古錄》，《文津閣四庫全書‧第六八○冊》，頁五五九~六九七》，頁
六二二。

註一○八　（宋）歐陽脩：《集古錄》，《文津閣四庫全書‧第六八○冊》，頁五五九~六九七》，頁
六二二。

註一○九　（宋）歐陽脩：《集古錄》，《文津閣四庫全書‧第六八○冊》，頁五五九~六九七》，頁
六二四。

註一一○　（宋）歐陽脩：《集古錄》，《文津閣四庫全書‧第六八○冊》，頁五五九~六九七》，頁
六二三。

註一一一　（宋）歐陽脩：《集古錄》，《文津閣四庫全書‧第六八○冊》，頁五五九~六九七》，頁
六二三。

註一一二　「葩華莢實」，歐陽脩：《六一題跋》，卷五之三作「葩華美實」，誤也。

註一一三　（宋）歐陽脩：《集古錄》，《文津閣四庫全書‧第六八○冊》，頁五五九~六九七》，頁
六二二。

註一一四　（宋）歐陽脩：《集古錄》，《文津閣四庫全書‧第六八○冊》，頁五五九~六九七》，頁
六二二~六二三。

註一一五 （宋）歐陽脩：《集古錄》，《文津閣四庫全書‧第六八○冊，頁五五九～六九七》，頁六二二一～六二二三。

註一一六 歐陽棐：《集古錄目》，輯入《叢書集成續編》第九十一冊，頁四六六。

註一一七 （宋）趙明誠：《金石錄》，《文津閣四庫全書‧第六八一冊，頁一～二二五》，頁二十。

註一一八 （明）都穆：《金薤琳琅》，《文津閣四庫全書‧第六八三冊，頁二二七～二五七》，頁一八○。

註一一九 （清）王澍：《虛舟題跋》，輯入《叢書集成新編》第九十七冊（臺北市：新文豐出版公司，一九八九年），頁八十九。

註一二○ （清）王澍：《虛舟題跋》，輯入《叢書集成新編》第九十七冊，頁八十九。

註一二一 包世臣著，祝嘉疏證：《藝舟雙楫疏證》（臺北市：華正書局，一九八五年二月初版），頁五十八。

註一二二 楊守敬：《激素飛清閣平碑記》，輯入藤原楚水：《訳注 鄰蘇老人書論集（上卷）》，頁三二四。

註一二三 康有為著，祝嘉疏證：《廣藝舟雙楫疏證》，頁一一九。

註一二四 （宋）歐陽脩：《集古錄》，《文津閣四庫全書‧第六八○冊，頁五五九～六九七》，頁六二二三。

註一二五 （清）王澍：《虛舟題跋》，卷二之六。

註一二六　（宋）歐陽脩：《集古錄》，《文津閣四庫全書‧第六八○冊》，頁五五九～六九七，頁六二五。

註一二七　（宋）歐陽脩：《集古錄》，《文津閣四庫全書‧第六八○冊》，頁五五九～六九七，頁六二五。

註一二八　（宋）歐陽脩：《集古錄》，《文津閣四庫全書‧第六八○冊》，頁五五九～六九七，六二四～六二五。

註一二九　（宋）歐陽脩：《集古錄》，《文津閣四庫全書‧第六八○冊》，頁五五九～六九七，頁六二五。

註一三○　歐陽棐：《集古錄目》，輯入《叢書集成續編》第九十一冊，頁四六六。

註一三一　（宋）趙明誠：《金石錄》，《文津閣四庫全書‧第六八一冊》，頁一～二二五，頁一六五。

註一三二　（宋）張彥遠：《法書要錄》，《文津閣四庫全書‧第八一四冊》，頁一七九～三四九（北京市：商務印書館，二○○六年），頁三○二一。作「丁現亦善隸書，時人云丁眞楷草」顯然筆誤。

註一三三　（唐）張懷瓘：《書斷》，《文津閣四庫全書‧第八一四冊》，頁三十七～七十五》（北京市：商務印書館，二○○六年），頁六三二。亦作「丁現亦善隸書，時人云丁眞楷草」顯然筆誤。

註一三四　趙孟堅：〈論書法〉，輯入《歷代書法論文選續編》，頁一五六。

註一三五　趙孟堅：〈論書法〉，輯入《歷代書法論文選續編》，頁一五七。

註一三六　（宋）歐陽脩：《集古錄》，《文津閣四庫全書‧第六八〇冊》，頁五五九～六九七，頁六一三。

註一三七　（宋）歐陽脩：《集古錄》，《文津閣四庫全書‧第六八〇冊》，頁五五九～六九七，頁六〇八。

註一三八　（宋）歐陽脩：《集古錄》，《文津閣四庫全書‧第六八〇冊》，頁五五九～六九七，頁六〇八。

註一三九　（宋）董逌：《廣川書跋》，《文津閣四庫全書‧第八一五冊》，頁三三五～四九六，頁三九二。

註一四〇　（宋）張彥遠：《法書要錄》，《文津閣四庫全書‧第八一四冊》，頁一七九～三四九，頁二〇二。

註一四一　（宋）張彥遠：《法書要錄》，《文津閣四庫全書‧第八一四冊》，頁一七九～三四九，頁一九八。

註一四二　（宋）董逌：《廣川書跋》，《文津閣四庫全書‧第八一五冊》，頁三三五～四九六，頁三九二。

註一四三　（宋）張彥遠：《法書要錄》，《文津閣四庫全書‧第八一四冊》，頁一七九～三四九，頁一八六。

註一四四　（宋）黃伯思：《東觀餘論》，《文津閣四庫全書‧第八五二冊》，頁二九一～三八〇，

註一四五　（清）王澍：《竹雲題跋》，《文津閣四庫全書・第六八四冊》，頁六二九～六九三》，頁三五九。

註一四六　（宋）張彥遠：《法書要錄》，《文津閣四庫全書・第八一四冊》，頁一七九～三四九》，頁二一一。

註一四七　（宋）張彥遠：《法書要錄》，《文津閣四庫全書・第八一四冊》，頁一七九～三四九》，頁一九八。

註一四八　（梁）庾肩吾：《書品》，《文津閣四庫全書・第八一四冊》，頁五～十》（北京市：商務印書館，二〇〇六年），頁八。

註一四九　（宋）歐陽脩：《集古錄》，《文津閣四庫全書・第六八〇冊》，頁五五九～六九七》，頁六一三。

註一五〇　（宋）趙明誠：《金石錄》，《文津閣四庫全書・第六八一冊》，頁一～二二五》，頁一五二。

註一五一　（宋）董逌：《廣川書跋》，《文津閣四庫全書・第八一五冊》，頁三三五～四九六》，頁三九七。

註一五二　（宋）董逌：《廣川書跋》，《文津閣四庫全書・第八一五冊》，頁三三五～四九六》，頁三九七。

註一五三　（宋）張彥遠：《法書要錄》，《文津閣四庫全書・第八一四冊》，頁一七九～三四九》，

註一五四 （宋）董逌：《廣川書跋》，《文津閣四庫全書・第八一五冊，頁三三五～四九六》，
　　　　　頁三九七。

註一五五 （宋）董逌：《廣川書跋》，《文津閣四庫全書・第八一五冊，頁三三五～四九六》，頁
　　　　　三九八。

註一五六 （宋）張彥遠：《法書要錄》，《文津閣四庫全書・第八一四冊，頁一七九～三四九》，
　　　　　頁二二七。

註一五七 （清）王澍：《竹雲題跋》，《文津閣四庫全書・第六八四冊，頁六二九～六九三》，頁
　　　　　六三七。

註一五八 （宋）歐陽脩：《集古錄》，《文津閣四庫全書・第六八〇冊，頁五五九～六九七》，頁
　　　　　六一二。

註一五九 （宋）歐陽脩：《集古錄》，《文津閣四庫全書・第六八〇冊，頁五五九～六九七》，頁
　　　　　六一二。

註一六〇 （宋）歐陽脩：《集古錄》，《文津閣四庫全書・第六八〇冊，頁五五九～六九七》，頁
　　　　　六一二。

註一六一 （宋）董逌：《廣川書跋》，《文津閣四庫全書・第八一五冊，頁三三五～四九六》，頁
　　　　　三九五。

註一六二 （宋）董逌：《廣川書跋》，《文津閣四庫全書・第八一五冊，頁三三五～四九六》，頁
　　　　　頁二一一。

三九五。

註一六三　（宋）張彥遠：《法書要錄》，《文津閣四庫全書・第八一四冊，頁一七九～三四九》，
頁二二七。

註一六四　（宋）董逌：《廣川書跋》，《文津閣四庫全書・第八一五冊，頁三三五～四九六》，頁
三九五～三九六。

註一六五　蘇軾：《東坡題跋》，（臺北市：廣文書局，一九七一年十二月），卷四之一。

註一六六　蘇軾：《東坡題跋》，卷四之一。

註一六七　黃庭堅：《山谷題跋》，卷四之一之二一。

註一六八　黃庭堅：《山谷題跋》，卷四之二一。

註一六九　黃庭堅：《山谷題跋》，卷七之一。

註一七〇　參見（宋）歐陽脩：《集古錄》，《文津閣四庫全書・第六八〇冊，頁五五九～六九
七》，頁六一二～六一三。

註一七一　（宋）歐陽脩：《集古錄》，《文津閣四庫全書・第六八〇冊，頁五五九～六九七》，頁
六八七。

註一七二　（宋）歐陽脩：《集古錄》，《文津閣四庫全書・第六八〇冊，頁五五九～六九七》，頁
六八八。

註一七三　（宋）米芾：《書史》，《文津閣四庫全書・第八一五冊，頁三十五～六十》（北京市：
商務印書館，二〇〇六年），頁三十七。

註一七四　（宋）米芾：《書史》，《文津閣四庫全書‧第八一五冊，頁三十五～六十》，頁三十七～三十八。

註一七五　（宋）董逌：《廣川書跋》，《文津閣四庫全書‧第八一五冊，頁三三五～四九六》，頁三九六。

註一七六　（宋）董逌：《廣川書跋》，《文津閣四庫全書‧第八一五冊，頁三三五～四九六》，頁三九六。

註一七七　（宋）董逌：《廣川書跋》，《文津閣四庫全書‧第八一五冊，頁三三五～四九六》，頁三九六。

註一七八　（清）孫承澤：《庚子銷夏記》，《文津閣四庫全書‧第八二八冊，頁一～九八》，頁四十七。

註一七九　（清）孫承澤：《庚子銷夏記》，《文津閣四庫全書‧第八二八冊，頁一～九八》，頁四十七。

註一八〇　蘇軾：《東坡題跋》，卷四之十六。

註一八一　《祭姪文稿》，輯入《書跡名品叢刊‧第十八卷‧唐Ⅷ》（東京：株式會社二玄社，二〇〇一年一月），頁十六。

註一八二　（宋）歐陽脩：《集古錄》，《文津閣四庫全書‧第六八〇冊，頁五五九～六九七》，頁六一三。

註一八三　（宋）歐陽脩：《集古錄》，《文津閣四庫全書‧第六八〇冊，頁五五九～六九七》，頁

註一八四　（宋）歐陽脩：《集古錄》，《文津閣四庫全書・第六八○冊，頁五五九～六九七》，頁
六六一。

註一八五　（宋）歐陽脩：《集古錄》，《文津閣四庫全書・第六八○冊，頁五五九～六九七》，頁
六一三。

註一八六　（宋）歐陽脩：《集古錄》，《文津閣四庫全書・第六八○冊，頁五五九～六九七》，頁
六一四。

註一八七　（宋）董逌：《廣川書跋》，《文津閣四庫全書・第八一五冊，頁三三五～四九六》，頁
三九二～三九三。

註一八八　（宋）董逌：《廣川書跋》，《文津閣四庫全書・第八一五冊，頁三三五～四九六》，頁
三九三。

註一八九　（宋）歐陽脩：《集古錄》，《文津閣四庫全書・第六八○冊，頁五五九～六九七》，頁
六八九。

註一九○　（宋）歐陽脩：《集古錄》，《文津閣四庫全書・第六八○冊，頁五五九～六九七》，頁
六八九。

註一九一　黃庭堅：《山谷題跋》，卷四之八之十一。

註一九二　（清）孫承澤：《庚子銷夏記》，《文津閣四庫全書・第八二八冊，頁一～九十八》，頁
四十四。

註一九三 （宋）歐陽脩：《集古錄》，《文津閣四庫全書‧第六八〇冊，頁五五九～六九七》，頁六一五～六一六。

註一九四 （宋）董逌：《廣川書跋》，《文津閣四庫全書‧第八一五冊，頁三三五～四九六》，頁四〇六。

註一九五 （宋）董逌：《廣川書跋》，《文津閣四庫全書‧第八一五冊，頁三三五～四九六》，頁四〇六。

註一九六 （宋）歐陽脩：《集古錄》，《文津閣四庫全書‧第六八〇冊，頁五五九～六九七》，頁六一六。

註一九七 （清）王澍：《淳化祕閣法帖考正》，《文津閣四庫全書‧第六八四冊，頁四九三～六二八》（北京市：商務印書館，二〇〇六年），頁四九七。

註一九八 劉熙載原著，金學智評注：《書概評注》（上海市：上海書畫出版社，二〇〇七年七月），頁四十。

註一九九 （宋）歐陽脩：《集古錄》，《文津閣四庫全書‧第六八〇冊，頁五五九～六九七》，頁六六八。

註二〇〇 米芾：《草聖帖》，輯入《書跡名品叢刊‧第二十卷‧宋II》（東京：株式會社二玄社，二〇〇一年一月），頁一六〇～一六一。

註二〇一 鮮于樞：《論草書帖》，輯入《中國法書全集‧第十卷‧元二》（北京市：文物出版社，二〇一一年十二月），頁二三八～二三九。

註二〇一　（宋）歐陽脩：《集古錄》，《文津閣四庫全書·第六八〇冊，頁五五九〜六九七》，頁六五三。

註二〇三　（宋）米芾：《寶章待訪錄》，《文津閣四庫全書·第八一五冊，頁六一一〜七十二》，頁七十一。

註二〇四　黃庭堅：《山谷題跋》（北京市：商務印書館，二〇〇六年），卷四之二十四。

註二〇五　黃庭堅：《山谷題跋》，卷四之二十三。

註二〇六　黃庭堅：《山谷題跋》，卷四之二十。

註二〇七　黃庭堅：《山谷題跋》，卷六之十三。

註二〇八　（清）王澍：《竹雲題跋》，《文津閣四庫全書·第六八四冊，頁六二九〜六九三》，頁六七九。

註二〇九　（清）王澍：《竹雲題跋》，《文津閣四庫全書·第六八四冊，頁六二九〜六九三》，頁六七九〜六八〇。

註二一〇　歐陽脩：《歐陽文忠集》（臺北市：臺灣中華書局，一九七〇年六月臺二版），卷一二六之十。

註二一一　（宋）歐陽脩：《集古錄》，《文津閣四庫全書·第六八〇冊，頁五五九〜六九七》，頁六五三〜六五四。

註二一二　黃庭堅：《山谷題跋》，卷四之二十。

註二一三　（宋）米芾：《寶章待訪錄》，《文津閣四庫全書·第八一五冊，頁六一一〜七十二》，

註二二五　（宋）歐陽脩：《集古錄》，《文津閣四庫全書・第六八〇冊，頁五五九～六九七》，頁六二六。

註二二四　（清）王澍：《竹雲題跋》，《文津閣四庫全書・第六八四冊，頁六二九～六九三》，頁六八〇～六八一。

頁六四。

第五章 唐高祖至肅宗時期碑刻跋文析論

初唐承繼南北朝、隋代，楷書成就達於巔峰，歐、虞、褚、薛數家之典範，後有顏、柳之突破，又有顛張狂素氣象萬千之草書，以及李邕逸而遒之行書，還有李陽冰傑立特出的篆書，在書法史上都煥發閃耀的光芒。歐陽脩在〈唐安公美政頌〉即稱書法之盛莫盛於唐：

〔一〕

然余嘗與蔡君謨論書，以謂書之盛莫盛於唐，書之廢莫廢於今。余之所錄如于頔、高騈下至陳遊瓌等書皆有。蓋武夫悍將暨楷書手輩字皆可愛，今文儒之盛，其書屈指可數者無三四人，非皆不能，蓋忽不爲爾。唐人書見於今而名不知於當時者，如張師丘、繆師愈之類，蓋不可勝數也，非余錄之則將遂泯然於後世矣，余於集古不爲無益也夫。〔註

以唐之盛慨嘆宋之廢，而在時代風氣籠罩下，唐代即使是武夫悍將，所作皆極爲可觀。因此《集古錄》所收唐代金石碑刻不僅有名重當代者，亦含名不知於當時者，而目前所見跋文共有

二百一十四篇，其中僅有一篇是鐘銘〈唐武盡禮寧照寺鐘銘〉，跋文又以唐人工書者往往皆是，而歎宋人之廢學：

武盡禮筆法精勁，當時宜自名家，而唐人未有稱之見於文字者，豈其工書如盡禮者，往往皆是，特今人罕及爾。余每得唐人書未嘗不歎今人之廢學也。（註一）

可惜此銘已佚，無法得見其精勁之筆法。其餘皆爲石刻跋文，共有二百一十三篇，略述正史、文學、書法等。本書依立碑時間先後，分爲二章論述，本章以唐高祖至高宗時期碑刻及唐武后至玄宗時期碑刻兩節，就《集古錄跋尾》中，目前仍有碑版傳世者，分別探究其跋文。

第一節　唐高祖至高宗時期碑刻

《集古錄跋尾》唐高祖至高宗時期碑刻跋文共有二十六篇，其中唐高祖時期二篇，太宗時期碑刻跋文有十四篇，另有貞觀永徽間一篇，此列爲太宗時期，唐高祖至太宗時期共有十七篇，而唐高宗時期碑刻跋文，包括永徽一篇，顯慶二篇，總章一篇，咸亨三篇，上元一篇，永淳一篇，共有九篇。本節依唐高祖至太宗時期與唐高宗時期兩單元依序論述其跋文。

一 唐高祖至太宗時期碑刻

《集古錄》所撰唐高祖至太宗時期碑刻十七篇跋文中，其中注爲貞觀永徽間之《唐薛稷書》，謂見楊褒（生卒年不詳）家所藏薛稷（西元六四九～七一三年）書，君謨以爲不類，因此有感而發：

凡世人於事不可一槩，有知而好者，有好而不知者，有不好而不知者，有不好而能知者，褻於書畫，好而不知者也。畫之爲物，尤難識其精麤眞僞，非一言可答，得者各以其意，披圖所賞未必是秉筆之意也。（註三）

書畫鑑定確實不易，必須掌握其蛛絲馬跡，又要能深入瞭解書家之成長過程，及各時期之書風特色等等，的確要能眞知書者。而欣賞則依觀者個人成長過程，所聞所見累積之學養，其欣賞之處，未必是作者最得意處：

今梅聖俞作詩，獨以吾爲知音，吾亦自謂擧世之人知梅詩者莫吾若也，吾嘗問渠最得意處，渠誦數句，皆非吾賞者，以此知披圖所賞，未必得秉筆之人本意也。（註四）

歐陽脩舉他和知音梅堯臣（一○○二～一○六○）論詩，點出知書之難。創作者嘔心瀝血之作，或無意於佳乃佳者，觀賞者各依其喜好，從不同角度切入，做各個層面的解讀，當然這就是藝術。

唐高祖至太宗時期目前有碑版傳世者有〈唐孔子廟堂碑〉、〈唐豳州昭仁寺碑〉、〈唐顏師古等慈寺碑〉、〈唐九成宮醴泉銘〉、〈唐岑文本三龕記〉、〈唐孟法師碑〉、〈唐孔穎達碑〉等，以下依序逐篇探討其跋文。

（一）〈唐孔子廟堂碑〉

《集古錄》〈唐孔子廟堂碑〉（圖5-1-1）跋於宋仁宗嘉祐八年（一○六三）九月二十九日，自述兒時學虞書，二十年後感於凡物之於世，必難逃腐朽，因此開始集古：

> 右〈孔子廟堂碑〉，虞世南撰并書，余為童兒時，嘗得此碑以學書，當時刻畫完好，後二

圖5-1-1　〈唐孔子廟堂碑〉
圖片來源：虞世南：《孔子廟堂碑》，輯入《書跡名品叢刊・第十三卷・唐Ⅲ》（東京：株式會社二玄社，二○○一年一月），頁二十。

十餘年復得斯本，則殘缺如此。因感夫物之終弊，雖金石之堅不能以自久，於是始欲集錄前世之遺文而藏之。殆今蓋十有八年而得千卷，可謂富哉。〈註五〉

這篇跋文提供幾個訊息，一爲歐陽脩曾師法虞世南（西元五五八～六三八年），一爲集古之因由，另可推算集古之起始時間。

〈唐孔子廟堂碑〉此跋書於宋仁宗嘉祐八年，云其集古已歷十八載而得千卷，即《集古錄》之收集始於宋仁宗慶曆五年（一〇四五），至嘉祐八年已達千卷，而其跋文又多書於治平元年，可見應是時時把玩，有所見有所感而抒之，當非隨收隨跋。

黃庭堅有「孔廟虞書貞觀刻，千兩黃金那購得。」詩句，〈註六〉可見此碑搨本宋時已不可多得。又於〈題虞永興道場碑〉讚譽虞世南學書之勤，稱其書之工，唐人未有逮者，所述雖非此碑，然亦可見其對虞世南之肯定：

草書妙處需學者自得，然學久乃當知之，墨池筆塚非傳者妄也。虞永興常被中畫腹書，末年尤妙，貞觀間亦已耄矣，而書之工，唐人未有逮者。〈註七〉

「被中畫腹書」目前常見於坊間書家小故事，惟主角往往各異其人，而虞世南於唐代時已爲

之，應屬其中之前輩。

《集古錄》注云立碑時間為唐高祖武德九年（西元六二六年），《金石錄》云《唐史》誤以此碑為武后時立：

（註八）

右〈唐孔子廟堂碑〉，虞世南撰，武德時建，而題云相王旦書額者，蓋舊碑無額，武后時增之爾。至文宗朝馮審為祭酒，請琢去周字，而唐史遂以此碑為武后時立者，誤也。睿宗所書舊額云「大周孔子廟堂之碑」，今世藏書家得唐人所收舊本，猶有存者云。

此處僅書虞世南撰，而碑作「奉勅撰并書」，又云宋代仍存唐舊本。而至明代都穆亦藏有舊搨唐刻，《金薤琳琅》〈孔子廟堂碑〉載有碑文全文，跋文稱以家藏唐刻本足宋刻本之缺：

右〈唐孔子廟堂碑〉，虞世南撰并正書，在今陝西西安府學，乃宋王彥超翻本，字之缺者凡一百七十有九，予家藏舊搨唐刻，因參校以足其文。（註九）

由此可知，此碑於宋時已見翻刻本，至明代已殘缺一百七十九字，而其舊搨唐刻，則不知何時

所搨。

翁方綱曾駁斥孫承澤未考《舊唐書》而稱唐史有誤，其實唐史誤為武后之說早見於趙明誠《金石錄》。翁又對歐陽脩所云童時嘗得此碑，刻畫尚完好，後二十餘年則已殘缺之事，認為歐所見應為王彥超（西元九一四～九八六年）重刻之本：

原石本否。（註一○）

歐陽公《集古錄》自言為兒童學書時，刻畫尚完好，其後廿餘年已殘缺，考王節度重勒之石，其陰刻〈勃興頌〉在宋真宗天禧三年，而歐陽公生於真宗景德四年丁未，至天禧三年歐陽公已十三歲，所謂為兒童學書刻畫尚完好時也。計至其後廿餘年，則其泐損在天聖以後，是歐陽公所見之石本是王節度重勒之石，無可疑者，但未知歐陽公得見唐刻

王澍《虛舟題跋》亦略述立碑史事，又以虞世南〈謝表〉稱貞觀七年（西元六三三年）十月，推定此碑應於該年完成：

王彥超重刻之時，歐陽脩已十三歲，而獲碑搨學書當晚於該年，是否尚能稱童兒時。翁並以三版本對較其闕泐。

世南表謝稱貞觀七年十月，蓋新廟始於武德九年，至貞觀七年乃成爾。（註一一）

孫承澤《庚子銷夏記》則云虞世南〈謝表〉爲貞觀四年之事。（註一二）王又以不同版本相校，比較其闕損，云內府有眞蹟重摹本，完好無一字闕。並稱宋刻本已失其本眞：

昔人稱歐書外露筋骨，虞書內含剛柔，君子藏器以虞爲優，此碑重刻於宋初，蓋已失其本眞矣。……迴視歐、褚猶覺有筆墨痕跡在，未若永興之書以無結構爲結構，無所用力而自得右軍心法也。（註一三）

「昔人稱」乃張懷瓘《書斷》語也，郭宗昌《金石史》，孫承澤《庚子銷夏記》皆曾引用。虞書清和圓勁，自然韻流，得右軍心法，其書乃受之智永，自得右軍一脈……

永興書法受之智永，此碑信是永師適嗣，但比於〈千文〉則此碑爲稍縱耳，此時代之變，在作者亦不能自主也。（註一四）

虞世南受之智永，然書風稍縱，乃時代風氣使然。

包世臣〈藝舟雙楫〉〈論書一〉則指出虞世南書源於王獻之：

丙寅秋，獲南宋庫裝〈廟堂碑〉及棗版《閣帖》，冥心探索，見永興書源於大令，又深明大令與右軍異法。（註一五）

康有爲譽爲唐碑名家之佳者，（註一六）並述及其溯源：

永興〈廟堂碑〉出自〈敬顯儁〉、〈高湛〉、〈劉懿〉，運筆用墨意象悉同，若更溯其遠源，則上本於〈暉福〉也。（註一七）

源於智永、獻之，乃右軍一脈，是從帖之角度言之，而康之說乃源於其尊碑之立場。

（二）〈唐豳州昭仁寺碑〉

《集古錄》〈唐豳州昭仁寺碑〉（圖5-1-2）跋於治平元年（一〇六四）秋分後一日，略述唐建寺之由，雖託爲陣亡將士薦福，其實自贖殺人之咎，此碑不著書人名氏，因字畫甚工而收錄：

圖5-1-2　〈唐豳州昭仁寺碑〉

圖片來源：下中邦彥：《書道全集・第七卷・中國七・隋・唐Ⅰ》（東京：株式會社平凡社，一九六九年七月四刷），圖版八十四。

右昭仁寺碑，在幽（豳）州，唐太宗與薛舉戰處也，自唐起義與群雄戰處後，皆建佛寺，云爲陣亡士薦福……朱子奢撰，而不著書人名氏，字畫甚工，此余所錄也。（註一八）

此跋於宋神宗元豐五年（一〇八二）十一月七日由張淳（生卒年不詳）書於碑陰。（註一九）

《金石錄》亦錄此碑爲第五百五十五，有目無文。宋鄭樵認爲此碑爲虞世南所書，（註二〇）宋張重威（生卒年不詳）以之與〈孔子廟堂碑〉相校：

〈昭仁寺碑〉世以爲虞世南書，校之〈廟堂記〉淳淡相類，而骨格老成不逮也，豈世南少時所書乎。（註二一）

此碑老成不及，可能是少時所書，亦或另有書者。

關於此碑之立碑時間、地點、書人等，明曹昭（元末明初人，生卒年不詳）以爲是歐陽通（西元六二五～六九一年）所書。（註二二）《金薤琳琅》卷十三〈豳州昭仁寺碑〉載有碑文全

文，又有跋文：

惟《通志・金石略》以爲虞永興書，永興書之傳世者有〈孔子廟堂碑〉，然與此不類，

而《金石略》乃謂出于虞公，當必有所據。（註二三）

都穆也認爲與〈孔子廟堂碑〉不類，卻又不敢否定。而又云明武宗正德八年（一五一三）以使事道邠得揚其本，字畫完好若初刻者，可見此碑至明代碑況尚佳。明趙崡《石墨鐫華》〈唐昭仁寺碑〉亦同意鄭樵之說：

余觀其筆法大類〈廟堂〉，〈廟堂〉豐逸，此稍瘦勁，〈廟堂〉五代重勒，此伯施眞蹟也。（註二四）

趙崡甚至認爲〈孔子廟堂碑〉是五代重刻，此碑才是虞世南眞蹟，更舉證駁斥曹昭所云歐陽通所書之說。

顧炎武《金石文字記》述及唐太宗貞觀四年（西元六三〇年）十一月立，又舉《舊唐書》略述立碑緣由：

〈齒州昭仁寺碑〉，朱子奢撰，正書，貞觀四年十一月。今在長武縣距邠州西八十里，唐太宗與薛舉戰爭之地，按《舊唐書‧太宗紀》貞觀三年十二月癸丑，詔建義已來交兵之處，爲義士勇夫殞身戎陣者各立一寺，命虞世南、李百藥、褚亮、顏師古、岑文本、許敬宗、朱子奢等爲之碑銘，以紀功業，此其一也。（註二五）

命虞世南、朱子奢等人爲之碑銘，是撰是書，或既撰且書，並未明說，此碑則僅云朱子奢奉勑撰，不著書人名氏，歐陽詢曾云：「余所集錄開皇、仁壽、大業時碑頗多，其筆畫率皆精勁，而往往不著名氏，每執卷惘然爲之嘆息。」（註二六）這不著書人名氏之風，至唐猶然。

王澍《虛舟題跋》據《舊唐書‧太宗紀》所載，主張立碑時間應在唐貞觀三年（西元六二九年）十二月：

《金石文字記》載在貞觀四年十一月，誤也。（註二七）

王澍以此碑猶有六朝陋習，否定此碑爲虞世南所書：

面目雖似，神骨則殊，又書法自入唐來，六朝纖怪氣習破除淨盡。今觀永興〈廟堂碑〉

無一字落六朝陋習者，此碑如苦之爲苦，号之爲号等字，猶有六朝陋習者，永興書規行

矩步決不如此。（註二八）

又主張論書當以書爲主，而曹昭之說則不足與辯。

清畢沉則認爲疑是王知敬（生卒年不詳，武后時仕爲麟臺少監）所書：

　此碑不著書人，宋張重威謂是虞世南書，今案筆蹟與〈李衛公神道〉同，疑是王知敬

　書。（註二九）

楊守敬亦以此碑較之虞世南所書，其格度氣韻相距甚遠：

　是碑前人多指爲虞永興書，細玩之，誠有一二波法相似處，至其格度氣韻，則不逮遠

　甚。（註三〇）

又以其用筆之方板與變化，說明其差異：

蓋此用筆雖勁，猶沿隋人方板舊習，永興則變化百出，風神絕世，安可同日而語。且永興內含剛柔，此尚得云內含耶。世人惜永興碑無一存者，遂欲以此當之，而不知未足盡永興也。（註三一）

的確，此碑少了那一股內蘊氣息，結構亦不夠凝鍊，當非虞世南所書：

碑洋洋數千言，時伯施已老，或不能任此，歐陽率更八十餘，猶書小楷，此異數也，不可引以為例。（註三二）

虞世南生於陳武帝二年（西元五五八年），至唐太宗貞觀四年已七十三歲，要書寫這洋洋灑灑三千多言，體力是否還能負荷，這也許攸關是否虞世南所書之另一旁證。

（三）《唐顏師古等慈寺碑》

《集古錄跋尾》《唐顏師古等慈寺碑》（圖5-1-3）跋於治平元年（一〇六四）清明後一日書，跋文批評唐太宗之崇信浮圖：

顏師古撰，其寺在鄭州汜水，……唐初起兵破賊處多，大抵皆造寺。自古創業之君，其英豪智略有非常人可及者矣，至其卓然信道而知義，則非積學誠明之士不能到也。太宗英雄智識不世之主，而牽惑習俗之弊，猶崇信浮圖，豈以其言浩博無窮，而好盡物理爲可喜邪。蓋自古文姦言以惑聽者，雖聰明之主或不能免也。惟其可喜乃能惑人，故余於本紀識其牽於多愛者謂此也。（註三三）

圖5-1-3　〈唐顏師古等慈寺碑〉
圖片來源：下中邦彥：《書道全集·第七卷·中國七·隋·唐Ⅰ》（東京：株式會社平凡社，一九六九年七月四刷），圖版八十二。

云顏師古（西元五八一～六四五年）撰，未言其書。《金石錄·目錄三》錄爲第五百五十七，有目無跋。（註三四）

王澍《虛舟題跋》略述貞觀三年詔虞世南、顏師古等七人撰銘之事，此碑與〈昭仁寺碑〉皆一時所立，皆不著年月，並爲七人所撰之碑僅存者，書法各具特色，難分軒輊：

兩碑今頗完好，各不著書者名氏，然書法皆絕工，此碑上援丁道護，下開徐季海，腴潤
跌宕，致有傑思，與〈昭仁寺碑〉各樹一幟，而不能軒輕。（註三五）

書：

此碑不著書者名氏，清武億（一七四五～一七九九）《金石三跋》亦云顏師古撰，非其所

碑完具，後文題銜顏師古下缺一字，或懸度之當作書，余考其實不然。（註三六）

間，與碑末所署官銜對照，認為史有誤：

畢沅《中州金石記》亦稱顏師古撰，正書，篆額，立碑時間則稱貞觀二年（西元六二八
年）立。（註三七）清洪頤煊（一七六五～一八三三）《平津讀碑記》以《唐會要》所載建寺時

武氏據《舊唐書·太宗紀》所載詔令撰銘一事，認為所缺之字當為撰而非書。

畢。碑末結銜稱通議大夫行秘書少監輕車都尉琅邪縣開國子，《舊唐書·師古傳》太宗
踐阼擢拜中樞侍郎，封瑯邪縣男，貞觀七年拜秘書少監，十一年進爵為子，以碑結銜證

《唐會要》亦云破竇建德于氾水立等慈寺，秘書監顏師古為碑銘，並貞觀四年五月建造

之，知史誤也。（註三八）

王昶《金石萃編》對於立碑時間亦作山考證：

略。（註三九）

《新唐書・太宗紀》貞觀三年閏月癸丑爲死兵者立浮屠祠，此則建寺之始當在三年，碑亦當立於是年之後，《中州記》謂二年者，非也。……師古銜碑題琅邪縣開國子，《新唐書・傳》太宗即位封琅邪縣男，母喪服除還官，撰五禮成進爵爲子，下文云：帝將有事泰山，太宗東封在貞觀十五年，則師古之進爵在十五年以前，計自貞觀初封男至進子，約略閱八九年之久，則其撰文在貞觀十年間也。碑又提通議大夫輕車都尉，傳皆從

以碑結銜證之，若《唐會要》所載四年建畢爲正，則《舊唐書・師古傳》有誤，反之，則《唐會要》爲誤。

建寺立碑當於貞觀三年（西元六二九年）之後，又以《新唐書・師古傳》所載，顏師古之封官進爵時間，推論撰文時間約在貞觀十年間（西元六三六年）。

楊守敬認爲此碑爲顏師古所書，並肯定其書堪與歐、虞抗行…

不載書碑姓名，師古故工書，當即其筆，結構全法魏人，而姿態橫生，勁利異常，無一
弱筆，直堪與歐、虞抗行。世人狃於習見，故不知寶重，而尊仰六朝者，又限以時代，
不復留意唐人，故仍寂寂也。（註四〇）

觀其書線條渾厚，在橫勢結構中，映帶筆勢自然流暢，生意盎然，雖爲碑揭，猶能見其墨發韻
流之象，雖屬唐碑，卻能保有六朝書風之特色，可惜在歐、虞、褚之強流之下被埋沒，若置諸
六朝諸碑之列，亦毫不遜色，奈何礙於時代所限，遂遭忽視。

（四）《唐九成宮醴泉銘》

《集古錄》《唐九成宮醴泉銘》（圖5-1-4），跋文簡要，僅略述魏徵（西元五八〇～六四
三年）撰文，歐陽詢（西元五五七～六四一年）書，及「醴泉」得名緣由：

右〈九成宮醴泉銘〉，唐祕書監魏徵撰，歐陽率更書。九成宮即隋仁壽宮也，太宗避暑
於宮中而乏水，以杖琢地得水而甘，因名醴泉焉。（註四一）

以杖琢地而得水，此神話之說，一向斥道排佛之歐陽脩竟未有隻言片語之批判，面對這初唐楷

圖5-1-4 〈唐九成宮醴泉銘〉
圖片來源：歐陽詢：《九成宮醴泉銘》，輯入《書跡名品叢刊‧第十二卷‧唐Ⅱ》（東京：株式會社二玄社，二○○一年一月），頁一四二。

裔所宜勉游，庶幾不殞其美也。（註四二）

唐太宗於貞觀六年（西元六三二年）避暑於此，歐陽詢奉勅書時已屆七十六歲高齡，其書法當然已臻人書俱老之境，又以此高齡而能書此千言鉅作，留下此蓋世楷模，猶屬難能可貴。

《廣川書跋》〈醴泉銘〉跋文稱碑文云以杖導之，隨而泉湧，因名醴泉，不知何據。又舉《漢書》、《爾雅》之說論述醴泉：

《漢書》京師醴泉飲者痼病皆癒，故漢儒集禮有地出醴泉，天降甘霖，以為人主之瑞。

書極品，卻也未見任何與書法相關言詞，倒是在另一篇〈唐歐陽率更臨帖〉跋文高度讚揚其人品及書法成就：

吾家率更蘭臺，世有清德，其筆法精妙乃其餘事，豈止士人模楷，雖海外夷狄皆知為貴，而後

而不知者謂水從地出，其味若醴，如此則列子所謂神瀵者。顧漢魏郡國與唐離宮安得有此，《爾雅》曰甘露時降，萬物以嘉，謂之醴泉，蓋甘露雨也，今據此則論者不知其所出，故著其說。（註四三）

如此地泉與甘露本皆醴泉也。

《集古錄》跋文讚頌歐陽詢世有清德，筆法精妙，唐張懷瓘《書斷》謂其「真行之書雖於大令，亦別成一體，森森焉若武庫矛戟。」（註四四）竇臮《述書賦》注稱其書出於北朝齊人劉峯（生卒年不詳），曰：「書出於北齊三公郎中劉珉」，（註四五）虞世南稱其「不擇紙筆皆能如志」，（註四六）而黃庭堅則稱其書溫良，卻又即之可畏：

歐率更書溫良之氣襲人，然即之則可畏，頗似吾家叔度之為人，比來士大夫學此書好作芒角，鎌利政類阿巢爾山谷云。（註四七）

以歐陽詢之書比之於後漢黃憲（生卒年不詳），溫良之下復含嚴整端莊之氣度，學其書者或但得其表象，稜角畢顯，難以體現其內蘊。

宋趙孟堅《論書法》謂：「〈化度〉、〈九成〉，歐獨步於時矣。」（註四八）趙氏認為學

楷須從唐入，而其所從惟〈化度寺碑〉、〈九成宮醴泉銘〉、〈孔子廟堂碑〉耳，推崇歐陽詢為初唐楷法第一。王世貞云其書太傷瘦儉，惟此碑遒勁中不失婉潤：

　　然太傷瘦儉，古法小變，獨〈醴泉銘〉遒勁之中不失婉潤，尤為合作。（註四九）

歐陽詢楷書多帶隸法：

清孫承澤曾獲此碑善本，於《庚子銷夏記》附和趙孟堅之說，認為此碑誠為楷法第一也，指出體，近年搨本竟是一點，大失書家妙旨矣，此搨之所以貴舊也。（註五〇）

　　搨法甚精，昔人所稱草裡驚蛇，雲間電發，森森若武庫矛戟者，備見紙上，今人絕不能有此氈蠟，真宋人本也。率更正書多帶隸法，如首行宮字左點作豎筆，正鋒一畫乃隸

草裡驚蛇，雲間電發，此類動勢形象喻之於草書，迅疾驟變之姿躍然紙上。而以之形容楷書，可見其靈動，如蘇東坡所謂：「真書難於飄揚」。（註五一）

　　王澍更盛讚其書筋、骨、血、肉、精、神、氣、脈八者全具，不善學者多方整枯燥，了乏生韻：

筋、骨、血、肉、精、神、氣、脈八者全具，而後可爲人書，亦猶是俗子作書，但有血肉都無筋骨，墨豬爾。高手矯之而過，遂至枯朽骨立，所謂楚則失矣，齊亦未爲得也。

每見爲率更者，多方整枯燥，了乏生韻，不知率更風骨內柔神明，外朗清和秀潤，風韻絕人，自右軍以來未有骨秀神清如率更者，〈醴泉銘〉乃其奉詔所作，尤是絕用意書。

（註五二）

右軍以來，未有如率更之骨秀神清者，評價極高，而此碑又是其中之佼佼者，內柔神明，如黃庭堅所云溫良之氣襲人，而在王澍眼中，少了嚴整肅穆之氣，反而是清和秀潤風韻絕人，不似即之可畏之象。其〈論書賸語〉亦云：「古人之書，鮮有不具姿態者，雖峭勁如率更，適古如魯公，要其風度正自和明悅暢。」（註五三）又於《虛舟題跋》稱此碑爲晚年經意之作：

詢書在唐爲妙品，而此銘乃其奉勅書，尤率更晚年經意之作，寬裕明秀，故當在〈邕師塔銘〉之上，評者稱〈化度〉勝〈醴泉〉，非精鑒也。（註五四）

王澍認爲此碑應較〈化度寺碑〉爲優，錢大昕亦於卷後題跋肯定爲唐楷之冠：

靜玩久之，不覺移晷，乃知其妙處全從右軍得來，並參以隸法，實為唐楷之冠，昔高麗人求信本書，得其片楮重若吉光，當時已譽聞中外，矧今日耶。（註五五）

楊守敬則稱其書險峭：

信本書本以險峭稱於唐代，……後人不見真迹，所得拓本失其鋒穎，遂多以圓潤為本真，不知真迹北宋本未有不峭拔者。（註五六）

歐陽詢書皆峭拔有勁者，圓潤失鋒頭者，蓋後世摹刻也。

（五）〈唐岑文本三龕記〉

《集古錄》〈唐岑文本三龕記〉（圖5-1-5）跋文述及撰書者姓名、所處地點及造像對象：

唐兼中書侍郎岑文本撰，起居郎褚遂良書，字畫尤奇偉。在河南龍門山，山夾伊水，東西可愛，俗謂其東曰香山，其西曰龍門，龍門山壁間鑿石為佛像，大小數百多後魏及唐

圖5-1-5　〈唐岑文本三龕記〉
圖片來源：褚遂良：《伊闕佛龕
碑》，輯入《書跡名品叢刊・第
十三卷・唐Ⅲ》（東京：株式會
社二玄社，二〇〇一年一月），
頁二六五。

時所造，惟此三龕像最大，乃魏
王泰為長孫皇后造也。（註五七）

跋文未見造像立碑時間，前注
曰：「貞觀十五年」，《金石
錄》載有第五百八十六〈唐三
龕碑上〉，下注曰：「岑文本撰，褚遂良正書，貞觀十五年十一月。」第五百八十七〈唐三龕碑下〉，有目錄無跋文。（註五八）《寶刻類編》卷二褚遂良（西元五九六～六五八年）條下有〈三龕碑〉，下注曰：「岑文本撰，字畫奇偉，貞觀十五年十一月磨崖刻，洛。」字畫奇偉四字當來自《集古錄》。（註五九）

清武億《金石三跋》〈唐龍門山三龕記〉對立碑時間提出質疑：

碑在賓暘洞之南，磨崖刻此石，近亦損裂，惜無年月可案，《集古錄》謂魏王泰為長孫皇后造者，在貞觀十五年，考十七年泰即降王東萊，⋯⋯知此碑自十年長孫后既崩以後，而泰猶未獲罪降徙時為近之，但必于十五年，未審歐陽子何據也。（註六〇）

武億認為立碑時間在貞觀十年至十七年間，但不一定在十五年。清人洪頤煊則指出舊拓本碑末

尚有年月字可辨：

右〈伊闕佛龕碑〉，在洛陽縣伊闕，《集古錄》作〈三龕記〉，……今舊拓本碑末尚有
十五年歲次辛丑十一月，字可辨，時長孫皇后薨已五年矣。（註六一）

〈伊闕佛龕碑〉即《集古錄》之〈三龕記〉，近人多以此名之。目前收藏於北京圖書館的
宋拓本，碑末猶可見「五年歲次辛丑」（圖5-1-6），「五」字僅餘末筆，「年」、「歲」雖
左上角殘缺，仍可辨識。當如洪氏所言立碑時間為唐太宗貞觀十五年（西元六四一年）辛丑，
時褚遂良四十六歲，書寫時間早於〈孟法師碑〉一年，且兩碑均為岑文本（西元五九五～六四
五年）撰文。

楊守敬《平碑記》針對歐陽
脩云此書奇偉，謂其書有偉而非
奇：

歐公謂此書奇偉，余則云方整寬

圖5-1-6 〈唐岑文本三龕記〉之一
圖片來源：呂書慶：《中國書法全集·第二二卷·褚遂良》（北京市：榮寶齋出版社，一九九九年九月），頁六十一。

博，偉則有之，非用奇也，蓋沿陳隋舊格。登善晚年始力求變化耳。又知嬋娟婀娜先要

歷此境界。（註六一）

（六）〈唐孟法師碑〉

《集古錄跋尾》〈唐孟法師碑〉（圖5-1-7）跋文述及撰書人姓名，並簡介法師之名，邑

里，卒年，享歲：

唐岑文本撰，褚遂良書。法師名靜素，江夏安陸人也，少而好道，誓志不嫁，隋文帝居

之京師至德宮，至唐太宗十二年卒，年九十七。（註六二）

此碑與《唐岑文本三龕記》同為岑文本撰，褚遂良書，法師卒於唐貞觀十二年（西元六三八

圖5-1-7　〈唐孟法師碑〉
圖片來源：褚遂良：《孟法師碑》，輯入《書跡名品叢刊·第十三卷·唐川》（東京：株式會社二玄社，二〇〇一年一月），頁三六二。

歷此境界。（略）相較褚遂良晚年所書，著實穩健勁節有餘，靈動變化稍嫌不足。

年），跋文未云立碑時間，其注曰貞觀十六年（西元六四二年）。

《金石錄》目錄有第五百八十八《唐孟法師碑》，下注：「岑文本撰，褚遂良正書，貞觀十六年五月。」（註六四）有目錄無跋文。《墨池編》卷六唐佛家碑載有《唐孟法師碑》，下注：「貞觀十三年」，及撰書者與法師名、邑里等。《寶刻類編》卷二褚遂良條下有《孟法師碑》，云貞觀十六年五月立。（註六六）

《宣和書譜》載有《孟法師碑》，云在長安國子監。並述及褚遂良嘗爲唐太宗辨別書蹟眞僞，又對其書作出概略介紹：

遂良初師世南，晚造義之，正書尤得媚趣，論者況之瑤臺青瑣，窅映春林，嬋娟美女，不勝羅綺，蓋狀其豐艷，雕刻過之，而殊乏自然耳。（註六七）

法師碑銘後）指稱褚刻意學歐，又參以分隸法：

「媚趣」、「雕刻過之」、「殊乏自然」評價似乎皆非正面。王世貞《弇州續稿》〈褚河南孟

考褚公以貞觀十六年書時尚刻意信本，而微參以分隸法，最爲端雅饒古意。……又余有舊翻本證之，辨爲褚書，不然世不以爲信本者鮮矣。（註六八）

王世貞認爲此碑書時刻意學歐陽詢，又略參隸法，風格極似歐陽詢。

孫承澤《庚子銷夏記》則認爲此碑爲褚之得意書：

河南此碑圓勁而深厚，猶存古隸遺意，是其得意書。（註六九）

王澍則不同意王世貞之說，認爲褚遂良書寫此碑之時，正法乳智永之時，完全找不到有何與歐陽詢相似之處：

猶存隸意，此與王世貞之說同，然勁而厚有之，惟云「圓」，似乎不是很妥貼。

上追貞觀十六年壬寅，方四十有七，是時年力壯盛，正是專師智永時，而鳳洲以爲絕似率更，未見有一毫似處。……其書〈雁塔聖教序〉在唐高宗永徽四年癸丑，爲河南五十八歲，後〈孟法師碑〉十六年。（註七○）

王澍又以〈雁塔聖教序〉爲後此碑十六年所書，按貞觀十六年（西元六四二年），褚四十七歲，而唐高宗永徽四年（西元六五三年），褚五十八歲，相隔當爲十一年，王澍云十六年，誤也。王澍因此認爲此碑不及〈聖教序〉遠矣：

河南書法專師漢韓勑夫子廟，竟至形神畢肖，故融釋脫落，幾似筆不落紙，還視〈孟法師碑〉，猶未免有筆痕墨跡。而世人競推〈孟法師碑〉，當由碑廢已久世不多見，故貴之耳。實則〈孟法師碑〉不及〈聖教序〉遠也。鳳洲不細考時序，橫生多少閑議論，可謂無識。（註七一）

以此碑猶有刻意處，與《宣和書譜》所述同，而批評王世貞橫生議論爲無識，出手不可謂不重。然王澍又跋云唐刻本乃字裡金生，行間玉潤，妙處非筆墨所能盡知：

及今見唐刻眞本，乃知去覆本甚遠，玩其筆妙眞覺字裡金生，行間玉潤，妙處非筆墨所能盡知。黃山谷題虞永興〈夫子廟堂碑〉，所謂孔廟虞書貞觀刻，千兩黃金那可得，非盧語矣。（註七二）

翁方綱《復初齋集外文》〈跋孟法師碑〉概述其見過孫承澤所跋無錫秦氏本，及錢塘倪氏言其筆妙，千金難得，與前跋之猶未免有筆痕墨跡，評價兩極，莫非所跋版本有別，然兩跋皆曰唐刻本，前跋稱唐刻可貴，後跋云唐刻眞本。

宋搨舊本，並手摹一冊藏於篋。歷經二十五年之後，方獲眞本之摹刻本之始末。又據此本以證

王世貞所云「微參以分隸法」，及趙孟頫「結字規模八分」，此碑具隸法之說信不誣也。又指出此碑與〈聖教序〉書寫時間應為十一年，而非十六年。對於王澍質疑王世貞橫生議論，翁則支持王世貞之說：

愚按此條則弇州之言是，而虛舟之言非也。河南〈聖教〉是晚年老境漸熟，即廣川所謂漢銅甬書者，非必執定〈禮器碑〉也。（註七三）

文：

翁引董逌之語說明〈聖教序〉之特色，上述董逌之語出自《廣川書跋》〈褚河南聖教序〉跋

褚河南書本學逸少，而能自成家法，然疏瘦勁鍊又似西漢，往往不減銅筩等書，故非後世所能及也。昔逸少所受書法有謂多骨微肉者筋書，多肉微骨者墨豬，多力豐筋者聖，無力無筋者病，河南豈所謂瘦硬通神者耶。（註七四）

褚遂良〈聖教序〉是老境漸熟，疏瘦勁鍊而通神者，而〈孟法師碑〉則是合歐、虞之菁華，聚隸楷之能事，翁氏譽之為正書之極則：

若〈孟法師碑〉雖其中年作，然歐、虞菁華至是合爲一手，分隸眞楷之能事，亦全聚於一時。是正書之極則，當與〈化度〉、〈醴泉〉、〈廟堂〉並臻極勝。吾不以彼而易此也。（註七五）

分軒輊。翁氏又於論述褚書各碑時云此碑楷法準合古今之正：

云此碑足與歐陽詢〈化度寺碑〉、〈九成宮醴泉銘〉，及虞世南〈孔子廟堂碑〉相提並論，難

堂〉三者爲最上，若〈孟法師碑〉其必同斯品者矣。（註七六）

然於楷法準合古今之正，自必讓孟法師矣。趙子固論唐楷以〈化度〉、〈九成〉、〈廟

翁氏一再地肯定此碑，甚至認爲此碑之法合乎中庸之道，而〈聖教序〉則過之：

矣。（註七七）

歟。若〈孟法師碑〉酌劑歐、虞之法，約古今之宜，在隸楷之間，信可謂中和之詣也

道以中庸爲至，故曰過猶不及，褚公晚年書〈聖教序〉，準以至中之矩，則可謂過也

而此碑之於歐陽詢則以神似而非形似，再度讚賞王世貞之知言：

> 是碑於率更之似不以形而以神，故弇州云刻意信本。若
> 盧舟見其轉折稍腴，而謂同州刻手準之，見其形勢稍圓，而謂刻意信本爲失之，皆所謂
> 以目皮相者也。（註七八）

跋文又譏諷王澍僅見其表象，未能明其究理。

（七）《唐孔穎達碑》

《唐孔穎達碑》（圖5-1-8）爲昭陵諸碑之一，《集古錄》《唐孔穎達碑》跋於治平元年（一〇六四）端午日，跋文只云撰文者姓名，未載書寫者爲何人：

> 于志寧撰，其文磨滅，然尚可讀，今以其可見者質於《唐書·列傳》，傳所缺者不載穎
> 達卒時年壽，其與魏鄭公奉敕共修《隋書》亦不著。又其字不同，傳云字仲達，碑云字
> 沖（沖）遠，碑字多殘缺，惟其名字特完，可以正傳之繆不疑。以沖（沖）遠爲仲達，
> 以此知文字轉易失其眞者，何可勝數。幸而因余集錄所得以正其訛舛者，亦不爲少也。

圖5-1-9　〈唐孔穎達碑〉之二
圖片來源：《孔穎達碑》，《聽冰閣墨寶　原色法帖選之四十一》（東京：株式會社二玄社，二〇〇三年六月二刷）。

圖5-1-8　〈唐孔穎達碑〉之一
圖片來源：下中邦彥：《書道全集·第七卷·中國七·隋·唐Ⅰ》（東京：株式會社平凡社，一九六九年七月四刷），圖版一〇二。

乃知余家所藏非徒翫好而已，其益豈不博哉。（註七九）

又以碑文與《唐書·列傳》相校，傳不載穎達卒時年壽，亦不著其共修《隋書》，以碑云字沖遠（圖5-1-9），正傳之云仲達，跋文強調此《集古錄》之益也。《集古錄目》〈贈太常卿孔穎達碑〉略述孔氏生平：

太子左庶子于志寧撰，不著書人名氏，穎達字沖遠，冀州衡水人，官至太子右庶子國子監祭酒，封曲阜公，諡曰憲，碑以貞觀二十二年立。（註八〇）

者所書：

《金石錄》〈唐孔穎達碑〉對於世傳此書爲虞世南書，以立碑時虞世南已亡，應是學虞書

右〈唐孔穎達碑〉，于志寧撰，世傳虞永興書，據碑云穎達卒於貞觀二十二年，時世南之亡久矣，然驗其筆法，蓋當時善書者規摹世南之書而爲者也。（註八一）

孔穎達（西元五七四～六四八年）卒於貞觀二十二年（西元六四八年），而虞世南歿於貞觀十二年（西元六三八年），此碑當然不可能是虞所書，而其書風類似虞世南，可能是其追隨者之善書者所書。黃伯思《東觀餘論》〈跋孔穎達碑後〉亦提出相同觀點，跋文以沖遠稱之，並云此碑「筆勢遒媚亦自可珍」。楊守敬《平碑記》則云：「蓋學虞永興書者而稍弱」。（註八二）

明趙崡《石墨鐫華》〈唐祭酒孔穎達碑〉云年壽字半泐，隱隱可讀：

其書全習虞永興，而結法稍疏，……云貞觀二十二年六月十八日薨，春秋七十有五，然則歐公所有碑與今碑略同，數百年間豈無剝蝕之災，且昭陵諸碑多不可讀，而孔公碑獨尚如此，或公有功於六經，而鬼神呵護之耶。（註八三）

孔穎達，孔子三十二代孫，入唐後任國子監祭酒，曾奉唐太宗命編纂《五經正義》，趙氏因云公有功於六經。顧炎武《金石文字記》稱貞觀二十六年立，誤也，貞觀並無二十六年。(註八

（四）

清朱楓《雍州金石記》載有其立碑地點，及碑額：

銘」十六字。(註八五)

今在醴泉縣北二十里古村，昭陵南十里，碑首篆書「大唐故國子祭酒曲阜憲公孔公之碑

跋文又略述碑文殘損情況，並與明崇禎十一年（一六三八）時作比較：

碑已磨泐，可識者僅二百餘字，《集古錄》云字沖遠及與鄭公修隨（隋）書至今可識，《石墨鐫華》所云貞觀二十二年六月十八日薨，春秋七十有五，已不可識矣。明苟好善作《醴泉志》云孔穎達碑存字千，時崇禎十一年也。相去百餘年頓失八九，好古者所宜亟爲保護者也。(註八六)

據《醴泉志》所述：「孔穎達存千字」，(註八七) 其時爲明崇禎十一年（一六三八）至題跋時

相去僅百餘年，卻由存千字，殘損至可識者僅二百餘字。惟目前收藏於日本三井家的版本，據曾收藏此本的清人李宗瀚（一七七〇～一八三二），於戊子孟冬即清宣宗道光八年（一八二八）的卷後題跋，云可見者尚有一千七百餘字……

然其規橅虞書可云惟肖秀朗，遒勁極似廟堂，其深穆凝遠之度不逮也。昔歐陽公集錄時已云其文磨滅，則剝蝕當在宋以前，此本紙墨古舊，可見者尚有一千七百餘字。（註八）

〔八〕

以前述各家所云字數觀之，相差何以如此之大，殘損在所難免，是否另有捶搨精疏所致。

二　唐高宗時期碑刻

《集古錄》所撰唐高宗時期碑刻跋文共有九篇，其中〈唐辨法師碑〉為薛純陀（生卒年不詳）所書，跋文稱其書不輸歐陽通，慨嘆今人已不知：

薛純陀書，純陀，唐太宗時人，其書有筆法，其遒勁精悍不減吾家蘭臺。意其當時必為知名士，而今世人無知者，然其所書亦不傳於後世，余家集錄可謂博矣。所得純陀書祗

此而已，如其所書必不祇此而已也，蓋其不幸埋沉泯滅，非余偶錄得之，則遂不見於世矣。乃知士有負絕學高世之名，而不幸不傳於後者，可勝數哉，可勝歎哉。（註八九）

薛純陀，唐張懷瓘《書斷》：「薛純陀亦效詢，草傷於肥，純乃通之亞也。」（註九〇）《集古錄》所得僅此而已。《廣川書跋》除收錄此碑之外，於〈辨法師碑〉跋文又指出貞觀十二年薛純陀曾奉敕書〈砥柱銘〉：

貞觀十二年奉敕書銘砥柱，其字磊落如山石，自開隱麟而出，可以見方丈之勢矣，故無牽強以成也。當時如虞伯施、褚登善，號能書者皆避而讓之。（註九一）

云虞世南、褚遂良避而讓之，雖然有點誇張，卻也可見其書法成就。董逌又於〈砥柱銘〉跋文云其書氣象奇偉：

貴之唐以書學相高，刻石之文此其最大者也，筆力有餘，點畫不失，尚多隸體，氣象奇偉，猶有古人體澷。（註九二）

云其爲初唐刻石字最大者，可惜目前無緣得見，董逌有此二跋，如歐陽脩所云「如其所書必不

祇此而已也」，至宋時最少猶有此二碑存世，可惜目前皆已亡佚，難怪歐陽脩曾慨嘆負絕學高

世之名，不傳於世者多矣。

另有《唐吳廣碑》跋文略述吳廣未見載於《唐書》，《會要》雖列於陪葬昭陵人，卻載其

字，而不知其名，故云書雖餘事，而有助於金石之傳：

不著書撰人名氏，而字畫精勁可喜。碑字稍磨滅，世亦罕見，獨余集錄得之，遂以傳者

以其筆畫之工也，故余嘗爲蔡君謨言，書雖學者之餘事，而有助於金石之傳者，以此

也。（註九三）

（一）　《唐衛國公李靖碑》

《唐衛國公李靖碑》（圖5-1-10）爲昭陵碑之一，《集古錄跋尾》跋於治平元年（一〇六

當時士人以爲書爲餘事，然此碑以筆畫之工得以傳世，既可賞其精勁字畫，且能補正史之未

載，只可惜此碑亦已亡佚未傳世，更尤見碑版之難得，《集古錄》所撰唐高宗時期碑刻跋文目

前有碑版傳世者，僅有《唐衛國公李靖碑》、《唐龍興宮碧落碑》二篇，茲逐篇探究論述。

圖5-1-10　〈唐衛國公李靖碑〉
圖片來源：下中邦彥：《書道全集・第八卷・中國八・唐Ⅱ》（東京：株式會社平凡社，一九六九年七月四刷），圖版三十一。

（四）三月二十二日，跋文批判碑文浮巧，謂其官封頗備，得以正史之

註：

許敬宗撰，唐初承陳隋文章衰弊之時，作者務以浮巧為工，故多失其事實，不若史傳為詳。惟其官封浮巧，謂其官封頗備，得以正史之

李靖受封刺史為世襲，史闕而未載。跋文云許敬宗撰，未論及書者姓名。其碑陰刻有宋游師雄（一○三八～一○九七）於宋哲宗元祐四年（一○八九）所書之跋文，曰王知敬書。《金石錄》目錄有第六百三十四《唐李靖碑上》，下注曰：「許敬宗撰，王知敬正書，顯慶三年五月。」及第六百三十五《唐李靖碑下》，〔註九五〕又有跋文稱史未載世襲之事，見於

頗備，史云為撫慰使，而碑云安撫使，其義無異，而後世命官多襲古號，蓋靖時未嘗有撫慰使也，由是言之不可不正。又靖為刑部尚書，時以本官行太子左衛率，其封衛國公也，授濮州刺史，蓋太宗以功臣為世襲，刺史後雖不行，皆史宜書，其餘略之可也，故聊志之。〔註九四〕

其他傳略：

余按新史長孫無忌傳，載無忌以下授世襲刺史者凡十四人，姓名具存，蓋其事以見於他傳，則於本傳似不必重載也。（註九八）

此碑立於唐高宗顯慶三年（西元六五八年），王知敬所書。唐張懷瓘《書斷》稱其書：

圖，摩霄殄寇則未奇也（註九七）

工草及行，尤善章草，入能，膚骨兼有。戈戟足以自衛，毛翮足以飛翔，若翼大略宏

只云草、行、章草，未云其隸。清武億《金石三跋》〈唐衛公李靖碑〉以《新唐書‧王友貞傳》證之：

碑殘蝕其文已不可次，惟書者王知敬，証之《新唐書‧王友貞傳》，友貞，懷州河內人，父知敬，善書隸，武后時仕爲麟臺少監，即其人也。（註九八）

《新唐書》則云其善書隸，由上述可知其各體兼擅，知名於當時。

《石墨鐫華》〈唐李衛公靖碑〉讚揚此碑可與歐陽詢、虞世南匹敵：

碑下半磨泐，上半完好，考《金石錄》為許敬宗撰，王知敬書，知敬書在當時固自知名，評者謂與房玄齡、殷仲容伯仲，余觀此碑遒美，直是歐陽率更、虞永興之匹敵也。

（註九九）

與房玄齡、殷仲容伯仲之語，見於唐張懷瓘《書斷》，而謂可與歐、虞匹敵，趙崡著實給予此碑極高評價。《石墨鐫華》〈唐李衛公靖碑〉跋文對歐陽脩所稱史不載，提出反駁：

但《舊唐書‧傳》有改封衛國公受濮州刺史，仍令代襲，例竟不行等語，宋祁修《新唐書》削之，但曰改衛國公耳。歐公正與宋公同事，何得云宜書不書也。（註一○○）

《石墨鐫華》〈唐李衛公靖碑〉跋文又據舊新《唐書》所載，稱李靖（西元五七一～六四九年）

「豈先名藥師，后改曰靖，而以藥師為字耶。」（註一○一）

《庚子銷夏記》〈王知敬書李靖碑〉云此碑與諸多唐碑皆精妙絕倫：

宜其所書適美可愛如此，唐初名手人止知虞、褚，如〈李衛公碑〉、〈蘭陵公主碑〉、〈崔敦禮碑〉、〈高士廉塋兆記〉、〈孔穎達碑〉、〈馬周碑〉、〈薛收碑〉、〈褚亮碑〉，有著名者，有不著名者，皆精妙絕倫，不遜虞、褚，人罕見之，故多不知也。

（註一○二）

上述諸碑皆爲昭陵諸碑之一，其中〈崔敦禮碑〉、〈薛收碑〉兩碑，據孫承澤跋〈中書令崔敦禮碑〉稱皆是王知敬所書。（註一○三）《金石文字記》則云〈崔敦禮碑〉爲于立政（生卒年不詳）書。（註一○四）〈蘭陵公主〉、（註一○五）〈馬周碑〉、（註一○六）〈褚亮碑〉（註一○七）皆殷仲容（西元六三三～七○三年）所書，〈高士廉塋兆記〉是趙模（生卒年不詳）所書，（註一○八）無論著名不著名，皆屬佳作，諒必時代書風使然，又諸碑所處地點相近，或許亦屬地域影響。

楊守敬《平碑記》同意張懷瓘對王知敬之評價：

矣。（註一○九）

觀此信褒貶之不謬，今嵩山有知敬所書武后詩及〈金剛經〉，石質惡劣，不及此遠甚

楊氏又於《學書邇言》云其書氣質略小而精勁不懈，其餘同上述：

王知敬書〈衛景武公〉，氣質略小而精勁不懈，亦一作者。又有所書〈金剛經〉一碑，則石質鈍拙，不足傳其面目矣。（註一一〇）

清邵松年（一八四八～一九二四）《澄蘭室古緣萃錄》〈唐王知敬衛景武公碑〉認為此碑有六朝遺法：

竊謂唐初諸碑皆有虞、褚筆意，此碑尤秀勁，有六朝遺法。宜與〈塼塔銘〉共為學楷所寶重。……〈衛公碑〉在昭陵諸碑中書法最為韶秀，〈塼塔銘〉外罕有能及之者，前代不甚重之，故剝蝕極甚，而舊拓亦少，考據家亦不能詳其殘泐之年月。我朝應制多重小楷，此碑勁挺娟秀，館閣諸賢每家置一冊，得一金石無缺本，已交相矜重。（註一一一）

〈塼塔銘〉即〈王居士塼塔銘〉（圖5-1-11），立於唐高宗顯慶三年（西元六五八年），敬客（生卒年不詳）書。邵氏極力推薦〈唐衛國公李靖碑〉與〈王居士塼塔銘〉兩碑為科舉應試小楷範本。

康有為《廣藝舟雙楫·干祿第二十六》亦認為此碑適於干祿書之學習：

圖5-1-11 敬客〈王居士塼塔銘〉
圖片來源：下中邦彦：《書道全集·第八卷·中國八·唐II》（東京：株式會社平凡社，一九六九年七月四刷），頁二十八。

近代法趙，取其圓滿而速成也，然趙體不方，故咸同後多臨〈塼塔銘〉，以其輕圓滑利作字易成。……若求副者，厥有〈唐儉〉，又有參佐，惟〈李靖碑〉，皆體方用圓，備極圓美者，蓋昭陵二十四種皆可取也。（註一二二）

此碑碑陽三十九行，行八十二字，碑額作「唐故開府儀同三司尚書右僕射司徒衛景武公碑」二十字篆書陰刻。碑陰十三行，行二十字，碑在陝西

體泉。

（二）〈唐龍興宮碧落碑〉

《集古錄》〈唐龍興宮碧落碑〉（圖5-1-12）跋於嘉祐八年（一〇六三）十月四日，略述立碑地點及書者：

在絳州龍興宮，宮有碧落尊像，篆文刻其背，故世傳爲〈碧落碑〉。據李瑑之以爲陳惟

玉書，李漢以爲黃公譔書，莫知孰是。（註一二三）

此碑以篆文刻於碧落尊像之背，書者究爲陳惟玉（生卒年不詳）或黃公譔（生卒年不詳），或另有他人，無法確定。跋文又述及《洛中紀異》所載之刻碑神話：

《洛中紀異》云：碑文成而未刻，有二道士來，請刻之，閉戶三日不聞人聲，人怪而破

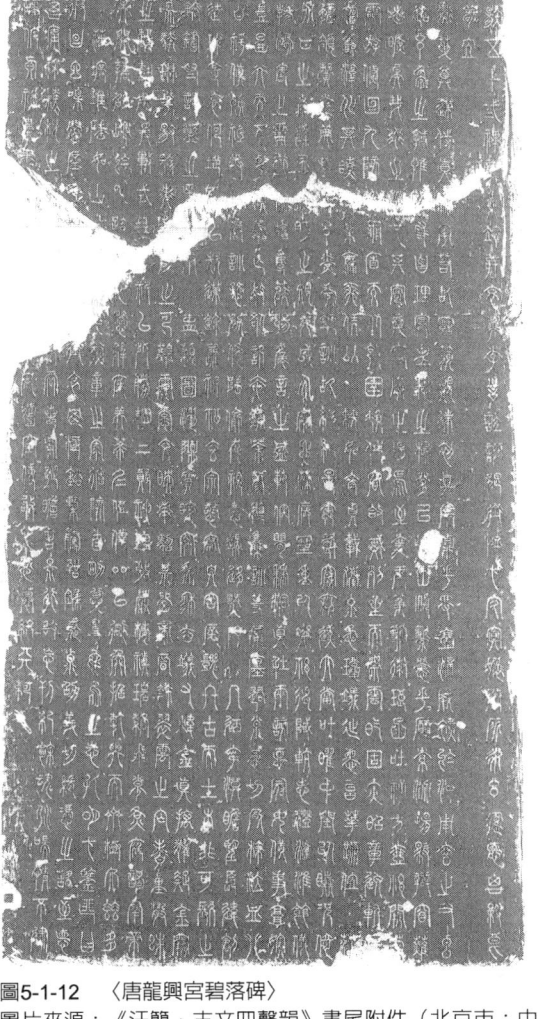

圖5-1-12 〈唐龍興宮碧落碑〉
圖片來源：《汗簡・古文四聲韻》書尾附件（北京市：中華書局，一九八三年十二月）。

戶，有二白鴿飛去，而篆刻宛然。此說尤怪，世多不信也。（註一四）

跋文又以碑文所載其子有諶，而史無

謚：

碑文言有唐五十三祀，龍集敦牂，乃高宗總章三年，歲在庚午也。又云哀子李訓、誼、譔、諶為姚妃造石像，按《唐書》，韓王元嘉有子訓、誼、譔，而無諶……，蓋史官之闕也。（註一五）

由碑文所載，立碑時間在唐高宗總章三年（西元六七〇年），歲次庚午。

唐李肇（生卒年不詳）《唐國史補》云〈碧落碑〉篆字與古文不同，頗為怪異，李陽冰（西元約七二一～約七八七年）見而寢處其下數日：

李陽冰善小篆，自言斯翁之後直至小生，曹喜、蔡邕不足言也。開元中張懷瓘撰《書斷》陽冰、張旭並不及載。

絳州有碑，篆字與古文不同，頗為怪異，李陽冰見而寢處其下數日不能去。驗其文是唐

初不載書者姓名，碑上有碧落二字，人謂之〈碧落碑〉。（註一二八）

李肇先云李陽冰自恃頗高，再言其獨好此碑，似乎將此碑推至極高評價。趙明誠則頗不以為然，《金石錄》〈唐碧落碑〉跋文述及此碑筆法不及陽冰遠甚：

右唐〈碧落碑〉，大篆書，其詞則唐宗室黃公譔，所述或云陳遺（惟）玉書，或云譔自書，皆莫可知。李肇及李漢並言李陽冰見此碑徘徊數日不去，又言陽冰自恨其不如，以槌擊之，今缺處是也。此說恐不然，陽冰嘗自述其書以為陳（斯）翁之後直至小生，於他人書蓋未嘗有所推許，唐人以大篆當時罕見，故妄有稱說耳，其實筆法不及陽冰遠甚也。（註一一七）

按此處云「陳遺玉書」、「陳翁之後」當是抄手筆誤。趙氏認為此碑字體為大篆，而對於書者究為誰，亦曰莫可知。

《廣川書跋》有〈碧落碑〉、〈別本碧落碑〉兩篇跋文，首篇略述書者及其書風：

碧落篆，李肇得觀〈中石記〉，知為陳惟玉書，歐陽永叔以李漢碑為黃公譔，然字法奇

古，行筆精絕，不類世傳篆學。而惟玉於唐無書名於世，不應一碑便能，奄有秦漢遺文，徑到古人絕處，此後世所疑也。（註一八）

董逌對於陳惟玉所書篆書，讚譽有加，以其字法奇古，異於世傳篆學，又云趙氏稱不及陽冰遠甚之說，乃未知其妙處：

李陽冰於書未嘗許人，至愛其書寢臥其下，數日不能去，世人論書不逮陽冰，則未必知其妙處。（註一九）

跋文又述及李肇謂此為碧落觀，故以為名。李漢指碑終於碧落二字，而得名，董逌嘗觀其碑，終非碧落字，又考其記知舊為碧落觀，故云肇說是也。

而立碑應是咸亨元年（西元六七〇年），總章三年誤也。蓋總章共二年，隔年改元咸亨，故應為咸亨元年。《石墨鐫華》指出：「按總章三年三月始改咸亨耳」。（註二〇）《別本碧落碑》跋文則述及另有摹本，已失其神韻：

州將不欲以搥擊石像，乃摹別石，因封其舊石像，今世所得皆摹本也。雖橫直圓方典刑

有稽，然遁其神者眾矣。（註二一）

可見此書原刻於碧落尊像背，後另摹石，後世所得皆摹本也。跋文又云世人不知古字，妄議此碑字不考古。

宋錢昌（生卒年不詳）《南部新書》云陳惟玉書〈碧落碑〉：

絳州碧落觀，碑文乃高祖子韓王元嘉四男爲元妃所製，陳惟玉書，今不知者妄有怪說，但背有碧落二字，故傳爲〈碧落碑〉。（註二二）

不但指出書者名氏，猶述及碑名緣由，是碧落觀，又背有「碧落」二字。

明王世貞《弇州四部稿》特別推崇此碑，云李陽冰習之十二年而不成其妙⋯⋯

李旋之輩以爲陳惟正（玉）、李譔、李瓘書，不可辨。⋯⋯李陽冰覽之七日而不忍去，習之十二年而不成其妙如此，豈惟正（玉）譔瓘小子所辦乎，字書雜出頡籒鐘鼎欵識，以故與斯體小異，聊識之以俟知者。（註二三）

王世貞雖云《洛中紀異錄》所載爲誕妄不可信，論其書時卻有神化之嫌，似乎其神妙非常人所能爲，連李陽冰習之十二年亦不成其妙，既非惟玉、譔、瓛等人所能書，又該是誰書，沒有答案。可能因其字體參雜鐘鼎金文古文，與秦篆有別，時人不識故增添其神秘感。

明郭宗昌《金石史》則不以爲然，認爲其高處不能遠追上古，下者已墮近代惡趣，評價與王世貞兩極：

余謂篆書三代尚矣，下訖秦絕矣，世傳三代遺跡皆屬贗作，獨岐陽〈石古（鼓）文〉、彝器款識爲眞，即字畫不必盡識，而古雅無前，望而可辯（辨），此碑獨以怪異奧人不可解，所以有扃户化鴿之說。而點畫形像結體命意雜亂不理，其高處不能遠追上古，下者已墮近代惡趣，如村學究教小兒角險，凡俗可厭，定爲惟玉輩書無疑。（註一二四）

王世貞以其古而神秘，認爲必非惟玉等人所能書，郭宗昌則認爲僅是怪異，卻無古雅，點畫結體雜亂，凡俗可厭，定爲惟玉輩所書。陳惟玉無書名，故佳作必不屬他，而俗書又必冠其名，此皆非客觀認定，不足採信。

《庚子銷夏記》〈絳州碧落碑〉則云細看其字有絕佳與絕不佳者：

四一〇

晨起涼生几簟，復展〈碧落碑〉細看中有絕佳之字，不讓古篆，有絕不佳之字，卑俗可笑者，昔歐陽公《集古錄》有割去惡字而存佳者，如智永〈千文〉去二百餘字是也，此碑當存數十字另裝之。（註一二五）

孫氏並未舉例說明，不知其絕佳為何，絕不佳又為何，若依其說當存者僅數十字，則在孫氏眼中顯然佳者少，不佳者多。至於歐陽公《集古錄》割去惡字者，前已述及，〈陳浮圖智永書千字文〉：

考其字畫，時時有筆法不類者，雜於其間，疑其石有亡缺，後人妄補足之，雖識者覽之可以自擇，然終汨其真，遂去其二百六十五字，其文既無所取，而世復多有所佳者字爾，故輒去其偽者，不以文不足為嫌也。（註一二六）

歐陽脩認為此書有後人妄補之字雜於其間，千字文又文無所取，故寧缺勿濫，裁去其偽者。

清趙撝《金石存》亦云篆法稚弱，殊不足觀：

今石像已亡，所傳者別刻本耳，篆法稚弱，殊不足觀，更兼字體錯雜不倫，即釋文難以

此篆法稚弱者爲重摹本，而原刻本究爲如何，是筆法精絕，亦或李陽冰久習未成之妙，不知是諸家所見版本有別，亦或審美觀之落差，評價何以天壤之別。云姑錄之，可見趙撝對這些篆書不盡瞭解。錢大昕《潛研堂金石文跋尾》即稱：「篆書奇古，小儒咋舌，不能讀，賴有鄭承規釋文稍可句讀。」（註一二八）趙撝又據劉太乙《金石續錄》所云，認爲此碑爲李譔所書：

盡信，亦姑就鄭承規所釋錄之耳。（註一二七）

按《唐書》韓王好學藏書萬卷，皆以古文字參定異同。子譔封黃公，工辭章。……據此則謂碑爲譔書理或然也。（註一二九）

楊守敬《平碑記》則認爲李陽冰見之服膺之事，爲無稽之談：

以李譔好古文字爲證而斷爲其所書，亦僅是旁證，無法確知。

碑陰李漢記稱此篆奇古妙絕，世傳李陽冰見之，大嘆異服膺，處下旬時，卒不得影響，乃熱中以椎椎之，今其損處是也，余謂此無稽之談也。（註一三○）

又云李陽冰頗爲自負，更不可能俯首此碑：

少監自謂斯喜之後直至小生，又自謂蒼頡後生，其目空千古，豈復俯首是碑，且即以篆法而論，此不過圓穩厚重而已，安能及少監之華，非特不及少監，即〈美原神泉〉一碑，亦高出此遠甚，千載以下之目，安可欺耶。（註一三一）

唐尹元凱（生卒年不詳）書於唐垂拱四年（西元六八八年）之〈美原神泉詩碑〉都不及。

論其篆法生硬無勁，結體鬆散，楊守敬稱其圓穩厚重而已，不僅無法與李陽冰相提並論，就連

第二節　唐武后至肅宗時期碑刻

《集古錄》所撰唐武后至玄宗時期碑刻跋文共有五十二篇，包括武后時期八篇，中宗時期一篇，玄宗時期多達四十三篇，包括先天時期一篇，開元時期二十五篇，天寶時期十七篇。肅宗時期七篇，包括乾元二篇、上元四篇、寶應一篇。本節以唐武后至玄宗開元時期碑刻，及唐玄宗天寶至肅宗時期碑刻兩小節，依序就其尚有碑版傳世者，逐篇論述其跋文。

一 唐武后至玄宗開元時期碑刻

《集古錄》所撰唐武后至玄宗開元時期碑刻跋文，共有三十五篇，其中有立於開元中之《唐興唐寺石經藏讚》，跋文讚揚此碑爲蔡有鄰書之最，（註一三一）另有立於唐開元十六年（西元七二八年）之《唐蔡有鄰盧舍那瑠像碑》，跋文指出唐世能書八分書者，蔡有鄰、韓擇木、史惟則、李潮四家：

蔡有鄰書，在定州，唐世名能八分者四家，韓擇木、史惟則世傳頗多，而李潮及有鄰獨爲難得，慶曆中今昭文韓公在定州，爲余得此本，余所集錄自非衆君子共成之，不能若此之多也。（註一三二）

可惜上述碑版皆已亡佚，僅能自其他尚存碑版略參得其大概。唐武后至玄宗開元時期碑刻跋文，目前尚有碑版傳世者，僅有《唐乙速孤神慶碑》、《唐有道先生葉公碑》、《唐鶺鴒頌》、《唐郎官石記》四篇，茲依序逐篇論述其跋文。

（一）〈唐乙速孤神慶碑〉

《集古錄》〈唐乙速孤神慶碑〉（圖5-2-1）跋文未署題跋時間，略述乙速孤氏之源，及神慶之世次：

弘文館學士苗神客撰，……乙速孤氏在唐無顯人，惟以其姓見於當時者神慶一人而已。《元和姓纂》但云：代人隨魏南徙而已，其敘神慶世次又多闕繆，而此碑所載頗詳。……惟見於此碑者，可以補姓纂之略，以備考求，故特錄之。（註一三四）

跋文只云苗神客（？～西元約六八八年）撰，未提及書者姓名。而立碑時間《集古錄》及〈集古錄原目〉皆注曰載初元年（西元六八九年）。《金石錄‧目錄四》載有第七百六十五〈周乙速孤府君碑〉，注曰：「苗仲容撰，釋行滿書，載初元年。」（註一三五）苗仲容當是苗神客之誤。

明趙崡《石墨鐫華》〈唐乙速孤昭祐碑〉則指出神慶本

圖5-2-1　〈唐乙速孤神慶碑〉
圖片來源：下中邦彥：《書道全集‧第七卷‧中國七‧隋‧唐Ⅰ》（東京：株式會社平凡社），一九六九年七月四刷，插圖四十一w。

姓王，更明指此碑爲釋行滿（生卒年不詳）所書：

昭祐名神慶，本姓王氏，太原人，五代祖顯魏驃騎大將軍，賜姓乙速孤，遂爲京兆醴泉人。……史不立傳，且不復姓王氏，不可曉。碑苗神客撰，釋行滿書，書亦勁健有法，然不及王知敬、趙模諸人。（註一三六）

清錢大昕《潛研堂金石文跋尾》《右虞侯副率乙速孤神慶碑》注記立碑時間爲載初二年（西元六九〇年）二月，跋文考碑文干支之誤：

文云龍朔元年歲次癸亥二月戊午朔，按癸亥乃龍朔三年，非元年也。又以《通鑑目錄》考之，龍朔元年二月丙寅朔，三年二月乙酉朔，俱非戊午朔，碑版之文所紀年月宜得其眞，而牴牾如此殊不可解，然此碑絕非後人所能僞作也。（註一三七）

王昶《金石萃編》〈乙速孤神慶碑〉認爲龍朔元年（西元六六一年）不誤，干支誤也：

唐時厝葬大率距薨逝之日不遠，若顯慶五年卒，至龍朔三年厝，相距四年，未必如是之

久，則龍朔元年似屬不誤，下文癸亥戊午誤也。（註一二八）

不論是紀年有誤，或干支錯置，碑文當時所刻，理當不應出錯，何以致此令人費解。

清畢沅《關中金石記》《左領軍衛將軍乙速孤神慶碑》跋文略述撰書者姓名，立碑時地：

載初二年二月立，苗神客撰文，釋行滿正書，篆額，在醴泉比干村。（註一二九）

立碑時間同錢氏所載，皆作載初二年（西元六九〇年）二月，然與《集古錄》、《金石錄》所注載初元年（西元六八九年）有別。

王昶《金石萃編》以其碑末所載，考訂其立碑時間：

碑末云：「歲次□寅二□戊申朔十九□□□立」，文內有高宗天皇大帝之語，則立碑在武后朝載初二年庚寅歲，是歲九月改元天授，二月尚是載初。《通鑑目錄》是歲二月正戊申朔，十九日為丙寅也。（註一四〇）

因此，立碑時間當為載初二年（西元六九〇年）二月無誤，而畢氏跋文又概述神慶之背景：

神慶字昭祐，本姓王，……賜姓乙速孤，……行儼即其子也，兩墓相去不十餘步，二碑並峙。（註一四一）

乙速孤神慶（西元五九九～六六〇年），字昭祐，京兆醴泉縣人，貞觀十七年任太子李治的右衛率府勛衛郎將，李治即位後任太子李忠的右虞候副率和檢校左、右領軍衛將軍。其子乙速孤行儼（西元六三六～七〇八年），字行儼，武則天時期的廣州、泉州、黔州刺史，亦有碑傳世，父子兩碑對峙。行儼之碑《集古錄》未錄，《金石錄》目錄五則載有〈唐乙速孤行儼碑〉，注曰：「劉憲撰，白義旺八分書，開元十三年二月。」（註一四二）

清洪頤煊《平津讀碑記》則針對《集古錄》所云：「《元和姓篹》但云：代人隨魏南徙而已，其敘神慶世次又多闕繆。」詳述其世次，以正其誤。並稱：「碑約三千餘字，此舊拓本，不可辨者止六十餘字。」（註一四三）

（二）〈唐有道先生葉公碑〉

《集古錄》〈唐有道先生葉公碑〉（圖5-2-2）未署題跋時間，跋文簡短，云蔡襄言此碑

爲李邕（西元六七四～七四六年）之最佳：

李邕撰並書，余集古所錄李邕書頗多，最後得此碑於蔡君謨，君謨善論書，爲余言邕之

所書此爲最佳也。（註一四四）

《集古錄》所錄李邕書碑，目前見於《集古錄目》者，此碑外尚有〈右武衛大將軍李思訓

碑〉、〈大雲寺碑〉、〈端州石室記〉、〈東林寺碑〉、〈東山愛同寺懷道闍黎碑〉、〈開元

寺碑〉、〈左羽林大將軍臧懷亮碑〉等，皆爲李邕撰並書，另有多碑爲其撰文，而書者另有其

人。

圖5-2-2　〈唐有道先生葉公碑〉
圖片來源：周祥林：《中國書法全集‧第二三卷‧李邕》（北京市：榮寶齋出版社，一九九六年八月），頁四十。

歐陽脩自述兒時曾學虞世南

書，又於其〈試筆〉一卷中云嘗

學李邕書，且得之最晚而好之尤

篤：

余始得李邕書，不甚好之，然

疑邕以書自名必有深趣，及看

（註一四五）

之久，遂謂他書少及者。得之最晚，好之尤篤，譬猶結交，其始也難，則其合也必久。

由初不甚好之，而至好之尤篤，並由邕書得筆法，進而得鍾、王以來字法：

余雖因邕書得筆法，然爲字絕不相類，豈得其意而忘其形者邪，因見邕書追求鍾、王以來字法皆可以通，然邕書未必獨然，凡學畫（書）者得其一可以通其餘，余偶從邕書而得之耳。（註一四六）

學邕書得筆法而不類，若眞是得意忘形，又進而能通其餘者，則善學活用也。

歐陽脩曾云作字要熟，當然熟便能生巧：

作字要熟，熟則神氣完實而有餘，於靜坐中自是一樂事，然患少暇，豈其於樂處常不足耶。（註一四七）

要能熟就得付出較多的時間心力，而他又非如其所言之以學書爲事業用此終老而窮年者，而是

寓其心以銷日，不計工拙：

每書字嘗自嫌其不佳，而見者或稱其可取，嘗有初不自喜，隔數日視之，頗若稍可愛者，然此初欲寓其心以銷日，何用較其工拙。而區區於此，遂成一役之勞，豈非人心蔽於好勝耶。（註一四八）

其以學書作字為餘事，乃樂以銷日耳，難怪黃庭堅評其書不甚工：

歐陽文忠公書不極工，然喜論古今書，故晚年亦少進，其文章議論一世所宗，書又不惡，自足傳百世也。（註一四九）

歐陽脩書雖不工，卻又能不惡，應是如其於〈雜法帖二〉跋文所云：

學書不必憊精疲神於筆硯，多閱古人遺跡求其用意，所得宜多。（註一五〇）

光以其集古所收千卷，其見多識廣自不在話下，故其書即使不甚工，而猶能氣韻生動，更何況

其書實並非眞不工。蘇東坡〈題歐陽帖〉即稱其書自當爲世所寶，不待筆畫之工：

歐陽公書筆勢險勁，字體新麗自成一家，然公墨跡自當爲世所寶，不待筆畫之工也。

（註一五一）

當然以歐陽脩之文學成就與地位，不待筆畫之工與否，必書以人貴。

《金石錄》目錄五載有第九百二十一〈唐有道先生葉公碑〉，注曰：「李邕撰並行書，開元五年三月，碑在開封府。」（註一五二）《石墨鐫華》亦見〈唐葉有道先生碑〉，然其所述卻是分書，顯然所跋並非此碑，跋文云其分隸遒逸，可與韓擇木等人相抗行：

北海分隸固自遒逸，雖于漢人不無小遜，而與梁昇卿、韓擇木輩逐鹿，未知死誰手矣。

又趙明誠錄二碑，一爲邕行書，一爲韓擇木八分書，此正分書而曰邕，不知何故。豈后世翻本者未見邕碑，而以韓書附會邕名耶，書以俟考。（註一五三）

傳世北海書蹟未見分隸，亦未聞其善分隸，文中所述不知何所據，而後段稱分隸非邕書，何以前段盛讚其分隸，前後矛盾。

《金石文字記》卷六顧炎武門人潘耒補遺〈葉有道碑〉，同意蔡襄此碑爲邕書最佳之說：

有道之子慧明，孫法善，三世爲道士，明皇時法善見尊寵，其祖若父之墓碑，邕皆撰而書之，可謂濫矣。書法秀逸閑雅，不見欹側之態，蔡君謨謂是邕書最佳者良然。(註一五

（四）

秀逸閑雅，卻又云不見欹側之態，而邵松年《澄蘭室古緣萃錄》〈唐李邕麓將軍李思訓碑〉跋文則稱：「北海書法實開吳興，惟其用筆多欹側之勢，故姿態絕勝。」(註一五五) 雖所跋碑版不同，惟所謂「欹側」標準應一致。此碑立於唐玄宗開元五年（西元七一七年）三月，李邕生於唐高宗上元元年（西元六七四年），該年方四十四歲，相較其他作品之書寫年代，相對年輕許多，如〈麓山寺碑〉立於開元十八年（西元七三〇年），時五十七歲，〈法華寺碑〉立於開元二十三年（西元七三五年），時六十二歲，〈李思訓碑〉立於開元二十七年（西元七三九年）以後，時六十六歲。書寫此碑時猶爲中年，尚未臻人書俱老之境，實難以稱爲其書之最。

前曾述及歐陽脩〈試筆〉一卷中〈李邕書〉，云其對李邕書得之最晚好之尤篤，文末署嘉祐五年（一〇六〇）春分日，《唐有道先生葉公碑》此跋雖未署題跋時間，然《集古錄》大都跋於嘉祐八年，及治平元年，此跋應在好之尤篤之後，既曾「因邕書得筆法」，(註一五六) 更不

該會視此碑爲最佳。

（三）〈唐鶺鴒頌〉

《集古錄》〈唐鶺鴒頌〉跋於宋神宗熙寧三年（一○七○）五月二十八日，略述錄藏經過：

> 當皇祐至和之間，余在廣陵，有勅使黃元吉者，以唐明皇自書〈鶺鴒頌〉本示余，把玩久之。後二十年獲此石本於國子博士楊褎，又三年守青州，始知刻石在故相沂公宅。

（註一五七）

皇祐、至和爲宋仁宗年號，皇祐共五年（一○四九～一○五三），至和有二年（一○五四～一○五五），故皇祐至和之間距題跋時相隔十七年，然跋文稱後二十年，又三年，初獲觀帖時間爲二十三年前，乃慶曆八年（一○四八），應爲慶曆皇祐年間，非皇祐至和，然其任職廣陵時間不應有誤，則是否時間僅是概述，或抄書之誤。

依跋文所述，歐陽脩初觀者既云唐明皇（西元六八五～七六二年）自書，後所獲又云石本，其所見應先爲墨蹟，後見搨本，至於墨蹟是眞蹟或摹本，則無法確認，可以確定的是宋時

已有刻石，而這刻石內容與書風，應與墨蹟本同。而歐陽詢所見墨蹟，與今國立故宮博物院所藏墨蹟本（圖5-2-3）是否同一物，亦無法確知。若是，則應有一相對應之搨本，目前所見除此墨蹟本之外，《汝帖》、《蘭亭續帖》亦見刻有〈鶺鴒頌〉。《汝帖》刻於宋徽宗大觀三年

圖5-2-3　〈唐鶺鴒頌〉

圖片來源：國立故宮博物院：〈故宮歷代法書全集·第二卷〉（臺北市：國立故宮博物院，一九八二年三月再版），頁六～七。

（一一○九），《蘭亭續帖》刻於宋孝宗淳熙年間（一一七四～一一八九），皆在歐陽詢之後，其所見當另有其石。

《金石錄》目錄七，亦載有第一千三百四十七〈唐鶺鴒頌〉，注曰：「明皇撰并行書」。（註一五八）宋鄭樵《通志·金石略》明皇條下亦載有〈鶺鴒頌〉下注「西京」。（註一五九）《寶刻類編》在玄宗條下載有〈鶺鴒頌〉，注曰：「篆并行書，天寶中立，青洛。」（註一六○）可見宋時確有刻石，而該石及其搨本皆已亡佚。《集古錄》另有〈唐玄宗謁玄元廟詩〉，跋文云字法與〈鶺鴒頌〉同，（註一六一）可惜該碑

已佚，搨本亦未傳世，無法參照。

米芾《書史》載有開元小印僅見於〈鶺鴒頌〉：

貞觀開元皆小印，便於印縫，弘文之印一寸半許，開元有二印，一印小者印書縫，大者圈刓角，一寸已上，古篆，於〈鶺鴒頌〉上見之，他處未嘗有。（註一六二）

國立故宮博物院所藏墨蹟本鈐有「開元」小印五處，又具宣和裝，見錄於《宣和書譜》，足證此卷曾入藏宣和內府。

以《汝帖》〈開元皇帝鶺鴒頌〉（圖5-2-4）與《蘭亭續帖》〈明皇鶺鴒頌〉（圖5-2-5）

圖5-2-4　《汝帖》〈開元皇帝鶺鴒頌〉

圖片來源：余瀾：《中國法帖全集·四·宋 汝帖 宋 雁塔題名帖 宋 鼎帖》（武漢市：湖北美術出版社，二〇〇二年三月），頁一〇八。

相較，兩帖內容相同，行數及每行字數皆同，即使刻工方圓粗細有別，惟結構姿態則如出一轍，其所據應為同一祖本。然視其殘泐處又互有圓缺，如圖中所示「枝」、「守」、「聽」、「後」、「延」等字，整體來說，《汝帖》〈開元皇帝鶺鴒頌〉殘損較為嚴重，線條亦模

者皆同，又可見兩者所據祖本已缺。

圖5-2-5　《蘭亭續帖》〈明皇鶺鴒頌〉

圖片來源：余瀾：《中國法帖全集·五·宋 蘭亭續帖 宋 紹興米帖》（武漢市：湖北美術出版社，二〇〇二年三月），頁一四五～一四六。

糊斷續不相接，則其所據應屬同一祖本之不同摹本，刓《汝帖》早於《蘭亭續帖》七十年左右，所據版本理當更為完美，或許殘損情況無關元本，乃各帖刻後自身的殘泐，後再經捶搨，而有不同的呈現。然以「兄弟□人」觀之，其缺損處兩

表5-2-1　〈鶺鴒頌〉墨蹟本、刻帖本字形比較表

笑	墨蹟本	〈汝帖〉	〈蘭亭續帖〉
笑			

彬	德	鶺	集	是

常鳥	守	實	逼

再以兩帖與墨蹟本對照，則內容有別，刻帖字數少於墨蹟本，且文辭順序不同。諦觀其書蹟，則墨蹟本渾厚流暢之外，字形結構姿態皆極為相似，如表5-2-1「笑」字之從「犬」，「鶺」之「脊」之筆順姿態，「德」字所從之「彳」之草法，「彬」之「林」中間之「木」末筆先下再上，「逼」字之起筆，「實」字之「毌」，……等等，皆可看出無論行筆、結構或姿

態一概一個樣，吾人在書寫作品時，即使風格一樣，在個別的用筆、映帶也不會完全一致，所以若爲兩件作品，則不應有此現象，而它又確實是文辭順序不同，內容有別的兩件作品。

如果墨蹟本確定是眞蹟，我們可以懷疑刻帖是集字本，尤其後面之頌詞，刻意四言一句排列整齊，字字獨立，行氣不連貫，如表5-2-2「友于親賢」之「友于」及「親賢」墨蹟本分屬兩處，合併之後上下不能聯結，「我所息宴」之「我」、「所息宴」，「雍渠伊見」之「雍渠」、「伊」、「見」，墨蹟本「顧惟德涼」，德字小涼字大，刻帖雖顚倒作「顧惟涼德」，亦作涼大德小，……等等。若整句鉤摹，則顯得順暢連貫，如「飛鳴行揺」、「在原之趣」、「逼之不懼」等等。即使如此，也無法理解歐陽詢所見版本爲何？

表5-2-2 〈鶺鴒頌〉墨蹟本、刻帖本集字比較表

	墨蹟本	〈汝帖〉	〈蘭亭續帖〉
顧惟德涼			

我所息宴			
友于親賢			
雍渠伊見			

（四）〈唐郎官石記〉

《集古錄》〈唐郎官石記〉（圖5-2-6）未署題跋時間，跋文述及撰書者姓名，云此眞楷可愛：

唐石（右）司員外郎陳九言撰，張旭書，旭以草書知名，此字眞楷可愛，記云自開元二十九年巳後，郎官姓名列於次，而此本止其序爾。（註一六三）

圖5-2-6　〈唐郎官石記〉
圖片來源：張旭：《唐郎官石記》，輯入《書跡名品叢刊・第十五卷・唐Ⅴ》（東京：株式會社二玄社，二〇〇一年一月），頁四三四。

張旭（生卒年不詳）向以草書名世，傳世書蹟多爲草書，而獨見此爲楷書作品，歐陽脩云其可愛。碑末記有「開元二十九年歲次辛巳十月戊寅朔二日己卯建」，立碑時間明確。《金石錄》目錄六載有第一千一百七十七〈唐尚書省郎官廳石記〉，注曰：

「張（陳）九言撰，張旭正書，開元二十九年十月。」（註一六四）未見另有跋文。

《廣川書跋》〈郎官石柱記〉概述張旭草書變化之鉅，非規矩準繩可求，對比此碑楷法之嚴：

〈郎官記〉則備盡楷法，隱約深嚴，筋脈結密，毫髮不失，乃知楷法之嚴如此，而放乎神者天解也。夫守法度者至嚴，則出乎法度者至縱而不可拘，觀其□鋒鱗勒峻磔，抑左升右，抑策輕揭，緊□闇收，此書盡之，世人不知楷法，至疑此非長史書者，是�其驥千里，而未嘗知服襄之在法駕也。（註一六五）

在楷法深嚴之下，又能有縱，不拘泥，不刻板，也許這正是歐陽脩之所以云其可愛也。

蘇東坡〈書唐氏六家書後〉云此碑作字簡遠：

張長史草書頹然天放，略有點畫處而意態自足，號稱神逸，今世稱善草書者，或不能眞行，此大妄也。眞生行，行生草，眞如立，行如行，草如走，未有未能行立而能走者也。今長安猶有長史眞書〈郎官石柱記〉，作字簡遠，如晉宋間人。（註一六六）

黃庭堅〈題絳本法帖〉亦云其正書唐人無能出其右：

云「眞生行，行生草」，以書法史而言，字體演變順序正好相反，此說當然不能成立，然東坡以此碑論證必先能楷行，而後方能草，猶意謂肯定此碑之極佳。

顏尚書道張長史書意，故獨入筆墨三昧。（註一六七）

張長史〈郎官廳壁記〉唐人正書無能出其右者，故草聖度越諸家，無轍迹可尋，懷素見

云張旭因楷書無人能出其右，故草亦能超越諸家。又於〈跋張長史千字文〉稱此碑楷法妙天下：

張長史書〈智雍廳壁記〉楷法妙天下，故作草草如，寺僧懷素草工瘦，而長史草工肥，瘦硬易作，肥勁難得也。（註一六八）

上述兩跋皆言楷法高明，其草書因而有極高成就，尤其張旭草書肥勁難得，乃植基於其深厚之楷書功力。顏眞卿〈懷素上人草書歌序〉讚其「楷法精詳，特爲眞正」，（註一六九）黃伯思《東觀餘論》〈論張長史書〉亦云：「觀旭書尚其怪而不知入規矩，讀莊子知其放曠而不知其入律，皆非二子之鍾期也。」（註一七○）

都穆曾收藏此碑拓本，《金薤琳琅》〈唐尚書省郎官石記序〉轉載諸家評論：

曾南豐謂其精勁嚴重，出于自然，如動容周旋中禮非強爲者。元王文定公謂張公得草聖不傳之妙，其眞書在唐乃復精絕，顏魯公書學氣俸造化，楷法蓋得之于公。又謂其字體似出歐、虞自成一家。（註一七一）

宋曾鞏（一○一九～一○八三），字子固，建昌南豐人。元王惲（一二二七～一三○四），字仲謀，諡文定。兩人皆極爲推崇其楷法之精絕，謂此即其不傳之妙，在歐、虞與顏、柳之間，具承先啓後之功。跋文又述及有蘇學中堂及京兆兩版本，都穆所收亦未知其所出。

都穆此本後入王鏊（一四五〇～一五二四）齋中，王鏊摘錄蘇東坡、黃庭堅之語跋其後，（註一七〇）後為王世貞庋藏，並作跋云此碑「為書中最琅者」，王舉董迫之語云「識者以為得長史墨池三昧」，又言「〈九成〉、〈廟堂〉、〈化度〉虞公諸楷帖皆辟三舍。」（註一七一）對此碑推崇備至，然所述〈九成〉、〈化度〉怎可落虞公名下，若云歐、虞公諸楷帖，當更為貼切，而歐、虞皆辟三舍之說，似嫌太過有失公允，是否因收藏而自抬身價竟有此語。世貞弟世懋（一五三六～一五八八）亦作跋云：（註一七二）

（註一七三）

余細玩此碑中如「容」字「極」字，皆取法虞永興〈孔子廟堂碑〉，未可謂無所本。

（註一七四）

以此呼應黃庭堅「無轍迹可尋」之語，認為出自虞書非無所本。

翁方綱則認為黃庭堅此語是指草書之原在其楷書，非言其楷書之本。

山谷此語蓋深探艸法之原，謂其正書在唐人中無多讓，所以艸書無轍迹可尋，特揭出其正書矩度，使人善會其艸書之根底耳。（註一七五）

翁氏以此反駁王世貞過泥，王世懋之語則實非確見。按翁氏確實較能貼近黃庭堅之意。

二 唐玄宗天寶至肅宗時期碑刻

《集古錄》所撰唐玄宗天寶時期碑刻跋文，共有十七篇，肅宗時期有七篇，其中〈唐大照禪師碑〉為史惟則書，跋文亦云：「唐世八分書名家者四人而已，韓擇木、李潮、蔡有鄰及惟則也。」（註一七六）〈唐植柏頌〉跋文亦云：「韓擇木、史惟則之書見於世者頗多，蔡有鄰甚難得，而李潮僅有，亦皆後人莫及也。」（註一七七）〈唐崔潭龜詩〉亦作如是論述，（註一七八）可惜這些碑版皆已亡佚。

另有〈唐美原夫子廟碑〉跋文謂此書老逸不羈：

縣令王喦字山甫撰並書，碑不知在何縣。喦，天寶時人，字畫奇怪，初無筆法，而老逸不羈，時有可愛，故不忍去之，蓋書流之狂士也。（註一七九）

因此書之狂怪，又時有可愛，故不忍去之，又因而思考為何二王之法必為法則：

文字之學傳自三代以來，其體隨時變易轉相祖習，遂以名家亦烏有法邪。至魏晉以後漸

分眞草，而義、獻父子爲一時所尚，後世言書者，非此二人皆不爲法。其藝誠爲精絕，

然謂必爲法則，初何所據，所謂天下熟知夫正法哉，嗚書固自放於怪逸矣，聊存之以備

博覽。（註一八〇）

義、獻之法因爲天下熟知而成正法，歐陽脩會提出這般思考，又因自放怪逸而存之，就創作立

場而言，這就是突破創新，可惜已佚，無緣得見所謂有別於二王書風之新意究爲如何。

唐玄宗天寶時期碑刻跋文，目前有碑版傳世者僅有〈唐顏眞卿書東方朔畫贊〉及〈唐畫贊

碑陰〉二篇，因所述相關，故一併論述。而蕭宗時期碑版傳世者僅有〈唐李陽冰城隍神記〉，

而〈唐李陽冰忘歸臺銘〉碑版雖已亡，然跋文所述皆與前者相關，故兩篇一併論述。

（一）〈唐顏眞卿書東方朔畫贊〉、〈唐畫贊碑陰〉

《集古錄》〈唐顏眞卿書東方朔畫贊〉（圖5-2-7）未署題跋時間，略述撰書者姓名，又

以碑文校之文選，二字不同而義無異：

右〈東方朔畫贊〉，晉夏侯湛撰，唐顏眞卿書。贊在文選中，今較選本二字不同而義無

異也，選本曰棄俗登僊，而此云棄世，選本曰神交造化，而此云神友。（註一八一）

圖5-2-8 〈唐畫贊碑陰〉
圖片來源：梅墨生：《中國書法全集‧第二十五卷‧顏真卿一》（北京市：榮寶齋出版社，一九九五年六月），頁五十九。

圖5-2-7 顏真卿〈東方朔畫贊〉
圖片來源：圖片來源：梅墨生：《中國書法全集‧第二五卷‧顏真卿一》（北京市：榮寶齋出版社，一九九五年六月），頁六十。

隨後另有〈唐畫贊碑陰〉（圖5-2-8）述及顏眞卿撰并書，並簡述其始末：

右〈畫贊碑陰〉，唐顏眞卿撰并書，湛贊開元八年德州刺史韓思復刻於廟，天寶十三年眞卿始別書之。（註一八一）

《集古錄目》載有〈東方先生畫贊〉及〈畫贊碑陰記〉，跋文述及不但撰書還題額：「顏眞卿撰并書及題額，眞卿既易舊碑，因記其事迹，年月刻在畫贊之陰。」（註一八二）因知碑陰乃記易碑之事迹。《金石錄‧目錄七》載有第一千三百二十六〈唐東方朔畫贊上〉，注曰：「夏侯湛撰，顏眞卿正書，天寶十三載十二月。」第一千三百二十七〈唐東方朔畫贊下〉，第一千三百二

十八〈唐畫贊碑陰記上〉，注曰：「顏眞卿撰并正書」，及第一千三百二十九〈唐畫贊碑陰記下〉，僅有目錄未見另有跋文。(註一八四)

蘇東坡有〈題顏公書畫贊〉，云魯公字字臨羲之：

> 顏魯公平生寫碑，惟〈東方朔畫讚〉爲清雄，字間櫛比而不失清遠，其後見逸少本，乃知魯公字字臨此書，雖小大相懸，而氣韻良是，非自得於書，未易爲言此也。(註一八五)

王羲之書〈東方朔畫贊〉，帖末有「永和十二年五月十三日書與王敬仁」，唐張懷瓘《書斷》卷下載有此卷入棺事蹟：

> 王脩，字敬仁，濛之子也，著作郎，善隸，求右軍書，乃寫〈東方朔畫贊〉與之，昇平元年卒，年二十四。……敬仁亡，其母見此書平生所好，遂以入棺。(註一八六)

若所載屬實，眞蹟已亡佚，後人何以得見，又何據以摹搨，則傳世必爲後人所作。而顏眞卿是否得見，或所見又爲何？蘇東坡所見逸少本又爲何？以日本長尾雨山（一八六四～一九四二）舊藏之王羲之書〈東方朔畫贊〉，宋拓本校之（圖5-2-9），目前所見顏眞卿所書〈東方畫

圖5-2-10　顏真卿〈東方朔畫贊〉
圖片來源：梅墨生：《中國書法全集·第二十五卷·顏真卿一》（北京市：榮寶齋出版社，一九九五年六月），頁六十三。

圖5-2-9　王羲之〈東方朔畫贊〉
圖片來源：下中邦彥：《書道全集·第四卷·中國四·東晉》（東京：株式會社平凡社，一九六九年七月四刷），圖版六。

贊〉（圖5-2-10），並非字字臨此，或許筆者尚未自得於書，亦不覺其氣韻良是。

此碑至宋已磨泐，後世重摹刻揚，董逌《廣川書跋》載有〈摹畫贊〉敘其事：

〈東方曼倩畫贊〉，昔魯公守平原時為書，今其石刓剝，後世復為摹揚以傳。（註一八七）

董逌認為此摹刻本，沒有顏眞卿書之神明煥發，後世必唾而笑之：

然魯公於書，其神明煥發正在筆畫外，若卷朱墨而印於石者，此待詔書

爾。果有道耶公之書，幸今猶有存者，更數十百年後，石破字缺，人間所得皆其傳摹，見者必唾而笑之，其書不足傳也。（註一八八）

若僅是朱墨描摹復刻於石，即使形摹精準，亦難得其神韻，自然是有形無神，無法煥發出神明，當原石舊搨喪失，所見皆翻刻重搨，故稱其書不足傳。

幸至明代仍見舊搨，王世貞《弇州四部稿》〈東方畫像贊〉雖稱碑已再刻，然其所藏為舊本：

〈東方畫像贊碑陰記〉，顏魯公書，石刻在陵縣，陵即古平原郡也，故城址猶存，今僅三分之一耳。碑已再刻，余所得乃舊本，雖小模泐，然其峭骨遒氣，淵鬱奮張，亦足辟易餘子。（註一八九）

其書風峭骨遒氣，淵鬱奮張，卻也太嚴整，與碑文所述風格未稱：

余謂東方生事固奇詭，然以逍遙流易之，度處虛實有無間。夏侯文亦時時有壺公薊子意，獨公書太嚴整未稱，所以發之不若留右軍寫其情性可也。（註一九○）

以顏書之嚴整與東方朔事之虛無，自有扞格，不若右軍之寫情性。

趙崡所收亦與王世貞家搨本同，《石墨鐫華》〈唐東方曼倩讚碑〉云：

余所收乃長安故家者，小小磨泐，當與元美家搨本同，書法峭拔奮張，固是魯公得意筆也。……然其筆卻無物外姿態，不如書汾陽家廟大是本色。（註一九一）

其筆無物外姿態，即如前述無煥發於筆畫外之神明，汾陽家廟指的是〈郭氏家廟碑〉，該碑立於唐代宗廣德二年（西元七六四年），時顏真卿五十六歲，而此碑書於唐玄宗天寶十三年（西元七五四年），時方四十六歲，相隔十年，無論線條或結構都錘鍊得更加勁健凝練。

孫承澤《庚子銷夏記》〈顏真卿書東方朔讚〉亦指出其嚴整書風與東方朔詼譎生平不協調：

此讚在山東陵縣，書法校他刻更嚴整，予以曼倩生平極詼譎，後世乃有以極正之筆書其讚者，使曼倩見之當為骨竦。（註一九二）

所謂後世者，乃指王世貞之說，當然孫氏亦有同感。

王澍《竹雲題跋》〈顏魯公東方朔畫像贊〉亦讚揚此書時出姿態不失清遠：

魏晉以來作書者多以秀勁取姿，欹側取勢，獨至魯公不使巧，不求媚，不趨簡便，不避重複，規繩矩削而獨守其拙，獨為其難，如〈家廟〉、〈元靜〉等碑，皆其晚歲極矜練作也。此碑書於天寶十三載，距貞元元年七十有七，為李希烈所害，尚三十有二年，則此為四十五歲時所作，乃其盛年書，故神明煥發，而時出姿態不失清遠耳。（註一九三）

〈家廟〉，即〈顏氏家廟碑〉，書於唐德宗元年（西元七八〇年）六月，時年七十二，〈元靜〉，即〈李玄靖碑〉，清人避諱改玄為元，書於唐代宗大曆十二年（西元七七七年）五月，時年六十九，皆人書俱老之妙品，而此為盛年書，故能神明煥發。而所謂太嚴整，王澍反以為特色，謂不使巧、不求媚、獨守其拙。

（二）〈唐李陽冰城隍神記〉、〈唐李陽冰忘歸臺銘〉

《集古錄》所撰〈唐李陽冰城隍神記〉（圖5-2-11），跋文云李陽冰（生卒年不詳）撰并書，並略述立碑緣由：

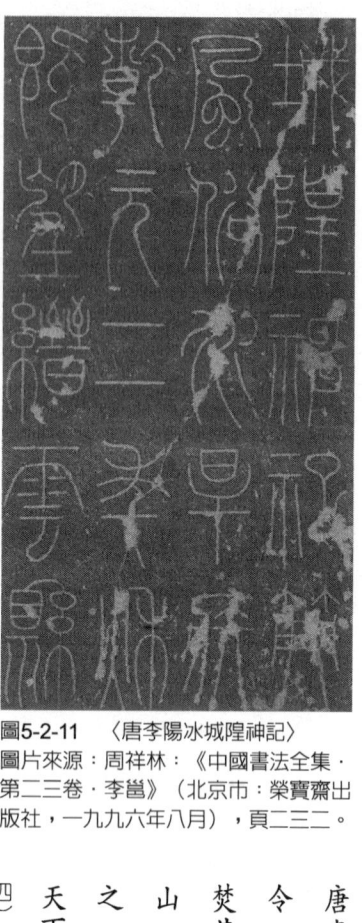

圖5-2-11 〈唐李陽冰城隍神記〉
圖片來源：周祥林：《中國書法全集·第二三卷·李邕》（北京市：榮寶齋出版社，一九九六年八月），頁二三二。

四)

唐李陽冰撰并書，陽冰爲縉雲令，遭旱禱雨，約以七日不雨將焚其祠，既而雨，遂徙廟於西山。陽冰所記云城隍神祀典無之，吳越有爾。然今非止吳越，天下皆有，而縣則少也。（註一九

跋文未言及書法，然另有一跋〈唐李陽冰忘歸臺銘〉，指出與此碑及〈孔子廟碑〉同在縉雲，並云其書爲平生所篆最細瘦：

唐李陽冰撰并書銘，及〈孔子廟〉、〈城隍神記〉三碑並在縉雲，其篆刻比陽冰平生所篆最細瘦，世言此三石皆活，歲久漸生，刻處幾合故細爾，然時有數字筆畫特偉勁者，乃眞蹟也。（註一九五）

跋文中言及其書法特色，三碑同時論之，可見三碑皆屬細瘦，且時有特偉勁者。而云三石皆

活，又能漸生而變細，簡直是神話。

宋王象之《輿地碑記目》《處州碑記》亦見載〈縉雲縣城隍廟記〉，《金石錄》目錄七載有第一千三百六十三〈唐城隍神祠記〉，注曰：「李陽冰撰并篆書，乾元二年八月。」未另有跋文。第一千三百六十四〈唐忘歸臺銘〉，注曰：「李陽冰撰并篆書」，（註一九六）另有跋文則指出因歲久漸生，刻處幾合故細者，恐無是理：

果若是，更加以歲月，則遂無復有字矣。此數碑皆陽冰在肅宗朝所書，是時年尚少，故字畫差疎瘦，至大曆以後，諸碑皆暮年所篆，筆法愈淳勁，理應如此也。（註一九七）

趙氏云此三碑皆在肅宗朝所書，時尚年少。此碑書於肅宗乾元二年（西元七五九年），由於無法確知李陽冰生年，故不知其年歲，然李陽冰時拜縉雲縣令。

明趙崡《石墨鐫華》〈唐縉雲縣城隍廟記〉云最瘦正是此碑之佳處：

乃遷廟而記其事，書固奇，事亦奇，余觀其篆瘦細而偉勁，飛動若神，歐陽公以爲視陽冰他篆最瘦，余謂佳處正在此。（註一九八）

上：

今春正月，江陰老友沈凡民過余九峰精舍，云藏得一本，急從借觀，踈瘦圓勁，果出〈三墳〉、〈先塋〉等碑之上，吾宗止言精摹一本，毛髮惟肖，余即以止言爲粉本摹之。（註一九九）

此踈瘦之本是否重刻本，王澍未說明，然以目前所見，該碑搨本旁有題記，宋宣和五年（一一二三）歲次癸卯十月朔重刻概略，清洪頤煊《平津讀碑記》〈縉雲縣城隍廟記〉亦載有其事：

石久斷裂，宋宣和五年十月，縣令吳延年得紙本重刻此碑，有題字記其旁。（註二〇〇）

王澍處有清一代，所見理應有重刻題記，何以跋文未見提及，莫非另有原刻本。

觀乎陽冰所書，《集古錄跋尾》中李陽冰撰并書者，除此二碑外，尙有立於唐代宗大曆六年（西元七七一年）〈唐李陽冰庶子泉銘〉、唐肅宗上元二年（西元七六一年）〈唐縉雲孔子廟記〉，及未知立碑年月〈唐李陽冰阮客舊居詩〉。書碑者有立於唐肅宗乾元二年（西元七五

王澍曾借一本摹之，《竹雲題跋》〈李陽冰縉雲城隍廟碑〉云在〈三墳記〉、〈棲先塋記〉之

圖5-2-12　〈顏氏家廟碑額〉
圖片來源：顏真卿：《顏氏家廟碑》，輯入《書跡名品叢刊·第十七卷·唐Ⅶ》（東京：株式會社二玄社，二〇〇一年一月），頁一三九。

九年）〈唐裴公紀德碣銘〉、大曆九年（西元七七四年）〈唐滑州新驛記〉。篆額者有唐代宗永泰元年（西元七六五年）〈唐裴虬怡亭銘〉、大曆七年（西元七七二年）〈唐玄靜先生碑〉、大曆八年（西元七七三年）〈唐龍興寺四絕碑首〉、唐德宗建中元年（西元七八〇年）〈顏氏家廟碑碑額〉。《集古錄目》另有大曆二年（西元七六七年）〈李氏三墳記〉。

傳世作品《集古錄》未收錄者有大曆二年（西元七六七年）〈棲先塋記〉、大曆五年（西元七七〇年）〈庾公德政碑〉、大曆七年（西元七七二年）〈般若臺記〉、建中元年（西元七八〇年）〈崔祐甫墓誌蓋〉。除〈唐裴公紀德碣銘〉為同年所書，餘皆晚於此三碑。故云此三碑為早期之作可也，距最晚者〈顏氏家廟碑額〉（圖5-2-12）有二十二年之久，依目前所見〈唐李陽冰城隍神記〉篆書線條確屬細瘦，然目前所見李陽冰書蹟多為後世重刻，若以書蹟比較，亦無法取得客觀之結論。

晉江陳雲程（生卒年不詳）《閩中摭聞》云〈縉雲縣城隍記〉與〈般若臺〉、〈處州新驛記〉、〈麗水忘歸臺〉世稱四絕。（註一〇一）

注釋

註 一 （宋）歐陽脩：《集古錄》，《文津閣四庫全書·第六八○冊》，頁五五九～六九七，頁六四二～六四三。

註 二 （宋）歐陽脩：《集古錄》，《文津閣四庫全書·第六八○冊》，頁五五九～六九七，頁六三七。

註 三 （宋）歐陽脩：《集古錄》，《文津閣四庫全書·第六八○冊》，頁五五九～六九七，頁六三○。

註 四 （宋）歐陽脩：《集古錄》，《文津閣四庫全書·第六八○冊》，頁五五九～六九七，頁六三○。

註 五 （宋）歐陽脩：《集古錄》，《文津閣四庫全書·第六八○冊》，頁五五九～六九七，頁六二六。

註 六 （清）卞永譽：《式古堂書畫彙考》，《文津閣四庫全書·第八二九冊》（北京市：商務印書館，二○○六年），頁一一六。

註 七 黃庭堅：《山谷題跋》，卷四之十四之十五。

註 八 （宋）趙明誠：《金石錄》，《文津閣四庫全書·第六八一冊，頁一～二三五》，頁一六九。

註九　（明）都穆：《金薤琳琅》，《文津閣四庫全書‧第六八三冊，頁二二七～二五四》，頁二三九。

註一〇　虞世南：《孔子廟堂碑》，輯入《書跡名品叢刊‧第十三卷‧唐Ⅲ》（東京：株式會社二玄社，二〇〇一年一月），頁五十。

註一一　（清）王澍：《虛舟題跋》，輯入《叢書集成新編》第九十七冊，頁九十七。

註一二　（清）孫承澤：《庚子銷夏記》，《文津閣四庫全書‧第八二八冊，頁一～九十八》，頁六十一。

註一三　（清）王澍：《虛舟題跋》，輯入《叢書集成新編》第九十七冊，頁九十九。

註一四　（清）王澍：《虛舟題跋》，輯入《叢書集成新編》第九十七冊，頁九十九。

註一五　包世臣著，祝嘉疏證：《藝舟雙楫疏證》，頁六。

註一六　康有爲著，祝嘉疏證：《廣藝舟雙楫疏證》，頁二十。

註一七　康有爲著，祝嘉疏證：《廣藝舟雙楫疏證》，頁一四六。

註一八　（宋）歐陽脩：《集古錄》，《文津閣四庫全書‧第六八〇冊，頁五五九～六九七》，頁六二六～六二七。

註一九　王昶：《金石萃編》，卷四十二之七。

註二〇　（宋）鄭樵：《通志‧金石略》，《文津閣四庫全書‧第三七一冊，頁三一八～三四五》（北京市：商務印書館，二〇〇六年），頁三三六。

註二一　（宋）鄭樵：《通志‧金石略》，《文津閣四庫全書‧第三七一冊，頁三一八～三四五》，

註二二　（明）曹昭著，王佐增：《新增格古要論》，輯入《叢書集成新編》第五十冊（臺北市：新
　　　　文豐出版公司，一九八五年），頁二二六。

註二三　（明）都穆：《金薤琳琅》，《文津閣四庫全書・第六八三冊》，頁一二七～二五四），頁二
　　　　一〇。

註二四　（明）趙崡：《石墨鐫華》，《文津閣四庫全書・第六八三冊》，頁三四三～四二〇》（北京
　　　　市：商務印書館，二〇〇六年），頁三六〇。

註二五　（清）顧炎武：《金石文字記》，《文津閣四庫全書・第六八三冊》，頁五八一～七〇七》，
　　　　頁六一九。

註二六　（宋）歐陽脩：《集古錄》，《文津閣四庫全書・第六八〇冊》，頁五五九～六九七》，頁六
　　　　二五

註二七　（清）王澍：《虛舟題跋》，輯入《叢書集成新編》第九十七冊，頁九十二。

註二八　（清）王澍：《虛舟題跋》，輯入《叢書集成新編》第九十七冊，頁九十二。

註二九　（清）畢沅：《關中金石記》，輯入《石刻史料新編》第二輯，第十四冊，頁一〇六六七。

註三〇　楊守敬：《激素飛清閣平碑記》，輯入藤原楚水：《訳注　鄰蘇老人書論集（上卷）》，頁
　　　　三三五。

註三一　楊守敬：《激素飛清閣平碑記》，輯入藤原楚水：《訳注　鄰蘇老人書論集（上卷）》，頁
　　　　三三五。

註三一　楊守敬：《激素飛清閣平碑記》，輯入藤原楚水：《訳注　鄰蘇老人書論集（上卷）》，頁三二五。

註三三　（宋）歐陽脩：《集古錄》，輯入《文津閣四庫全書・第六八〇冊，頁五五九～六九七》，頁六二七。

註三四　（宋）趙明誠：《金石錄》，輯入《文津閣四庫全書・第六八一冊，頁一～一二五》，頁二十二。

註三五　（清）王澍：《虛舟題跋》，輯入《叢書集成新編》第九十七冊，頁九十一。

註三六　（清）武億：《金石三跋》，輯入《石刻史料新編》第一輯，第二十五冊（臺北市：新文豐出版公司，一九八二年十一月），頁一九一一七。

註三七　（清）畢沅：《中州金石記》，輯入《石刻史料新編》第一輯，第十八冊（臺北市：新文豐出版公司，一九八二年十一月），頁一三七六二一。

註三八　（清）洪頤煊：《平津讀碑記》，輯入《石刻史料新編》第一輯，第二十六冊（臺北市：新文豐出版公司，一九八二年十一月），頁一九三八六。

註三九　王昶：《金石萃編》，卷四十二之三。

註四〇　楊守敬：《激素飛清閣平碑記》，輯入藤原楚水：《訳注　鄰蘇老人書論集（上卷）》，頁三三二五。

註四一　（宋）歐陽脩：《集古錄》，輯入《文津閣四庫全書・第六八〇冊，頁五五九～六九七》，頁六二八。

註四二　（宋）歐陽脩：《集古錄》，《文津閣四庫全書‧第六八〇冊，頁五五九～六九七》，頁六二八。

註四三　（宋）董逌：《廣川書跋》，《文津閣四庫全書‧第八一五冊》，頁四〇八～四〇九。

註四四　（唐）張懷瓘：《書斷》，《文津閣四庫全書‧第八一四冊，頁三十七～七十五》，頁六十三。

註四五　（唐）竇臮：《述書賦》，《文津閣四庫全書‧第八一四冊，頁七十八～九十九》（北京市：商務印書館，二〇〇六年），頁九十二。

註四六　（宋）不著撰人名：《宣和書譜》，《文津閣四庫全書‧第八一四冊，頁二二五～三三〇》（北京市：商務印書館，二〇〇六年），頁二三〇。

註四七　黃庭堅：《山谷題跋》，卷八之十一。

註四八　趙孟堅：《論書法》，輯入《歷代書法論文選續編》，頁一五七。

註四九　（明）王世貞：《弇州四部稿》，《文津閣四庫全書‧第一二八五冊》，頁一〇一。

註五〇　（清）孫承澤：《庚子銷夏記》，《文津閣四庫全書‧第八二八冊，頁一～九十八》，頁六十五。

註五一　蘇軾：《東坡題跋》，卷四之二十九。

註五二　（清）王澍：《竹雲題跋》，《文津閣四庫全書‧第六八四冊，頁六二九～六九三》，頁六二二。

註五三　吳勝注評：《王澍書評》（南京市：江蘇美術出版社，二○○八年一月），頁五三二。

註五四　（清）王澍：《虛舟題跋》，輯入《叢書集成新編》第九十七冊，頁九十三。

註五五　歐陽詢：《唐九成宮體泉銘》，輯入《書跡名品叢刊・第十二卷・唐II》（東京：株式會社二玄社，二○○一年一月），頁一七八～一七九。

註五六　歐陽詢：《唐九成宮體泉銘》，輯入《書跡名品叢刊・第十二卷・唐II》，頁一八五。

註五七　（宋）歐陽脩：《集古錄》，《文津閣四庫全書・第六八○冊，頁五五九～六九七》，頁六二九。

註五八　（宋）趙明誠：《金石錄》，《文津閣四庫全書・第六八一冊，頁一～二二五》，頁二十四。

註五九　（宋）不著撰人名：《寶刻類編》，《文津閣四庫全書・第六八二冊》（北京市：商務印書館，二○○六年），頁五○三。

註六○　（清）武億：《金石三跋》，輯入《石刻史料新編》第一輯，第二十五冊，頁一九一一七～一九一一八。

註六一　（清）洪頤煊：《平津讀碑記》，輯入《石刻史料新編》第一輯，第二十六冊，頁一九三八～一九三八。

註六二　楊守敬：《激素飛清閣平碑記》，輯入藤原楚水：《訳注　鄰蘇老人書論集（上卷）》，頁三二七。

註六三　（宋）歐陽脩：《集古錄》，《文津閣四庫全書・第六八○冊，頁五五九～六九七》，頁六

註六四　（宋）趙明誠：《金石錄》，《文津閣四庫全書·第六八一冊，頁一～二二五》，頁二十二九。

註六五　（宋）朱長文：《墨池編》，《文津閣四庫全書·第八一四冊，頁五七一～八八九》（北京市：商務印書館，二〇〇六年），頁八五三。

註六六　（宋）不著撰人名：《寶刻類編》，《文津閣四庫全書·第六八二冊》，頁五〇三。

註六七　（宋）不著撰人名：《宣和書譜》，《文津閣四庫全書·第八一四冊，頁二二五～三三〇》，頁二三〇。

註六八　（明）王世貞：《弇州續稿》，《文津閣四庫全書·第一二八八冊》，頁三〇九。

註六九　（清）孫承澤：《庚子銷夏記》，《文津閣四庫全書·第八二八冊，頁一～九八》，頁六十二。

註七〇　（清）王澍：《虛舟題跋》，輯入《叢書集成新編》第九十七冊，頁一〇七。

註七一　（清）王澍：《虛舟題跋》，輯入《叢書集成新編·九十七》，頁一〇七。

註七二　（清）王澍：《虛舟題跋》，輯入《叢書集成新編·九十七》，頁一〇七。

註七三　（清）翁方綱：《復初齋集外文》，〈http://ctext.org/library.pl?if=gb&file=註八五註六〇註五&page=註一六&remap=gb〉二〇一六年二月二十日下載，卷三之十之十一。

註七四　（宋）董逌：《廣川書跋》，《文津閣四庫全書·第八一五冊，頁三三五～四九六》，頁四一〇。

註七五　（清）翁方綱：《復初齋集外文》，卷三之十一。

註七六　（清）翁方綱：《復初齋集外文》，卷三之十一。

註七七　（清）翁方綱：《復初齋集外文》，卷三之十一～十二。

註七八　（清）翁方綱：《復初齋集外文》，卷三之十一。

註七九　（宋）歐陽脩：《集古錄》，《文津閣四庫全書・第六八○冊，頁五五九～六九七》，頁六二九～六三○。

註八○　歐陽棐：《集古錄目》，輯入王德毅：《叢書集成續編》第九十一冊，頁四七○。

註八一　（宋）趙明誠：《金石錄》，《文津閣四庫全書・第六八一冊，頁一～二二五》，頁一七三。

註八二　楊守敬：《激素飛清閣平碑記》，輯入藤原楚水：《訳注　鄰蘇老人書論集（上卷）》，頁三三七。

註八三　（明）趙崡：《石墨鐫華》，《文津閣四庫全書・第六八三冊，頁三四三～四二○》，頁三六二一。

註八四　（清）顧炎武：《金石文字記》，《文津閣四庫全書・第六八三冊，頁五八一～七○七》，頁六二四～六二五。

註八五　（清）朱楓：《雍州金石記》，輯入《石刻史料新編》第一輯，第二十三冊（臺北市：新文豐出版公司，一九八二年十一月），頁一七二三四。

註八六　（清）朱楓：《雍州金石記》，輯入《石刻史料新編》第一輯，第二十三冊，頁一七一三

註八七　（清）顧炎武：《金石文字記》，《文津閣四庫全書・第六八三冊，頁五八一～七〇七》，頁六二一。

註八八　《孔穎達碑》，《聽冰閣墨寶　原色法帖選之四十一》（東京：株式會社二玄社，二〇〇三年六月二刷），卷後題跋。

註八九　（宋）歐陽脩：《集古錄》，《文津閣四庫全書・第六八〇冊，頁五五九～六九七》，頁六二九。

註九〇　（唐）張懷瓘：《書斷》，《文津閣四庫全書・第八一四冊，頁三十七～七十五》，頁六十四。

註九一　（宋）董逌：《廣川書跋》，《文津閣四庫全書・第八一五冊，頁三三五～四九六》，頁四一〇。

註九二　（宋）董逌：《廣川書跋》，《文津閣四庫全書・第八一五冊，頁三三五～四九六》，頁四〇八。

註九三　（宋）歐陽脩：《集古錄》，《文津閣四庫全書・第六八〇冊，頁五五九～六九七》，頁六三一。

註九四　（宋）歐陽脩：《集古錄》，《文津閣四庫全書・第六八〇冊，頁五五九～六九七》，頁六二七。

註九五　（宋）趙明誠：《金石錄》，《文津閣四庫全書・第六八一冊，頁一～二二五》，頁二十

註九六 （宋）趙明誠：《金石錄》，《文津閣四庫全書‧第六八一冊，頁一~二二五》，頁一七六。

註九七 （唐）張懷瓘：《書斷》，《文津閣四庫全書‧第八一四冊，頁三十七~七十五》，頁七十一。

註九八 （清）武億：《金石三跋》，輯入《石刻史料新編》第一輯，第二十五冊，頁一九二八。

註九九 （明）趙崡：《石墨鐫華》，《文津閣四庫全書‧第六八三冊，頁三四二~四二〇》，頁三六二。

註一〇〇 （明）趙崡：《石墨鐫華》，《文津閣四庫全書‧第六八三冊，頁三四二~四二〇》，頁三六三二。

註一〇一 （明）趙崡：《石墨鐫華》，《文津閣四庫全書‧第六八三冊，頁三四二~四二〇》，頁三六三三。

註一〇二 （清）孫承澤：《庚子銷夏記》，《文津閣四庫全書‧第八二八冊，頁一~九十八》，頁七五。

註一〇三 （清）孫承澤：《庚子銷夏記》，《文津閣四庫全書‧第八二八冊，頁一~九十八》，頁七五。

註一〇四 （清）顧炎武：《金石文字記》，《文津閣四庫全書‧第六八三冊，頁五八一~七〇七》，頁六二二。

註一〇五　（宋）趙明誠：《金石錄》，《文津閣四庫全書·第六八一冊，頁一～二二五》，頁二十六，注曰：「正書，無姓名」。（清）顧炎武：《金石文字記》，《文津閣四庫全書·第六八三冊，頁五八一～七〇七》，頁六二二，注曰：「殷仲容八分書」。

註一〇六　（宋）趙明誠：《金石錄》，《文津閣四庫全書·第六八一冊，頁一～二二五》，頁二十九，云：「殷仲容八分書」。

註一〇七　（宋）趙明誠：《金石錄》，《文津閣四庫全書·第六八一冊，頁一～二二五》，頁三十一，注曰：「八分書，無書撰人姓名」。（明）趙崡，《石墨鐫華》，《文津閣四庫全書·第六八三冊，頁三四三～四二〇》，頁三六四，云：「分隸與〈馬周碑〉如出一手，疑亦殷仲容書」。

註一〇八　（宋）趙明誠：《金石錄》，《文津閣四庫全書·第六八一冊，頁一～二二五》，頁三十一，注曰：「趙模正書」。

註一〇九　楊守敬：《激素飛清閣平碑記》，輯入藤原楚水：《訳注　鄰蘇老人書論集（上卷）》，頁三二八。

註一一〇　楊守敬：《學書邇言》（臺北市：華正書局，一九八四年二月），頁三十五。

註一一一　（清）邵松年：《澄蘭室古緣萃錄》，輯入《續修四庫全書》第一〇八八冊（上海市：上海古籍出版社，二〇〇二年三月），卷十七之十六。

註一一二　康有為著，祝嘉疏證：《廣藝舟雙楫疏證》，頁二四〇。

註一一三　（宋）歐陽脩：《集古錄》，《文津閣四庫全書·第六八〇冊，頁五五九～六九七》，頁

註一一四 （宋）歐陽脩：《集古錄》，《文津閣四庫全書·第六八〇冊，頁五五九～六九七》，頁六三一。

註一一五 （宋）歐陽脩：《集古錄》，《文津閣四庫全書·第六八〇冊，頁五五九～六九七》，頁六三一。

註一一六 （唐）李肇：《唐國史補》，《文津閣四庫全書·第一〇三九冊，頁四〇一～四三六》（北京市：商務印書館，二〇〇六年），頁四〇四。

註一一七 （宋）趙明誠：《金石錄》，《文津閣四庫全書·第六八一冊，頁一～二二五》，頁一七八。

註一一八 （宋）董逌：《廣川書跋》，《文津閣四庫全書·第八一五冊，頁三三五～四九六》，頁四一一。

註一一九 （宋）董逌：《廣川書跋》，《文津閣四庫全書·第八一五冊，頁三三五～四九六》，頁四一一。

註一二〇 （明）趙崡：《石墨鐫華》，《文津閣四庫全書·第六八三冊，頁三四三～四二〇》，頁三七七。

註一二一 （明）趙崡：《石墨鐫華》，《文津閣四庫全書·第六八三冊，頁三四三～四二〇》，頁三七七。

註一二二 （宋）錢昌：《南部新書》，《文津閣四庫全書·第一〇四〇冊，頁三〇一～三八九》

註一二三 （北京市：商務印書館，二〇〇六年），頁三一六。

註一二四 （明）王世貞：《弇州四部稿》，《文津閣四庫全書‧第一二八五冊》，頁一〇二一。

註一二五 （明）郭宗昌：《金石史》，《文津閣四庫全書‧第六八三冊》，頁四二一～四四五，頁四四一。

註一二六 （清）孫承澤：《庚子銷夏記》，《文津閣四庫全書‧第八二八冊》，頁一～九十八，頁七十五。

註一二七 （宋）歐陽脩：《集古錄》，《文津閣四庫全書‧第六八〇冊》，頁五五九～六九七，頁六一五～六一六。

註一二八 趙撝：《金石存》，輯入《石刻史料新編》第一輯，第九冊，頁六二五。

註一二九 （清）錢大昕：《潛研堂金石文跋尾》，輯入《石刻史料新編》第一輯，第二十五冊（臺北市：新文豐出版公司，一九八二年十一月），頁一八七八七。

註一三〇 趙撝：《金石存》，輯入《石刻史料新編》第一輯，第九冊，頁六二五。

註一三一 楊守敬：《激素飛清閣平碑記》，輯入藤原楚水：《訳注 鄰蘇老人書論集（上卷）》，頁三三〇。

註一三二 楊守敬：《激素飛清閣平碑記》，輯入藤原楚水：《訳注 鄰蘇老人書論集（上卷）》，頁三三〇。

註一三三 （宋）歐陽脩：《集古錄》，《文津閣四庫全書‧第六八〇冊》，頁五五九～六九七，頁六四四。

註一三三 （宋）歐陽脩：《集古錄》，《文津閣四庫全書・第六八〇冊，頁五五九~六九七》，頁六四四。

註一三四 （宋）歐陽脩：《集古錄》，《文津閣四庫全書・第六八〇冊，頁五五九~六九七》，頁六三四~六三五。

註一三五 （宋）趙明誠：《金石錄》，《文津閣四庫全書・第六八一冊，頁一~二二五》，頁三十二。

註一三六 （明）趙崡：《石墨鐫華》，《文津閣四庫全書・第六八三冊，頁三四三~四二〇》，頁三六五。

註一三七 （清）錢大昕：《潛研堂金石文跋尾》，輯入《石刻史料新編》第一輯，第二十五冊，頁一八七九二。

註一三八 王昶：《金石萃編》，卷六十一之七。

註一三九 （清）畢沅：《關中金石記》，輯入《石刻史料新編》第二輯，第十四冊，頁一〇六九。

註一四〇 王昶：《金石萃編》，卷六十一之七。

註一四一 （清）畢沅：《關中金石記》，輯入《石刻史料新編》第二輯，第十四冊，頁一〇六九。

註一四二 （宋）趙明誠：《金石錄》，《文津閣四庫全書・第六八一冊，頁一~二二五》，頁四一。

註一四三　（清）洪頤煊：《平津讀碑記》，輯入《石刻史料新編》第一輯，第二十六冊，頁一九三九六。

註一四四　（宋）歐陽脩：《集古錄》，《文津閣四庫全書・第六八○冊，頁五五九～六九七》，頁六三三八。

註一四五　歐陽脩：《歐陽文忠集》（臺北市：臺灣中華書局，一九七○年六月臺二版），卷一三○之三。

註一四六　歐陽脩：《歐陽文忠集》，卷一三○之三。

註一四七　歐陽脩：《歐陽文忠集》，卷一三○之二～三。

註一四八　歐陽脩：《歐陽文忠集》，卷一三○之二。

註一四九　黃庭堅：《山谷題跋》，卷九之十六～十七。

註一五○　（宋）歐陽脩：《集古錄》，《文津閣四庫全書・第六八○冊，頁五五九～六九七》，頁六八九。

註一五一　蘇軾：《東坡題跋》，卷四之三十二。

註一五二　（宋）趙明誠：《金石錄》，《文津閣四庫全書・第六八一冊，頁一～二二五》，頁三十八。

註一五三　（明）趙崡：《石墨鐫華》，《文津閣四庫全書・第六八三冊，頁三四三～四二○》，頁三七一。

註一五四　（清）顧炎武：《金石文字記》，《文津閣四庫全書・第六八三冊，頁五八一～七○

《》，頁七○三。

註一五五　（清）邵松年：《澄蘭室古緣萃錄》，輯入《續修四庫全書・一○八八》，卷十七之三十二。

註一五六　歐陽脩：《歐陽文忠集》，卷一三○之三。

註一五七　（宋）歐陽脩：《集古錄》，《文津閣四庫全書・第六八○冊，頁五五九～六九七》，頁六四二。

註一五八　（宋）趙明誠：《金石錄》，《文津閣四庫全書・第六八一冊，頁一～二二五》，頁五十九。

註一五九　（宋）鄭樵：《通志・金石略》，《文津閣四庫全書・第三七一冊，頁三一八～三四五》，頁三三五。

註一六○　（宋）不著撰人名：《寶刻類編》，《文津閣四庫全書・第六八二冊》，頁四九三。

註一六一　（宋）歐陽脩：《集古錄》，《文津閣四庫全書・第六八○冊，頁五五九～六九七》，頁六四二。

註一六二　（宋）米芾：《書史》，《文津閣四庫全書・第八一五冊，頁三十五～六十》，頁五十九。

註一六三　（宋）歐陽脩：《集古錄》，《文津閣四庫全書・第六八○冊，頁五五九～六九七》，頁六四三。

註一六四　（宋）趙明誠：《金石錄》，《文津閣四庫全書・第六八一冊，頁一～二二五》，頁五十。

註一六五　（宋）董逌：《廣川書跋》，《文津閣四庫全書・第八一五冊，頁三三五～四九六）》，頁四一六～四一七。

註一六六　蘇軾：《東坡題跋》，卷之四之四十二。

註一六七　黃庭堅：《山谷題跋》，卷之四之十一。

註一六八　黃庭堅：《山谷題跋》，卷之四之十六。

註一六九　懷素：《自敘帖》，輯入《書跡名品叢刊・第十六卷・唐Ⅵ》（東京：株式會社二玄社，二〇〇一年一月），頁三九六。

註一七〇　（宋）黃伯思：《東觀餘論》，《文津閣四庫全書・第八五二冊，頁二九一～三八〇》，頁三三二。

註一七一　（明）都穆：《金薤琳琅》，《文津閣四庫全書・第六八三冊，頁一二七～二五四》，頁一八七。

註一七二　《張旭郎官石柱記序》（上海市：上海書畫出版社，二〇〇一年六月），頁十五。

註一七三　《張旭郎官石柱記序》，頁十七。

註一七四　《張旭郎官石柱記序》，頁十六。

註一七五　《張旭郎官石柱記序》，卷前題跋。

註一七六　（宋）歐陽脩：《集古錄》，《文津閣四庫全書・第六八〇冊，頁五五九～六九七》，頁六四四。

註一七七　（宋）歐陽脩：《集古錄》，《文津閣四庫全書・第六八〇冊，頁五五九～六九七》，頁

註一七八 （宋）歐陽脩：《集古錄》，《文津閣四庫全書·第六八○冊，頁五五九～六九七》，頁六四四。

註一七九 （宋）歐陽脩：《集古錄》，《文津閣四庫全書·第六八○冊，頁五五九～六九七》，頁六四四。

註一八○ （宋）歐陽脩：《集古錄》，《文津閣四庫全書·第六八○冊，頁五五九～六九七》，頁六四五。

註一八一 （宋）歐陽脩：《集古錄》，《文津閣四庫全書·第六八○冊，頁五五九～六九七》，頁六四八。

註一八二 （宋）歐陽脩：《集古錄》，《文津閣四庫全書·第六八○冊，頁五五九～六九七》，頁六四八。

註一八三 歐陽棐：《集古錄目》，輯入《叢書集成續編》第九十一冊，頁四八六。

註一八四 （宋）趙明誠：《金石錄》，《文津閣四庫全書·第六八一冊，頁一～二二五》，頁五十八。

註一八五 蘇軾：《東坡題跋》，卷之四之九。

註一八六 （唐）張懷瓘：《書斷》，《文津閣四庫全書·第八一四冊，頁三十七～七十五》，頁六十九。

註一八七 （宋）董逌：《廣川書跋》，《文津閣四庫全書·第八一五冊，頁三三五～四九六》，頁

註一九七　（宋）趙明誠：《金石錄》，《文津閣四庫全書·第六八一冊，頁一～二二五》，頁一九

註一九六　（宋）趙明誠：《金石錄》，《文津閣四庫全書·第六八一冊，頁一～二二五》，頁五十九。

註一九五　（宋）歐陽脩：《集古錄》，《文津閣四庫全書·第六八〇冊，頁五五九～六九七》，頁六五五。

註一九四　（宋）歐陽脩：《集古錄》，《文津閣四庫全書·第六八〇冊，頁五五九～六九七》，頁六五五。

註一九三　（清）王澍：《竹雲題跋》，《文津閣四庫全書·第六八四冊，頁六二九～六九三》，頁六七八。

註一九二　（清）孫承澤：《庚子銷夏記》，《文津閣四庫全書·第八二八冊，頁一～九十八》，頁三六八。

註一九一　（明）趙崡：《石墨鐫華》，《文津閣四庫全書·第六八三冊，頁三四三～四二〇》，頁四一九。

註一九〇　（明）王世貞：《弇州四部稿》，《文津閣四庫全書·第一二八五冊》，頁一〇七。

註一八九　（明）王世貞：《弇州四部稿》，《文津閣四庫全書·第一二八五冊》，頁一〇七。

註一八八　（宋）董逌：《廣川書跋》，《文津閣四庫全書·第八一五冊》，頁三三五～四九六》，頁四一九。

八。

註一九八　（明）趙崡：《石墨鐫華》，《文津閣四庫全書·第六八三冊，頁三四二～四二○》，頁三八二。

註一九九　（清）王澍：《竹雲題跋》，《文津閣四庫全書·第六八四冊，頁六二九～六九三》，頁六七二。

註二○○　（清）洪頤煊：《平津讀碑記》，輯入《石刻史料新編》第一輯，第二十六冊，頁一九四二二。

註二○一　陳雲程：《閩中摭聞》（泉州市：泉州美大書店，一九三七年七月），頁四。

第六章　唐代宗至宋太祖時期碑刻跋文析論

中晚唐書家以顏真卿、柳公權名最著，《集古錄》《唐鄭澣陰符經序》跋文謂：「唐世碑碣顏、柳二家書最多，而筆法往往不同。」(註一)《唐高重碑》亦作類似跋語。(註二)《集古錄》收錄以顏、柳書爲多，《唐李石神道碑》跋文云：「余家集錄顏、柳書尤多」，(註三)然有唐一代工書者眾，《集古錄》《唐辨石鍾山記》跋文謂：

(四)

蓋自唐以前賢傑之士莫不工於字書，其殘篇斷蒿爲世所寶，傳於今者，何可勝數。(註

歐陽脩因而慨嘆宋代士大夫之書漸趨苟簡：

彼其事業超然高爽，不當留精於此小藝，豈其習俗承流家爲常事，抑學者猶有師法，而後世婾薄漸趨苟簡，久而遂至於廢絕歟。今士大夫務以遠自高，忽書爲不足學，往往僅

能執筆，而間有以書自名者，世亦不甚知爲貴也。至於荒林敗塚時得埋沒之餘，皆前世磽磽無名子，然其筆畫有法，往往今人不及，玆甚可歎也。（註五）

於〈唐夔州都督府記〉跋文亦作如是觀：

余嘗謂唐世人人工書，故其名堙沒者不可勝數，每與君謨歎息于斯也。（註六）

而這人人工書，不僅文人，即使武將書亦不俗。〈唐磻溪廟記〉爲武將高駢所書，跋文謂：

張翔撰，高駢書，駢爲將，嘗立戰功威惠著於蠻蜀，筆研固非其所事，然書雖非工，字亦不俗。

唐代書法之盛可見一斑。

《集古錄》唐代宗至宋太祖時期碑刻跋文，有唐代宗時期三十六篇，德宗時期十四篇，憲宗時期十五篇，穆宗時期八篇，敬宗時期二篇，文宗時期十四篇，武宗時期五篇，宣宗時期八篇，懿宗時期六篇，僖宗時期一篇，昭宗時期三篇，昭宣帝一篇，五代二篇，宋太祖時期二篇，懿宗時期六篇，僖宗時期一篇，昭宗時期三篇，昭宣帝一篇，五代二篇，宋太祖時期二

篇，計有一百一十七篇。另有碑名著有唐，即知為唐碑，然未詳其立碑年月者，有十五篇。又有碑名未著朝代，而未詳其立碑年月者，有十一篇。茲依唐代宗時期與唐德宗至宋太祖時期，就其碑版猶存者，分兩節依序探討其跋文。

第一節　唐代宗時期碑刻

唐代宗在位十七年，前後使用三種年號，包括廣德兩年（西元七六三～七六四年）、永泰兩年（西元七六五～七六六年）、永泰二年十一月改年號為大曆元年。大曆十四年（西元七六六～七七九年），歐陽脩所撰《集古錄跋尾》共有唐代宗時期碑刻跋文三十六篇。其中永泰時期有五篇，大曆時期有三十一篇，其中包括〈唐顏真卿小字麻姑壇記〉及〈唐李陽冰阮客舊居詩〉兩篇，雖未詳其立碑年月，惟所涉人事為此時期，故列入大曆中。本節就其有碑版傳世者，分別依永泰時期、大曆時期兩小節，依序探討其跋文。

一、唐代宗永泰時期碑刻

唐代宗永泰年號僅有一年十一個月，《集古錄跋尾》有五篇之立碑年月是在這個時期，分別為李陽冰、李莒、瞿令問、顏真卿等人所書，而目前有碑版存世者，僅有〈唐裴虯怡亭

銘〉、〈唐元結陽華巖銘〉兩篇，茲分別論述其跋文。

（一）〈唐裴虬怡亭〉

《集古錄》〈唐裴虬怡亭銘〉（圖6-1-1）跋於宋英宗治平二年（一〇六五）正月十日，略述造亭地點，又云此亭爲裴鷗造，李陽冰名並篆，裴虬撰銘，李莒八分書，並對造亭者、撰、書者略作簡介，…

圖6-1-1 〈唐裴虬怡亭銘〉
圖片來源：周祥林：《中國書法全集・第二十三卷・李邕》（北京市：榮寶齋出版社，一九九六年八月），頁二三六。

右怡亭在武昌江水中小島上，武昌人謂其地爲吳王散花灘。亭，裴鷗造，李陽冰而篆之，裴虬銘，李莒八分書刻于島石，常爲江水所沒，故世亦罕傳。鷗不知何人，虬代宗時道州刺史韓愈爲其子復墓志，云虬爲諫議大夫，有寵代宗朝，屢諫諍，數命以官，多辭不拜，然《唐史》不見其事。李莒，華弟也。（註七）

《金石錄》目錄七載有第一千三百九十五〈唐怡亭銘〉，注曰：「裴虬撰，李莒八分書，李陽冰篆，永泰元年五月。」（註八）未

另有跋文。

清錢大昕《潛研堂金石文跋尾續第三》〈怡亭銘〉略述行、字數：

六行二十二字，李陽冰篆銘，五行四十字後題年月二行，皆李莒八分。（註九）

知所在。對於末題年月亦稍作註解：

隨後云其常沒於水，搨本難得，王象之《輿地碑目》亦遺之。又云陽冰曾有鄂州二篆字，今不

末題永泰元乙巳歲，不云元年者，歲年同物，省文互見也。（註一○）

又云杜甫曾有〈次湘江宴餞裴二端公赴道州詩〉，即虯也。

清趙撝《金石存》〈唐怡亭銘〉云此銘《集古錄》外，他家未錄：

惟楊用脩《墨池璅錄》云：李陽冰〈庶子泉銘〉、〈怡亭刻石〉二世之詔不是過也，則

此銘似爲用脩所賞，而其所輯《金石古文》中亦不之載，何也。（註一一）

楊愼之語見於其《墨池璿錄》卷二:「李陽冰〈庶子泉銘〉、〈怡亭刻石〉二世之詔無過是也。」〔註一二〕趙擂質疑楊愼既於《墨池璿錄》述及此銘,而其《金石古文》卻未見載,蓋《金石古文》所錄前三卷爲先秦銘文及秦刻石,卷四至卷十四則多爲漢碑,僅少數魏晉碑刻,全不見唐碑,此銘自然不見錄。趙擂又云陽冰篆書翔舞飛動,而李莒隸法淳古:

陽冰書翔舞飛動,有鸞飄鳳泊之勢,當是李監第一得意筆,李莒于唐初無書名,而隸法淳古,無韓史輦方重板削之狀,雖拓本紙墨未精,然已不可多得矣。〔註一三〕

李陽冰歷國子監丞、集賢院學士,晚年爲將作少監,韓愈稱之「李監」。趙擂云此搨紙墨未精,卻又讚爲第一得意筆,紙墨既未精,其形神將無以完整呈現,何以又能稱爲第一得意筆,不知其何所據。

清瞿中溶(生卒年不詳)《古泉山館金石文編》考韓愈〈裴復墓志〉,並以《唐書·宰相世系表》及杜詩證之,指出鷗即虬之兄也。又考《唐書·文藝傳》疑莒爲華弟之說。〔註一四〕

清洪頤煊《平津讀碑記》〈怡亭銘〉則指出李華集中有與弟書一首:

李華集中有與弟莒書一首,史稱李華趙郡贊皇人,此題隴西李莒,其郡望也。〔註一五〕

清陸增祥《八瓊室金石補正》載有〈怡亭銘〉摹本（圖6-1-2），篆隸書并具，並註明尺寸及字徑，足資參考，然「所」、「此」二字多出一筆，可能出自摹寫之訛。

（二）〈唐元結陽華巖銘〉

《集古錄》〈唐元結陽華巖銘〉跋於嘉祐八年（一○六三）十二月二十六日，對元結（西元七二三～七七二年）之汲汲營營稍有異見：

圖6-1-2　〈怡亭銘〉摹本
圖片來源：陸增祥：《八瓊室金石補正》（北京市：文物出版社，一九八五年八月），頁四一○。

元結撰，瞿令問書。元結好奇之士也，其所居山水必自名之，惟恐不奇，而其文章用意亦然，而氣力不足，故少遺韻。君子之欲著於不朽者，有諸其內，而見於外者，必得於自然。顏子蕭然臥於陋巷，人莫見其所為，而名高萬世，所謂得之自然也。結之汲汲於後世之名，亦已勞矣。（註一六）

云元結為文刻意尚奇，非得於自

然，少遺韻。《集古錄》另有同為元結撰，瞿令問書之《唐元結窪鐏銘》，跋文所述文意與此銘同：

　元結撰，瞿令問書。次山喜名之事也，其所有為惟恐不異於人，所以自傳於後世者，亦惟恐不奇，而無以動人之耳目也。視其辭翰可以知矣，古之君子誠恥於無聞，然不如是之汲汲也。（註一七）

兩篇跋文皆僅云瞿令問書，其字體書風則未論及。

宋鄭樵《通志・金石略》載有瞿令問八分書四種，《陽華巖銘》是其中之一，下注曰：「道州」。（註一八）明曹昭《格古要論》《陽華巖銘》云以雜體篆刻於厓上：

　元結次山作銘，邑令崔（瞿）令問以雜體篆刻之厓上，道州東南七里山下。（註一九）

觀《唐元結陽華巖銘》（圖6-1-3）乃三體合書，所謂雜體篆刻，鄭樵稱八分書，乃指其序，蓋其序作分書，銘文則作三體書。

清洪頤煊《平津讀碑記》《陽華巖銘》云瞿令問依《石經》三體書之：

元結撰，瞿令問依〈石經〉三體書之，結集中有此文字多譌舛，當以碑為正。（註二〇）

元結，字次山，號漫郎、猗玕子，河南魯山人，著有《元次山集》，洪氏以此碑正集中之文。

清陸增祥《八瓊室金石補正》〈陽華巖銘〉載有其尺寸、字徑：

高二尺四寸，廣九尺一寸，前七行，行十二字，字徑一寸六七分，分書。銘廿五行，三體書，後二行篆書，行各九字，篆長徑二寸五分，隸同前，在江華。（註二一）

圖6-1-3　〈唐元結陽華巖銘〉
圖片來源：下中邦彥：《書道全集‧第九卷‧中國九‧唐Ⅲ‧五代》（東京：株式會社平凡社，一九六九年七月四刷），頁一八五。

接著載有序文及銘文，銘文為三體摹本，後有「大唐永泰二年歲次丙午，五月十一日刻」。跋

文引《永志》：

唐元結守道州時作銘，屬邑令瞿令問書之，刻諸厓石，世稱名蹟，陽華巖之可攷者如此，瞿令問所用古文，恆見者居多，大都稍變其文。

（註二二）

隨後並舉例說明字形與他碑之比較。

二 唐代宗大曆時期碑刻

唐代宗永泰二年（西元七六六年）十一月改年號爲大曆元年，《集古錄》大曆時期碑刻跋文篇數最多，多達三十一篇，分別爲段季展、顏眞卿、李陽冰、張從申等人所書，其中以顏眞卿書爲多，可惜碑版有未能傳世者，如立於大曆十二年（西元七七七年）之〈唐顏眞卿射堂記〉謂爲顏書之最佳者，宋代時已殘缺，今已亡佚：

顏眞卿書，魯公在湖州所書刻于石者，余家集錄多得之，惟〈放生池碑〉字畫完好，如〈干祿字書〉之類，今已殘闕，每爲之歎惜。若〈射堂記〉者，最後得之，今僕射相公筆法精妙，爲余稱顏氏書，〈射堂記〉最佳，遂以此本遺余，以余家素所藏諸書較之，惟〈張敬因碑〉與斯記爲尤精勁，惜其皆殘闕也。（註二二）

《集古錄跋尾》唐代宗大曆時期碑刻，目前尚得見碑版者有〈唐元結唔臺銘〉、〈唐顏眞卿麻姑壇記〉、〈唐顏眞卿小字麻姑壇記〉、〈唐中興頌〉、〈唐元次山銘〉、〈唐干祿字樣〉、〈唐干祿字樣模本〉跋文兩篇、〈唐玄靜先生碑〉、〈唐滑州新驛記〉、〈唐張敬因碑〉、

〈唐顏勤禮神道碑〉等十二篇，其中〈唐顏眞卿麻姑壇記〉、〈唐顏眞卿小字麻姑壇記〉兩篇跋文內容相關，一併討論，〈唐干祿字樣〉跋文一篇與〈唐干祿字樣模本〉跋文兩篇，內容相關一併論述，茲依序逐篇探究其跋文。

（一）〈唐元結峿臺銘〉

《集古錄》〈唐元結峿臺銘〉（圖6-1-4）未署題跋時間，跋文僅述簡略數語：

右斯人之作，非好古者不知爲可愛也，然來者安知無同好也邪。（註一四）

圖6-1-4 〈唐元結峿臺銘〉
圖片來源：沈鵬：《中國美術全集，書法篆刻篇・三・隋唐五代》（臺北市：錦繡出版社，一九八九年八月），頁一七四。

由跋文惟知此作爲古，又云其可愛，而注曰：「大曆二年」立碑。《金石錄》未見跋文，惟目錄八載有第一千四百八〈唐浯臺銘〉，注曰：「元結撰，篆書無姓名，大曆二年六月。」（註一五）

黃山谷曾親訪浯溪，書遺長老新公，刻之崖壁，《山谷題跋》〈題浯溪崖壁〉記其事：

余與陶介石遠浯溪尋元次山遺跡，如〈中興頌〉、〈峿堂（臺）銘〉、〈右堂銘〉，皆眾所共知也。與介石徘徊其下，實探千載尚友之心，最後於峿亭東崖披翦榛穢，得次山銘刻數百字，皆江華令瞿令問玉筯篆，筆畫深穩，優於〈峿（峿）臺銘〉也。故書遺長老新公，俾刻之崖壁，以遺後人，山谷老人書。(註二六)

書遺長老新公，即《山谷別集》卷二十〈答浯溪長老新公書〉，文中述及三銘之書者：

某拜手專人辱書勤懇，并惠送季康篆元中丞〈浯溪銘〉，筆意甚佳，以字法觀之，〈峿臺銘〉亦季康篆也。然猶有袁滋篆〈峿亭〉三十六行，何不墨本見惠，豈閩體也。袁滋、唐相也，他處未嘗見篆文，此獨有之可貴也。凡〈峿亭〉之東崖石上刻次山文，合袁滋、季康篆共七十一行，為崖溜簷水所敗，當日不如一日矣。(註二七)

黃山谷於〈題浯溪崖壁〉云皆瞿令問篆，又於〈答浯溪長老新公書〉稱〈浯溪銘〉、〈峿臺銘〉兩銘皆為季康（生卒年不詳）所書，〈峿亭銘〉為袁滋（西元七四九～八一八年）所書，

前後說法矛盾，不知何者爲正。宋鄭樵《通志・金石略》則稱〈浯溪銘〉、〈浯臺銘〉皆爲李庚所書，不見〈峿亭銘〉。(註二八)明王士禎（一六三四～一七一一）〈浯溪考〉則指出明于奕正（生卒年不詳）云〈浯溪銘〉李康篆，李乃季字之委謁書。(註二九)清葉昌熾（一八四九～一九一七）《語石》卷八云：

唐有李陽冰、瞿令問、袁滋三家，三〈浯臺〉、袁書其二，〈浯溪〉爲季康書。(註三〇)

只云瞿、袁書其二，未明言瞿、袁各書何銘。

明王世貞《弇州四部稿》〈峿臺銘〉云元結（西元七二三～七七二年）之文，多爲顏眞卿、李陽冰所書：

次山凡文多從顏尚書眞卿，李學士陽冰索書，此篆書不知陽冰作者，或自作之。(註三一)

而此銘不知是李陽冰所書或元結自作篆。元結撰，顏眞卿書者，《集古錄》所錄即有〈唐中興頌〉，〈元結墓碑銘〉則由顏撰並書。元結之文亦多有瞿令問（生卒年不詳）書者，以《集古

錄》所錄即有〈唐元結陽華巖銘〉、〈唐元結窪鐏銘〉；《金石錄》所載有〈唐容亭銘〉。

清錢大昕《潛研堂金石文跋尾續第三》〈峿臺銘〉云此銘當爲瞿令問所書：

　瞿令問篆書，以地僻蘚厚難搨，惟此銘世多有之，雖不著書人姓名，當亦令問筆也。

後題大曆二月（年），歲次丁未六月十五日刻，次山尚有〈浯溪〉、〈㠉顧〉二銘，皆

（註三一）

又云說文無「峿」、「㠉」字，蓋元結自出新意名之：

　說文只有「浯」字，「峿」、「㠉」則次山自出新意名之，書家以其形聲相應，即依偏

　旁而爲之篆，所謂自我作古也。（註三二）

清洪頤煊《平津讀碑記》〈峿臺銘〉亦云爲瞿令問所書：

　不題篆書人名，審其筆迹與〈陽華巖銘〉篆法相同，當亦瞿令問所書。（註三四）

《金石文字記》卷六顧炎武門人潘耒補遺〈峿臺銘〉、〈浯溪銘〉、〈峿亭銘〉，跋文概略簡介三銘區別，並對書法稍作評比：

元次山愛祈陽山水，遂寓居焉，名其溪曰浯溪，築臺曰峿臺，亭曰峿亭，所謂三吾者也。臺銘刻在臺之背，甚完整，溪銘亭銘刻於東崖石上，隨石欹斜，薛厚難搨，而篆筆特佳，視臺銘更勝。（註三五）

並述及三銘皆為元結撰，〈峿臺銘〉大曆二年（西元七六七年）立，只云篆書未云書者名氏，〈浯溪銘〉、〈峿亭銘〉皆大曆三年（西元七六八年）立，瞿令問篆書。

清趙搢《金石存》〈唐峿臺銘〉跋文所載約同《金石文字記》外，另轉載黃山谷之言：

黃山谷云溪銘季康篆，亭銘江華令瞿令聞（問）篆，惟臺銘篆書無姓名。（註三六）

綜上所述，〈唐元結峿臺銘〉之書者為誰似無定論，或不著名氏，或云瞿令問、季康、李庚、李陽冰、元結等等。林進忠（一九五一～）指出：「季康、李庚、李庚可能是同一人，因傳抄而異名，未知。」（註三七）季與李，康與庚、庚，皆疑為抄手誤書所致。

（二）〈唐顏真卿麻姑壇記〉、〈唐顏真卿小字麻姑壇記〉

《集古錄》〈唐顏真卿麻姑壇記〉（圖6-1-5）跋文謂顏真卿為人剛勁象其筆畫，然其惑於神仙，蓋釋老之為患所致：

顏真卿撰并書，顏公忠義之節，皎如日月，其為人尊嚴剛勁象其筆畫，而不免惑於神仙之說，釋老之為斯民患也深矣。（註三八）

《集古錄》另有跋於治平元年（一〇六四）二月六日之〈唐顏真卿小字麻姑壇記〉（圖6-1-6），跋文謂或疑非魯公書，把玩久之，知非魯公不能書也：

顏真卿撰并書，或疑非魯公書，魯公喜書大字，余家所藏顏氏碑最多，未嘗有小字者，惟〈干祿字書注〉最為小字，而其體法與此記不同，蓋〈干祿之注〉持重舒和而不局蹙，此記遒峻緊結尤為精悍，此

圖6-1-5　〈唐顏真卿麻姑壇記〉
圖片來源：顏真卿：《麻姑山仙壇記》，輯入《書跡名品叢刊‧第十七卷‧唐Ⅶ》（東京：株式會社二玄社，二〇〇一年一月），頁六十九。

圖6-1-6　〈唐顏真卿小字麻姑壇記〉

圖片來源：余瀾：《中國法帖全集・九・宋　忠義堂帖》（武漢市：湖北美術出版社，二〇〇二年三月），頁七十。

黃庭堅以〈唐顏真卿小字麻姑壇記〉為別書，非顏真卿所書。

余嘗評題魯公書，體制百變無不可人，眞行草書隸，皆得右軍父子筆勢，歐陽文忠公〈集古銘〉頗以別書自喜，自非精鑒，豈易辯眞贋哉。（註四一）

黃庭堅〈題顏魯公麻姑壇記〉則以歐陽脩之說為非精鑒：

者同而字甚小。」（註四〇）

立，在南城縣。」〈小字麻姑壇記〉云刻石時間同前帖所錄者：「記文及刻石年月與前帖所錄

悍，筆畫巨細皆有法，且愈看愈佳。《集古錄目》〈麻姑仙壇記〉載有立碑年：「以大曆六年

所以或者疑之也。余初亦頗以為惑，及把玩久之，筆畫巨細皆有法，愈看愈佳，然後知非魯公不能書也。故聊誌之以釋疑者。（註三九）

歐陽脩謂此記書法遒峻緊結尤為精

《金石錄》目錄第一千四百五十《唐麻姑仙壇記》，注曰：「顏魯公撰并正書，大曆六年

四月。」第一千四百五十一《唐小字麻姑仙壇記》，只注一附字。（註四二）並有跋文：

右〈唐麻姑仙壇記〉，顏魯公撰并書，在撫州，又有一本字絕小，世亦以為魯公書，驗

其筆法殊不類。故正字陳無已謂余嘗見黃魯直言，乃慶歷中一學佛者所書，魯直猶能道

其姓名，無已不能記也，小字本今錄於後，使覽者詳其真偽云。（註四三）

〈一二〇〉所言及宋鄭樵《金石略》證明顏真卿確有小字本：

《金薤琳琅》《唐撫州南城縣麻姑山仙壇記》載有碑文全文，跋文以宋陸游〈一一二五~

略》載魯公書亦有小字〈麻姑壇記〉，則歐陽公之疑與魯直之言，又似不足信。元柳待

及觀陸放翁云，魯公〈麻姑壇記〉有大小二本，蓋用羊叔子峴山故事，《通志‧金石

宋陳師道〈一〇五三~一一〇一〉，字履常，一字無已，別號後山居士。趙明誠驗小字本筆

法，認為不類顏書，又陳師道謂黃庭堅嘗云乃一學佛者所書。

制道傳云：〈麻姑壇碑〉小字楷法尤精緊，比聞舊石焚燬山中，雖重刻無復當時筆意，

則亦以小字為顏書，但謂石已不存，非也。吳文正公云：〈麻姑碑〉在吾鄉舊為雷所

破，重刻至再字體浸失其真，則被焚者乃臨川大字本，而南城之石至今固無恙也。（註四

（四）

宋鄭樵《通志・金石略》於顏真卿名下載有「撫州〈麻姑山仙壇記〉，吉州〈小字麻姑壇記〉」兩碑。（註四五）陸游《渭南文集》卷第二十七〈跋郭德誼墓誌銘〉，云〈麻姑壇記〉有大小字兩本：

顏魯公〈麻姑壇記〉，東坡先生〈經藏記〉，皆有大字小字兩本，蓋用羊叔子峴山故事，千載之後陵谷變遷，尚冀其一存爾。（註四六）

據此則小字〈麻姑仙壇記〉亦顏真卿所書，都穆因而謂歐陽公之疑與魯直之言，又似不足信。

清孫承澤《庚子銷夏記》〈顏真卿麻姑仙壇記〉，則以黃庭堅之言認爲今世奉小字本爲楷模，誤也：

撫州有魯公〈仙壇記〉，字形大如指頂，筆筆帶有隸意，魯公最得意書也。不知何時毀壞，世無見者。……至行世蠅頭小書，乃慶曆中人僞書，載《金石錄》，而今舉世奉爲

楷模，誤矣。（註四七）

清王澍《虛舟題跋》於大小字本分別有跋，《唐顏眞卿大字麻姑仙壇記》謂顏眞卿津津樂道於神仙之事，故一碑又一碑：

魯公〈麻姑仙壇記〉在江西南城縣，有大小二本。魯公平生得陶八八刀圭之術，雅好攝生，故於神仙之事，每津津道之，如〈華姑壇〉、〈元（玄）靜先生碑〉及〈麻姑記〉，皆其所極矜練書，故刻一碑未已又刻一碑，既書大字又書小字，蓋於此事實親切有味，故不憚煩複如此。（註四八）

對於為何有大小字版本，提出註解，乃因雅好攝生，書極矜練，故不憚其煩。跋文又讚其書自然入神：

公之作此書，蓋已退筆因其勢而用之，轉益勁健，進乎自然，此其所以神也。……顏公作書，體合篆籀，不肯一筆出入，此碑獨不然。……小字刻覆本不可一二數，大字本絕少。（註四九）

小字者翻刻本極多，而大字絕少，尤爲難得。

《虛舟題跋》又有《唐顏眞卿小字麻姑仙壇記》跋文，略述歷代諸家之見，謂覆刻本形雖是，神頓失：

今世所云皆覆刻本，形模雖是，神彩頓殊矣。余所得猶是南城元本，爲新建裘魯青所遺，以較大字，精神結構無毫髮異。（註五○）

所得爲元本，與大字無異，因又盛讚其書：

顏魯公書，大者無過〈中興頌〉，小者無過〈麻姑壇〉，然大小雖殊，精神結構無毫髮異，熟玩久之，知〈中興〉非大，〈麻姑〉非小，則於顏書思過半矣。（註五一）

無論大或小，其法度神韻，雖大而能細緻，雖小而能豪邁。王昶云：

小字〈麻姑仙壇〉筆力遒勁，實累黍而有尋丈之勢，非魯公不能作此，此雖翻刻摹勒尚佳，惜碑陰不可得見，而大字者世亦罕傳，昶兩至江西，竟無從訪得也。（註五二）

雖翻刻，猶得見其筆力遒勁，乃顏眞卿書筆力雄渾，氣勢磅礡，雖少失，尚不損其神采。

（三）〈唐中興頌〉

《集古錄》〈唐中興頌〉（圖6-1-7）跋文有兩篇，皆未署題跋時間：

元結撰，顏眞卿書。書字尤奇偉，而文辭古雅，世多模以黃絹爲圖障。碑在永州，磨巖石而刻之，模打既多，石亦殘缺，今世人所傳字畫完好者，多是傳模補足，非其眞者。

此本得自故西京留臺御史李建中家，蓋四十年前崖石眞本也，尤爲難得爾。

世傳顏氏書〈中興頌〉多矣，然其崖石歲久剝裂，故字多訛缺，近時人家所有，往往爲好事者嫌其剝缺，以墨增補之，多失其眞，余此本得自故西臺李建中家，蓋四十年前舊本，最爲眞爾。

（註五三）

元結文辭古雅，顏眞卿書字奇偉，兩跋分別集自集本與眞蹟，所述內

圖6-1-7 〈唐中興頌〉
圖片來源：梅墨生：《中國書法全集‧第二六卷‧顏真卿二》（北京市：榮寶齋出版社，一九九五年六月），頁二三八。

容主旨相同，皆謂〈唐中興頌〉於宋時石已剝蝕。而字畫完好者，乃以墨增補之，多失其眞。

前已述及，黃庭堅曾親訪浯溪，有〈中興頌詩引并行記〉記其事：

崇寧三年三月己卯，風雨中來泊浯溪，進士陶豫、李格，僧伯新、道遵，同至中興頌崖下，……徘徊崖次，請予賦詩，老矣，豈復能文，強作數語，惜秦少游已下世，不得此妙墨劖之崖石耳。　（註五四）

賦詩記遊，因而見景思情感懷秦觀（一○四九～一一○○）。其詩爲〈書壁崖後〉：

春風吹船著浯溪，扶藜上讀〈中興碑〉，平生半世看墨本，摩挲石刻鬢成絲。……世上但賞瓊琚詞，同來野僧六七輩，亦有文士相追隨，斷崖蒼蘚對立久，凍雨爲洗前朝悲。

（註五五）

此詩作於宋徽宗崇寧三年（一一○四）三月，後刻於磨崖後部。清武億《金石三跋》〈浯臺銘〉謂：「黃山谷跋及書磨崖碑詩，字尤奇偉可喜。」（註五六）

《廣川書跋》〈磨崖碑〉則謂顏眞卿此書尤瑰瑋：

〈中興頌〉刻永州浯溪上，斲其崖石書之，刺史元結撰，結以能文卓然振起衰陋，自以老於文學，故頌國之中興，頌成乞書顏太師，太師以書名時，而此尤瑰瑋。……余謂唐之古文自結始，至愈而後大成也。（註五七）

前已述及，言書之大以此為最，故云尤瑰瑋。另元結為唐古文之始，推行古文不遺餘力的歐陽脩，理應尊之，惟時時對其汲汲營營之舉，頗有微詞。

王世貞《弇州四部稿》〈中興頌〉讚其為顏書第一：

磨崖碑〈中興頌〉，元結撰，顏真卿書，字畫方正平穩，不露筋骨，當為魯公法書第一。（註五八）

明孫鑛（一五四三～一六一三）《書畫跋跋》乃依王世貞之跋再跋之，其〈中興頌〉跋文謂所得版本皆有描補筆：

碑今尚可搨，余得數本皆有描補筆，以字稍大，故遠觀尤不甚失形勢。……字端整第微乏風韻，當亦以石湮損故，安得歐公所云李西臺本玩之。次山文極力追古，固是昌黎先

驅。（註五九）

明楊士奇《東里續集》〈題顏魯公書〉：「此卷顏楷書，〈中興頌〉第一，〈東方贊〉次之，〈題名帖〉又次之，而〈題名〉最明白。」（註六〇）清王澍《竹雲題跋》〈顏魯公中興頌〉云此碑矜意太勝：

有唐一代碑版顏魯公最多，率以雄厚勝，獨〈中興頌〉及〈宋廣平〉二碑，瀏灕頓挫，態出字外，臨書者正未可以輕心掉之也。余爲此書初尚雄快，及細玩原刻，乃知前者矜意太勝。如子路初見夫子，未爲升堂弟子也。（註六一）

前述有稱書法瑰瑋，或云方正平穩顏書第一，楊守敬亦云：「〈中興頌〉雄偉奇特，自足籠罩一代。」（註六二）惟王澍獨持異見，略嫌其有失自然，稍見貶意。

清王昶《金石萃編》〈大唐中興頌〉載有其尺寸：

磨崖高一丈二尺五寸，廣一丈二尺七寸，二十一行，行二十字，左行，正書，在祁陽縣

石崖。（註六三）

碑文作直書左行，碑末刻有「上元二年秋八月撰，大曆六年夏六月刻。」元結於唐肅宗上元二年（西元七六一年）撰此頌，而顏眞卿書刻時間爲唐代宗大曆六年（西元七七一年），撰文後十年方書刻。

（四）〈唐元次山銘〉

《集古錄》〈唐元次山銘〉（圖6-1-8）未署題跋時間，跋文述及顏眞卿撰并書，並略述文章之變，盛譽元結獨作古文，爲特立之士：

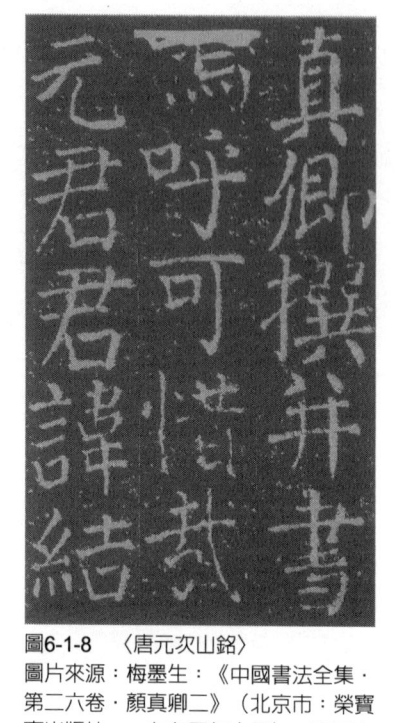

圖6-1-8　〈唐元次山銘〉
圖片來源：梅墨生：《中國書法全集·第二六卷·顏眞卿二》（北京市：榮寶齋出版社，一九九五年六月），頁二九四。

顏眞卿撰并書，唐自太宗政治之盛，幾乎三代之隆，而惟文章獨不能革五國之弊，既久而後，韓、柳之徒出，蓋習俗難變，而文章變體又難也。次山當開元天寶時，獨作古文其筆力雄健，意氣超拔，不減韓之徒也，可謂

特立之士哉。（註六四）

歐陽脩於此讚揚元結「筆力雄健，意氣超拔，不減韓之徒也。」而於〈唐元結陽華巖銘〉云：「其文章用意亦然，而氣力不足，故少遺韻。」跋〈唐元結窪罇銘〉亦云：「而無以動人之耳目也」，同為評其文，何以評價南轅北轍，令人費解。

《四庫全書總目提要‧集部三‧別集類三‧毗陵集二十卷》云古文之推動始於元結，韓、柳繼之：

　　唐自貞觀以後，文士皆沿六朝之體，經開元、天寶詩格大變，而文格猶襲舊規，元結與（獨孤）及始奮起湔除，蕭穎士、李華左右之，其後韓、柳繼起，堂之古文遂為然極盛。（註六五）

此銘全稱〈唐故容州都督兼御史中丞本管經略使元君表墓碑銘並序〉，《金石錄》載有〈唐元結碑〉云顏真卿撰并書外，無有書法相關論述，惟述其為遵之十五或十二世孫，其高祖名為善禕或善禘。（註六六）宋朱長文《續書斷》，則於〈神品三人〉之顏真卿條下，論此碑謂：

觀〈元次山銘〉，則淳涵深厚，見其業履之純，餘皆可以類考，點如墜石，畫如夏雲，激如屈金，戈如發弩，縱橫有象，低昂有態。（註八七）

點畫、結構、姿態、神韻皆簡潔扼要的描述。而王世貞《弇州四部稿》〈元次山墓碑帖〉則專論元結之文：

顏文忠爲元次山書〈中興頌〉，歿又爲撰碑文而自書之，所以推許次山者，至矣。其忠義才術略相當，然次山於文非眞能古者，何至竭歷其步而力追之耶。（註八八）

王氏對顏眞卿之極力推許元結，似乎頗不以爲然。

以上諸家皆未述及立碑時間，《集古錄目》〈容州都督元結碑〉謂大曆中立：

湖州刺史顏眞卿撰并書，結字次山，官至容州都督本管經略使，碑以大曆中立，在魯山縣。（註八九）

云大曆中立，未言幾年。清錢大昕《潛研堂金石文跋尾》〈容州都督元結表墓碑〉謂四面刻

字，而立碑時間必在大曆七年（西元七七二年）以後：

顏魯公書，四面刻字，與〈宋廣平〉、〈李含光〉及〈家廟〉碑式相同，後題大曆下闕一字，據魯公行狀稱大曆七年除湖州，此碑署湖州刺史，必在七年以後矣。（註七〇）

清武億《金石三跋》〈唐元次山墓碑〉則謂大曆四年十一月。（註七一）而清畢沅《中州金石記》〈容州都督元結表墓碑〉云大曆□年十月立，歷下闕一字。（註七二）清王昶《金石萃編》〈元結墓碑〉則謂大曆七年：

今以碑稱七年正月朝京師，四月薨，其年冬十一月葬，遂系于大曆七年。（註七三）

該碑文述及：

七年春正月朝京師……夏四月庚午薨于永崇坊之旅館，春秋五十，朝野震悼焉。……以其季冬十一月壬寅，虔葬君于魯山青嶺泉陂原禮也。（註七四）

王昶即據此以論，定其立碑年月。清陸增祥《八瓊室金石補正》《容州都督元結碑》則據《通鑑目錄》更云日期為廿六日：

《通鑑目錄》大厤七年十一月丁丑朔，是壬寅為廿六日。（註七五）

故立碑當在唐代宗大曆七年（西元七七二年）十一月廿六日。清顧炎武《金石文字記》作大曆三年十一月，誤也。（註七六）

〈唐元次山銘〉碑高八尺，廣三尺九寸，厚一尺一寸五分，四面刻，面背均十七行，左右側均四行，共四十二行，行三十三至三十五字不等。（註七七）楊守敬《學書邇言》論及顏真卿書法，謂其氣體質厚，如端人正士，不可褻視：

顏魯公書，氣體質厚，如端人正士，不可褻視。〈宋廣平碑〉昔人擬之〈瘞鶴銘〉，今亦多剝蝕，今存者如〈元次山〉、〈郭家廟〉、〈殷君夫人〉、〈李元（玄）靖〉、〈八關齋〉，體格雖小有異同，而大致不殊。（註七八）

上述諸碑體勢雖大同小異，然其渾厚雄健，氣勢磅礡，則是共通之特色。

（五）〈唐干祿字樣〉、〈唐干祿字樣模本〉

《集古錄》〈唐干祿字樣〉（圖6-1-9）跋文署治平丙午九月二十九日書，即宋英宗治平

三年（一○六六）。文謂此為顏書最小者，筆力精勁可法：

圖6-1-9　〈唐干祿字樣〉
圖片來源：梅墨生：《中國書法
全集・第二六卷・顏真卿二》
（北京市：榮寶齋出版社，一九
九五年六月），頁三一八。

右〈干祿字樣〉，別有模本，文注完全，可備檢用。此本刻石殘缺處多，直以魯公所書

真本而錄之爾，魯公書刻石者多，而絕少小字，惟此注最小，而筆力精勁可法，尤宜愛

惜，而世俗多傳模本，此以殘缺不傳，獨余家藏之。（註七九）

歐陽脩所藏為真本，然殘缺處多。於〈唐顏真卿射堂記〉跋文亦云每為之歎惜：「如〈干祿字

書〉之類，今已殘闕，每為之歎

惜。」（註八○）故世俗多傳摹本，

《集古錄》另有〈唐干祿字樣模

本〉跋文兩篇，概述摹本因字書足

資辨正譌謬，故摹多而速損：

〈干祿字樣模本〉，顏真卿書，楊

漢公模眞卿所書，乃大曆九年刻石，至開成中遂已訛缺。……蓋公筆法爲世楷模，而字書辨正譌謬，尤爲學者所資，故當時盛傳於世，所以模多爾。……而大曆眞本以不完遂不復傳，若顏公眞蹟今世在者，得其零落之餘，藏之足以爲寶，豈問其完不完也。故余并錄二本並藏之，亦欲俾覽者知模本之多失眞也。（註八一）

《集古錄》眞本摹本並錄，俾見摹本之多失眞。《集古錄跋尾》另有一篇跋於治平元年（一○六四）正月五日之跋，內容同前跋，惟作大曆元年（西元七六六年）刻石，與前跋之大曆九年（西元七七四年）有別，當爲抄手筆誤。

宋黃伯思《東觀餘論》〈跋干祿字碑後〉對於歐陽脩因盛傳於世，摹多速損之說，云甚善，而謂摹本失眞，則不以爲然：

故當世盛傳於世，所以模多爾，豈止工人爲衣食業邪，此論甚善。但云漢公模本多失眞，則不然。今觀此書精隱勁媚，殊得顏眞，楊自以爲不差纖毫，信矣。然文忠又云〈干祿之注〉持重舒和而不侷促，余輒易之曰……持重而不侷促，舒和而含勁氣，迺盡魯公之筆意也。（註八二）

歐陽脩「持重舒和而不偏促」之語，出於〈唐顏眞卿小字麻姑壇記〉跋文，黃伯思猶添一「含勁氣」，以足顏眞卿筆意。

明楊士奇《東里文集》亦見〈跋干祿字書〉，概述此書內容之性質及特色：

右顏魯公〈干祿字書〉辨別字之正俗及通用，亦間有析其義者。云「干祿」者，蓋唐以取士也。而公眞書小字之傳于後者，亦獨見此耳。（註八三）

明王世貞《弇州四部稿》〈干祿字碑〉讚此顏書無一筆縱緩：

余讀顏魯公〈家廟碑〉，知公世有書學，及覽秘監〈干祿字書〉，益信。蓋秘監於公爲伯父，其所辨證偏傍結構雅俗燦然，而公於此書尤加意，幾無一筆縱緩，余故識而藏之，以爲臨池指南。（註八四）

清顧炎武《金石文字記》〈干祿字書〉云立碑時間爲「大曆九年正月，今在潼川州」，跋文探

而云顏書小字傳於後者僅此而已，非也，應尙有〈唐顏眞卿小字麻姑壇記〉，宜稱其一，較爲妥當。

究「姪男」稱謂，乃當時俗稱語。（註八五）清錢大昕《潛研堂金石文跋尾》〈干祿字書〉謂在潼川者爲宋翻刻本：

右顏元孫〈千祿字書〉，第十三姪男眞卿書，魯公元刻在湖州，今所傳者宋人翻刻本，在四川之潼川府。（註八六）

可見顧炎武所見亦爲宋人翻刻本，即宋高宗紹興十二年壬戌（一一四二）八月刻本，後刻有句凉跋。

《集古錄》〈唐干祿字樣〉、〈唐干祿字樣模本〉兩跋皆稱「字樣」，黃伯思、王世貞稱「字碑」，餘皆謂「字書」，清王昶《金石萃編》指出《集古錄》稱「字樣」，非也：

按顏元孫〈千祿字書〉一卷見《唐志》，此碑題額標首皆作字書，《集古錄》因楊漢公跋，題曰字樣，非也。（註八七）

《金石萃編》並引《湖州府志》載有唐楊漢公（生卒年不詳）跋文，謂顏眞卿：「文學之外尤工隸書，盡鍾繇之精能，極逸少之楷則。」（註八八）

（六）〈唐玄靜先生碑〉

《集古錄》〈唐玄靜先生碑〉（圖6-1-10）未署題跋年月，跋文云張從申（生卒年不詳）

以書得名，蓋因其所書碑多爲李陽冰篆額，意謂得陽冰之助：

柳識撰，張從申書，李陽冰篆額。唐世工書之士多，故以書知名者難，自非有以過人者
不能也，然而張從申以書得名於當時者，何也？從申每所書碑，李陽冰多爲之篆額，時
人必稱爲二絕，其爲世所重如此。余以集錄古文，閱書既多，故雖不能書而稍識字法，
從申所書棄者多矣，而時錄其一二者，以名取之也，夫非眾人之所稱任，獨見以自信，
君子於是愼之，故特錄之必待知者。（註八九）

圖6-1-10　張從申〈唐玄靜先生碑〉
圖片來源：周祥林：《中國書法全集‧
第二三卷‧李邕》（北京市：榮寶齋出
版社，一九九六年八月），頁三二三。

自稱稍識字法，而錄其一二者，非以其
書，而是以其名取之，足見歐陽脩對張
從申書法之評價不僅不高，且謂棄者多
矣。甚至獨錄李陽冰篆首，而不錄張從
申書，在〈唐龍興寺四絕碑首〉跋文直
言不甚好從申書：

李陽冰篆，法愼律師碑額也，在揚州龍興寺，唐李華文，張從申書，李陽冰篆額，律師者淮南愚俗素信重之，謂此碑爲四絕碑，律師非余所知，華文與從申書，余亦不甚好，故獨錄此篆爾。（註九○）

中未能至也：

《集古錄》另有〈唐王師乾神道碑〉，跋文述及與秦玠（生卒年不詳）論書，玠謂從申書李建

張從申書，余初不甚以爲佳，但怪唐人多稱之，第錄此碑以俟識者。前歲在亳社，因與秦玠郎中論書，玠學書於李西臺建中，而西臺之名重於當世，余因問玠，西臺學何人書，云學張從申也，問玠識從申書否，云未嘗見也。以此知世以鑒書爲難者，誠然也，從申所書碑，今絕不行於世，惟余集錄有之者，〈吳季子碑陰記〉，〈崔圓頌德碑〉，並此纔三爾。（註九一）

由此知李建中曾學張從申書，又跋文所云《集古錄》之張從申所書碑，並不包括〈唐玄靜先生碑〉及〈唐龍興寺四絕碑〉，若以題跋時間觀之，此跋題於宋神宗熙寧三年（一○七○）十月二十七日，〈唐玄靜先生碑〉及〈唐龍興寺四絕碑〉跋文則未署題跋時間，莫非此時尚未收

錄。然若是〈唐玄靜先生碑〉及〈唐龍興寺四絕碑〉收錄時間晚於〈唐王師乾神道碑〉，則秦玠之言似乎並不影響其對張從申書之評價。

《金石錄》目錄卷八載有第一千四百六十八〈唐元（玄）靖先生碑〉，注曰：「柳識撰，張從申之行書，李陽冰篆，大曆七年八月。」〔註九二〕第一千五百二十一〈唐玄靖李先生碑上），注曰：「顏真卿撰并正書，大曆十二年五月。」〔註九三〕及第一千五百二十二〈唐玄靖李先生碑下〉。未另有跋文。一為張從申書，一為顏真卿書，兩者皆作「玄靖」。明屠隆（一五四三～一六〇五）《考槃餘事》〈茅山玄靜先生碑〉亦作注記：

府句容縣茅山。〔註九四〕

一顏魯公書楷并文，一唐柳識文，張從申書，李陽冰篆額，世號三絕碑，俱在直隸應天

明王佐《新增格古要論》卷三亦作如是登錄。〔註九五〕兩碑名或作「玄靜」或作「玄靖」，目前兩碑皆有碑版傳世，蓋張從申書者作「玄靜」，全稱〈唐茅山紫陽觀玄靜先生碑〉，顏真卿書者作「玄靖」，全稱〈有唐茅山玄靖先生廣陵李君碑銘〉。兩碑皆云諱含光，本姓弘，因避諱改爲李氏，然何以有「靖」與「靜」之別。

張從申書，唐竇臮（生卒年不詳）《述書賦》載有「張氏四龍名揚海內，有季弟功夫少對

右軍風規，下筆斯在。」並云：

從伸（申）志業精絕，工正行書，握管用筆，其於結密近古所少，恨於歷覽不多，聞見遂寡，右軍之外一步不窺，意多掬書，闕其眞迹妙也。（註九六）

雖云其結密近古少有，又稱其惟王羲之是瞻。宋朱長文《續書斷》卷下則列張從申書入能品，評其書結字逎密可喜，晚益自放：

學逸少書，結字逎密可喜，晚益自放，不務調端，當大曆後徐季海已老，獨從申高步江淮間。凡其書碑李陽冰多爲題額，故得益名高，在〈高陵碑〉曰四絕，〈同安碑〉曰三絕，蓋當時見稱如此。（註九七）

《續書斷》卷下列能品者共有六十六人，包括王知敬、李邕、鍾紹京、史惟則、蔡有鄰、韓愈、郭忠恕、李建中等人。

關於《集古錄》對張從申書法之評價，宋黃伯思於《東觀餘論》〈跋紫陽先生李含光碑後〉爲其申冤：

〈紫陽碑〉乃張從申書，李陽冰題，歐文忠不喜從申書，《集古錄》屢言之，殊不知從申乃效子敬書，頗有東晉風尚，唐人知書者多，故見重于世，今人反此。歐陽公初不閑法書，則從申之蹟見棄宜矣。（註九八）

謂從申乃學王獻之，此說與竇、朱云學右軍之說有別。又於〈跋開弟所藏張從申愼律師碑後〉云：

予觀從申雖學右軍，其原出于太（大）令筆意，與李北海同科，名重一時，宜不虛得，但所短者抑揚低昂太過，又眞不及行耳。然唐人而有晉韻，殊可佳，尚近世歐陽文忠爲《集古錄》，而雅不愛從申書，故此碑見棄。（註九九）

明楊士奇《東里續集》〈玄靜先生碑〉則謂張從申書與李邕彷彿：

云從申書有晉韻，眞不及行。而一再述及歐陽脩不愛從申書，似爲從申抱不平。而張從申與李北海同科，書法風格不知有否相互影響。

從申書法出二王，而與李北海彷彿，昔人評其書獨步江外，此碑在茅山，蓋唐行書之得

名者。（註一〇〇）

清何紹基（一七九九～一八七三）有〈跋張從申書李元靖碑舊拓本〉二則，其一云張從申傳世書蹟以此碑爲最：

有唐中葉書家，以沈舍人、張司直爲得山陰法乳，但沈以澹遠勝，張以遒肅勝，爲不同耳。沈書僅傳〈羅池廟碑〉，原石久佚，張書有〈延陵季子碑記〉、〈福興寺碑〉及〈李元靖碑〉三迹，中以〈元靖〉爲尤卓卓。魯公書烜赫照世，而〈元靖〉兩碑千載下猶顏張並峙，其品次可知矣。（註一〇一）

沈傳師（西元七六九～八二七年）〈羅池廟碑〉《集古錄》另有跋文，容後再論。張從申官至大理寺司直，人稱張司直。何紹基云其書風以遒肅勝，又於另一跋謂其更作意爲疏散，而古意愈足：

顏書〈元靖先生碑〉，於勁偉中出緩綽，心儀楊許之風，不覺流露腕下也。司直更作意爲疏散，而古意愈足，書名爲魯公所掩，拓本尤希奇可貴，亂後兩石俱渺無蹤影矣。

此處顏、張兩碑皆論及，分別提出其特色。而葉昌熾（一八四九～一九一七）《語石》亦論及

歐陽脩不喜張從申書之原由：

> 歐陽公顧獨不喜其書，但收元靜先生一碑，猶曰以名取之，〈龍興寺慎律師碑〉但取李
> 少溫碑額，而棄從申書不錄，拒之可謂嚴矣。竊所未喻，豈宋中葉，唐初精碑尚多存
> 者，觀於海者難為水歟，亦昌歠羊棗，嗜好有不同歟。（註一〇二）

或許是觀於海者難為水，亦或因嗜好不同，也許兩者皆是。

顏真卿〈李玄靖碑〉（圖6-1-11），王世貞《弇州四部稿》有〈茅山碑〉跋文：

> 魯公好仙術，不特書〈麻姑壇〉已也，按李含光者陶隱居裔，凡五世，其事絕無可紀，
> 獨人謂其隸法勝乃父，遂斷不作隸，差近厚耳。魯公結體與〈家廟〉同，遒勁鬱勃，故
> 是誠懸鼻祖，然視虞永興、褚河南，閭閭氣象不無小乏。（註一〇四）

謂李玄靖事無可紀，惟因顏眞卿好仙術
而既撰且書。而此碑遒勁鬱勃，是柳公
權之鼻祖也。

清王澍《虛舟題跋》〈唐顏眞卿元
靜先生碑〉云目前所見皆覆刻本：

圖6-1-11 顏眞卿〈李玄靖碑〉
圖片來源：梅墨生：《中國書法全
集・第二十六卷・顏眞卿二》（北
京市：榮寶齋出版社，一九九五年
六月），頁三四六。

原碑斷於宋紹興七年丁巳，不知何時毀去，今茅山所有碑乃是覆刻，筆畫細瘦全乏魯公
雄健之氣。（註一〇五）

王澍又謂此碑爲魯公極筆：

昔人稱此碑筆法與〈家廟〉同，余按魯公晚年所書碑，跌宕莫如〈宋廣平〉，蕭括莫如
〈家廟〉，此碑風格正在〈廣平〉、〈家廟〉之間，信是魯公極筆。（註一〇六）

此碑立於唐代宗大曆十二年（西元七七七年），顏眞卿時年六十九，故云晚年之書。

（七）〈唐滑州新驛記〉

《集古錄》〈唐滑州新驛記〉（圖6-1-12）跋於嘉祐八年（一○六三）十二月二十六日，云李陽冰篆，並述及碑地，碑陰銘文，又云賈躭（西元七三○～八○五年）盛稱此記：

李陽冰，碑在今滑州驛中，其陰有銘曰：「斯去千載，冰生唐時。冰今又去，後來者誰？後千年有人，吾不知之。後千年無人，當盡於斯。嗚呼！郡人爲吾寶之。」不知作者爲誰？然賈躭嘗爲李騰序《說文字源》，盛稱陽冰此記，躭爲滑州刺史，因見斯記而稱之耳，陽冰所書世固多有可愛者，不獨斯記也。（註一○七）

陽冰所書多有可愛者，前已述及。唐舒元輿（西元七九一～八三五年）〈玉箸篆志〉嘗以天意欲其接續李斯，讚揚李陽冰篆書：

秦丞相斯變倉頡籀文爲玉箸篆，體尚太古，謂古若無人，當時議書者皆輸伏之，故拔乎能成一家法式，歷兩漢三國至隋氏，更八姓無有出者。嗚呼！天意

圖6-1-12　〈唐滑州新驛記〉
圖片來源：周祥林：《中國書法全集‧第二三卷‧李邕》（北京市：榮寶齋出版社，一九九六年八月），頁二五九。

為篆之道不可終絕，故授之以趙郡李氏子陽冰，陽冰生皇唐開元天子時。……且謂其格峻，其力猛，其功備，光大於秦斯百倍矣。（註一○八）

舒氏云天意如此，又云其書百倍於李斯，足見極力推崇李陽冰，後並賦詞云：

斯去千年，冰生唐時。冰復去矣，後來者誰？後千年有人，誰能代之。後千年無人，篆止於斯。嗚呼！主人為吾寶之。（註一○九）

李斯後千年，始有陽冰，而此後千年，若後繼乏人，則李陽冰之書，當更為寶之。《集古錄》〈唐滑州新驛記〉跋文述及碑陰刻有此詞，云不知作者為誰，可見歐陽脩未讀過舒氏此文。

《金石錄》〈唐滑臺新驛記〉亦提及此事：

右〈唐滑臺新驛記〉，李勉撰，李陽冰篆，其陰有銘，歐陽公云不知作者為誰，余嘗攷之，乃舒元輿〈玉筯篆志後贊〉也，其文載《唐文粹》及《元輿集》中，歐陽公偶未嘗見之爾。（註一一○）

《金石錄》目錄卷八載有第一千五百一〈唐滑臺新驛記〉，注曰：「李勉撰，李陽冰篆，大曆

九年八月。」另有第一千五百二亦名〈唐滑臺新驛記〉，注曰：「裴某八分書，名缺。」（註一

二）顯然另有一不同書者之同名碑。

元吾丘衍《學古篇》亦見云此事：

　　勝百倍也。（註一三）

李陽冰〈新泉銘〉迺陽冰最佳者，人多以舒原（元）興之言稱〈新驛記〉，殊不知此碑

吾丘衍讚賞〈新泉銘〉，卻也相對貶低〈新驛記〉。

（八）〈唐張敬因碑〉

《集古錄》〈唐張敬因碑〉（圖6-1-13）未署題跋年月，跋文云顏真卿撰并書，又略述碑

石之發現及殘缺情況：

顏真卿撰并書，碑在許州臨潁縣民田中，慶曆初有知此碑者稍稍往模之，民家患其踐田

稼，遂擊碎之，余在滁陽聞而遣人往求之，得其殘闕者爲七段矣，其文不可次第，獨其

圖6-1-13 〈唐張敬因碑〉
圖片來源：梅墨生：《中國書法全集·第二十六卷·顏真卿二》（北京市：榮寶齋出版社，一九九五年六月），頁三六一。

名氏存焉，曰君諱敬因，南陽人也，乃祖乃父曰澄曰運，其字畫尤奇，甚可惜也。（註一二三）

歐陽脩遣人往求時，碑已碎成七段，文雖不可次第，字畫仍可見其奇。隨後又有一跋云：「右魯公之碑世所奇重，此尤可珍賞也。」（註一二四）

《集古錄目》亦載其事，並云碑立於唐代宗大曆十四年（西元七七九年）：……

敬因南陽西鄂人，子巨濟爲淮西節度使，追贈敬因和州刺史，碑以大曆十四年立。……

眞卿官爵及立碑年月則在亡矣。（註一二五）

《金石錄》目錄卷八載有第一千五百四十四〈唐張敬因碑上〉，及第一千五百四十五〈唐張敬因碑下〉，未另有注，亦無跋文。（註一二六）此碑宋時已斷成七段，不能成文，如今更殘泐嚴重，可識讀者無多，然觀其殘留字蹟，雖稍具顏書樣貌，然線條平直僵硬，結體呆板無神，了

無顏書風韻，是否風化剝泐所致，抑或人工所爲，已失其眞。

（九）〈唐顏勤禮神道碑〉

《集古錄》〈唐顏勤禮神道碑〉（圖6-1-14）未署題跋年月，跋文舉例探討名、字問題：

顏眞卿撰并書序，……唐去今未遠，事載文字者，未甚訛舛殘缺，尚可考求，而紛亂如此，故余嘗謂君子之學有所不知，雖聖人猶闕其疑，以待來者，蓋愼之至也。（註一七）

跋文另注：「大曆十四年」，《集古錄目》〈蘷州都督府長史顏勤禮碑〉則曰碑內立石年月皆亡：

圖6-1-14　〈唐顏勤禮神道碑〉
圖片來源：顏眞卿：《顏勤禮碑》，輯入《書跡名品叢刊·第十八卷·唐Ⅷ》（東京：株式會社二玄社，二〇〇一年一月），頁六十。

勤禮曾孫魯郡公眞卿撰并書，其先爲瑯琊臨沂人，顯慶中終於蘷州都督府長史，碑內立石年月皆亡。（註一八）

《金石錄》目錄卷八載有第一千五百四

十六《唐顏勤禮碑上》，第一千五百四十七《唐顏勤禮碑下》，並有跋文云此碑幾毀，銘文已遭磨去：

　　右〈唐顏勤禮碑〉，魯公撰并書，元祐間有守長安者，後圍建亭榭，多輦取境內古石刻以為基趾，此碑幾毀而存，然已磨去其銘文，可惜也。（註一九）

由此可知，此碑於宋元祐間曾遭取為建亭基石，銘文已磨去，不知何故而得存，然破壞已造成。

　　此碑元明以後埋沒長安城中，金石學家未嘗寓目，自然未見論述。民國十一年（一九二二）十月方重被發現，宋伯魯（一八五四～一九三二）跋文詳載其事：

　　民國十一年壬戌十月之初，何容星營獲之長安舊藩廨庫堂後土中，石已中斷，上下皆完好無缺泐，案此碑久無知者，僅見於六一《集古錄》及題跋，意趙宋時尚盛行於世，元明以後陵遷谷貿，此碑埋沒長安城中垂千年。後之金石家不特未嘗寓目，並其名亦鮮知之者。此碑立於大曆十四年，時公年七十五，〈家廟碑〉立於建中元年，僅隔一歲，二石皆在長安，而一隱一顯，豈亦有數存乎其間耶。（註二〇）

此云上下完好無缺泐，若依歐陽脩所見碑況除立碑年月皆亡外，「事載文字者，未甚詭舛殘

缺。」可見碑文殘損似不多，然《集古錄目》謂「碑內立石年月皆亡」，《金石錄》曰「銘文

已磨去」，似有矛盾，目前可見碑版有碑陽、碑陰及碑側各一面，另有一面碑側無文字，是否

即是「銘文已磨去」之一面，而這一面正是刻有立碑年月者。

梁啓超曾獲出土初拓本，有題端（圖6-1-15）及跋文，云銘辭爲明人剗去：

不搨焉。（註二二）

此本爲劉雪亞督軍鎮華所寄贈，實出土初拓也，其銘辭爲明代一妄人剗去，易以惡詩故

若是明人易以惡詩，則與歐趙所述又不吻合，亦與宋伯魯云

元明之後埋沒有不同。跋文又云：

公碑版焜燿四裔千餘年，而贗鼎亦充斥，真者則捶拓

狼籍，漶漫無復原形，斯碑出世，可謂地不愛寶也

已。（註二三）

圖6-1-15 〈唐顏勤禮神道碑——梁啓超題端〉
圖片來源：梁啓超：《梁啓超題跋墨蹟書法集》（北京市：榮寶齋出版社，一九九五年三月），頁一八五。

王壯弘《增補校碑隨筆》亦載有〈顏勤禮碑〉：

大曆十四年，顏眞卿正書，舊在陝西西安，宋元祐間石佚，一九二二年重出，移置陝西西安碑林，重出土時碑已中斷，每行缺一、二字。（註一二三）

述及目前移置地點及碑況，然與宋伯魯同樣云石已中斷，此曰：「每行缺一二字」，宋云：「上下皆完好無缺泐」，當以此爲正。

第二節　唐德宗至宋太祖時期碑刻

《集古錄》立碑年月在唐德宗建中年間有二篇，貞元十二篇，計十四篇，憲宗元和十五篇，穆宗長慶八篇，敬宗寶曆二篇，文宗大和五篇，文宗開成九篇，武宗會昌五篇，宣宗大中七篇，懿宗咸通六篇，僖宗中和一篇，昭宗龍紀一篇，昭宗乾寧一篇，昭宣帝天佑一篇。五代二篇，宋太祖建隆一篇，宋太祖乾德一篇。另有碑名著有唐，即知爲唐碑，然未詳其立碑年月者，有十五篇。又有碑名未著朝代，且未詳其立碑年月者，有十一篇。

《集古錄》所述此時期碑刻之書家包括顏眞卿、徐嶠（西元七○三～七八二年）、歐陽

詹（西元七五五～八〇〇年）、柳宗元（西元七七三～八一九年）、王遹（生卒年不詳）、黎煟（生卒年不詳）、李靈省（生卒年不詳）、皇甫鏄（生卒年不詳）、韓秀實（生卒年不詳）、陳諫（生卒年不詳）、沈傳師、崔從（西元七六一～八三二年）、姚向（生卒年不詳）、元稹（西元七七九～八三一年）、玄度（生卒年不詳）、柳公權（西元七七八～八六五年）、劉禹錫（西元七七二～八四二年）、裴休（西元七九一～八六四年）、蕭誠（生卒年不詳）、唐彥謙（西元八四八～八九四年）、王說（生卒年不詳）、鄭餘慶（西元七四五～八二〇年）、高駢（西元八二一～八八七年）、于僧翰（生卒年不詳）、柳知微（生卒年不詳）、王奐之（生卒年不詳）、楊凝式（西元八七三～九五四年）、李建中（西元九四五～一〇一三年）、徐鉉（西元九一六～九九一年）、王文秉（生卒年不詳）等人，真所謂工書者多矣。

《集古錄》對上述書家並非皆有論及其書風，或僅云其名氏，或作概略介紹，如《唐辨正禪師塔院記》跋文謂石曼卿之書遠過徐峴，然曼卿卻喜峴書：

徐峴書，誠能行筆而少意思也，往時石曼卿屢稱峴書，曼卿多得顏、柳筆，其書與峴不類，而遠過之，不知何故喜峴書也，余當曼卿在時猶未見峴書，但聞其所稱，曼卿歿已久，始得此書，遂錄之爾。（註一二四）

無緣得見：

《集古錄》〈唐柳宗元般舟和尚碑〉稱柳宗元所書碑頗多，知柳能文且能書，可惜目前皆

曼卿書得顏、柳意，而峴不類，又峴能行筆而少意思，惟碑版無存，無法確知其書風。

名以爲重。（註一二五）

柳宗元撰并書，子厚所書碑，世頗多，有書既非工，而字畫多不同，疑喜子厚者竊藉其

跋文又述及韓、柳並稱，實際其爲道並不同：

無言也。（註一二六）

子厚與退之皆以文章知名一時，而後世稱爲韓、柳者，蓋流俗之相傳也。其爲道不同猶

夷夏也，然退之於文章每極稱子厚者，豈以其名並顯於世，不欲有所貶毀，以避爭名之

嫌，而其爲道不同雖不言，顧後世當自知歟，不然退之以力排釋老爲己任，於子厚不得

跋文甚至以韓門之罪人稱之：

韓愈可能爲避爭名之嫌，於文極稱柳宗元，歐陽脩似乎頗不以爲然，於〈唐南嶽彌陀和尚碑〉

柳宗元撰並書，自唐以來言文章者惟韓、柳，柳豈韓門之徒哉，眞韓門之罪人也。蓋世俗不知其所學之非，第以當時羣流言之爾。今余又多錄其文，懼益後人之惑也，故書以見余意。（註一二七）

有及者：

《集古錄》〈唐虞城李令去思頌〉跋文謂唐世小篆書家無多，王遹字畫雖不工，卻一時未

直指柳宗元所學爲非，歐陽脩既錄其文，又懼益後人之惑，特跋此文。

李白撰文，王遹篆，唐世以書自名者多，而小篆之學不數家，自陽冰獨擅後無繼者，其前惟有〈碧落碑〉，而不見名氏。遹，開元天寶時人，在陽冰前而相去不遠，然當時不甚知名，雖字畫不爲工，而一時未有及者，所書篆字惟有此爾，世亦罕傳。余以集錄求之勤且博，僅得此爾。今世以小篆名家如邵不疑、楊南仲、章友直，問之皆云未嘗見也。（註一二八）

跋文又述及邵不疑、楊南仲、章友直三位宋代小篆書家。能篆者少，然仍有善篆如李靈省者，雖負其能卻不爲人所知，《集古錄》〈唐陽公舊隱碣〉跋文略述其事：

胡証撰，黎涓書，李靈省篆額。唐世篆法自李陽冰後，寂然未有顯於當世，而能自名家者，靈省所書〈陽公碣〉筆畫甚可佳，既不顯聞於時，亦不見於他處，以余家所藏之博，而見於錄者惟此，雖未爲絕筆亦可惜哉，嗚呼，士有負其能而不爲人所知者，可勝道哉。（註一二九）

不云書碑之黎涓，卻僅言篆額者，可見其對李靈省篆書之情有獨鍾。

本節依《集古錄》唐德宗至昭宗時期與（五代至宋太祖時期碑刻跋文，分成兩小節，就目前猶有碑版傳世者，依序逐篇探討論述。

一 唐德宗至昭宗時期碑刻

《集古錄》唐德宗至昭宗時期碑刻跋文計有七十七篇，而唐碑未紀年者十五篇，亦列於此節論述，目前有碑版傳世者有〈唐顏氏家廟碑〉、〈遺教經〉、〈唐韓愈羅池廟碑〉、〈唐復東林寺碑〉等四篇，而〈唐李德裕平泉草木記〉、〈唐陸文學傳〉兩篇碑版雖佚，然有歐陽脩題跋眞蹟傳世，茲依序逐篇剖析論述。

（一）　〈唐顏氏家廟碑〉

《集古錄》〈唐顏氏家廟碑〉（圖6-2-1）未署題跋時間，跋文簡潔，僅云顏眞卿父名官爵，及碑中家世所述甚詳：

顏眞卿撰并書。眞卿父名惟貞，仕至薛王友，眞卿其第七子也，述其祖禰羣從官爵甚詳。

《集古錄目》〈顏惟貞家廟碑〉云李陽冰篆額，建中元年（西元七八〇年）七月立：

吏部尚書顏眞卿撰并書，集賢院學士李陽冰篆額，眞卿自敘家世銘於其父薛王友惟貞之碑，以建中元年七月立。（註一三〇）

由此可知此碑撰書、篆額者，及碑文性質與立碑年月。按李陽冰

圖6-2-1　〈唐顏氏家廟碑〉
圖片來源：顏真卿：《唐顏氏家廟碑》，輯入《書跡名品叢刊·第十七卷·唐Ⅶ》（東京：株式會社二玄社，二〇〇一年一月），頁一四一。

篆額前已述及。

《金石錄》目錄卷八載有第一千五百六十八、六十九、七十〈唐顏氏家廟碑上、中、下〉，亦注有撰書、篆額者，及立碑年月，未另有跋文。（註一三一）《金薤琳琅》僅載有碑文全文，未有跋語。（註一三二）明王世貞《弇州四部稿》〈家廟碑〉云石獨完善少殘缺：

石刻四面環轉，在關中，後廟毀，宋初有李延襲者語郡移置之，結法與〈東方畫像〉相類，而石獨完善少殘缺者，覽之風稜秀出，精彩注射，勁節直氣，隱隱筆畫間，吁可重也。（註一三三）

知此碑於宋初移置，又於其《弇州續稿》〈題家廟碑贈顏判〉云其書為眞書家至寶，而其文尤為顏家之至寶：

余嘗評顏魯公〈家廟碑〉，以為今隸中之有玉筋體者，風華骨格，莊密挺秀，眞書家至寶。而其文比之生平所結撰，尤自詳雅，以語顏氏之後人，則又其家之至寶也。（註一三

四

王世貞又舉顏之裔孫清臣不媿此碑，謂「毋徒曰書家一簨袤而已也」。

清顧炎武《金石文字記》〈顏氏家廟碑〉載撰書、篆額者，及立碑年月。又云：「今在西安府儒學，一碑兩面，並兩旁爲四幅。」 (註一三五) 清林侗《來齋金石刻考略》〈顏氏家廟碑〉述及碑之移建：

　唐末喪亂，其碑倒於郊野，宋太平興國五年，都院孔目官李延襲移建學宮，立於明皇孝經石臺亭東北向。 (註一三六)

云此碑於宋太宗太平興國五年（西元九八○年）重立。

清王澍《虛舟題跋》〈唐顏眞卿家廟碑〉有長篇大論的跋文，論書論禮論篆字，云字體之變，或增減任意，譌舛相錯，蓋自斯喜來得篆籀正法者，魯公一人而已：

　評者議魯公書，眞不及草，草不及稿，以太方嚴爲魯公病，豈知寧樸無華，寧拙無巧，故是篆籀正法，此〈家廟碑〉乃公用力深至之作。 (註一三七)

此用力極深之作，蓋其人書俱老之時，且爲家廟立碑，故莊嚴端愨⋯

當是時公年七十有二，去其死李希烈之難，不過五年，年高筆老，風力遒厚。又為家廟立碑，挾泰山巖巖氣象，加以俎豆肅穆之意，……蓋書〈家廟〉則精神肅穆，〈少師告〉則意緒堂皇，故書雖出於一時，而韻趣迥別，有如此也。（註一三八）

訛：

宋太平興國七年（西元九八二年）八月二十九日重立時李準跋文，林侗所稱五年，疑是抄手所竪毀壞，李延襲以舊本重刻，而後序未之詳耳。（註一三九）

跋文又述及碑之移植及重刻之事，云宋太平興國七年（西元九八二年）移植學宮，蓋碑後刻有書環四面，其後一面字較清朗，然比於元刻氣味今古迥絕，意其棄擲郊野時，經樵夫牧

知宋初不僅移置猶有重刻。至於碑文載李陽冰篆額，其「冰」作「氷」，明趙崡《石墨鐫華》〈唐李陽冰三墳記〉跋文後云：「陽冰，顏魯公〈家廟碑〉書作陽氷」，（註一四○）《虛舟題跋》跋文探討「凝」與「冰」字，並云：

今魯公〈家廟碑〉書「冰」作「氷」，并於冰省一筆，其非凝可知，不然不應以目前好

（註一四一）

清畢沅《關中金石記》〈顏氏家廟碑〉指出《唐書》無顏氏世系表，故以此碑所敘，及《唐書本傳》並〈師古、杲卿傳〉，《晉書·欽傳》、《北齊書·之推傳》攷定，列出魯公世系。

（二）〈遺教經〉

《集古錄》〈遺教經〉（圖6-2-2）跋文云唐寫經手所書，非王羲之所書：

圖6-2-2　〈遺教經〉
圖片來源：http://www.360doc.com/con
tent/12/1109/10/7897202_246760380.
shtml　2016.3.14下載

右〈遺教經〉，相傳云義之書，偽也，蓋唐世寫經手所書。唐時佛書今在者大抵書體皆類此，第其精麤不同爾。……然其字亦可愛，故錄之，蓋今士大夫筆畫能髣髴乎此者，鮮矣。（註一四三）

蘇東坡〈題遺教經〉同意歐陽脩此經非王羲之書之說，惟認爲即使非眞，只要筆畫精穩，自可師法：

僕嘗見歐陽文忠公云，〈遺教經〉非逸少筆，以其言觀之，信若不妄。然自逸少在時，小兒亂眞，自不解辨，況數百年後傳刻之餘，而欲必其眞僞難矣，顧筆畫精穩自可爲師法。（註一四四）

蘇東坡雖同意此經非羲之書，卻也肯定其書法水準。黃山谷《書遺教經後》則稱不知何世何人所書，認爲不及〈樂毅論〉：

〈佛遺教經〉一卷，不知何世何人書，或曰右軍羲之書，黃庭堅曰吾嘗評此書在楷法中小不及〈樂毅論〉爾。（註一四五）

而《金石錄》目錄卷十載有第一千九百四十八〈唐遺教經〉，注曰：「正書，無姓名」，碑名直接稱唐時物，又有跋文言此爲其所收之最舊物：

右〈唐遺教經〉，國初時人盛傳爲王右軍書，歐陽公識其非是，余家藏金石刻二千卷，獨此經最爲舊物，蓋先公爲進士時所蓄耳。（註一四六）

趙氏亦同意歐陽脩所稱此非王羲之書之說。

《廣川書跋》〈遺教經〉跋文針對黃庭堅「此書在楷法中小不及〈樂毅論〉爾」之說，稱〈樂毅論〉已遭火，傳世皆後世摹搨者：

其搨本皆摹畫善者，則亦與寫經手何異。但此書疏肥令密，密瘦令疏，自得古人書意，其爲名輩所推，良有以也。……後人不見逸少蹟，若碑刻所傳已多假僞，則臨搨善自足惑世矣。（註一四七）

此書雖然是寫經手所書，卻也頗有古人筆意，在不見羲之眞蹟時，自以之假託惑世。《集古錄》跋〈唐人臨帖〉時即云若爲佳物，何必論其眞僞：

然要爲可翫何必窮較其眞僞，今流俗所傳鍾王遺跡多不同，然時時各有所得，故雖小小轉寫失眞，不害爲佳物。（註一四八）

歐陽脩此說與蘇東坡之說前後呼應，論合調同，董逌又云此書爲比丘道秀所書：

　　嘗得〈佛戒經〉，其碑乃比丘道秀書，與此經一體，率化眾緣共崇鐫刻，則知爲道秀所書，但世不傳爾。道秀德宗時人，其書當建中三年壬戌，蓋永叔魯直不見碑陰，故所評如此。（註一四九）

董逌因得見碑陰，不但判定書者，且推斷書於唐德宗建中三年（西元七八二年），雖確非王羲之書，卻也肯定其書之佳。

明楊士奇《東里續集》〈遺教經〉，或以爲唐經生書：

　　〈遺教〉止二十三行，本六朝人書，或以爲唐經生書，此云王會稽，非也。（註一五〇）

雖不確定何人所書，然知確非王羲之書。

（三）〈唐韓愈羅池廟碑〉

《集古錄》〈唐韓愈羅池廟碑〉（圖6-2-3）跋於宋仁宗嘉祐八年（一〇六三）六月二

日，跋文以韓愈及沈傳師之任官時間，判定碑後所提立碑時間為後人誤刻：

唐尚書吏部侍郎韓愈撰，中書舍人史館修撰沈傳師書。碑後題云長慶元年正月建。按《穆宗實錄》長慶二年二月，傳師自尚書兵部郎中翰林學士，罷為中書舍人史館撰修，其九月愈自兵部侍郎遷吏部，碑言柳侯死後三年廟成，明年愈為柳人書羅池事，子厚以元和十四年卒，至愈作碑時當是長慶三年，考二君官與此碑亦同，但不應在元年正月，蓋後人傳模者誤刻之爾。（註一五一）

碑後所題碑刻時間為唐穆宗長慶元年（西元八二一年）正月，歐陽脩考訂為長慶三年（西元八二三年）。而《集古錄目》〈羅池神廟碑〉據碑刻亦載為長慶元年正月立。（註一五二）《金石錄》目錄卷九載有第一千七百四十九〈唐羅池廟碑〉，注亦曰長慶元年正月，未另有跋文。（註一五三）

此跋謂沈傳師書，然未論及書

圖6-2-3 〈唐韓愈羅池廟碑〉
圖片來源：沈傳師：《柳州羅池廟碑》，《聽冰閣墨寶 原色法帖選一四二》（東京：株式會社二玄社，二〇〇三年六月二刷），碑末，無頁碼。

法，《集古錄》尚有韓愈所撰之〈唐韓愈黃陵廟碑〉，跋文僅云碑文可校昌黎集之訛，亦未言書法。（註一五四）另有沈傳師撰并書之〈唐沈傳師游道林嶽麓寺詩〉，跋文云：

獨此詩以字畫傳于世，而詩亦自佳，傳師書非一體，此尤放逸可愛也。（註一五五）

碑雖已佚，其書非一體，尤放逸可愛，猶可參考。宋朱長文《續書斷》列沈傳師入妙品，云：

唐沈傳師，字子言，蘇州吳縣人，材行有餘，能治春秋，工書有楷法，……以吏部侍郎卒，年五十九，……正行書皆至妙品，存於翠琰，爽快騫舉如遇許仙，身輕神健，飄飄然欲騰霄云。（註一五六）

書風爽快勁利，米芾《海岳名言》云：「沈傳師變格，自有超世慕趣，徐不及也。」（註一五七）謂其書風有別於當世，徐浩不及。

《寶刻類編》載有〈贈吏部尚書沈傳師墓誌〉，注曰：「權璩撰，從子堯章書，太和九年立，京兆。」（註一五八）未載此碑。清翁方綱於卷前跋云：

唐碑篆額多不逮其正書，惟此碑篆額未被沈書所壓耳。……沈子言登第在貞元之末，然其時書派以歐合柳者有之，以虞合柳者罕矣。（註一五九）

據碑文所載，碑額爲陳曾（生卒年不詳）所篆，翁予以高度肯定，而指沈傳師書爲以虞合柳者，世所罕見，亦屬正面評價。卷後又有跋云：

沈傳師書柳州〈羅池廟碑〉，世久無其拓本，宋人《寶刻類編》載〈沈傳師墓誌〉，而不載是碑，可見知者少也。……然朱子謂傳師爲中書舍人史館脩撰，韓遷吏部，並在長慶二年，碑書元年，蓋傳橅者誤也。今驗拓本，長慶元年正月十一日，明白無疑，惟「左衛長」下脫「史」字，則裝冊時所失耳。（註一六〇）

立碑年月問題，歐陽脩已提及，翁稱碑文所記明白無疑，顯然不同意歐陽脩應作三年之說。王鐸跋〈柳州羅池廟碑〉云：

沈書寡覿，本虞永興、柳誠懸、歐率更合爲一。（註一六一）

葉昌熾雖未得見此碑，然於《語石》亦轉載王鐸、翁方綱之語：

沈傳師碑，見於宋賢著錄多矣，〈羅池廟〉、〈黃陵廟〉兩碑尤膾炙人口，然皆不傳，惟〈羅池碑〉尚有孤本，自何公邁、馮己蒼、葉林宗遞傳至何道州，余未得見，僅以諸家跋語徵之。王夢津稱其合永興、率更、柳誠懸為一家，覃溪亦云貞元末書派以歐合柳者有之，以虞合柳者罕矣，可以略得其梗概。（註一六一）

轉載之外尚述及傳藏經過，知曾為何紹基庋藏，而此本後由羅振玉收藏，影印發行。

（四）〈唐李德裕平泉草木記〉

《集古錄》〈唐李德裕平泉草木記〉，跋文未署題跋年月，略述李德裕之貪得至敗，知君子宜慎其所好：

李德裕撰，余嘗讀鬼谷子書，見其馳說諸侯之國，必視其為人材性賢愚，剛柔緩急，而因其好惡喜懼憂樂而捭闔之，陽開陰塞變化無窮，顧天下諸侯無不在其術中者，惟不見其所好者，不可得而說也。以此知君子宜慎其所好，蓋泊然無欲，而禍福不能動，其利

害不能誘，此鬼谷之術，所不能爲者聖賢之高致也。其次簡其所欲不溺於所好斯可矣，

若德裕者處富貴招權利，而好奇貪得之心不已，至或疲弊精神於草木，斯其所以敗也。

其遺戒有云，壞一草一木者非吾子孫，此又近乎愚矣。（註一六三）

此碑已佚，歐陽脩未記其書者名氏，亦未論及書法相關，不知其書風爲何。而立碑年月則注

曰：「開成五年」，即唐文宗開成五年（西元八四○年）。《金石錄》目錄卷十載有第一千八

百五十一《唐李德裕平泉草木記》亦注曰：「開成五年」，第一千八百五十二《唐李德裕平泉

山居詩》，注曰：「上二碑皆李德裕八分書」。（註一六四）依此注則此碑不僅是李德裕撰，且是

其所作之八分書，何以歐陽脩只云撰而不言其書。

碑雖亡，無緣得見其八分書面貌，不無遺憾。而歐陽脩題跋眞蹟（圖6-2-4、5）則傳藏於

世，目前度藏於故宮博物院，以傳世《集古錄》印本與眞蹟之文對照，文字稍有出入，如眞蹟

碑名作〈平泉山居草木記〉，多「山居」二字，「必視」作「常視」，「材性賢愚」作「賢愚

材性」，「陰塞」作「陰閉」，「不可得其說」作「不可得而說」，「蓋泊然無欲」無「蓋」

字，「其利害不能誘」無「其」字，「所不能爲者聖賢之高致也」作「所不能爲者也，是聖賢

之所難也」。前者後段「其次簡其所欲……此又近乎愚矣」則不見於眞蹟。

對於眞蹟本與傳世印本之差異，朱熹（一一三○～一二○○）有跋題其後：

圖6-2-4　歐陽脩〈唐李德裕平泉草木記〉跋文真蹟之一
圖片來源：國立故宮博物院：〈故宮歷代法書全集・第二卷〉（臺北市：國立故宮博物院，一九八二年三月再版），頁五十。

圖6-2-5　歐陽脩〈唐李德裕平泉草木記〉跋文真蹟之二
圖片來源：國立故宮博物院：〈故宮歷代法書全集·第二卷〉（臺北市：國立故宮博物院，一九八二年三月再版），頁五十一。

〈平泉草木記〉跋後印本上有六七十字，深詬文饒處富貴招權利，而好奇貪得以取禍

敗，語尤警切，足爲世戒，且其文勢亦必至此乃有歸宿，又鬼谷之術所不能爲者之下，

印本亦無也字，凡此疑皆當以印本爲正云。（註一六五）

朱熹之說確實不無道理，然何以眞蹟反而有誤，莫非此爲草稿，而另有其書已佚，反而草稿得

存。

（五）〈唐復東林寺碑〉

《集古錄》〈唐復東林寺碑〉（圖6-2-6）未署題跋年月，跋文簡短，略述撰書者，及東

林寺之廢與復，又論崔黯之文：

右唐湖州觀察使崔黯撰，柳公權書。東林寺會昌中廢之，大中初黯爲江州刺史而復之，

黯之文辭甚遒麗可愛，而世罕有之。（註一六六）

跋文注日：「大中十一年」，即唐宣宗大中十一年（西元八五七年），時柳公權（西元七七

八～八六五年）年八十，乃其晚年之作。《集古錄目》〈復東林寺碑〉亦云撰書者，及廢與

復，述及：「大中十一年四月，立在廬山東林寺」。（註一六七）《金石錄》目錄卷十載有第一千九百六〈唐復東林寺碑〉，注曰：「崔黯撰，柳公權正書，大中十一年四月。」（註一六八）《寶刻類編》柳公權項下載有《復東林寺碑》，亦載有撰者及立碑年月。（註一六九）

此碑久佚，清歐陽輔《集古求眞》記有清道光二十四年（一八四四）重獲殘石一事：

據《金石錄》爲崔黯撰，其字遒勁，與他碑不同。（註一七〇）

石久佚，原搨亦未有傳本，道光甲辰寺僧於門下橋下尋得殘石一片，而公權二字在焉。

圖6-2-6 〈唐復東林寺碑〉
圖片來源：蕭新柱：《中國書法全集・第二十七卷・柳公權》（北京市：榮寶齋，一九九七年十月），頁一七〇。

因石久佚，故除宋人記載外，明清諸家著錄少見。

清陸增祥《八瓊室金石補正》載有〈復東林寺碑殘刻〉，注曰：「高廣不齊，存十二行，行存字不一，字徑七分，正書，方界格。」並據《江西通志》所載補碑之闕，載有碑文，跋文云：

右殘石存六十一字，《江西通志》載此文，錄以補碑之闕。（註一七一）

考證：

據碑文作於大中六年二月，而《集古錄目》云大中十一年四月立，是崔黯作此文後閱四年而始上石也。崔黯，史附見〈崔甯傳〉……《集古錄》跋以為湖州觀察使，《集古錄目》以為湖南觀察使潭州刺史，二者不同，疑州為南之訛。（註一七二）

殘石僅存六十一字，陸氏據此有限數字對校《江西通志》之訛，並對立碑年月及崔黯官職作出

陸氏又以柳公權之官爵浮沉，論定此碑當書於大中九年（西元八五五年）以前：

《集古錄》又云散騎常侍柳公權書，案史傳武宗立，公權罷為右散騎常侍，宰相崔珙引為集賢院學士知院事，李德裕不悅，左授太子詹事改賓客，累封河東郡公，復為常侍，進至太子少師，傳於是後敘大中十三年事，此碑立於十一年，當是復為常侍時，惟〈定慧禪師碑〉立於大中九年，結銜稱守工部尚書，似已在復為常侍之後，是此碑之書又當在九年以前矣，殆書而未即上石邪。（註一七三）

大中九年，柳公權七十八歲，年歲極高，是否仍能作此書。此書屬方形結構，氣韻溫和，用筆圓多於方，若以唐武宗會昌三年（西元八四三年），柳公權六十六歲時所書之〈神策軍紀聖德碑〉（圖6-2-7）觀之，〈唐復東林寺碑〉並無縱式結構，緊結凝練，筋骨勁健等柳書特色，若云晚年之作已臻「無法」，卻又不見人書俱老之氣。

明王世貞《弇州四部稿》〈題復東林寺碑後〉云此碑多作率更體：

〈復東林寺碑〉，柳河東書，是年為大中丁丑，……書碑時蓋已幾八十矣，中多作率更體，而小變遒勁為文弱，亦可愛矣。（註一七四）

無柳書特色，依王世貞之說，乃因多作率更體，今觀其書又不似歐，莫明其所以。然宋代諸家又多所記載，莫非目前所見與宋代諸家所見版本有別。王壯弘《增補校碑隨筆》〈復東林寺殘碑〉記有該碑現況：

大中十一年四月，柳公權正書，現存五十餘字，石原在江西廬山，北京圖書館藏明拓整紙本，存一百八十餘字。（註一七五）

明搨本尙存百八十餘字，今僅五十餘字，足見碑況保存之難。

（六）〈唐陸文學傳〉

《集古錄》〈唐陸文學傳〉未署題跋年月，跋文云爲茶著書自陸羽（西元七三三～八○四年）始：

鴻漸自撰，茶之見前史，蓋自魏晉以來有之，而後世言茶者，必本陸鴻漸，蓋爲茶著書自其始也。至今俚俗賣茶肆中，嘗置一甆偶人於竈側，云此號陸鴻漸，鴻漸以茶自名於世久矣，考其傳著書頗多……茶經三卷、占夢三卷，其多如此，豈止茶經而已哉，然其他書皆不傳。（註一七六）

圖6-2-7 柳公權〈神策軍紀聖德碑〉
圖片來源：柳公權：《神策軍紀聖德碑》，輯入《書跡名品叢刊·第十八卷·唐Ⅷ》（東京：株式會社二玄社，二○○一年一月），頁二二九。

陸羽，字鴻漸，著作頗豐，可惜茶經之外皆不傳。跋文注曰：「咸通十五年」，知碑立於唐懿宗咸通十五年（西元八七四年），陸羽自撰，然未云何人所書，何種字體亦未見記載。

《集古錄目》〈陸文學傳〉則云劉冥鴻書：

劉冥鴻書，陸羽自敘也，劉虛白以羽自傳，并李陽冰寫眞讚，又爲後敘附，咸通十五年刻石，在復州。（註一七七）

此碑久佚，故不見其他金石學家著錄。

故宮博物院藏有歐陽脩〈集古錄跋〉眞蹟，其中有〈陸文學傳〉一篇（圖6-2-8、9），與《集古錄》傳世印本相校，略有出入，眞蹟本文前一段：「題云自傳，而曰名羽字鴻漸，或云名鴻漸字羽，未知孰是，然則豈其自傳也。」爲印本所無。眞蹟本作「茶載前史自魏晉以來有之」，印本作「茶之見前史蓋自魏晉以來有之」，意思完全一樣，文字略有出入。眞蹟本作

圖6-2-8　歐陽脩〈唐陸文學傳〉跋文真蹟之一
圖片來源：國立故宮博物院：〈故宮歷代法書全集・第二卷〉（臺北市：國立故宮博物院，一九八二年三月再版），頁四十八。

圖6-2-9　歐陽脩〈唐陸文學傳〉跋文真蹟之二
圖片來源：國立故宮博物院：〈故宮歷代法書全集‧第二卷〉（臺北市：國立故宮博物院，一九八二年三月再版），頁四十九～五十。

「必本鴻漸」，印本作「必本陸鴻漸」，眞蹟作「自羽始也」，印本作「自羽始也」。眞蹟本作「多置一甍偶人」，印本作「嘗置一甍偶人於竈側」。眞蹟本作「云是陸鴻漸至飲茶，客希則以茶沃此偶人，祝其利市，其以茶自名久矣。」印本作「云此號陸鴻漸，鴻漸以茶自名於世久矣。」眞蹟本作「而此傳載羽所著書頗多」，印本作「考其傳著書頗多」。著作內容兩本皆同，隨後眞蹟本作「豈止茶經而已也」，印本作「豈止茶經而已哉」，眞蹟作「然佗書皆不傳，獨茶經著於世尔」，印本作「然其他書皆不傳」。內容雖稍有差異，其文意則如一，然何以傳世印本會與眞蹟本有此差異，其所據另有所本乎？

《集古錄》五代至宋太祖時期碑刻跋文計有四篇，另有碑名未著朝代，又未詳其立碑年月者十一篇，列入此節論述。目前有碑版傳世者，僅有〈郭忠恕書陰符經〉一篇，其餘包括跋於治平元年（一○六四）上元日之〈徐鉉雙溪院記〉，跋文略述徐鉉（西元九一六～九九一年）、徐鍇（西元九二○～九七四年）兄弟能八分小篆，於五代亂世，猶能自奮：

徐鉉書，鉉與其弟鍇皆能八分小篆，而筆法頗少力。其在江南皆以文翰知名，號二徐，爲學者所宗。蓋五代干戈之亂，儒學道喪，而二君能自奮然爲當時名臣。……中朝人士皆傾慕其風采，蓋亦有以過人者，故特錄其書爾，若小篆則與鉉同時有王文秉者，其筆甚精勁，然其人無足稱也。（註一七八）

跋文未云立碑年月，《集古錄目》〈雙溪院碑〉則載有立碑年月：「徐鉉撰并篆書，碑以保大十三年立。」（註一七九）徐鉉《雙溪院記》碑版已亡佚，僅能從其〈千字文殘卷〉（圖6-2-10）揣摩其篆法之一二。另有〈王文秉紫陽石磬銘〉謂王文秉之書，字畫遠精過徐鉉：

余獨錄於此，而不附他書者，文秉之書罕見於今也，小篆自李陽冰後未見工者，文秉江南人，其字畫之精遠過徐鉉。而中朝之士不知文秉，但稱徐常侍者，鉉以文章有重名於當時，故也。……五代干戈之際，士之藝有至於斯者，太平之世學者可不勉哉。（註一八○）

可惜王文秉篆書不見傳世，以下就這惟一得見碑版之〈郭忠恕書陰符經〉，探究其跋文。

（一）〈郭忠恕書陰符經〉

《集古錄》〈郭忠恕書陰符經〉（圖6-2-11）跋於宋仁宗嘉祐六年（一○六一）九月十五日，跋文讚揚郭忠恕（西元?～九七七年）篆書及楷書：

右〈陰符經〉，郭忠恕書，篆法自唐李陽冰後未有臻於斯者，近時頗有學者，曾未得其

圖6-2-10　徐鉉〈千字文殘卷〉
圖片來源：沈鵬：《中國美術全集，書法篆刻篇・四・宋金元書法》（臺北市：錦繡出版社，一九八九年八月），圖版頁二。

髯髯也。實錄言忠恕死時甚怪，豈亦異人乎，其楷書尤精也。（註一八一）

以郭忠恕篆書與李陽冰齊觀，又云其楷書尤精。《集古錄目》〈陰符經〉所載更詳盡：

皇朝郭忠恕小篆、古文、八分三體書，乾德四年刻。（註一八二）

知此碑為三體書，碑刻於宋太祖乾德四年（西元九六九年），郭忠恕生年不詳，卒於宋太宗太平興國二年（西元九七七年）。《金石錄》目錄卷十載有第一千九百九十七〈陰符經〉，所注同《集古錄目》。（註一八三）

明王世貞《弇州續集》〈郭忠恕三體陰符經〉云其篆幾與徐鉉埒，尤工小楷：

圖6-2-11　郭忠恕〈陰符經〉

右郭忠恕〈三體陰符經〉，其二大小篆，其一隸也。忠恕篆筆幾與徐鉉埒，而尤以工小楷、名畫，品入妙。（註一八四）

明安世鳳（生卒年不詳）《墨林快事》概述三體皆可溯文字之源流，云郭忠恕用心良苦：

此刻爲宋初，是時字學未沫，而二徐與先生又力振古法，自夢英以下無取矣。

古毫不相似而一一可尋其源流，而歸其祖禰。先生之心亦苦矣，非以誇博好異而已也。

然後知字之正體，而後俗俚之譌凡不從此生者皆不可以字，見八分然後知今之楷法，即分者篆所以化而爲楷之路也。必見古文然後知字之本形，而千變萬化總由此出，見小篆

此忠恕〈三體陰符經〉，以小篆爲則，而一（二）者翼之，蓋古文者篆之所自始，而八（註一八五）

王世貞謂此古文爲大篆，安世鳳云此古文爲字之本形，對於古文字之認知，皆未精準，蓋時代使然。清畢沅《關中金石記》〈三體陰符經〉則指出其所用古文多無所本：

此刻唐〈懷惲禪師碑〉之陰，三體者以篆爲正，而以古、隸分注于下也。……其所用古文多無所本，《宋史》稱忠恕有《古文尚書》并釋文行世，今其所作《汗簡》中採錄甚

多字體，亦正俗參半，乃博覽之家，非求精之學也。篆體既變少監舊法，又加之筆畫謬

戾，何以示後。（註一八六）

畢沅舉出其「春」、「烈」字爲訛謬，對於此碑及《汗簡》皆無正面評價。清王昶《金石萃

編》載有其形制及立碑年月：

（註一八七）

碑高六尺，廣三尺六寸二分，二十一行，行二十字。……大宋乾德四年四月十三日建。

郭忠恕，宋朱長文《續書斷》謂其能文，善史書小學，工眞楷：

宋郭忠恕，字恕先，洛陽人，少能屬文，善史書小學，尤工眞楷，……然嘗校定《尚

書》，又有〈小字說文字源行於世〉。（註一八八）

清劉熙載《書概》對於郭忠恕與徐鉉、夢英（西元九四八~？年）三人之書風，分別之並稍作

評價：

徐鼎臣之篆正而純，郭恕先、僧夢英之篆奇而雜，英固方外，郭亦畸人，論者不必強以徐相絜度也，英論書獨推郭而不及徐，郭行索狂，當更少所許可，要之，徐之字學冠絕當時，不止逾于英、郭，或不苟字學，而但論書才，則英、郭固非徐下耳。（註一八九）

圖6-2-12　夢英〈篆書目錄偏旁字源碑〉
圖片來源：釋夢英：《篆書目錄偏旁字源碑》（西安市：陝西人民出版社，二〇〇二年七月），頁八～九。

謂郭忠恕之篆奇而雜，論書才則不在徐鉉之下。

目前西安碑林博物館藏有夢英所書，立於宋眞宗咸平二年（西元九九九年）之《篆書目錄偏旁字源碑》（圖6-2-12），郭忠恕楷書釋字，（註一九〇）觀此夢英之書，並非屬奇而雜，而其中之楷書釋字若眞爲郭忠恕所書，並不符王世貞等人所稱「尤工小楷」之說。

唐代承繼南北朝、隋代，楷書成就達於巔峰，前有歐、虞、褚、

薛數家之典範，後有顏、柳之突破，又有顚張狂素氣象萬千之草書，以及李邕逸而遒之行書，還有李陽冰傑立特出的篆書，在書法史上都煥發閃耀的光芒。

《集古錄跋尾》唐代碑刻共有二百一十三篇，論書多達一百三十二篇，占唐代碑刻之百分之六十二左右，居總篇數之三成，是探討《集古錄跋尾》書法相關論述之重點。《集古錄》唐代碑刻跋文云不著書撰人名氏者，顯然居於少數，此時期之碑刻，多有書者名氏，其中包括唐代名家，歐陽脩偶作評比。亦見諸多名不見經傳，而書甚佳者。如〈唐西嶽大洞張尊師碑〉爲李慈書，書兼虞、褚，遒麗可喜，然不知爲何人，蓋唐人善書者多，遂不得獨善，既又無他可稱，遂至泯然於後世。於跋〈唐安公美政頌〉時見婦人之書佳，云書之盛莫盛於唐，書之廢莫廢於今，歐陽脩多次提到唐人工書者往往皆是，進而慨嘆宋人之廢學。

歐陽脩於〈唐孔子廟堂碑〉跋文透露其兒時曾學此碑，文中亦見表達其書法理念，如云書雖餘事，而有助於金石之傳。對於後世皆以羲、獻父子爲法，非此二人皆不爲法，認爲初何所據，所謂天下孰知夫正法哉。又云善模者集字無足多取也，書譬君子皆學聖人，而其所施爲未必同也。或云藝之至者，如庖丁之刀，輪扁之斲，無不中也。五代至宋代碑刻十六篇中亦有半數論書，論書性質則與唐代碑刻類似。

注釋

註一 （宋）歐陽脩：《集古錄》，《文津閣四庫全書·第六八〇冊，頁五五九～六九七》，頁六
七七。

註二 （宋）歐陽脩：《集古錄》，《文津閣四庫全書·第六八〇冊，頁五五九～六九七》，頁六
七八。

註三 （宋）歐陽脩：《集古錄》，《文津閣四庫全書·第六八〇冊，頁五五九～六九七》，頁六
七八。

註四 （宋）歐陽脩：《集古錄》，《文津閣四庫全書·第六八〇冊，頁五五九～六九七》，頁六
七六。

註五 （宋）歐陽脩：《集古錄》，《文津閣四庫全書·第六八〇冊，頁五五九～六九七》，頁六
七六。

註六 （宋）歐陽脩：《集古錄》，《文津閣四庫全書·第六八〇冊，頁五五九～六九七》，頁六
八三。

註七 （宋）歐陽脩：《集古錄》，《文津閣四庫全書·第六八〇冊，頁五五九～六九七》，頁六
五六。

註八 （宋）趙明誠：《金石錄》，《文津閣四庫全書·第六八一冊，頁一～二二五》，頁六十

註　九　（清）錢大昕：《潛研堂金石文跋尾》，輯入《石刻史料新編》第一輯，第二十五冊，頁一八八一八。

註一〇　（清）錢大昕：《潛研堂金石文跋尾》，輯入《石刻史料新編》，第一輯，第二十五冊，頁一八八一八。

註一一　趙摶：《金石存》，輯入《石刻史料新編》第一輯，第九冊，頁六六二六。

註一二　（明）楊愼：《墨池璱錄》，《文津閣四庫全書・第八一八冊，頁五六五～五七八》（北京市：商務印書館，二〇〇六年），頁五七二。

註一三　（明）楊愼：《墨池璱錄》，《文津閣四庫全書・第八一八冊，頁五六五～五七八》，頁五七二。

註一四　陸增祥：《八瓊室金石補正》，頁四一〇。

註一五　（清）洪頤煊：《平津讀碑記》，輯入《石刻史料新編》第一輯，第二十六冊，頁一九四二。

註一六　（宋）歐陽脩：《集古錄》，《文津閣四庫全書・第六八〇冊，頁五五九～六九七》，頁六五五。

註一七　（宋）歐陽脩：《集古錄》，《文津閣四庫全書・第六八〇冊，頁五五九～六九七》，頁六五四。

註一八　（宋）鄭樵：《通志・金石略》，《文津閣四庫全書・第三七一冊，頁三一八～三四五》，

頁三四二。

註一九 （明）曹昭著，王佐增：《新增格古要論》，輯入《叢書集成新編》第五十冊，頁二三二。

註二〇 （清）洪頤煊：《平津讀碑記》，輯入《石刻史料新編》第一輯，第二十六冊，頁一九四二。

註二一 陸增祥：《八瓊室金石補正》，頁四一一。

註二二 陸增祥：《八瓊室金石補正》，頁四一一。

註二三 （宋）歐陽脩：《集古錄》，《文津閣四庫全書·第六八〇冊，頁五五九〜六九七》，頁六五一。

註二四 （宋）歐陽脩：《集古錄》，《文津閣四庫全書·第六八〇冊，頁五五九〜六九七》，頁六五五。

註二五 （宋）趙明誠：《金石錄》，《文津閣四庫全書·第六八一冊，頁一〜二二五》，頁六十二。

註二六 黃庭堅：《山谷題跋》，卷八之二十五。

註二七 （宋）黃庭堅：《山谷別集》，《文津閣四庫全書·第一一七冊，頁四一二〜六〇八》（北京市：商務印書館，二〇〇六年），頁六〇七。

註二八 （宋）鄭樵：《通志·金石略》，《文津閣四庫全書·第三七一冊，頁三一八〜三四五》，頁三四三。

註二九 陸增祥：《八瓊室金石補正》，頁四一八。

註三〇　葉昌熾：《語石》（臺北市：臺灣商務印書館，一九六五年五月臺一版），頁二七七。

註三一　（明）王世貞：《弇州四部稿》，《文津閣四庫全書·第一二八五冊》，頁一一〇。

註三二　（清）錢大昕：《潛研堂金石文跋尾》，輯入《石刻史料新編》第一輯，第二十五冊，頁一八一八。

註三三　（清）錢大昕：《潛研堂金石文跋尾》，輯入《石刻史料新編》第一輯，第二十五冊，頁一八一八。

註三四　（清）洪頤煊：《平津讀碑記》，輯入《石刻史料新編》第一輯，第二十六冊，頁一九四二。

註三五　（清）顧炎武：《金石文字記》，《文津閣四庫全書·第六八三冊》，頁五八一～七〇七》，頁七〇四～七〇五。

註三六　趙搰：《金石存》，輯入《石刻史料新編》第一輯第九冊，頁六六三〇。

註三七　林進忠：〈唐代篆書「浯溪三銘」的書寫者〉，《書畫藝術學刊》第三期（新北市：臺灣藝術大學，二〇〇七年十二月），頁十四。

註三八　（宋）歐陽脩：《集古錄》，《文津閣四庫全書·第六八〇冊》，頁五五九～六九七》，頁六四九。

註三九　（宋）歐陽脩：《集古錄》，《文津閣四庫全書·第六八〇冊》，頁五五九～六九七》，頁六四九。

註四〇　歐陽棐：《集古錄目》，輯入《叢書集成續編》第九十一冊，頁四八九。

註四一 黃庭堅：《山谷題跋》，卷四之十七。

註四二 （宋）趙明誠：《金石錄》，《文津閣四庫全書・第六八一冊，頁一～二二五》，頁六十四。

註四三 （宋）趙明誠：《金石錄》，《文津閣四庫全書・第六八一冊，頁一～二二五》，頁二〇二～二〇三。

註四四 （明）都穆：《金薤琳琅》，《文津閣四庫全書・第六八三冊，頁一二七～二五四》，頁二四九。

註四五 （宋）鄭樵：《通志・金石略》，《文津閣四庫全書・第三七一冊，頁三一八～三四五》，頁三三七～三三八。

註四六 陸游：《渭南文集》，輯入《陸放翁全集》（臺北市：臺灣中華書局，一九八三年十二月臺三版），卷二十七之九。

註四七 （清）孫承澤：《庚子銷夏記》，《文津閣四庫全書・第八二八冊，頁一～九八》，頁六十九。

註四八 （清）王澍：《虛舟題跋》，輯入《叢書集成新編》第九十七冊，頁一一七。

註四九 （清）王澍：《虛舟題跋》，輯入《叢書集成新編》第九十七冊，頁一一七～一一八。

註五〇 （清）王澍：《虛舟題跋》，輯入《叢書集成新編》第九十七冊，頁一一八。

註五一 （清）王澍：《虛舟題跋》，輯入《叢書集成新編》第九十七冊，頁一一八。

註五二 王昶：《金石萃編》，卷九十六之二一。

註五三　（宋）歐陽脩：《集古錄》，《文津閣四庫全書·第六八〇冊，頁五五九～六九七》，頁六四九。

註五四　黃庭堅：《山谷題跋》，卷八之二十五～二十六。

註五五　（宋）黃庭堅：《山谷集》，《文津閣四庫全書·第一一一六冊，頁六五一～七五八》（北京市：商務印書館，二〇〇六年），頁七一一。

註五六　（清）武億：《金石三跋》，輯入《石刻史料新編》第一輯，第二十五冊，頁一九一三二一。

註五七　（宋）董逌：《廣川書跋》，《文津閣四庫全書·第八一五冊，頁三三五～四九六》，頁四一八。

註五八　（明）王世貞：《弇州四部稿》，《文津閣四庫全書·第一二八五冊》，頁一〇七。

註五九　（明）孫鑛：《書畫跋跋》，《文津閣四庫全書·第八一八冊，頁五七九～六七二》（北京市：商務印書館，二〇〇六年），頁六三九。

註六〇　（明）楊士奇：《東里續集》，《文津閣四庫全書·第一二四二冊，頁四五二～七六八》，頁七一七。

註六一　（清）王澍：《竹雲題跋》，《文津閣四庫全書·第六八四冊，頁六二九～六九三》，頁七五。

註六二　楊守敬：《學書邇言》，頁三十八。

註六三　王昶：《金石萃編》，卷九十六之三。

註六四　（宋）歐陽脩：《集古錄》，《文津閣四庫全書·第六八〇冊，頁五五九～六

註六五　（清）永瑢、紀昀等：《武英殿本四庫全書總目提要・第四冊集部（一）》（臺北市：臺灣商務印書館，二〇〇一年二月二刷），頁四十四。

註六六　（宋）趙明誠：《金石錄》，《文津閣四庫全書・第六八一冊，頁一～二二五》，頁二〇六。

註六七　（宋）朱長文：《墨池編》，《文津閣四庫全書・第八一四冊，頁五七一～八八九》，頁七〇七～七〇八。

註六八　（明）王世貞：《弇州四部稿》，《文津閣四庫全書・第一二八五冊》，頁一〇八。

註六九　歐陽棐：《集古錄目》，輯入王德毅：《叢書集成續編》第九十一冊，頁四九二。

註七〇　（清）錢大昕：《潛研堂金石文跋尾》，輯入《石刻史料新編》第一輯，第二十五冊，頁一八八二二。

註七一　（清）武億：《金石三跋》，輯入《石刻史料新編》第一輯，第二十五冊，頁一九一三二。

註七二　（清）畢沅：《中州金石記》，輯入《石刻史料新編》第一輯，第十八冊，頁一三七七八。

註七三　王昶：《金石萃編》，卷九十八之七。

註七四　王昶：《金石萃編》，卷九十八之五。

註七五　陸增祥：《八瓊室金石補正》，頁四三六。

註七六　（清）顧炎武：《金石文字記》，《文津閣四庫全書・第六八三冊，頁五八一～七〇七》，頁六五三二。

註七七　王昶：《金石萃編》，卷九十八之四。

註七八　楊守敬：《學書邇言》，頁三十八。

註七九　（宋）歐陽脩：《集古錄》，《文津閣四庫全書・第六八○冊，頁五五九～六九七》，頁六四九。

註八○　（宋）歐陽脩：《集古錄》，《文津閣四庫全書・第六八○冊，頁五五九～六九七》，頁六五一。

註八一　（宋）歐陽脩：《集古錄》，《文津閣四庫全書・第六八○冊，頁五五九～六九七》，頁六四九～六五○。

註八二　（宋）黃伯思：《東觀餘論》，《文津閣四庫全書・第八五二冊，頁二九一～三八○》，頁三三三。

註八三　楊士奇，《東里文集》，頁一四二一。

註八四　（明）王世貞：《弇州四部稿》，《文津閣四庫全書・第一二八五冊》，頁一○八～一○九。

註八五　（清）顧炎武：《金石文字記》，《文津閣四庫全書・第六八三冊，頁五八一～七○七》，頁六五五四～六五五五。

註八六　（清）錢大昕：《潛研堂金石文跋尾》，輯入《石刻史料新編》第一輯，第二十五冊，頁一八八二一。

註八七　王昶：《金石萃編》，卷九十九之六。

註八八　王昶：《金石萃編》，卷九十九之六。

註八九　（宋）歐陽脩：《集古錄》，《文津閣四庫全書·第六八〇冊，頁五五九～六九七》，頁六五八。

註九〇　（宋）歐陽脩：《集古錄》，《文津閣四庫全書·第六八〇冊，頁五五九～六九七》，頁六五八。

註九一　（宋）歐陽脩：《集古錄》，《文津閣四庫全書·第六八〇冊，頁五五九～六九七》，頁六五八。

註九二　（宋）趙明誠：《金石錄》，《文津閣四庫全書·第六八一冊，頁一～二二五》，頁六〇。

註九三　（宋）趙明誠：《金石錄》，《文津閣四庫全書·第六八一冊，頁一～二二五》，頁六〇七。

註九四　（明）屠隆：《考槃餘事》，輯入《叢書集成新編》第五十冊（臺北市：新文豐出版公司，一九八五年），頁三二九。

註九五　（明）曹昭著，王佐增：《新增格古要論》，輯入《叢書集成新編》第五十冊，頁二二八。

註九六　（唐）竇臮：《述書賦》，《文津閣四庫全書·第八一四冊，頁七十八～九十九》，頁九十四。

註九七　（宋）朱長文：《墨池編》，《文津閣四庫全書·第八一四冊，頁五七一～八八九》，頁七二一。

註九八 （宋）黃伯思：《東觀餘論》，《文津閣四庫全書‧第八五二冊，頁二九一～三八○》，頁三五四。

註九九 （宋）黃伯思：《東觀餘論》，《文津閣四庫全書‧第八五二冊，頁二九一～三八○》，頁三五五。

註一○○ （明）楊士奇：《東里續集》，《文津閣四庫全書‧第八五二冊，頁二九一～三八○》，頁七一四。

註一○一 （清）何紹基：《東洲草堂金石跋》（杭州市：浙江人民美術出版社，二○一三年三月二刷），頁一二二～一二三。

註一○二 （清）何紹基：《東洲草堂金石跋》，頁一二三。

註一○三 葉昌熾：《語石》，頁二四○。

註一○四 （明）王世貞：《弇州四部稿》，《文津閣四庫全書‧第一二八五冊》，頁一○八。

註一○五 （清）王澍：《虛舟題跋》，卷六之十六。

註一○六 （清）王澍：《虛舟題跋》，卷六之十六。

註一○七 （宋）歐陽脩：《集古錄》，《文津閣四庫全書‧第六八○冊，頁五五九～六九七》，頁六五八。

註一○八 （宋）朱長文：《墨池編》，《文津閣四庫全書‧第八一四冊，頁五七一～八八九》，頁七五六。

註一○九 （宋）朱長文：《墨池編》，《文津閣四庫全書‧第八一四冊，頁五七一～八八九》，頁

註一〇 （宋）趙明誠：《金石錄》，《文津閣四庫全書·第六八一冊》，頁一~二二五》，頁二〇七五七。

註一一 （宋）趙明誠：《金石錄》，《文津閣四庫全書·第六八一冊》，頁二〇四。

註一二 （宋）趙明誠：《金石錄》，《文津閣四庫全書·第六八一冊》，頁一~二二五》，頁六十六。

註一三 （元）吾丘衍：《學古篇》，《文津閣四庫全書·第八四一冊》，頁四九七~五〇九》，頁五〇四。

註一四 （宋）歐陽脩：《集古錄》，《文津閣四庫全書·第六八〇冊》，頁五五九~六九七》，頁六五一。

註一五 （宋）歐陽脩：《集古錄》，《文津閣四庫全書·第六八〇冊》，頁五五九~六九七》，頁六五一。

註一六 歐陽棐：《集古錄目》，輯入王德毅，《叢書集成續編》第九十一冊，頁四九二。

註一七 （宋）趙明誠：《金石錄》，《文津閣四庫全書·第六八一冊》，頁一~二二五》，頁六十八。

註一八 （宋）歐陽脩：《集古錄》，《文津閣四庫全書·第六八〇冊》，頁五五九~六九七》，頁六五二。

註一九 歐陽棐：《集古錄目》，輯入王德毅：《叢書集成續編》第九十一冊，頁四九二。

註一〇 （宋）趙明誠：《金石錄》，《文津閣四庫全書·第六八一冊》，頁一~二二五》，頁二〇

註一二○ 顏真卿：《顏勤禮碑》，輯入《書跡名品叢刊・第十八卷・唐Ⅷ》（東京：株式會社二玄社，二○○一年一月），頁一五二~一五三。

註一二一 梁啓超：《梁啓超題跋墨蹟書法集》，頁一八六。

註一二二 梁啓超：《梁啓超題跋墨蹟書法集》，頁一八六。

註一二三 方若原著，王壯弘增補：《增補校碑隨筆》，頁六二四。

註一二四 （宋）歐陽脩：《集古錄》，《文津閣四庫全書・第六八○冊，頁五五九~六九七》，頁六六六。

註一二五 （宋）歐陽脩：《集古錄》，《文津閣四庫全書・第六八○冊，頁五五九~六九七》，頁六六九。

註一二六 （宋）歐陽脩：《集古錄》，《文津閣四庫全書・第六八○冊，頁五五九~六九七》，頁六六九。

註一二七 （宋）歐陽脩：《集古錄》，《文津閣四庫全書・第六八○冊，頁五五九~六九七》，頁六六九~六七○。

註一二八 （宋）歐陽脩：《集古錄》，《文津閣四庫全書・第六八○冊，頁五五九~六九七》，頁六七○。

註一二九 （宋）歐陽脩：《集古錄》，《文津閣四庫全書・第六八○冊，頁五五九~六九七》，頁六七○。

註一三○　歐陽棐：《集古錄目》，輯入《叢書集成續編》第九十一冊，頁四九二。

註一三一　（宋）趙明誠：《金石錄》，《文津閣四庫全書‧第六八一冊》，頁一～二二五》，頁六十九。

註一三二　（明）都穆：《金薤琳琅》，《文津閣四庫全書‧第六八三冊》，頁二二七～二五四》，頁二四九～二五四。

註一三三　（明）王世貞：《弇州四部稿》，《文津閣四庫全書‧第二二八五冊》，頁一○七。

註一三四　（明）王世貞：《弇州續稿》，《文津閣四庫全書‧第一二八八冊》，頁三一一。

註一三五　（清）顧炎武：《金石文字記》，《文津閣四庫全書‧第六八三冊》，頁五八一～七○七》，頁六五六。

註一三六　（清）林侗：《來齋金石刻考略》，《文津閣四庫全書‧第六八四冊，頁一～九十三》（北京市：商務印書館，二○○六年），頁五十。

註一三七　（清）王澍：《虛舟題跋》，輯入《叢書集成新編》第九十七冊，頁一一三。

註一三八　（清）王澍：《虛舟題跋》，輯入《叢書集成新編》第九十七冊，頁一一三。

註一三九　（清）王澍：《虛舟題跋》，輯入《叢書集成新編》第九十七冊，頁一一三～一一四。

註一四○　（明）趙崡：《石墨鐫華》，《文津閣四庫全書‧第六八三冊》，頁三四三～四二○》，頁三八二。

註一四一　（清）王澍：《虛舟題跋》，輯入《叢書集成新編》第九十七冊，頁一一四～一一五。

註一四二　（清）畢沅：《關中金石記》，輯入《石刻史料新編》第二輯，第十四冊，頁一○六七
　　　　　六～一○六七七。

註一四三　（宋）歐陽脩：《集古錄》，《文津閣四庫全書・第六八○冊，頁五五九～六九七》，頁
　　　　　六八八。

註一四四　蘇軾：《東坡題跋》，卷四之二一。

註一四五　黃庭堅：《山谷題跋》，卷四之十二。

註一四六　（宋）趙明誠：《金石錄》，《文津閣四庫全書・第六八一冊，頁一～二二五》，頁二二
　　　　　一。

註一四七　（宋）董逌：《廣川書跋》，《文津閣四庫全書・第八一五冊，頁三三五～四九六》，頁
　　　　　四二二～四二三。

註一四八　（宋）歐陽脩：《集古錄》，《文津閣四庫全書・第六八○冊，頁五五九～六九七》，頁
　　　　　六八八。

註一四九　（宋）董逌：《廣川書跋》，《文津閣四庫全書・第八一五冊，頁三三五～四九六》，頁
　　　　　四二三。

註一五○　（明）楊士奇：《東里續集》，《文津閣四庫全書・第一二四二冊，頁四五二二～七七六
　　　　　八》，頁七一四。

註一五一　（宋）歐陽脩：《集古錄》，《文津閣四庫全書・第六八○冊，頁五五九～六九七》，頁
　　　　　六六六七。

註一五二　（宋）歐陽棐：《集古錄目》，輯入王德毅：《叢書集成續編》第九十一冊，頁四九八。

註一五三　（宋）趙明誠：《金石錄》，《文津閣四庫全書・第六八一冊》，頁一～二二五，頁七十八。

註一五四　（宋）歐陽脩：《集古錄》，《文津閣四庫全書・第六八〇冊》，頁五五九～六九七，頁六六八。

註一五五　（宋）歐陽脩：《集古錄》，《文津閣四庫全書・第六八〇冊》，頁五五九～六九七，頁六七四。

註一五六　（宋）朱長文：《墨池編》，《文津閣四庫全書・第八一四冊》，頁五七一～八八九，頁七一四。

註一五七　（宋）米芾：《海岳名言》《文津閣四庫全書・第八一五冊》，頁七十三～七十六（北京市：商務印書館，二〇〇六年），頁七五。

註一五八　（宋）不著撰人名：《寶刻類編》，《文津閣四庫全書・第六八二冊》，頁五六九。

註一五九　沈傳師：《柳州羅池廟碑》，《聽冰閣墨寶　原色法帖選之四十二》（東京：株式會社二玄社，二〇〇三年六月二刷），卷前翁方綱題跋。

註一六〇　沈傳師：《柳州羅池廟碑》，《聽冰閣墨寶　原色法帖選之四十二》，卷後翁方綱題跋。

註一六一　沈傳師：《柳州羅池廟碑》，《聽冰閣墨寶　原色法帖選之四十二》，卷前王鐸題跋。

註一六二　葉昌熾：《語石》，頁二四一。

註一六三　（宋）歐陽脩：《集古錄》，《文津閣四庫全書・第六八〇冊》，頁五五九～六九七，頁

註一六四 （宋）趙明誠：《金石錄》，《文津閣四庫全書・第六八一冊，頁一～二二五》，頁八十
六七五。

註一六五 國立故宮博物院：〈故宮歷代法書全集・第二卷〉，頁四十二。
三。

註一六六 （宋）歐陽脩：《集古錄》，《文津閣四庫全書・第六八〇冊，頁五五九～六九七》，頁
六七八。

註一六七 （宋）趙明誠：《金石錄》，《文津閣四庫全書・第六八一冊，頁一～二二五》，頁八十
五。

註一六八 歐陽棐：《集古錄目》，輯入《叢書集成續編》第九十一冊，頁五〇六。

註一六九 （宋）不著撰人名：《寶刻類編》，《文津閣四庫全書・第六八二冊》，頁五五〇。

註一七〇 歐陽輔：《集古求真》，輯入《石刻史料新編》第一輯，第十一冊（臺北市：新文豐出版
公司，一九八二年十一月），卷五。

註一七一 陸增祥：《八瓊室金石補正》，頁五二一。

註一七二 陸增祥：《八瓊室金石補正》，頁五二一。

註一七三 陸增祥：《八瓊室金石補正》，頁五二一。

註一七四 （明）王世貞：《弇州四部稿》，《文津閣四庫全書・第一二八五冊》，頁一一二。

註一七五 方若原著，王壯弘增補：《增補校碑隨筆》，頁六四八。

註一七六 （宋）歐陽脩：《集古錄》，《文津閣四庫全書・第六八〇冊，頁五五九～六九七》，頁

註一八八　（宋）朱長文：《墨池編》，《文津閣四庫全書・第八一四冊，頁五七一～八八九》，頁

註一八七　王昶：《金石萃編》，卷一二四之二一。

註一八六　（清）畢沅：《關中金石記》，卷五之二一。

註一八五　（明）安世鳳：《墨林快事》，《四庫全書存目叢書・子部一一八，頁二四六～四三三》

（濟南市：齊魯書社，一九九五年九月），頁三四六。

註一八四　（明）王世貞：《弇州續稿》，《文津閣四庫全書・第一二八八冊》，頁三二四。

註一八三　（宋）趙明誠：《金石錄》，《文津閣四庫全書・第六八一冊，頁一～二二五》，頁八十

九。

註一八二　歐陽棐：《集古錄目》，輯入王德毅：《叢書集成續編》第九十一冊，頁五一〇。

註一八一　（宋）歐陽脩：《集古錄》，《文津閣四庫全書・第六八〇冊，頁五五九～六九七》，頁

六九四。

註一八〇　（宋）歐陽脩：《集古錄》，輯入王德毅，《叢書集成續編》第九十一冊，頁五〇九。

六九三。

註一七九　歐陽棐：《集古錄目》，《文津閣四庫全書・第六八〇冊，頁五五九～六九七》，頁

六九三。

註一七八　（宋）歐陽脩：《集古錄》，《文津閣四庫全書・第六八〇冊，頁五五九～六九七》，頁

六九三。

註一七七　歐陽棐：《集古錄目》，輯入《叢書集成續編》第九十一冊，頁五〇八。

六六五～六六六。

註一九〇　釋夢英：《篆書目錄偏旁字源碑》（西安市：陝西人民出版社，二〇〇二年七月），卷前出版說明。

註一八九　劉熙載原著，金學智評注：《書概評注》，頁一二六。

七二四。

第七章　結論

《集古錄跋尾》所跋碑帖，自周武王二年（西元前一一二二）至宋太祖乾德四年（西元九六六年），時間縱深長達二千零八十七年之久，或一碑帖作二跋或三跋。一跋以一篇計，包括先秦古器銘十二篇，秦器銘二篇，前漢器銘二篇，前漢燈銘一篇，周代石刻四篇，秦代石刻四篇，後漢碑刻九十一篇，三國碑刻八篇，東晉碑刻一篇，南北朝碑刻二十七篇，隋代碑刻十五篇，唐代碑刻二百一十三篇，唐代鐘銘一篇，五代至宋碑刻十五篇，法帖三十五篇，計有四百三十一篇。

跋文內容包括書法鑑賞、書家品評、文學批評、排佛暗喻、史傳正謬、曆譜印證、收錄緣由、碑帖概況、用字探討等等。經由以上逐篇析論，可以看出《集古錄跋尾》之貢獻及其歷史價值，亦可瞭解其對金石、碑刻、法帖之源流及書法藝術特質之探索，以及其碑帖鑑賞與書家品評之觀點。

一 《集古錄跋尾》之貢獻及其歷史價值

歐陽脩嘗云因其集古而世人遂重視古器銘、金石碑刻，的確，目前所見諸家金石著錄，莫不以《集古錄》為本，其中工於鐘鼎彝器之著錄，若呂大臨《考古圖》、王黼《博古圖》、薛尚功《歷代鐘鼎彝器款識法帖》等等相繼而出，所集錄器物種類及範圍，越趨繁多廣泛，在無照相製版的年代，留下難得寶貴的資料，《集古錄》實開風氣之先。又諸家論述必不遺漏《集古錄跋尾》，或依之轉載或補充，或更正之，《集古錄跋尾》具有中心主軸的地位。

《集古錄跋尾》居於議題之主導地位，無論是以碑文正史傳之謬，或印證曆譜，或文學發展的觀察與評價，或斥道排佛思想之抒發，或碑帖之源流及殘泐概況，或書法鑑賞及書家品評，或用字之注解及情況等等。自宋以來，趙明誠《金石錄》、洪适《隸釋》、董逌《廣川書跋》……至元明清，甚至近代諸家，多由《集古錄跋尾》所述延伸論述，意見或正或反，觸角所及越廣越深，金石論述即使百家齊放，惟多隨《集古錄跋尾》所發動之議題起舞。不僅議題之主導，甚至其為文方式亦影響後世金石學家至今。

二 《集古錄跋尾》對金石、碑刻、法帖之源流及書法藝術之探索

《集古錄跋尾》四三一篇跋文，雖以碑文正史傳之訛為主，然其跋文有論述書法相關議題

者，共有二二○篇。或所跋碑帖之時代差異，背景有別，論述內容重點因而有所區隔。或因碑帖形制及其內涵特性，或對書寫內容有感而發跋其尾，或歐陽脩個人之好惡，論書關照之角度有別。

歐陽脩對於古文字之釋讀，顯然有障礙，全仰賴劉敞及楊南仲之助，雖有「篆」、「郭」等字之誤釋，能留下古器銘之摹本實屬難得。對於碑刻之源流，歐陽脩往往以史的觀點探究，如據《穆天子傳》但云登山，不言刻石，而疑〈周穆王刻石〉，又提出三項質疑論述〈石鼓文〉，以《史記》不載，疑〈秦嶧山刻石〉之非眞，以吳、魏二志參較，疑〈魏鍾繇表〉之非眞等等。亦有以碑文之所載，參以史傳，述其源流者。

《集古錄跋尾》對漢代碑刻書法藝術特質之論述皆極簡短，或云筆畫奇偉、刻畫完具、隸法尤精妙、隸字不甚精、不甚工等等。或云體質淳勁，非漢人莫能爲也，或云漢時隸字在者此爲最佳，或因漢隸難得而錄之，正反評價並俱。《集古錄跋尾》南北朝碑刻跋文，則云字畫佳、有古法、筆畫清婉可喜、字畫不俗亦有取焉。或云字畫頗異往往奇怪，亦其傳習，時有與今不同者。或批評後魏北齊差劣，顯然進入將變未變之草、行、楷年代，其所述漸漸的深入，關切的面向亦較爲開闊，內容亦較爲細膩而具體。

《集古錄跋尾》隋代碑刻跋文比例頗高，甚至有如〈隋丁道護啓法寺碑〉通篇皆論書史、書家、鑑賞及品評，〈隋廬山西林道場碑〉、〈隋蒙州普光寺碑〉亦大半篇幅，論書家，

談風格、述源流。其餘或云字畫近古、字畫遒勁有歐虞之體、書字頗佳、視其字畫非常俗所

能、字畫奇古可愛、字畫精勁可喜等等，多屬正面評價，且評價頗高，稱隋代碑刻筆畫率皆精

勁，可見其對隋代碑刻之重視，而隋代碑刻多為楷書，而楷書不但為宋代實用字體，且是主要

應用字體，應是其給予較多關懷之主因。

《集古錄跋尾》法帖包括魏晉唐宋，其跋文內容以論書為主，蓋法帖皆弔哀、候病、敘暌

離、通訊問，施於家人朋友之間，無關史傳、文學、曆法等等，而其逸筆餘興淋漓揮灑，百態

橫生，正是其迷人之處。歐陽脩又嘗藉此書懷，於《雜法帖六》云老年病目不能讀書，又艱於

執筆，惟此與《集古錄》可以把玩。又於《晉王獻之法帖》、《唐僧懷素法帖》讚帖之意態無

窮，得之以為奇翫，卻也以棄百事弊精疲力以學書為事業者為可笑。

《集古錄跋尾》唐代碑刻是其論書之重點，此時期之碑刻，多有書者名氏，其中包括唐代

名家，亦見諸多名不見經傳，而書甚佳者。蓋唐人善書者多，故云書之盛莫盛於唐，書之廢莫

廢於今。故《集古錄跋尾》唐代碑刻既論書又論人，時見碑帖鑑賞與書家品評。

三 《集古錄跋尾》之碑帖鑑賞與書家品評

《集古錄跋尾》多見碑帖鑑賞，或以字畫論真偽，如以字畫皆異疑《罕山秦篆遺文》之

失真。有考其字畫時時有筆法不類者雜於其間，疑為後人妄補之《陳浮屠智永書千字文》等。

或有叢帖之間關係之描述，兼論其優劣。或有〈晉蘭亭修褉序〉、〈黃庭經〉、〈唐人臨帖〉之辨眞僞。或論書蹟之高下，如云〈唐有道先生葉公碑〉爲李邕所書之最佳者。〈唐李陽冰忘歸臺銘〉之云李陽冰平生所撰最細瘦。鑑定〈唐顏眞卿小字麻姑壇記〉眞爲顏眞卿所書。〈遺教經〉非王羲之書，蓋唐世寫經手所書。

歐陽脩認爲只要作品佳，即使僞作又何妨，於〈唐人臨帖〉云筆畫精勁，然要爲可翫何必窮較其眞僞。以鍾王遺跡多不同，而各有所得，故雖小小失眞，不害爲佳物。字若不佳，則寧願去之。如〈陳浮屠智永書千字文〉寧去其後人妄補者二百六十五字。

《集古錄跋尾》亦品評書家之高下及其特色，古器銘及漢碑多未著書者姓名，自然無書家相關之論述空間。而〈魏公卿上尊號表〉提出梁鵠或鍾繇所書，未作判斷。隋碑書家僅見丁道護自著其名，歐陽脩、蔡襄不僅推崇之，更盛讚隋碑筆畫率皆精勁。云南朝諸帝筆法不同，意思不遠，不復有豪氣，但清婉可佳。云羲、獻父子筆法相去甚遠，然皆有足喜，又對於後世皆以羲、獻父子爲法，非此二人皆不爲法，認爲初何所據，所謂天下孰知夫正法哉，如此提出對「二王法」之省思，實屬難得。

其評書嘗以其德論之，如評歐陽詢，云吾五家率更蘭臺世有清德，其筆法精妙乃其餘事。或譽揚顏眞卿書，云斯人忠義出於先性，故其字畫剛勁獨立，不襲前賢，挺然奇偉有似其爲人。或云顏公書如忠臣烈士，道德君子。可見其對顏眞卿忠義節操之敬仰。

歐陽脩以虞世南之信筆所書，優於其所書碑刻，提出豈矜持與不用意，便有優劣之概念。指出法帖逸筆餘興初非用意，而自然可喜。多次提及唐世能八分書者四家，韓擇木、史惟則、李潮、蔡有鄰。歐陽脩惟一指明其不甚好者張從申也。云徐鉉及徐鍇皆能八分小篆，而筆法少力。

參考書目

一 古籍（同一朝代依姓氏筆畫排列）

（南朝宋）范　曄　《後漢書》　《文津閣四庫全書》　第二四六冊　北京市：商務印書館　二〇〇六年　頁二七三～八七八

（南朝宋）范　曄　《後漢書》　《文津閣四庫全書》　第二四七冊　北京市：商務印書館　二〇〇六年

（南朝宋）范　曄　《後漢書》　《文津閣四庫全書》　第二四八冊　北京市：商務印書館　二〇〇六年

（梁）庾肩吾　《書品》　《文津閣四庫全書》　第八一四冊　北京市：商務印書館　二〇〇六年　頁五～十

（北魏）酈道元　《水經注》　《文津閣四庫全書》　第五七三冊　北京市：商務印書館　二〇〇六年

（唐）李　肇　《唐國史補》　《文津閣四庫全書》　第一〇三九冊　北京市：商務印書館

（唐）張懷瓘　《書斷》　《文津閣四庫全書》　第八一四冊　北京市：商務印書館　二〇〇
　　六年　頁四〇一～四三六

（唐）陸元朗　《經典釋文》　《文津閣四庫全書》　第一七七冊　北京市：商務印書館　二
　　〇〇六年　頁三十七～七十五

（唐）竇臮　《述書賦》　《文津閣四庫全書》　第八一四冊　北京市：商務印書館　二
　　〇〇六年　頁三四三～八九一

（宋）不著撰人名　《宣和書譜》　《文津閣四庫全書》　第八一四冊　北京市：商務印書館
　　二〇〇六年　頁七十八～九十九

（宋）不著撰人名　《寶刻類編》　《文津閣四庫全書》　第六八二冊　北京市：商務印書館
　　二〇〇六年　頁二二五～三三一〇

（宋）王俅　《嘯堂集古錄》　《文津閣四庫全書》　第八四二冊　北京市：商務印書館
　　二〇〇六年　頁十五～六十九

（宋）王象之　《輿地碑記目》　《文津閣四庫全書》　第六八二冊　北京市：商務印書館
　　二〇〇六年　頁四二三～四八六

（宋）王應麟　《玉海》　卷三十九至卷七十三　《文津閣四庫全書》　第九四七冊　北京市：

商務印書館 二〇〇六年

（宋）王黼 《重修宣和博古圖》 《文津閣四庫全書》 第八四二冊 頁三五一～八六六、第八四三冊 頁一～一一五 北京市：商務印書館 二〇〇六年

（宋）朱長文 《墨池編》 《文津閣四庫全書》 第八一四冊 北京市：商務印書館 二〇〇六年 頁五七一～八八九

（宋）米芾 《書史》 《文津閣四庫全書》 第八一五冊 北京市：商務印書館 二〇〇六年 頁三十五～六十

（宋）米芾 《海岳名言》 《文津閣四庫全書》 第八一五冊 北京市：商務印書館 二〇〇六年 頁七十三～七十六

（宋）米芾 《寶章待訪錄》 《文津閣四庫全書》 第八一五冊 北京市：商務印書館 二〇〇六年 頁六十一～七十二

（宋）呂大臨 《考古圖》 《文津閣四庫全書》 第八四二冊 北京市：商務印書館 二〇〇六年 頁七十一～二五三

（宋）呂大臨 《考古圖釋文》 《文津閣四庫全書》 第八四二冊 北京市：商務印書館 二〇〇六年 頁三〇四～三五〇

（宋）呂大臨 《續考古圖》 《文津閣四庫全書》 第八四二冊 北京市：商務印書館 二

（宋）宋高宗　《思陵翰墨志》　《文津閣四庫全書》　第八一四冊　北京市：商務印書館

　　二〇〇六年　頁四一三～四一八

（宋）李從周　《字通》　《文津閣四庫全書》　第二二二冊　北京市：商務印書館　二〇

　　〇六年　頁八三七～八六三

（宋）周必大　《文忠集》　《文津閣四庫全書》　第一一五〇冊　北京市：商務印書館　二

　　〇〇六年

（宋）周必大　《文忠集》　《文津閣四庫全書》　第一一五一冊　北京市：商務印書館　二

　　〇〇六年

（宋）周　密　《雲煙過眼錄》　《文津閣四庫全書》　第八七三冊　北京市：商務印書館

　　二〇〇六年　頁四十五～八十二

（宋）洪　适　《隸釋》　《文津閣四庫全書》　第六八一冊　北京市：商務印書館　二〇

　　〇六年　頁二九一～五八三

（宋）洪　适　《隸續》　《文津閣四庫全書》　第六八一冊　北京市：商務印書館　二〇

　　〇六年　頁五八五～七一一

（宋）晁公武　《郡齋讀書志》　《文津閣四庫全書》　第六七四冊　北京市：商務印書館

（宋）晁公武　《郡齋讀書後志》　《文津閣四庫全書》　第六七四冊　北京市：商務印書館
二〇〇六年　頁一～二七六

（宋）婁　機　《漢隸字源》　《文津閣四庫全書》　第二三一冊　北京市：商務印書館　二
二〇〇六年　頁二一二～二七六

（宋）張彥遠　《法書要錄》　《文津閣四庫全書》　第八一四冊　北京市：商務印書館　二
〇〇六年　頁一～二二七

（宋）陳　思　《寶刻叢編》　《文津閣四庫全書》　第六八一冊　北京市：商務印書館　二
〇〇六年　頁一七九～三四九

（宋）陳　思　《負暄野錄》　《文津閣四庫全書》　第八七三冊　北京市：商務印書館　二
〇〇六年　頁一一一～四二一

（宋）陳　槱　《東觀餘論》　《文津閣四庫全書》　第八六二冊　北京市：商務印書館　二
〇〇六年　頁三十一～四十三

（宋）黃伯思　《東觀餘論》　《文津閣四庫全書》　第八五二冊　北京市：商務印書館　二
〇〇六年　頁二九一～三八〇

（宋）黃伯思　《法帖刊誤》　《文津閣四庫全書》　第六八一冊　北京市：商務印書館　二
〇〇六年　頁二二七～二四三

（宋）黃庭堅　《山谷外集》　《文津閣四庫全書》　第一一一七冊　北京市：商務印書館

（宋）黃　庭堅　《山谷年譜》　《文津閣四庫全書》　第一一七冊　北京市：商務印書館　二

〇〇六年　頁二〇一～四一一

（宋）黃庭堅　《山谷別集》　《文津閣四庫全書》　第一一七冊　北京市：商務印書館　二

〇〇六年　頁六八七～八二八

（宋）黃庭堅　《山谷詞》　《文津閣四庫全書》　第一一七冊　北京市：商務印書館　二

〇〇六年　頁四一二～六〇八

（宋）黃庭堅　《山谷簡尺》　《文津閣四庫全書》　第一一七冊　北京市：商務印書館　二

〇〇六年　頁六五七～六八六

（宋）黃庭堅　《山谷集》　《文津閣四庫全書》　第一一六冊　頁六五一～七五八，第一

一七冊　頁一～二〇〇　北京市：商務印書館　二〇〇六年

（宋）黃庭堅　《山谷別集》　《文津閣四庫全書》　第一一六冊　頁二四七～八九一，第一

一六五冊　頁一～七一六　北京市：商務印書館　二〇〇六年

（宋）楊萬里　《誠齋集》　《文津閣四庫全書》　第一一六四冊　頁二四七～八九一，第一

〇〇六年　頁六〇九～六五六

（宋）董　逌　《廣川書跋》　《文津閣四庫全書》　第八一五冊　北京市：商務印書館　二

〇〇六年　頁三三五～四九六

（宋）翟耆年　《籀史》　《文津閣四庫全書》　第六八一冊　北京市：商務印書館　二〇〇

（宋）趙希弁　《郡齋讀書附志》　《文津閣四庫全書》　第六七四冊　北京市：商務印書館
六年　頁二七五～二九〇

（宋）趙希鵠　《洞天清錄》　《文津閣四庫全書》　第八七三冊　北京市：商務印書館　二
二〇〇六年　頁一四六～二一二

（宋）趙孟堅　《彝齋文編》　《文津閣四庫全書》　第一一八五冊　北京市：商務印書館
〇〇六年　頁一～三十

（宋）趙明誠　《金石錄》　《文津閣四庫全書》　第六八一冊　北京市：商務印書館　二
二〇〇六年　頁四四九～五一〇

（宋）劉敞　《公是集》　《文津閣四庫全書》　第一〇九冊　北京市：商務印書館　二
〇〇六年　頁一～二二五

（宋）劉跂　《學易集》　《文津閣四庫全書》　第一一二五冊　頁七〇一～七三〇、第一
一二六冊　頁一～五九　北京市：商務印書館　二〇〇六年

（宋）歐陽脩　《集古錄》　《文津閣四庫全書》　第一〇九冊　北京市：商務印書館　二
〇〇六年　頁一～四八四

（宋）歐陽脩　《集古錄》　《文津閣四庫全書》　第六八〇冊　北京市：商務印書館　二
〇〇六年　頁五五九～六九七

（宋）紀昀等總纂，臺灣商務印書館編審委員會主編　《影印文

淵閣四庫全書》　第六八一冊　臺北市：臺灣商務印書館　一九八三～一九八六年　頁一～一四六

（宋）蔡　條　《鐵圍山叢談》　《文津閣四庫全書》　第一○四一冊　北京市：商務印書館　二○○六年　頁五五五～六三二一

（宋）鄭　樵　《通志・金石略》　《文津閣四庫全書》　第三七一冊　北京市：商務印書館　二○○六年　頁三一八～三四五

（宋）錢　昌　《南部新書》　《文津閣四庫全書》　第一○四○冊　北京市：商務印書館　二○○六年　頁三○一～三八九

（宋）薛尚功　《歷代鐘鼎彝器欵識法帖》　《文津閣四庫全書》　第二二○冊　北京市：商務印書館　二○○六年　頁四九五～六六三

（元）吾丘衍　《竹素山房詩集》　《文津閣四庫全書》　第一一九九冊　北京市：商務印書館　二○○六年　頁七二一～七四三

（元）吾丘衍　《周秦刻石釋音》　《文津閣四庫全書》　第二二三冊　北京市：商務印書館　二○○六年　頁一～十五

（元）吾丘衍　《學古篇》　《文津閣四庫全書》　第八四一冊　北京市：商務印書館　二○○六年　頁四九七～五○九

（明）王世貞　《弇州四部稿》　《文津閣四庫全書》　第一二八五冊　北京市：商務印書館
二〇〇六年

（明）王世貞　《弇州續稿》　《文津閣四庫全書》　第一二八八冊　北京市：商務印書館
二〇〇六年

（明）安世鳳　《墨林快事》　《四庫全書存目叢書・子部一一八》　濟南市：齊魯書社　一
九九五年九月

（明）李東陽　《懷麓堂集》　《文津閣四庫全書》　第一二五三冊　頁五二五～七二一，第
一二五四　冊一～七六五　北京市：商務印書館　二〇〇六年

（明）孫鑛　《書畫跋跋》　《文津閣四庫全書》　第八一八冊　北京市：商務印書館　二
〇〇六年　頁五七九～六七二

（明）孫鑛　《書畫跋跋續》　《文津閣四庫全書》　第八一八冊　北京市：商務印書館
二〇〇六年　頁六七三～七一一

（明）曹昭　《格古要論》　《文津閣四庫全書》　第八七三冊　北京市：商務印書館　二
〇〇六年　頁八十三～一一一

（明）郭宗昌　《金石史》　《文津閣四庫全書》　第六八三冊　北京市：商務印書館　二
〇〇六年　頁四二一～四四五

（明）都穆　《金薤琳琅》　《文津閣四庫全書》　第六八三冊　北京市：商務印書館　二
〇〇六年　頁一一七～二五四

（明）陳暐　《吳中金石新編》　《文津閣四庫全書》　第六八三冊　北京市：商務印書館
二〇〇六年　頁一～一二六

（明）陶宗儀　《古刻叢鈔》　《文津閣四庫全書》　第六八二冊　北京市：商務印書館　二
〇〇六年　頁六一五～六三九

（明）項穆　《書法雅言》　《文津閣四庫全書》　第八一八冊　北京市：商務印書館　二
〇〇六年　頁八〇一～八二〇

（明）楊士奇　《東里文集》　《文津閣四庫全書》　第一二四二冊　北京市：商務印書館
二〇〇六年　頁九十一～三八二

（明）楊士奇　《東里別集》　《文津閣四庫全書》　第一二四二冊　北京市：商務印書館
二〇〇六年　頁五六九～六九五

（明）楊士奇　《東里詩集》　《文津閣四庫全書》　第一二四二冊　北京市：商務印書館
二〇〇六年　頁三八三～四五一

（明）楊士奇　《東里續集》　《文津閣四庫全書》　第一二四二冊　頁四五二～七六八，第
一二四三冊　頁一～五六八　北京市：商務印書館　二〇〇六年

（明）楊　慎　《升菴集》　《文津閣四庫全書》　第一二七四冊　頁四一五～七八九，第一

二七五冊　頁一～四二六　北京市：商務印書館　二○○六年

（明）楊　慎　《墨池璅錄》　《文津閣四庫全書》　第八一八冊　北京市：商務印書館　二

○○六年　頁五六五～五七八

（明）趙　均　《金石林時地考》　《文津閣四庫全書》　第六八三冊　北京市：商務印書館

二○○六年　頁三二三～三四二

（明）趙　崡　《石墨鐫華》　《文津閣四庫全書》　第六八三冊　北京市：商務印書館　二

○○六年　頁三四三～四二○

（明）豐　坊　《書訣》　《文津閣四庫全書》　第八一八冊　北京市：商務印書館　二○○

六年　頁七一三～七四七

（明）顧從義　《法帖釋文考異》　《文津閣四庫全書》　第六八三冊　北京市：商務印書館

二○○六年　頁二五五～三一一

（清）卞永譽　《式古堂書畫彙考》　《文津閣四庫全書》　第八二八冊　北京市：商務印書

館　二○○六年　頁五六一～七三六

（清）卞永譽　《式古堂書畫彙考》　《文津閣四庫全書》　第八二九冊　北京市：商務印書

館　二○○六年

（清）卞永譽　《式古堂書畫彙考》　《文津閣四庫全書》　第八三〇冊　北京市：商務印書
　　　館　二〇〇六年

（清）卞永譽　《式古堂書畫彙考》　《文津閣四庫全書》　第八三一冊　北京市：商務印書
　　　館　二〇〇六年

（清）王　澍　《竹雲題跋》　《文津閣四庫全書》　第六八四冊　北京市：商務印書館　二
　　　〇〇六年　頁六二九～六九三

（清）王　澍　《淳化祕閣法帖考正》　《文津閣四庫全書》　第六八四冊　北京市：商務印
　　　書館　二〇〇六年　頁四九三～六二八

（清）李光映　《金石文考略》　《文津閣四庫全書》　第六八四冊　北京市：商務印書館
　　　二〇〇六年　頁一六九～四三七

（清）杭世駿　《石經考異》　《文津閣四庫全書》　第六八四冊　北京市：商務印書館　二
　　　〇〇六年　頁七三五～七六〇

（清）林　侗　《來齋金石刻考略》　《文津閣四庫全書》　第六八四冊　北京市：商務印書
　　　館　二〇〇六年　頁一～九十三

（清）倪　濤　《六藝之一錄》　《文津閣四庫全書》　第八三二冊　北京市：商務印書館
　　　二〇〇六年　頁一〇五～七〇二

（清）倪濤　《六藝之一錄》　二〇〇六年　《文津閣四庫全書》　第八三三冊　北京市：商務印書館

（清）倪濤　《六藝之一錄》　二〇〇六年　《文津閣四庫全書》　第八三四冊　北京市：商務印書館

（清）倪濤　《六藝之一錄》　二〇〇六年　《文津閣四庫全書》　第八三五冊　北京市：商務印書館

（清）倪濤　《六藝之一錄》　二〇〇六年　《文津閣四庫全書》　第八三六冊　北京市：商務印書館

（清）倪濤　《六藝之一錄》　二〇〇六年　《文津閣四庫全書》　第八三七冊　北京市：商務印書館

（清）倪濤　《六藝之一錄》　二〇〇六年　《文津閣四庫全書》　第八三八冊　北京市：商務印書館

（清）倪濤　《六藝之一錄》　二〇〇六年　《文津閣四庫全書》　第八三九冊　北京市：商務印書館

（清）倪濤　《六藝之一錄》　二〇〇六年　《文津閣四庫全書》　第八四〇冊　北京市：商務印書館　頁一～六四五

（清）孫承澤　《庚子銷夏記》　《文津閣四庫全書》　第八二八冊　北京市：商務印書館　二〇〇六年　頁一～九十八

（清）翁方綱　《復初齋集外文》　http://ctext.org/library.pl?if=gb&file=85605&page=16&remap=gb）2016.2.20下載

（清）高士奇　《江村銷夏錄》　《文津閣四庫全書》　第八二八冊　北京市：商務印書館　二〇〇六年　頁四四九～五五九

（清）馮雲鵬、馮雲鵷　《金石索》　《續修四庫全書》　第八九四冊　上海市：上海古籍出版社，二〇〇二年三月　頁四十三～五五八

（清）萬經　《分隸偶存》　《文津閣四庫全書》　第六八四冊　北京市：商務印書館　二〇〇六年　頁四三九～四九二

（清）葉封　《嵩陽石刻集記》　《文津閣四庫全書》　第六八四冊　北京市：商務印書館　二〇〇六年　頁九十五～一六七

（清）褚峻摹圖、牛運震補說　《金石經眼錄》　《文津閣四庫全書》　第六八四冊　北京市：商務印書館　二〇〇六年　頁六九五～七三四

（清）顧炎武　《石經考》　《文津閣四庫全書》　第六八三冊　北京市：商務印書館　二〇〇六年　頁七〇九～七七三

（清）顧炎武　《求古錄》　《文津閣四庫全書》　第六八三冊　北京市：商務印書館　二〇〇六年　頁五三九～五八〇

（清）顧炎武　《金石文字記》　《文津閣四庫全書》　第六八三冊　北京市：商務印書館　二〇〇六年　頁五八一～七〇七

二一　一般書籍

（清）永瑢、紀昀等　《武英殿本四庫全書總目提要》　臺北市：臺灣商務印書館　二〇〇一年二月二刷

《汗簡・古文四聲韻》　北京市：中華書局　一九八三年十二月

《紀元通譜》　臺北市：華正書局　一九七四年七月

《散文唐宋八大家新賞——韓愈（上）》　臺北市：地球出版社　一九九二年十一月

《散文唐宋八大家新賞——韓愈（下）》　臺北市：地球出版社　一九九二年十一月

朱熹　《朱文公文集》　臺北市：臺灣商務印書館　一九六五年

俞豐　《經典碑帖釋文譯注》　上海市：上海書畫出版社　二〇〇九年十二月

洪本健　《歐陽脩資料彙編（全三冊）》　北京市：中華書局　二〇〇四年一月

徐珂　《清稗類鈔（八）》　臺北市：臺灣商務印書館　一九六六年六月臺一版

翁方綱撰，沈津輯　《翁方綱題跋手札集錄》　桂林市：廣西師範大學出版社　二○○二年四月

張弘泓編　《全宋詩・第十七冊》卷一○二七　黃庭堅四十九　北京市：北京大學出版社　一九九五年三月

黃進德　《歐陽脩評傳》　南京市：南京大學出版社　二○○三年一月

楊士奇　《東里文集》　北京市：中華書局　一九九八年七月

楊倫編　《杜詩鏡銓》　臺北市：藝文印書局　一九七八年三月再版

楊　慎　《金石古文》　上海市：商務印書館　一九三六年十二月

葉國良　《宋代金石學研究》　臺北市：臺灣書房出版公司　二○一一年一月

葉慶炳　《中國文學史》　臺北市：臺灣學生書局　一九九七年六月六刷

劉大杰　《中國文學發展史》　臺北市：華正書局　二○○四年八月

劉勰撰，范文瀾注　《文心雕龍注》　臺北市：臺灣開明書店　一九八五年十月臺十六版

歐陽脩　《歐陽文忠公文集》　臺北市：臺灣商務印書館　一九六五年

歐陽脩　《歐陽文忠集》　臺北市：臺灣中華書局　一九七○年六月臺二版

鄧洪波　《東亞歷史年表》　臺北市：臺灣大學出版中心　二○○六年一月初版二刷

瀧川龜太郎　《史記會注考證》　臺北市：萬卷樓圖書公司　二○○四年三月初版四刷

三 書法史論

（明）屠　隆　《考槃餘事》　輯入《叢書集成新編》第五十冊　臺北市：新文豐出版公司　一九八五年

（明）曹昭著，王佐增　《新增格古要論》　輯入《叢書集成新編》第五十冊　臺北市：新文豐出版公司　一九八五年

（清）王　澍　《虛舟題跋》，輯入《叢書集成新編》第九十七冊　臺北市：新文豐出版公司　一九八九年

（清）王　澍　《虛舟題跋補原》，輯入《叢書集成新編》第九十七冊　臺北市：新文豐出版公司　一九八九年

（清）朱　楓　《雍州金石記》　輯入《石刻史料新編》第一輯第二十三冊　臺北市：新文豐出版公司　一九八二年十一月

（清）何紹基　《東洲草堂金石跋》　杭州市：浙江人民美術出版社　二〇一三年三月二刷

（清）沈樹鏞　《鄭齋金石題跋記》　杭州市：浙江人民美術出版社　二〇一三年三月二刷

（清）武　億　《金石三跋》　輯入《石刻史料新編》第一輯第二十五冊　臺北市：新文豐出版公司　一九八二年十一月

（清）武億　《授堂金石文字續跋》　輯入《石刻史料新編》第一輯第二十五冊　臺北市：
　　新文豐出版公司　一九八二年十一月

（清）邵松年　《澄蘭室古緣萃錄》　輯入《續修四庫全書》第一○八八冊　上海市：上海古
　　籍出版社　二○○二年三月

（清）洪頤煊　《平津讀碑記》　輯入《石刻史料新編》第一輯第二十六冊　臺北市：新文豐
　　出版公司　一九八二年十一月

（清）畢沅　《中州金石記》　輯入《石刻史料新編》第一輯第十八冊　臺北市：新文豐出
　　版公司　一九八二年十一月

（清）畢沅　《關中金石記》　輯入《石刻史料新編》第二輯第十四冊　臺北市：新文豐出
　　版公司　一九八二年十一月

（清）錢大昕　《潛研堂金石文跋尾》　輯入《石刻史料新編》第一輯第二十五冊　臺北市：
　　新文豐出版公司　一九八二年十一月

《歷代書法論文選》　上海市：上海書畫出版社　一九九六年十月三刷

《歷代書法論文選續編》　上海市：上海書畫出版社　一九九六年十月二刷

川谷賢三郎　《復刻書道史大觀》　東京：株式會社上野書店　一九八一年一月

方若、趙之謙、羅振玉、劉聲木　《金石萃錄　石刻書道考古大系　別卷》　東京：株式會社

方若原著，王壯弘增補　《增補校碑隨筆》　臺北市：華正書局　一九八五年四月

省心書房　一九七八年十一月

王厚之　《鐘鼎款識》　北京市：中華書局　一九八五年七月

王　昶　《金石萃編》　北京市：中國書店　一九九一年六月二刷

王國維　《觀堂集林》　香港：中華書局香港分局　一九七三年二月

王鎮遠　《中國書法理論史》　上海：上海古籍出版社　二〇〇九年五月初版

包世臣著，祝嘉疏證　《藝舟雙楫疏證》　臺北市：華正書局　一九八五年二月初版

朱關田　《中國書法史·隋唐五代》　南京市：江蘇教育出版社　二〇〇〇年六月

江淑惠　《郭沫若之金石文字學研究》　臺北市：華正書局　一九九二年五月

吳勝注評　《王澍書論》　南京市：江蘇美術出版社　二〇〇八年一月

呂世宜　《愛吾廬題跋》　見盛時泰撰：《玄牘記（附愛吾廬題跋）》　臺北市：廣文書局

一九八一年十二月

李郁周　《認識書法藝術④──行書》　臺北市：國立臺灣藝術教育館　一九九七年四月

林進忠　《認識書法藝術①──篆書》　臺北市：國立臺灣藝術教育館　一九九七年四月

林進忠　《認識書法藝術②──隸書》　臺北市：國立臺灣藝術教育館　一九九七年四月

林　鈞　《石廬金石書志·三冊》　臺北市：文史哲出版社　一九七一年五月

段玉裁　《說文解字注》　臺北市：蘭臺書局　一九七一年十月再版

容　庚　《商周彝器通考》　上海市：上海人民出版社　二〇〇八年八月

容媛輯錄，胡海帆整理　《秦漢石刻題跋輯錄》　上海市：上海世紀出版公司、上海古籍出版社　二〇〇九年九月

翁方綱撰，沈津輯　《翁方綱題跋手札集錄》　桂林市：廣西師範大學出版社　二〇〇二年四月

翁方綱　《兩漢金石記》　臺北市：台聯國風出版社　一九七六年十二月

康有為著，祝嘉疏證　《廣藝舟雙楫疏證》　臺北市：華正書局　一九八五年二月初版

張燕昌過眼、劉認石校刊　《金石契·二冊》　臺北市：文史哲出版社　一九七一年五月

曹寶麟　《中國書法史·宋遼金卷》　南京市：江蘇教育出版社　一九九九年十月

梁啓超　《梁啓超題跋墨蹟書法集》　北京市：榮寶齋出版社　一九九五年三月

盛時泰撰　《玄牘記（附愛吾廬題跋）》　臺北市：廣文書局　一九八一年十二月

郭沫若　《石鼓文研究·詛楚文考釋》　北京市：科學出版社　一九八二年十月

陳雲程　《閩中摭聞》　泉州市：泉州美大書店　一九三七年七月

陸游　《陸放翁全集》　臺北市：臺灣中華書局　一九八三年十二月臺三版

陸增祥　《八瓊室金石補正》　北京市：文物出版社　一九八五年八月

華人德 《中國書法史・兩漢卷》 南京市：江蘇教育出版社 一九九九年十月

黃宗羲 《認識書法藝術⑤——楷書》 臺北市：國立臺灣藝術教育館 一九九七年四月

黃庭堅 《山谷題跋》 臺北市：廣文書局 一九七一年十二月

黃智陽 《認識書法藝術③——草書》 臺北市：國立臺灣藝術教育館 一九九七年四月

楊守敬 《鄰蘇老人手書題跋》 臺北市：學海出版社 一九八〇年五月

楊守敬 《學書邇言》 臺北市：華正書局 一九八四年二月

楊守敬 《激素飛清閣平帖記》 輯入藤原楚水 《訳注 鄰蘇老人書論集（上卷）》 東京：

楊守敬 《激素飛清閣平碑記》 輯入藤原楚水 《訳注 鄰蘇老人書論集（上卷）》 東京：

株式會社省心書房 一九七五年九月

葉昌熾 《語石》 臺北市：臺灣商務印書館 一九六五年五月臺一版

葉奕苞 《金石錄補》 北京市：中華書局 一九八五年

趙彥國注評 《黃伯思・東觀餘論》 南京市：江蘇美術出版社 二〇〇九年二月

趙撝 《金石存》 輯入《石刻史料新編》第一輯第九冊 臺北市：新文豐出版公司 一九

八二年十一月

劉熙載原著，金學智評注 《書概評注》 上海市：上海書畫出版社 二〇〇七年七月

劉濤　《中國書法史・魏晉南北朝卷》　南京市：江蘇教育出版社　二〇〇二年十二月

歐陽脩　《六一題跋》　臺北市：廣文書局　一九七一年十二月初版

歐陽棐　《集古錄目》　輯入《叢書集成續編》第九十一冊　臺北市：新文豐出版公司　一九
　　八九年七月臺一版

歐陽輔　《集古求眞》　輯入《石刻史料新編》第一輯第十一冊　臺北市：新文豐出版公司
　　一九八二年十一月

歐陽輔　《集古求眞補正》　輯入《石刻史料新編》第一輯第十一冊　臺北市：新文豐出版公
　　司　一九八二年十一月

歐陽輔　《集古求眞續編》　輯入《石刻史料新編》第一輯第十一冊　臺北市：新文豐出版公
　　司　一九八二年十一月

叢文俊　《中國書法史・先秦・秦代卷》　南京市：江蘇教育出版社　二〇〇二年六月

藤原楚水、水野清一等　《訳注語石　石刻書道考古大系　下卷》　東京：株式會社省心書
　　房，一九七八年十一月

藤原楚水　《訳注語石　石刻書道考古大系　上卷》　東京：株式會社省心書房　一九七五年
　　十月

藤原楚水　《訳注語石　石刻書道考古大系　中卷》　東京：株式會社省心書房　一九七七年

蘇　軾　《東坡題跋》　臺北市：廣文書局　一九七一年十二月
　　　四月

四　期刊論文

王宏生　〈《集古錄》成書考〉　《史學史研究》二〇〇六年第二期　北京市：北京師範大學
　　　二〇〇六年　頁七十七～八十

王宏生　〈《集古錄》著錄、流傳與版本研究〉　《淮北煤炭師範學院學報（哲學社會科學
　　　版）》第二十八卷第四期　淮北市：淮北煤炭師範學院　二〇〇七年八月　頁三十
　　　四～三十七

衣若芬　〈複製‧重整‧回憶：歐陽修《集古錄》的文化考察〉　《中山大學學報（社會科學
　　　版）》二〇〇八年第五期　國立中山大學　二〇〇八年　頁三十～四十

余敏輝　〈《集古錄》成書年代辨〉　《史學史研究》二〇〇四年第三期　北京市：北京師範
　　　大學　二〇〇四年　頁七十～七十二

余敏輝　《歐陽修的金石證史》　《史學史研究》一九九九年第三期　北京市：北京師範大學
　　　一九九九年　頁六十八～七十四

李　菁　《宋代金石學的緣起與演進》　《中國典籍與文化》一九九八三期　北京市：中國

林進忠　教育部全國高等院校古籍整理研究工作委員會　一九九八年

林進忠　〈元代楊桓〈無逸篇〉古籀篆書賞析〉　《元明書法國際學術討論會》　彰化市：明道大學　二〇一三年四月

林進忠　〈唐代篆書「浯溪三銘」的書寫者〉　《書畫藝術學刊》第三期　新北市：臺灣藝術大學　二〇〇七年十二月

姚淦銘　〈王國維對宋代金石文化的闡釋〉　《中國典籍與文化》一九九四年四期　北京市：中國教育部全國高等院校古籍整理研究工作委員會　一九九四年　頁一〇三～一〇六

夏超雄　〈宋代金石學的主要貢獻及其興起的原因〉　《北京大學學報（哲學社會科學版）》一九八二年一期　北京市：北京大學　一九八二年一月

馬曉風　〈簡論宋代金石學的興起與發展〉　《圖書館理論與實踐》二〇〇八年一期　銀川市：寧夏圖書館　二〇〇八年一月　頁一二一～一二二，一二九

陳世輝　〈詛楚文補釋〉　《古文字研究》第十二輯　北京市：中華書局　二〇〇五年六月二刷　頁三九七～四〇六

陳煒湛　〈詛楚文獻疑〉　《古文字研究》第十四輯　北京市：中華書局　二〇〇五年六月二刷　頁一九七～二〇八

趙廣青　〈歐陽脩《集古錄跋尾》所涉及唐代碑刻研究〉　《書法》二〇一二年一期　上海

市：上海書畫出版社　二〇一二年一月　頁一一六～一一九

五　學位論文

杜　娟　《歐陽脩《集古錄跋尾》研究》　濟南市：山東大學碩士學位論文　二〇〇七年五月

馬曉風　《宋代金文學研究》　西安市：陝西師範大學博士學位論文　二〇〇八年

張炬　《北宋書論與畫論比較研究》　長春市：吉林大學博士學位論文　二〇一三年四月

黃韻光　《歐陽脩的生活藝術》　彰化市：明道大學國學研究所碩士論文　二〇〇七年七月

趙鴻中　《歐陽脩序跋文研究》　臺北市：臺灣師範大學國文學系碩士論文　二〇一〇年六月

蔡清和　《歐陽脩《集古錄跋尾》之研究——以書學、佛老學、史學為主》　嘉義市：中正大學中國文學研究所碩士論文　二〇〇三年

六　圖錄

《三公之碑》　輯入《漢碑全集·五》　鄭州市：河南美術出版社　二〇〇六年八月

《孔穎達碑》　《聽冰閣墨寶·原色法帖選～四一》　東京：株式會社二玄社　二〇〇三年六月二刷

《孔穎達碑》　輯入《書跡名品叢刊·第十四卷·唐Ⅳ》　東京：株式會社二玄社　二〇〇一

《弔比干文》　輯入《中國石刻大觀・資料篇三》　京都市：株式會社同朋社　一九九一年十
一月

《北海相景君碑》　輯入《漢碑全集・二》　鄭州市：河南美術出版社　二〇〇六年八月

《司隸校尉魯峻碑》　輯入《漢碑全集・五》　鄭州市：河南美術出版社　二〇〇六年八月

《石鼓文》　輯入《書跡名品叢刊・第一卷・殷・周・秦》　東京：株式會社二玄社　二〇〇
一年一月

《西嶽華山廟碑》　輯入《書跡名品叢刊・第四卷・漢Ⅲ》　東京：株式會社二玄社　二〇〇
一年一月

《西嶽華山廟碑》　輯入《漢碑全集・四》　鄭州市：河南美術出版社　二〇〇六年八月

《吳九眞太守谷府君碑》　輯入《書跡名品叢刊・第五卷・漢Ⅳ・三國》　東京：株式會社二
玄社　二〇〇一年一月

《吳國山碑》　輯入《書跡名品叢刊・第五卷・漢Ⅳ・三國》　東京：株式會社二玄社　二〇
〇一年一月

《宋拓漢婁壽碑》　臺北市：漢華文化事業公司　一九八一年五月初版

《後漢公昉碑》　輯入《漢碑全集・六》　鄭州市：河南美術出版社　二〇〇六年八月

《後漢石門銘》　輯入《書跡名品叢刊・第八卷・南北朝II》　東京：株式會社二玄社　二

○○一年一月

《後漢西嶽華山廟碑》　輯入《書跡名品叢刊・第四卷・漢III》　東京：株式會社二玄社　二

○○一年一月

《後漢沛相楊君碑》　輯入《漢碑全集・四》　鄭州市：河南美術出版社　二○○六年八月

《後漢析里橋郙閣頌》　輯入《書跡名品叢刊・第四卷・漢III》　東京：株式會社二玄社　二

○○一年一月

《後漢武斑碑》　輯入《漢碑全集・二》　鄭州市：河南美術出版社　二○○六年八月

《後漢武榮碑》　輯入《漢碑全集・四》　鄭州市：河南美術出版社　二○○六年八月

《後漢桐柏廟碑》　輯入《漢碑全集・三》　鄭州市：河南美術出版社　二○○六年八月

《後漢楊震碑》，輯入《漢碑全集・二》　鄭州市：河南美術出版社　二○○六年八月

《後漢魯相晨孔子廟碑》，輯入《書跡名品叢刊・第三卷・漢II》　東京：株式會社二玄社　二○○一年一月

《後漢魯峻碑》　輯入《書跡名品叢刊・第四卷・漢III》　東京：株式會社二玄社　二○○

年一月

《昭仁寺碑》　輯入《書跡名品叢刊・第十二卷・唐II》　東京：株式會社二玄社　二○○一

《泰山都尉孔宙碑》 輯入《漢碑全集・三》 鄭州市：河南美術出版社 二〇〇六年八月

《袁安碑》 輯入《書跡名品叢刊・第五卷・漢Ⅳ・三國》 東京：株式會社二玄社 二〇〇一年一月

《袁安碑》 輯入《漢碑全集・一》 鄭州市：河南美術出版社 二〇〇六年八月

《袁敞碑》 輯入《書跡名品叢刊・第五卷・漢Ⅳ・三國》 東京：株式會社二玄社 二〇〇一年一月

《袁敞碑》 輯入《漢碑全集・一》 鄭州市：河南美術出版社 二〇〇六年八月

《張旭郎官石柱記序》 上海市：上海書畫出版社 二〇〇一年六月

《博陵太守孔彪碑》 輯入《漢碑全集・四》 鄭州市：河南美術出版社 二〇〇六年八月

《隋龍藏寺碑》 輯入《書跡名品叢刊・第十一卷・隋・唐Ⅰ》 東京：株式會社二玄社 二〇〇一年一月

《漢 乙瑛碑》 輯入《書跡名品叢刊・第三卷・漢Ⅱ》 東京：株式會社二玄社 二〇〇一年一月

《漢 孔宙碑》 輯入《書跡名品叢刊・第三卷・漢Ⅱ》 東京：株式會社二玄社 二〇〇一年一月

《漢　北海相景君碑》　輯入《書跡名品叢刊・第二卷・漢Ⅰ》　東京：株式會社二玄社　二

○○一年一月

《漢　石門頌》　輯入《書跡名品叢刊・第三卷・漢Ⅱ》　東京：株式會社二玄社　二○○一

年一月

《漢　楊淮表記》　輯入《書跡名品叢刊・第四卷・漢Ⅲ》　東京：株式會社二玄社　二○○

一年一月

《漢　禮器碑》　輯入《書跡名品叢刊・第三卷・漢Ⅱ》　東京：株式會社二玄社　二○○一

年一月

《瘞鶴銘》　輯入《書跡名品叢刊・第七卷・東晉Ⅱ・南北朝Ⅰ》　東京：株式會社二玄社

二○○一年一月

丁道護　《啓法寺碑》　輯入《書跡名品叢刊・第十一卷・隋・唐Ⅰ》　東京：株式會社二玄

社　二○○一年一月

下中邦彥　《書道全集・第一卷・中國一・殷・商・秦》　東京：株式會社平凡社　一九六九

年七月六刷

下中邦彥　《書道全集・第七卷・中國七・隋・唐Ⅰ》　東京：株式會社平凡社　一九六九年

七月四刷

下中邦彥　《書道全集・第二卷・中國二・漢》　東京：株式會社平凡社　一九六九年七月七刷

下中邦彥　《書道全集・第八卷・中國八・唐II》　東京：株式會社平凡社　一九六九年七月四刷

下中邦彥　《書道全集・第十卷・中國九・唐III・五代》　東京：株式會社平凡社　一九六九年七月四刷

下中邦彥　《書道全集・第三卷・中國三・三國・西晉・十六國》　東京：株式會社平凡社　一九六九年七月五刷

下中邦彥　《書道全集・第五卷・中國五・南北朝I》　東京：株式會社平凡社　一九六九年七月四刷

下中邦彥　《書道全集・第六卷・中國六・南北朝II》　東京：株式會社平凡社　一九六九年七月五刷

下中邦彥　《書道全集・第四卷・中國四・東晉》　東京：株式會社平凡社　一九六九年七月四刷

中國文物研究所、河南文物研究所　《新中國出土墓誌・河南〔壹〕上冊》　北京市：文物出版社　一九九四年十月

中國文物研究所、河南文物研究所　《新中國出土墓誌・河南〔壹〕下冊》　北京市：文物出版社　一九九四年十月

王知敬　《李靖碑》　輯入《書跡名品叢刊・第十五卷・唐V》　東京：株式會社二玄社　二〇〇一年一月

王靖憲、谷谿　《中國美術全集　書法篆刻篇・一・商周至秦漢書法》　臺北市：錦繡出版社　一九八九年五月

王羲之　《定武本蘭亭序》　輯入《書跡名品叢刊・第六卷・西晉・東晉I》　東京：株式會社二玄社　二〇〇一年一月

王羲之　《黃庭經》　輯入《書跡名品叢刊・第六卷・西晉・東晉I》　東京：株式會社二玄社　二〇〇一年一月

王羲之　《樂毅論》　輯入《書跡名品叢刊・第六卷・西晉・東晉I》　東京：株式會社二玄社　二〇〇一年一月

王鐵全、劉尚勇　《中國書法全集・第九卷・秦漢金文陶文》　北京市：榮寶齋出版社　一九九五年六月二刷

田中東竹　《中國法書選・木簡・竹簡・帛書》　東京：株式會社二玄社　一九九〇年十月

米芾　《草聖帖》　輯入《書跡名品叢刊・第二十卷・宋II》　東京：株式會社二玄社　二

余瀾《中國法帖全集‧一‧宋淳化閣帖》 武漢市：湖北美術出版社 二〇〇二年三月

余瀾《中國法帖全集‧二‧宋絳帖（上）》 武漢市：湖北美術出版社 二〇〇二年三月

余瀾《中國法帖全集‧二‧宋絳帖（下）》 武漢市：湖北美術出版社 二〇〇二年三月

余瀾《中國法帖全集‧四‧宋 汝帖 宋 雁塔題名帖 宋 鼎帖》 武漢市：湖北美術出版社 二〇〇二年三月

余瀾《中國法帖全集‧九‧宋 忠義堂帖》 武漢市：湖北美術出版社 二〇〇二年三月

呂書慶《中國書法全集‧第二二卷‧褚遂良》 北京市：榮寶齋出版社 一九九九年九月

李承孝《中國書法全集‧七秦漢刻石一》 北京市：榮寶齋出版社 一九九七年十月

李承孝《中國書法全集‧八秦漢刻石二》 北京市：榮寶齋出版社 一九九七年十月

李承孝《中國書法全集‧第十三卷‧三國兩晉南北朝‧墓誌》 北京市：榮寶齋出版社 一九九五年六月

沃興華《中國書法全集‧五秦漢簡牘帛書一》 北京市：榮寶齋出版社 一九九七年十月

沃興華《中國書法全集‧六秦漢簡牘帛書二》 北京市：榮寶齋出版社 一九九七年十月

沈傳師《柳州羅池廟碑》 《聽冰閣墨寶 原色法帖選——四十二》 東京：株式會社二玄社 二〇〇三年六月二刷

有限公司　一九八九年八月

沈　鵬　《中國美術全集　書法篆刻篇・四・宋金元書法》　臺北市：錦繡出版社　一九八九年八月

周祥林、李承孝　《中國書法全集・第四卷・春秋戰國刻石簡牘帛書》　北京市：榮寶齋出版社　一九九六年十一月

周祥林　《中國書法全集・第二三卷・李邕》　北京市：榮寶齋出版社　一九九六年八月

松丸道雄　《中國法書選一・甲骨文・金文》　東京：株式會社二玄社　一九九〇年十一月

柳公權　《神策軍紀聖德碑》　輯入《書跡名品叢刊・第十八卷・唐Ⅷ》　東京：株式會社二玄社　二〇〇一年一月

洪順隆譯　《中國書道史之旅》　臺北市：故鄉出版社　一九八六年八月

徐玉立　《漢碑全集・一》　鄭州市：河南美術出版社　二〇〇六年八月

秦　公　《中國石刻大觀・資料篇二》　京都市：株式會社同朋社　一九九一年十一月

秦　公　《中國石刻大觀・資料篇五》　京都市：株式會社同朋社　一九九二年三月

秦　公　《中國石刻大觀・資料篇四》　京都市：株式會社同朋社　一九九二年三月

秦　公　《中國石刻大觀・精粹篇十三・受禪表》　京都市：株式會社同朋社　一九九二年三

高　閑　《高閑千字文》　輯入《書跡名品叢刊・第十八卷・唐Ⅷ》　東京：株式會社二玄社　二〇〇一年一月

國立故宮博物院　《故宮歷代法書全集・第二卷》　臺北市：國立故宮博物院　一九八二年三月再版

張　旭　《郎官石記》　輯入《書跡名品叢刊・第十五卷・唐Ⅴ》　東京：株式會社二玄社　二〇〇一年一月

張從申　《李玄靖碑》《聽冰閣墨寶　原色法帖選──四十六》　東京：株式會社二玄社　一九九一年九月

梅墨生　《中國書法全集・第二五卷・顏眞卿一》　北京市：榮寶齋出版社　一九九五年六月

梅墨生　《中國書法全集・第二六卷・顏眞卿二》　北京市：榮寶齋出版社　一九九五年六月

許洪國　《中國書法全集・第十二卷・三國兩晉南北朝・北朝摩崖刻經》　北京市：榮寶齋出版社　二〇〇〇年一月

智　永　《陳浮屠智永書千字文》　輯入《書跡名品叢刊・第十一卷・隋・唐Ⅰ》　東京：株式會社二玄社　二〇〇一年一月

虞世南　《積時帖》　輯入《書跡名品叢刊・第十三卷・唐Ⅲ》　東京：株式會社二玄社　二〇〇一年一月

虞世南　《孔子廟堂碑》　輯入《書跡名品叢刊·第十三卷·唐III》　東京：株式會社二玄社　二〇〇一年一月

褚遂良　《伊闕佛龕碑》　輯入《書跡名品叢刊·第十三卷·唐III》　東京：株式會社二玄社　二〇〇一年一月

褚遂良　《孟法師碑》　輯入《書跡名品叢刊·第十三卷·唐III》　東京：株式會社二玄社

歐陽脩　《行書自書詩文手稿卷》　輯入《中國法書全集·第六卷·宋一》　北京市：文物出版社　二〇一一年十二月

歐陽脩　《楷書集古錄跋尾卷》　輯入《中國法書全集·第六卷·宋一》　北京市：文物出版社　二〇一一年十二月

歐陽詢　《九成宮醴泉銘》　輯入《書跡名品叢刊·第十二卷·唐II》　東京：株式會社二玄社　二〇〇一年一月

蕭新柱　《中國書法全集·第二七卷·柳公權》　北京市：榮寶齋出版社　一九九七年十月

鍾繇　《宣示表》　輯入《書跡名品叢刊·第六卷·西晉·東晉I》　東京：株式會社二玄社　二〇〇一年一月

鍾繇　《賀捷表》　輯入《書跡名品叢刊·第六卷·西晉·東晉I》　東京：株式會社二玄

鮮于樞　〈論草書帖〉　輯入《中國法書全集・第十卷・元二》　北京市：文物出版社　二〇
　　社　二〇〇一年一月

顏師古　《等慈寺碑》　輯入《書跡名品叢刊・第十二卷・唐Ⅱ》　東京：株式會社二玄社
　　一一年十二月

顏眞卿　《祭姪文稿》　輯入《書跡名品叢刊・第十八卷・唐Ⅷ》　東京：株式會社二玄社
　　二〇〇一年一月

顏眞卿　《顏氏家廟碑》　輯入《書跡名品叢刊・第十七卷・唐Ⅶ》　東京：株式會社二玄社
　　二〇〇一年一月

顏眞卿　《麻姑山仙壇記》　輯入《書跡名品叢刊・第十七卷・唐Ⅶ》　東京：株式會社二玄
　　社　二〇〇一年一月

顏眞卿　《顏勤禮碑》　輯入《書跡名品叢刊・第十八卷・唐Ⅷ》　東京：株式會社二玄社
　　二〇〇一年一月

懷素　《聖母帖》　輯入《書跡名品叢刊・第十六卷・唐Ⅵ》　東京：株式會社二玄社　二
　　〇〇一年一月

懷素　《自敘帖》　輯入《書跡名品叢刊・第十六卷・唐Ⅵ》　東京：株式會社二玄社　二

釋夢英　《篆書目錄偏旁字源碑》　西安市：陝西人民出版社　二〇〇二年七月

羅振玉　《三代吉金文存》　北京市：中華書局　二〇一〇年九月五刷

〇〇一年一月

後記

二○○四年以半百之齡進入明道大學，就讀中文系進修學士班，二○○八年畢業，隨即在國學研究所接受書法專業教育，在李郁周老師的指導下，二○一○年以《馬王堆帛書醫書卷書法研究》取得碩士學位。當國學研究所博士班成立後，二○一三年成爲第一屆博士生，很榮幸再次承蒙郁周老師指導，二○一六年六月完成《歐陽脩《集古錄跋尾》所記金石碑帖書法之研究》博士論文。

在明道大學的十二年歲月裡，感謝師長們的引領教導，由國學基本功的培基，到書法研究的學習與訓練，不但開闊視野，還能更深入的理解書法的各種課題。尤其郁周老師嚴厲而扎實的訓練，無論書法史、論、鑑賞、教育、研究，甚至書法創作，多層面的成長，真如老師常說的脫胎換骨的活出去。於論文撰寫期間，從題目的擬定，研究方向的指引，研究範圍的調整，資料的收集，章節的安排等等，經老師不厭其煩的指導，論文才得以完成。今以博論付梓，又幸蒙賜序嘉勉，這一切皆銘肌鏤骨，非言語足以表達感激之情。

感謝論文審查教授蔡崇名老師、施隆民老師、陳欽忠老師、劉瑩老師，包括論題、架構、

論述、視角，甚至引用資料的補強、斷句、標點等等，鉅細靡遺的引領及糾謬，讓論文論述更爲順暢，邏輯更爲周密。

感謝河內利治老師的「沒有修養不要寫字」一席話，又恰逢時任中文系主任的陳維德老師來電鼓勵，我進了明道之門，感謝維德老師十幾年來的指導提攜。感謝林進忠老師，自一九八二年以來，持續的教導培養、關懷協助。感謝杜忠誥老師對於美學的啓發，及線條的錘鍊。感謝蕭蕭院長、羅文玲所長的指導與鼓勵。

感謝游藝雅集諸友的支持與協助，尤其陳英惠因地利之便，協助資料之蒐集，及吳秀停的電腦顧問。感謝蘇英田、羅笙綸兩位同學的互勵互勉，最後要感謝妻兒的支持鼓勵與包容，修業其間承蒙各方善緣助力，無法一一言謝，謹於此略誌數語。

感謝萬卷樓張副總晏瑞、楊編輯家瑜及楊編輯婉慈，對於本書出版提供的協助。

李憲專　謹識

二〇一八年六月八日

文獻研究叢書·圖書文獻學叢刊　0901002

歐陽脩《集古錄跋尾》所記金石碑帖書法之研究

作　　　者　李憲專
責任編輯　楊家瑜
特約校稿　林秋芬

發 行 人　陳滿銘
總 經 理　梁錦興
總 編 輯　陳滿銘
副總編輯　張晏瑞
編 輯 所　萬卷樓圖書股份有限公司
排　　版　游淑萍
印　　刷　維中科技有限公司
封面設計　斐類設計工作室

發　　行　萬卷樓圖書股份有限公司
　　　　　臺北市羅斯福路二段 41 號 6 樓之 3
　　　　　電話 (02)23216565
　　　　　傳真 (02)23218698
　　　　　電郵 SERVICE@WANJUAN.COM.TW
香港經銷　香港聯合書刊物流有限公司
　　　　　電話 (852)21502100
　　　　　傳真 (852)23560735

ISBN 978-986-478-226-0
2018 年 12 月初版一刷
定價：新臺幣 920 元

如何購買本書：

1. 劃撥購書，請透過以下郵政劃撥帳號：
　帳號：15624015
　戶名：萬卷樓圖書股份有限公司
2. 轉帳購書，請透過以下帳戶
　合作金庫銀行　古亭分行
　戶名：萬卷樓圖書股份有限公司
　帳號：0877717092596
3. 網路購書，請透過萬卷樓網站
　網址　WWW.WANJUAN.COM.TW

大量購書，請直接聯繫我們，將有專人為
您服務。客服：(02)23216565 分機 610

如有缺頁、破損或裝訂錯誤，請寄回更換

國家圖書館出版品預行編目資料

歐陽脩<<集古錄跋尾>>所記金石碑帖書法之研
究 / 李憲專著. -- 初版. -- 臺北市 ：萬卷樓,
2018.12
　　面 ；　公分. -- (文獻研究叢書 ；901002)
ISBN 978-986-478-226-0(平裝)
1.書法 2.碑帖 3.金石學
943.3　　　　　　　　　　　　107018212